MUSÉE

DE

PEINTURE ET DE SCULPTURE,

OU

RECUEIL

DES PRINCIPAUX TABLEAUX,

STATUES ET BAS-RELIEFS

DES COLLECTIONS PUBLIQUES ET PARTICULIÈRES DE L'EUROPE.

DESSINÉ ET GRAVÉ A L'EAU FORTE
PAR RÉVEIL ;

AVEC DES NOTICES DESCRIPTIVES, CRITIQUES ET HISTORIQUES,
PAR DUCHESNE AÎNÉ.

VOLUME XIII.

PARIS.
AUDOT, EDITEUR,
RUE DU PAON, n°. 8, ÉCOLE DE MÉDECINE.

1832.

PARIS. — IMPRIMERIE ET FONDERIE DE FAIN,
Rue Racine, n°. 4, place de l'Odéon.

MUSEUM
OF
PAINTING AND SCULPTURE,
OR,
A COLLECTION
OF THE PRINCIPAL PICTURES,

STATUES AND BAS-RELIEFS,

IN THE PUBLIC AND PRIVATE GALLERIES OF EUROPE,

DRAWN AND ETCHED
BY REVEIL:

WITH DESCRIPTIVE, CRITICAL, AND HISTORICAL NOTICES,
BY DUCHESNE Senior.

VOLUME XIII.

LONDON:
TO BE HAD AT THE PRINCIPAL BOOKSELLERS
AND PRINTSHOPS.

1832.

PARIS — PRINTED BY FAIN,
Rue Racine, n°. 4, place de l'Odéon.

NOTICE
SUR
CONSTANCE MAYER.

Constance Mayer naquit à Paris en 1778; d'abord élève de Suvée, elle reçut aussi des conseils de Greuze, et travailla ensuite sous les yeux de Prudhon. Agée alors de 28 ans, elle trouva cet artiste absorbé par des chagrins domestiques; livré à une entière apathie, découragé, il ne faisait rien pour sa gloire, il ne voulait point d'élèves. Cependant, vivement sollicité, il consentit à donner des conseils à mademoiselle Mayer, et perfectionna le talent de celle qui lui était confiée; il sentit près d'elle l'influence vivifiante que peut amener le sentiment d'un cœur pur. L'élève rendit au maître la perspective d'un glorieux avenir, et vint l'enflammer pour de nouveaux succès.

Les ouvrages de mademoiselle Mayer font reconnaître tout ce qu'elle portait en elle de sentimens tendres et poétiques. L'*heureuse mère* et la *mère infortunée*, qui décorent la galerie de Saint-Cloud, le *Rêve du bonheur*, à Trianon, sont des compositions à la fois touchantes et mélancoliques.

D'un caractère plein de bonté, mademoiselle Mayer sut répandre quelques douceurs dans la famille de son ami. Mais peu d'années avant sa mort elle perdit le peu de biens qu'elle avait. Notre malheureuse artiste voyant alors sa position moins agréable que par le passé, se trouvant arrivée à l'âge où toute illusion disparaît, elle n'eut plus la force de supporter les misères de la vie, elle osa en rejeter le fardeau. Le 26 mai 1821 elle s'arma d'un rasoir, et mit fin à son existence. Sans doute sa raison l'avait abandonnée, pour que, cruelle à ce point envers l'amitié, elle laissât livré à la plus amère douleur celui pour qui si long-temps elle avait été un ange consolateur.

NOTICE
OF
CONSTANCE MAYER.

Constance Mayer born at Paris in 1778 was at first a pupil of Suvée, she also received some advice from Greuze and Prudhon. Working immediately with the latter, she was then 28 years old when she found that artist quite absorbed by family sorrows, discouraged and wholly given up to a melancholy insensibility, he did nothing for his glory and would have no scholars. However being earnestly solicited, he consented to counsel Miss Mayer and emproved the talent of the person entrusted to his care; he felt in her presence an animating influence which always attends the sentiment of a heart wholly pure. The pupil rendered to the master a brilliant prospect of a future glory and inflamed him with a new success.

Miss Mayer's tender poetical sentiments are finely evinced in her paintings; the *happy mother* and the *unfortunate mother*, which adorn the gallery of Saint Cloud, the *dream of happiness* are all at once affecting melancholic compositions.

Miss Mayer's sweet bountiful temper prompted her to bestow great kindness or her friend's family. But a few years before her death she lost the small fortune she possessed. Our unfortunate artist then deprived of the comforts she had hitherto enjoyed, came to the age where all delusion disappears, she had no longer the fortitude to support the miseries of life, and dared relieve herself of that burthen on the 26 may 1821 with a razor. Undoubtedly her reason had forsaken her; thus forgetting the tender ties of friendship and giving up to the most bitter grief, he for whom she had been so long a comforting angel.

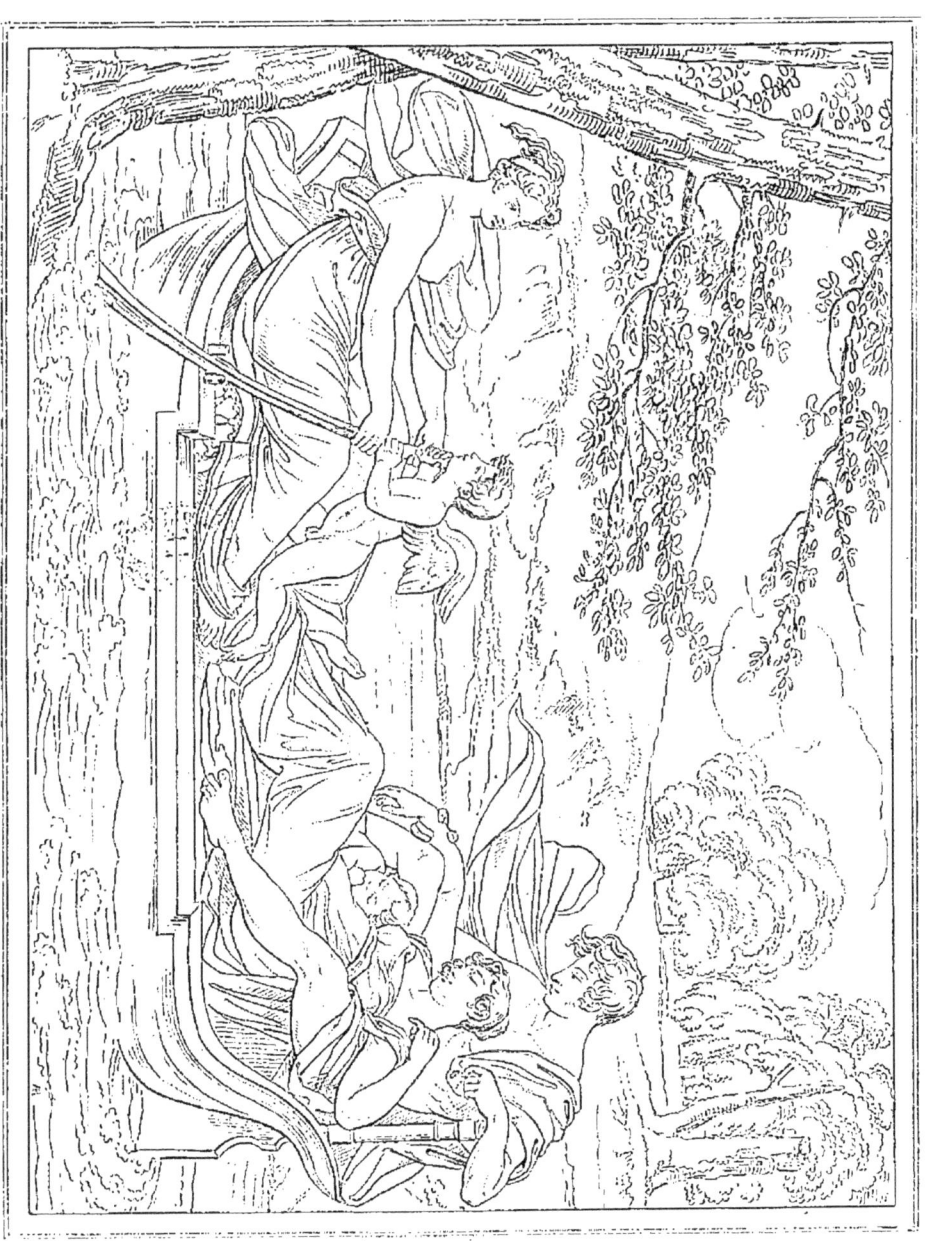

LE RÊVE DU BONHEUR.

Cette composition allégorique est du nombre de celles qu'il ne serait pas facile d'expliquer si l'auteur n'avait pris soin de faire connaître sa pensée; encore pourrait-on croire que c'est simplement la représentation d'une scène familière, s'il ne se trouvait une figure de l'Amour au milieu des autres personnages.

Ce tableau parut au Salon de 1819, et la notice annonce que mademoiselle Mayer a représenté « deux jeunes époux dans une barque, avec leur enfant; ils sont conduits sur le fleuve de la vie par l'Amour et la Fortune. »

On ne peut se dissimuler que rien ne caractérise le fleuve de la vie; c'est avec peine que l'on aperçoit la roue, seul attribut qui puisse faire reconnaître la Fortune. L'Amour seul est reconnaissable, mais son action est indécise; et si la Fortune paraît mettre la force nécessaire pour conduire les rames, l'Amour semble plutôt s'en faire un jeu.

Après avoir exprimé notre pensée sur la composition de ce tableau, nous ajouterons que les figures sont remplies de grace, l'expression est pleine de douceur, et l'effet fort harmonieux; il fait honneur à mademoiselle Mayer, qui, jeune encore, a quitté la vie, en entraînant avec elle son maître Prudhon, ainsi que nous avons eu occasion de le dire dans la notice biographique de cet artiste.

Ce tableau, qui fut acheté pour le Musée, est maintenant au château de Trianon, près Versailles; il n'a été gravé qu'au trait dans la collection de Landon.

Larg., 5 pieds 7 pouces; haut., 4 pieds 1 pouce.

NOTICE

OF

JEAN-VICTOR SCHNETZ.

Jean-Victor Schnetz is born at Versailles in 1788. His father engaged in the service of the garden of that town, kept his employment in spite of the effects of the revolution, and his son evincing a taste for drawing, he sent him to the school of living models, founded at Versailles, then under the direction of M. Mazet, a drawing-master, more commendable for the mildness of his temper and manners than for his talent.

M. Schnetz being conscious that he had nothing more to learn with such a master, came to Paris, in 1804, and got into the school of Regnault, where he staid for eight years. He afterwards left this professor to be advised by David, and, at the concourse in 1816, he got the second prize by his picture, the subject of which was Pàris' death. Being too old to follow the way of the concourses of the academy of Paris, he set out for Italy, and obtained in 1817 the prize of painting founded at Rome by Canova.

After having lived more than twelve years in Italy, M. Schnetz returned to Paris in 1820, and was highly considered for having made a great number of pictures of a vigorous effect, and which proves so well the solid and firm expression of the models he had so advantageously practised during his stay in the country of fine arts.

M. Schnetz obtained in 1825 the decoration of the Legion of Honour.

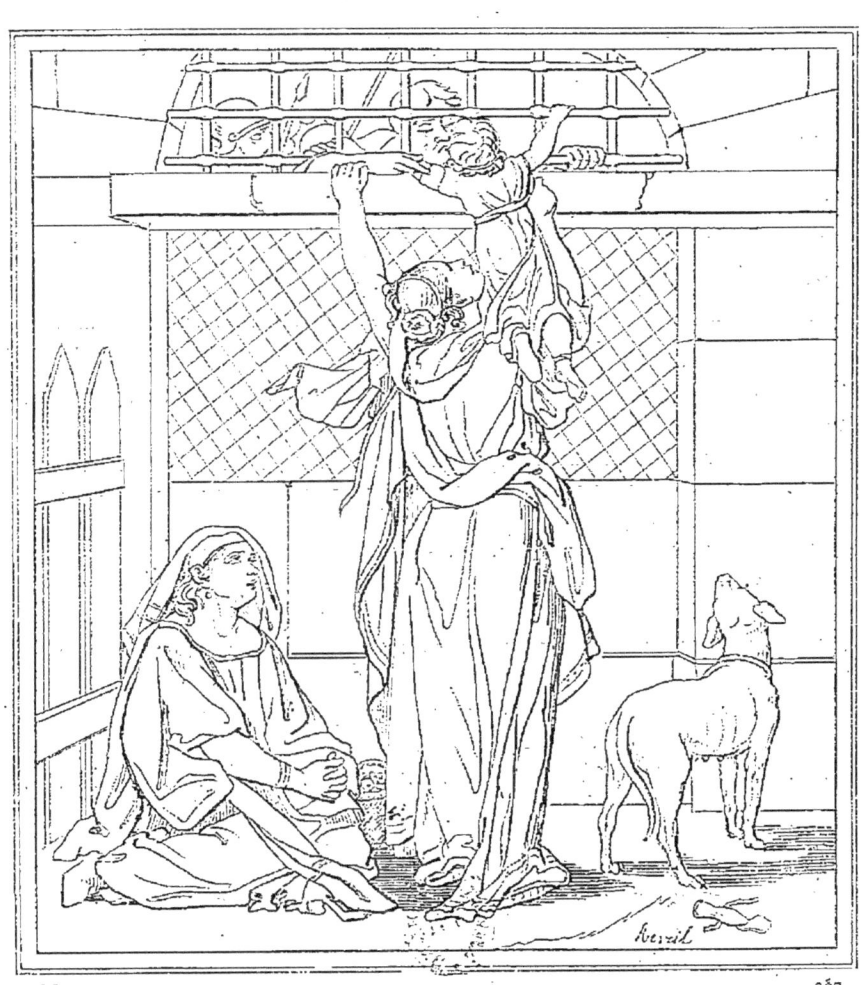

BOËCE
REÇOIT LES ADIEUX DE SA FAMILLE.

BOËCE

REÇOIT LES ADIEUX DE SA FAMILLE.

Né à Rome vers 470, Boëce fut long-temps l'oracle de Théodoric et l'idole des Goths eux-mêmes. Trois fois il fut consul; en 510 il le fut seul, et en 522 ses deux fils le furent ensemble. Par ses conseils il détermina Théodoric à diminuer les impôts, à administrer les finances avec économie, à n'accorder les places qu'au mérite, à observer strictement les lois, à en punir sévèrement la transgression. Il engagea l'empereur à protéger les sciences et les arts; il sut aussi, sans le détourner de l'arianisme, l'empêcher de persécuter les catholiques.

Une conduite aussi honorable ne put préserver Boëce des vicissitudes de la fortune : Théodoric devenu vieux se laissa subjuguer par des gens qui portèrent au comble la douleur et la misère du peuple. Des conspirations eurent lieu pour délivrer l'Italie du joug des Goths; Boëce fut accusé d'y prendre part, et il fut enfermé, dit-on, au château de Pavie, dans une tour que l'on fait encore voir, comme ayant été la prison dans laquelle il fut mis à mort avec des tortures inouïes, le 30 octobre 526.

Pendant le cours de ses travaux administratifs, Boëce sut occuper ses loisirs à la musique et aux mathématiques; c'est à lui qu'on doit l'invention des clepsydres, cylindre à compartimens dans lequel de l'eau, passant goutte à goutte, le fait tourner de manière à connaître la distance des temps.

M. Schnetz a représenté la fille de Boëce privée des embrassemens de son père, et faisant tous ses efforts pour qu'il puisse au moins les donner à son petit-fils. Les soldats que l'on aperçoit indiquent qu'il est conduit au supplice.

Haut., 9 pieds 6 pouces; larg., 8 pieds 4 pouces.

BOËCE

TAKING LEAVE OF HIS FAMILY.

Born at Rome about the year 470, Boëce was long the oracle of Theodoric and the idol of the Goths. He was three times consul; in 510 he was sole consul, and in 522 his two sons were elected with him. In following his advice, Theodoric diminished the taxes, administered the finances with economy, promoted merit, made the laws strictly observed, and punished their violation severely. He induced the emperor to protect the arts and sciences, and prevented him, it is also believed, from persecuting the catholics, without however converting him from arianism.

But Boëce's honourable conduct could not preserve him from the vicissitudes of fortune : Theodoric becoming old, was governed by persons who plunged the people into anguish and misery. Conspiracies were formed for delivering Italy from the yoke of the Goths; Boëce was accused of joining them, and was taken, it is said, to the castle of Pavia, and shut up in a tower, that is still shown, as the prison, in which he was put to death by incredible tortures, on october 30, 526.

During the intervals of his public duties, Boëce occupied his leisure moments with music and the mathematics; it is to him that we owe the invention of the clepsydra, a cylinder from which water, dropping, measures time.

M. Schnetz has represented the daughter of Boëce, using her utmost efforts that he may, at least, kiss his grand-son, as she cannot herself embrace him. The soldiers, perceived, infer that he is on the point of being conducted to death.

Height, 10 feet; breadth, 8 feet 10 inches.

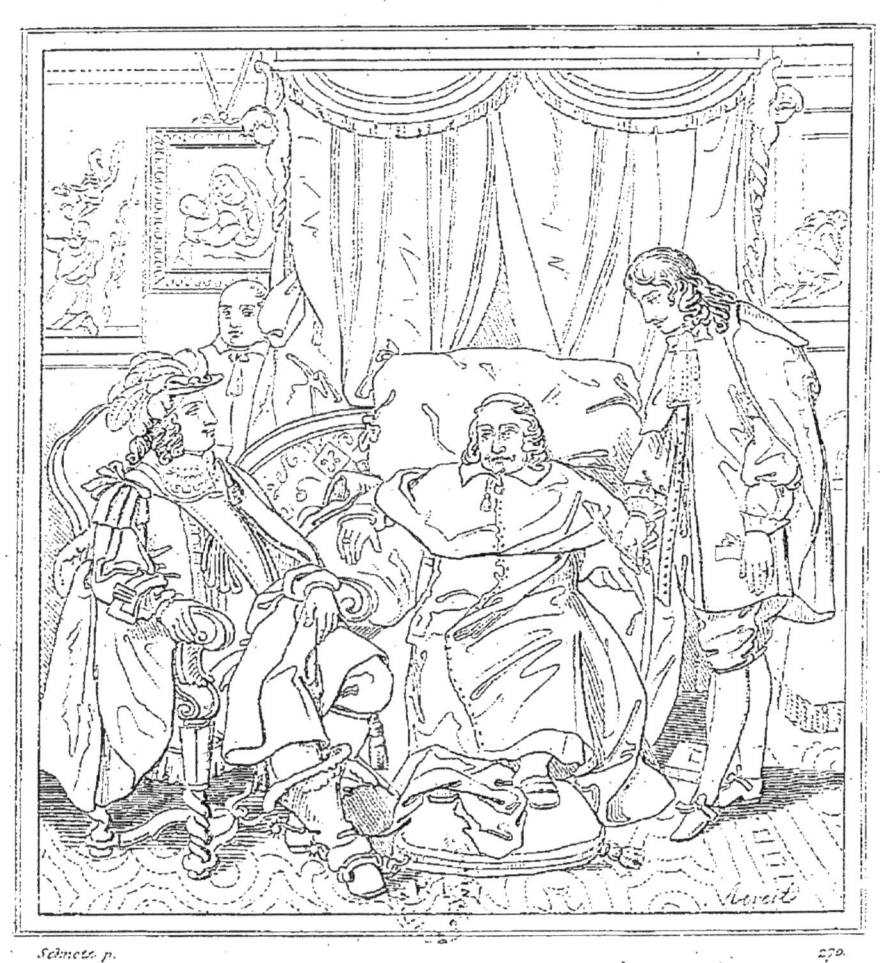

LE CARDINAL MAZARIN PRÉSENTE COLBERT A LOUIS XIV.

LE CARDINAL MAZARIN
PRÉSENTE COLBERT A LOUIS XIV.

Après le mariage de Louis XIV, célébré à Saint-Jean-de-Luz, toute la cour revint à Paris avec le cardinal Mazarin, qui reçut de grands honneurs et des félicitations infinies pour l'habileté avec laquelle il avait conduit des négociations si importantes pour la France; mais la santé du cardinal dépérissait tous les jours, et depuis son retour à Paris il ne sortit plus de ses appartemens, où se tenaient les conseils, et où le roi venait régulièrement. Sentant sa fin approcher, il saisit l'occasion d'une de ces conférences pour présenter au roi Colbert, en qui il avait deviné les plus hautes conceptions, et qu'il avait eu soin de former au ministère, pour s'acquitter envers le roi de tout ce que ce prince avait fait pour lui.

M. Schnetz dans ce tableau a montré un vrai talent. En faisant du cardinal le principal personnage, il a laissé au roi la prééminence qu'il devait avoir; sa pose, son expression, font voir le grand monarque se préparant à administrer son royaume; et Colbert, fort jeune encore, écoute avec modestie les louanges que lui donne son protecteur devant son souverain.

Quant à l'expression du cardinal, elle est au dessus de tout éloge et montre bien la triste situation d'un homme qui au faîte de la fortune et des honneurs se désolait en disant : « Il faut quitter tout cela. » Les costumes, la couleur et l'effet du tableau sont également remarquables. Il n'a jamais été gravé.

Haut., 9 pieds 6 pouces ; larg., 8 pieds 1 pouce.

NOTICE

OF

GEORGE ROUGET.

George Rouget is born at Paris about 1775. Being destitute of fortune, he was placed in David's school, and it was with some difficulty he terminated his studies; he got the second prize in 1803.

M. Rouget in 1817 penciled the death of saint Louis; this work drew upon him the attention of the public and the government, which caused him to perform two large pictures to be executed in tapestry, one representing saint Louis receiving the ambassadors of the Old man of the Mountain; the other saint Louis as a mediator between the king of England and his barons. From that period, M. Rouget has painted several pictures on different subjects of the history of France, which are placed in the different halls of the Louvre or the Thuileries.

In 1822, Mr. Rouget had the decoration of the Legion-of-Honour conferred on him.

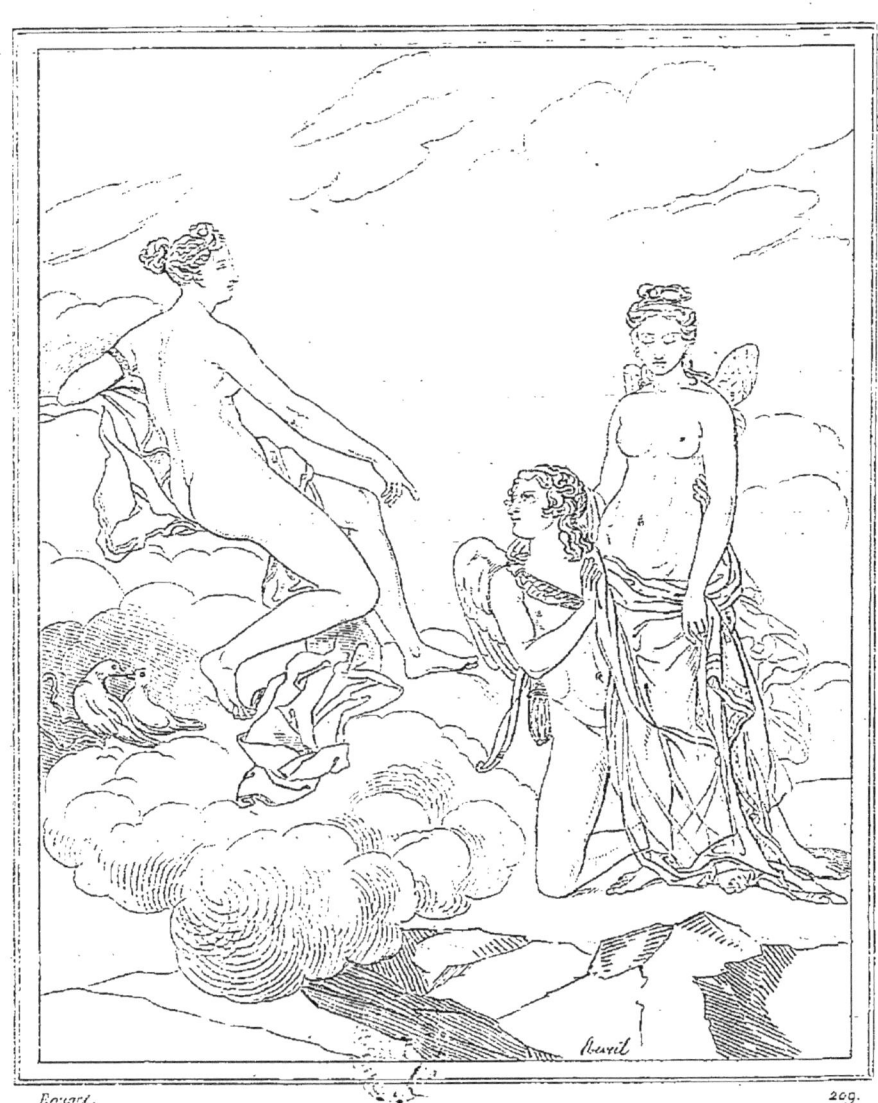

L'AMOUR IMPLORANT VÉNUS.

L'AMOUR IMPLORANT VÉNUS.

Vénus, irritée de ce que son fils aimait une simple mortelle, voulait l'en punir en le privant de sa chère Psyché; mais l'Amour, inspiré par un tendre sentiment, devint si éloquent, qu'il obtint le pardon de celle sans laquelle il ne pouvait vivre, puisqu'elle était son *ame*.

M. Rouget, dans cette jolie composition, a montré Vénus avec un visage irrité et un geste impérieux, qui semblent mal accompagner la beauté. Psyché, dans un état de tristesse et d'abandon, paraît confuse, et semble laisser voir à regret les graces qui ne doivent guère attendrir celle qui s'apprête à la juger. L'Amour fait voir à Vénus le plaisir qu'il éprouve en tenant entre ses bras celle qu'il désire pour épouse, et la supplie de ne plus s'opposer à son bonheur.

Ce tableau appartient à l'auteur.

Haut., 8 pieds 4 pouces ; larg., 6 pieds 4 pouces.

FRENCH SCHOOL. ~~~~~ ROUGET. ~~~~~ PRIVATE COLLECTION.

CUPID

IMPLORING PARDON OF VENUS.

Venus, incensed that her son should bestow his affection upon a mere mortal, is desirous of punishing him for it by depriving him of his dear Psyche; but Cupid, inspired by a tender sentiment, becomes so eloquent that he obtains pardon for her, without whom he could not exist, she being his *soul*.

M. Rouget, in this pretty composition, has depicted Venus with an irritated visage and an imperious gesture, that but ill accompany beauty. Psyche, in a state of sadness and despair, appears confused, and seems to show with reluctance graces that but little soften she who is preparing to judge her. Cupid expresses to Venus the pleasure that he experiences by holding in his arms the object he desires to espouse, and he beseeches Venus no longer to oppose his happiness.

This picture is in possession of the artist.

Height, 8 feet 10 inches; breadth, 6 feet 9 inches.

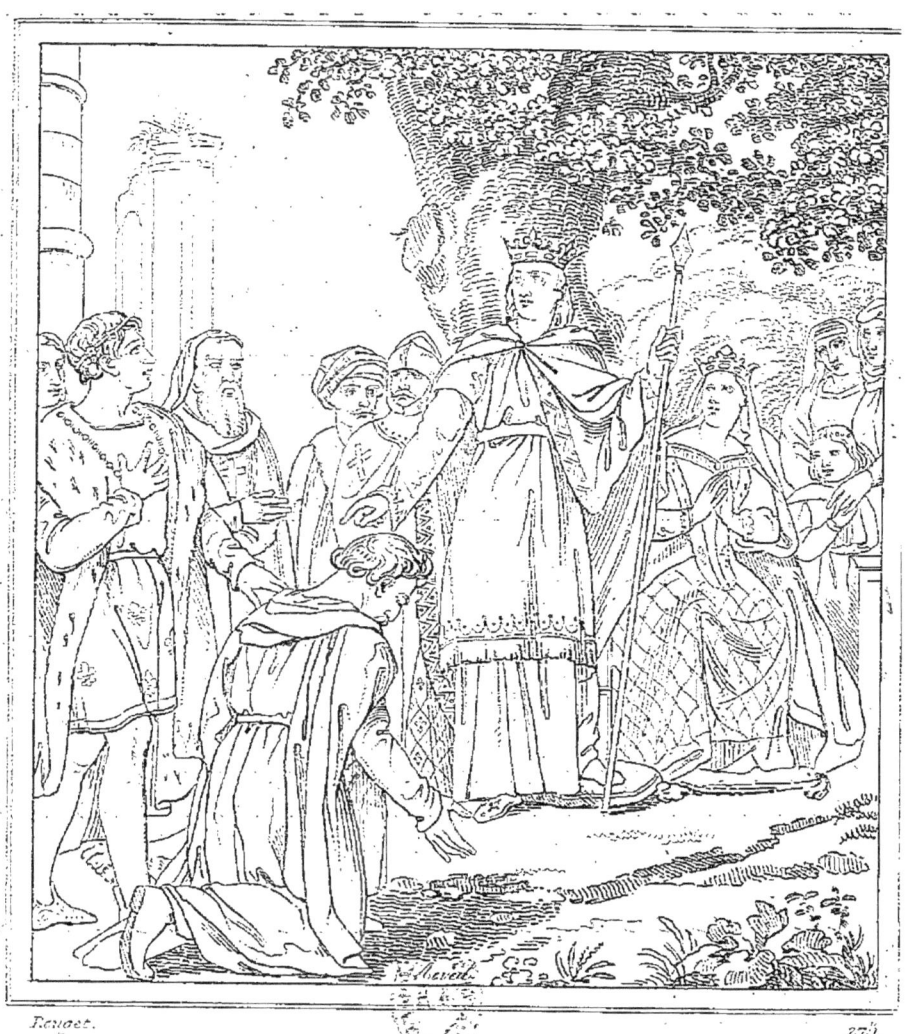

St LOUIS RENDANT LA JUSTICE.

SAINT LOUIS
RENDANT LA JUSTICE.

Rien de plus simple et de plus juste que d'avoir représenté dans la grande salle du Conseil d'état au Louvre, saint Louis rendant lui-même la justice à ses sujets, puisque c'est la plus noble des fonctions de la royauté. Les séances de ce conseil ont maintenant plus d'apparat que sous le règne de saint Louis; et c'est toujours le seul tribunal présidé par le roi en personne. C'est là qu'en dernier ressort arrivent les plaintes des sujets, et le roi y donne sa décision. L'origine de cette coutume nous est retracée par le sire de Joinville dans son Histoire de saint Louis, où il dit : « En esté il se alloit esbatre au bois de Vicennes, et nous faisoit seoir tous emprès lui; et tous ceulx qui avoient affaire à lui venoient à lui parler, sans ce que aucun huissier ne autre leur donnast empeschement; et demandoit haultement de sa bouche s'il y avoit nul qui eust partie. Et quant il y en avoit aucuns, il leur disoit : Amys, taisez-vous, et on vous délivrera l'un après l'autre. »

Ce tableau fait honneur au talent de M. Rouget. Il n'a pas encore été gravé.

Haut., 9 pieds 6 pouces; larg., 8 pieds 4 pouces.

SAINT LOUIS

ADMINISTERING JUSTICE.

Nothing can be more natural and more just, than representing in the grand Council of state at the Louvre, saint Louis himself, administering justice to his subjects, as it is the most noble function appertaining to royalty. There is now more pomp in the sittings of this council than under the reign of saint Louis; it being the only tribunal, where the king presides in person. This court, the refuge for all grievances, rendered judgment without appeal. The origin of this custom is related by de Joinville in his History of saint Louis, where he says in the quaint language of those times. « In summer he repaired to the wood of Vicennes, and there commanding us to sit around him, all those who had any affair on hands, spoke to him, freely, without being prevented by any usher. The king himself demanded in a loud voice, if any person complained, and when many there were, he said to them, my friends, hold your peace, you shall be heard one after the other.

This picture does honour to the talent of M. Rouget, it has not been yet engraved.

Height, 10 feet; breadth, 8 feet 10 inches.

NOTICE
SUR
LE COMTE DE FORBIN.

Louis-Nicolas-Philippe-Auguste comte de Forbin est né, en 1779, à la Roque dans le département des Bouches-du-Rhône. D'abord élève du célèbre artiste lyonnais de Boissieu, il vint ensuite à Paris, entra dans l'atelier de David, et exposa pour la première fois au salon de 1800.

Les évènemens de la révolution l'ayant forcé à suivre la carrière militaire pendant quelque temps, il n'abandonna pas pour cela ses pinceaux; il profita du séjour de l'armée en Italie, et, lorsqu'il put se livrer uniquement à la pratique des beaux-arts, il le fit avec succès.

Lors de la restauration, il fut appelé par le roi Louis XVIII à la place de directeur des Musées royaux : ces occupations ne l'empêchèrent pas de continuer ses travaux particuliers; il a même publié plusieurs ouvrages, tels que *Voyage dans le Levant : Souvenirs de la Sicile : Un mois à Venise.*

M. de Forbin a été nommé membre de l'Institut et commandant de la Légion-d'Honneur.

NOTICE

OF

COUNT FORBIN.

Louis-Nicolas-Philippe-Auguste count Forbin was born in 1779, at la Roque in the department of the Bouches-du-Rhône. He was at first a pupil of the celebrated artist Lyonnais de Boissieu, he came afterwards to Paris, got into David's painting-school, and exhibited for the first time at the Muséum in 1800.

The events of the revolution having compelled him to embrace the military state for some time, he did not however give up his pencil, but took advantage of the army's stay in Italy, and when he could wholly undertake the practising of fine arts he did it successfully.

At the restauration, he was appointed by King Louis XVIII director of the royal Museums : his business did not hinder him from continuing his private labours; he even published several works, such as a *Voyage to the Levant, Souvenirs of Sicily, a month at Venice.*

M. de Forbin was nominated a member of the Institut and a commander of the Légion-d'Honneur.

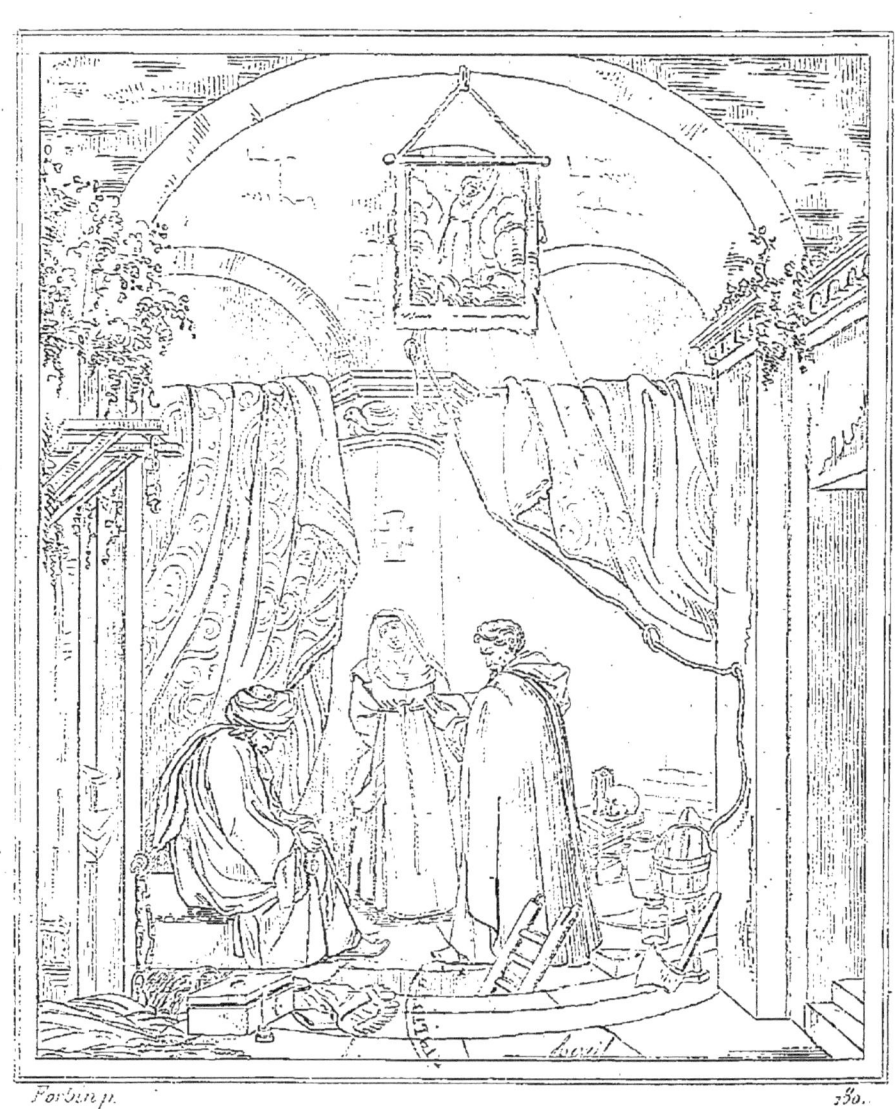

SCÈNE DE L'INQUISITION

ÉCOLE FRANÇAISE. — DE FORBIN. — MUSÉE DU LUXEMBOURG.

SCÈNE DE L'INQUISITION.

La première idée de cette composition parut au salon de 1817, la scène se passait également dans une des salles du palais de l'inquisition à Valladolid, de même elle était éclairée par une vive lumière passant par une ouverture au milieu de la voûte. On voyait aussi sur le devant l'entrée d'un cachot dans lequel la victime allait descendre pour y passer le reste de ses jours. La religieuse était également attachée près d'un pilier; elle écoutait avec douleur la sentence dont lui donnait connaissance un religieux de l'ordre de saint Dominique; mais la troisième figure était tout autre. Le peintre dans son premier tableau avait représenté un *familier* de l'inquisition à genoux, tenant dans ses mains l'ignominieux *carocha*, coiffure de carton dont les peintures diffèrent suivant que la victime est condamnée au feu, à une prison perpétuelle, ou bien à une simple amende honorable.

Ici nous voyons en place une autre victime de l'inquisition: c'est un Oriental, qui probablement a été condamné à cause de sa croyance, et cela rappelle que c'était l'unique but de ce tribunal redoutable lors de son institution.

Il est difficile de se rendre raison des deux grandes draperies qui décorent ce lieu de douleur, nous préférons la simplicité du premier tableau, où la salle était entièrement nue, ce qui semble plus convenable pour l'endroit où se passent d'aussi pénibles scènes.

Ce tableau est dans la galerie du Luxembourg; M. Schrot l'a fait graver à la mezzotinte par M. S. W. Reynolds, graveur du roi d'Angleterre.

Haut., 4 pieds 7 pouces; larg., 3 pieds 3 pouces.

A SCENE IN THE INQUISITION.

The first design of this composition was exhibited at the saloon in 1817; the scene also passed in one of the halls belonging to the palace of the Inquisition at Valladolid; in both pictures the same effect is produced by the light passing through an opening in the middle of the vault. In the background of each is likewise seen a dungeon, into which the victim must descend to pass the remainder of her days. The nun is in both pictures attached to a pillar; and is listening with agony to her sentence, which a monk of the order of saint Dominic is reading, but the third figure is different. The painter in his first picture represented a familiar of the inquisition upon his knees, holding in his hands the ignominious *caracha*, a paper cap painted with different coulours according to the sentence past upon the victim, wheter it be burning, perpetual imprisonment, or a simple penalty.

In the palace of the familiar, there is in this picture another victim of the inquisition; it is a Mussulman, who has been probably condemned on account of his moslem faith, the suppression of which was the principal object of that horrible tribunal at the time of its institution.

It is difficult to account for the grand draperies that decorate this abode of misery; we prefer the simplicity of the first picture where the hall is entirely naked, as better becoming a place in which such tragical catastrophes occured.

This picture is in the gallery of the Luxembourg. M. Schrot had it engraved in mezzotinte by M. S. W. Reynolds, first engraver to the king of England.

Height, 4 feet 10 inches; width, 3 feet 5 inches.

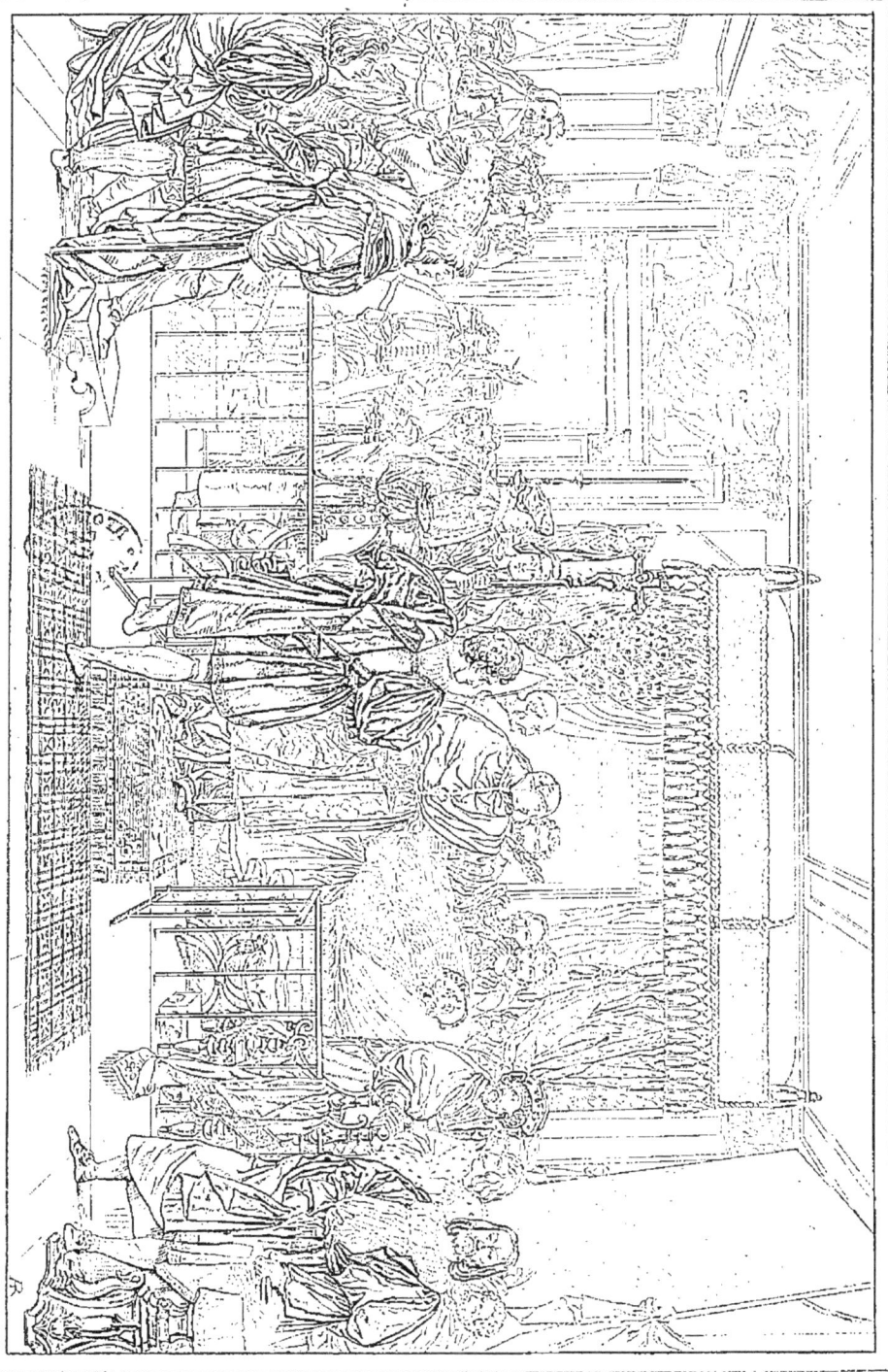

ÉCOLE FRANÇAISE. BERGERET. CAB. PARTICULIER.

HONNEURS RENDUS A RAPHAEL.

« Raphaël mort fut exposé chez lui selon l'usage du temps et du pays : ce lieu de l'exposition fut celui-là même où se voyait encore suspendu le tableau de la Transfiguration. Cette création immortelle de l'art, cette image en quelque sorte vivante, ainsi rapprochée de l'artiste inanimé, fit sur les assistans une impression que le temps n'a point encore effacée dans la mémoire des hommes. L'allusion de ce rapprochement a été reproduite par une multitude d'écrits, comme le plus beau trait que le génie de la louange ait pu inventer pour honorer les funérailles d'un grand homme. Mais il n'y eut rien que d'inopiné dans cette rencontre; et il faut bien se garder de croire, ainsi qu'on l'a dit, que l'on ait porté ce tableau comme une bannière, aux funérailles de Raphaël.

«La véritable pompe de son convoi fut ce cortége immense d'amis, d'élèves, d'artistes, d'écrivains célèbres, de personnages de tout rang qui l'accompagnèrent au milieu des gémissemens de toute la ville; car ce fut une douleur générale et la cour du pape la partagea. »

Le tableau de M. Bergeret parut au salon de 1806. Il fut alors généralement apprécié. Le peintre a bien représenté les sentimens si parfaitement exprimés depuis par M. Quatremère de Quincy, dans son Histoire de Raphaël dont nous avons cru devoir rapporter ici le passage.

Ce tableau a orné le château de la Malmaison, d'où il passa à Munich et fut vendu, après la mort du prince Eugène, à un amateur Belge ; il a été gravé par Sixdeniers.

Larg., 7 pieds ½ ; haut., 4 pieds 3 pouces.

FRENCH SCHOOL. BERGERET. PRIVATE COLLECTION.

HOMAGE PAID TO RAPHAEL.

« Raphael being dead was exposed in his house according to the custom of the times and of his country: the spot where he lay in state, was the same in which was still hung the picture of the Transfiguration. This immortal production of Art, an image in a manner living, thus brought in contact of the now lifeless artist, made on the beholders an impression that time has not yet erased from the remembrance of men. The allusion of this approximation has been mentioned in a number of writings, as the finest trait which the genius of flattery could have invented to honour the obsequies of a great man. But this combination was purely accidental; and we must beware believing, what has been asserted, that this picture was borne as a banner at Raphael's funeral.

» The true grandeur of the procession was that immense concourse of friends, of pupils, of artists, of renowned writers, of personages of every rank, who accompanied him amidst the tears of the whole city; for the grief was general, and the Pope's Court shared in it. »

M. Bergeret's picture appeared in the exhibition of 1806, and was then universally appreciated. The painter has fully represented the feelings so perfectly described by M. Quatremère de Quincy, in his history of Raphael, from which the above passage is taken.

This picture ornamented the Château of Malmaison whence it went to Munich, and was sold, after prince Eugene Beauharnais, death, to a Belgiam Amateur: it has been engraved by Sixdeniers.

Width 8 feet; height 4 feet 6 inches.

NOTICE

SUR

LOUIS-CHARLES-AUGUSTE COUDER.

Louis-Charles-Auguste Couder est né à Paris en 1791. Ses parens lui firent apprendre les mathématiques, et le destinaient à la carrière du génie militaire, pour laquelle le dessin était une étude nécessaire. Le goût qu'il prit bientôt pour cet art ne tarda pas à se développer, et insensiblement il ralentit ses autres études pour se livrer entièrement à celle des beaux-arts. Ayant obtenu l'assentiment de sa famille, il entra d'abord dans l'atelier de Regnault ; mais il quitta cette école pour suivre celle de David, dont il se trouva être l'un des derniers élèves.

Il concourut plusieurs fois pour le prix de Rome, et ne fut pas heureux, ce qui ne l'empêcha pas d'exposer au salon de 1804 un petit tableau, qui lui mérita quelques encouragemens.

En 1817, il exposa la mort de Masacio, et le lévite d'Ephraïm ; ces deux ouvrages furent également remarqués, et le dernier lui mérita le partage d'un prix avec M. Abel de Pujol. Depuis cette époque, M. Couder fut encouragé par la commande de plusieurs tableaux, parmi lesquels nous citerons : le guerrier athénien annonçant la victoire de Marathon ; les adieux de Léonidas ; un portrait de François Ier. à cheval, et celui du général Rampon au siège de Saint-Jean d'Acre.

Le gouvernement a employé plusieurs fois les talens de M. Couder, en lui confiant un des plafonds du Louvre, et plusieurs grands tableaux pour des églises de Paris.

NOTICE
OF
LOUIS-CHARLES-AUGUSTE COUDER.

Louis-Charles-Auguste Couder is born at Paris in 1791. His parents caused him to learn the mathematics, designing him to follow the career of the military genius, for which drawing was a necessary study. He took such a liking for that art, that he abated by degrees from his other studies to give himself wholly up to the fine arts. Having obtained the assent of his family, he at first went into the school of Regnault, which he left for David's, and was one of his last scholars.

He concurred several times for the prize of Rome, but always unsuccessfully, which disappointment did not however hinder his exhibiting at the museum in 1804 a small picture which deserved him some encouragement.

In 1817, he exhibited Masacio's death, and the levite of Ephraim; these two works were equally remarked, and the latter got him the partaking of a prize with M. Abel de Pujol. From that time, M. Couder was encouraged with an order of many pictures, among which may be worthily mentioned: the Athenian warrior announcing the victory of Marathon; the adieus of Leonidas; a portrait of Francis I, on horseback, and that one of general Rampon at the siege of Saint-Jean d'Acre.

The government has employed for several times the talent of M. Couder, by entrusting him with one of the ceilings of the Louvre, and several large pictures for some churches in Paris.

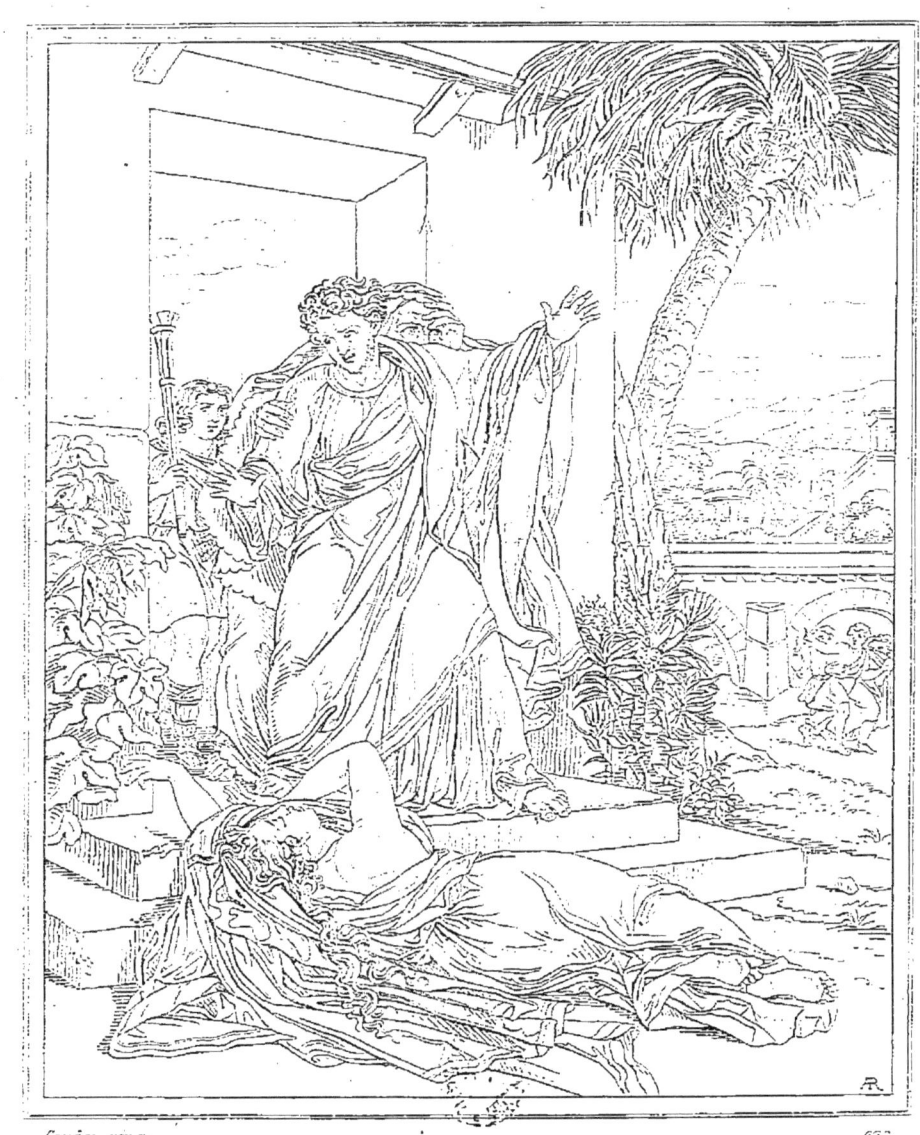

LE LÉVITE D'ÉPHRAÏM.

LE LÉVITE D'ÉPHRAÏM.

Un Lévite, voyageant avec sa femme, s'arrêta dans la ville de Gabaa ; il y reçut l'hospitalité chez un homme qui comme lui était de la tribu d'Éphraïm ; mais les habitans de cette ville, se livrant à une abominable débauche, vinrent la nuit pour se saisir du Lévite du Seigneur. Il parvint à s'échapper, mais sa femme resta entre leurs mains et devint leur victime.

« Le matin, son mari s'étant levé ouvrit la porte pour continuer son chemin, et il y trouva sa femme couchée par terre, ayant les mains étendues sur le seuil de la porte. Il crut d'abord qu'elle était endormie, et il lui dit : levez-vous et allons-nous-en ; mais, elle ne répondant rien, il reconnut qu'elle était morte. »

Telle est la scène pénible que M. Couder a représentée dans son tableau qui fut exposé au salon de 1827, et qui alors fut admiré avec tant de raison. Le corps de la jeune femme est jeté avec abandon ; il est cependant encore rempli de grâce, quoique la mort s'en soit déjà emparé. La tête, le cou, les bras, les pieds sont peints avec habileté, et toute cette figure est pleine de sentiment. Celle du malheureux Lévite est aussi remarquable, la tête est de la plus belle expression, et les draperies sont d'un style, qui rappelle celui de Le Sueur.

Ce tableau est maintenant au palais du Luxembourg. Il a été gravé par Toussaint Caron, pour la Société des amis des arts en 1829.

Haut., 12 pieds 6 pouces ; larg., 9 pieds 4 pouces.

THE LEVITE OF EPHRAIM.

A Levite travelling with his wife, stopped in the city of Gabaa, he there received hospitality at the house of a man who like himself, was of the tribe of Ephraim; but the inhabitants of this city, giving themselves up to an abominable debauchery, came by night to seize on the Levite of the Lord. He contrived to make his escape, but his wife remained in their hands, and became their victim. « In the morning, her husband being arisen, opened the door to continue his journey, and found his wife lying on the ground, with her hands extended on the threshold of the door. He at first thought she was asleep, and said to her: Arise, and let us be gone, but she not answering, he knew that she was dead. »

Such is the painful scene which M. Couder has represented in his picture, that was exhibited at the saloon in 1827 and which was then admired with so great reason. The body of the young woman is thrown down at random, it his however full of grace, although death has taken possession of it. The head, the neck, the arms, the feet, are skilfully painted, and the whole figure is full of sentiment. That of the unfortunate Levite, is also remarkable, the head is of the most beautiful expression, and the drapery reminds us of the stile of Le Sueur.

This picture is now at the palace of the Luxembourg, and has been engraved by Toussaint Caron, for the society of the of the arts in 1829.

Heigth 13 feet 2 inches; breadth 9 feet 10 inches.

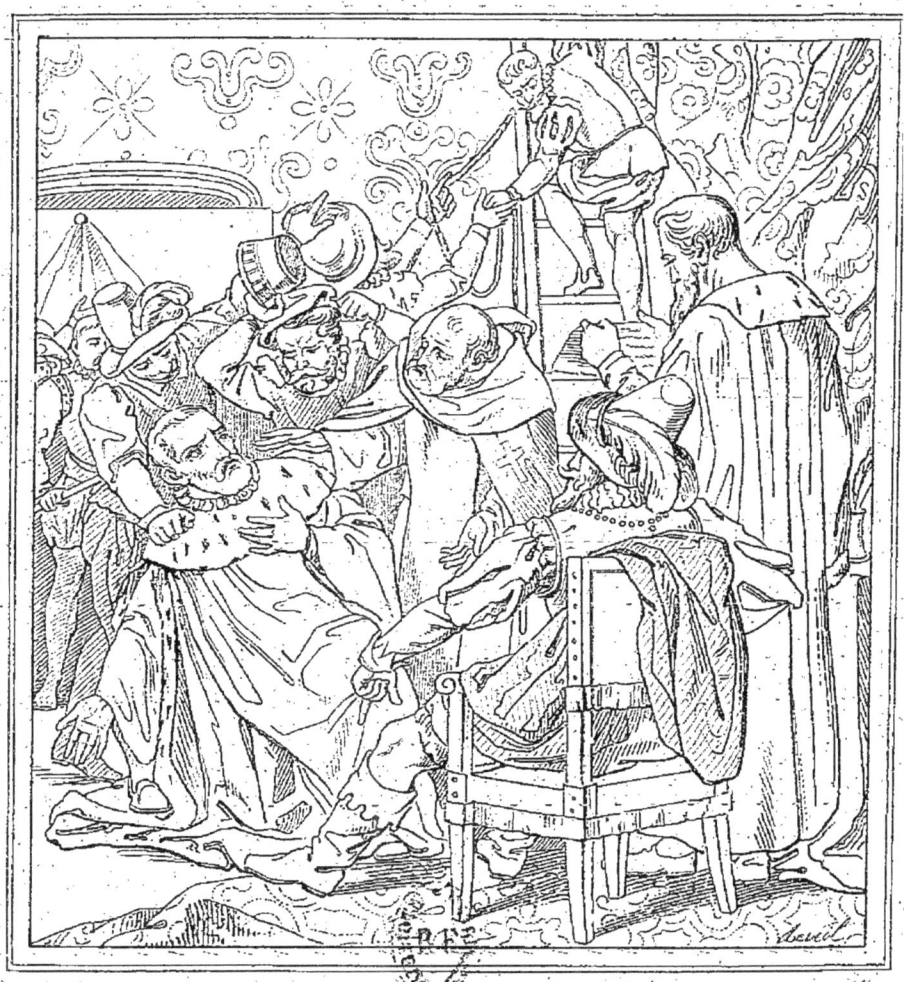

MORT DE BRISSON.

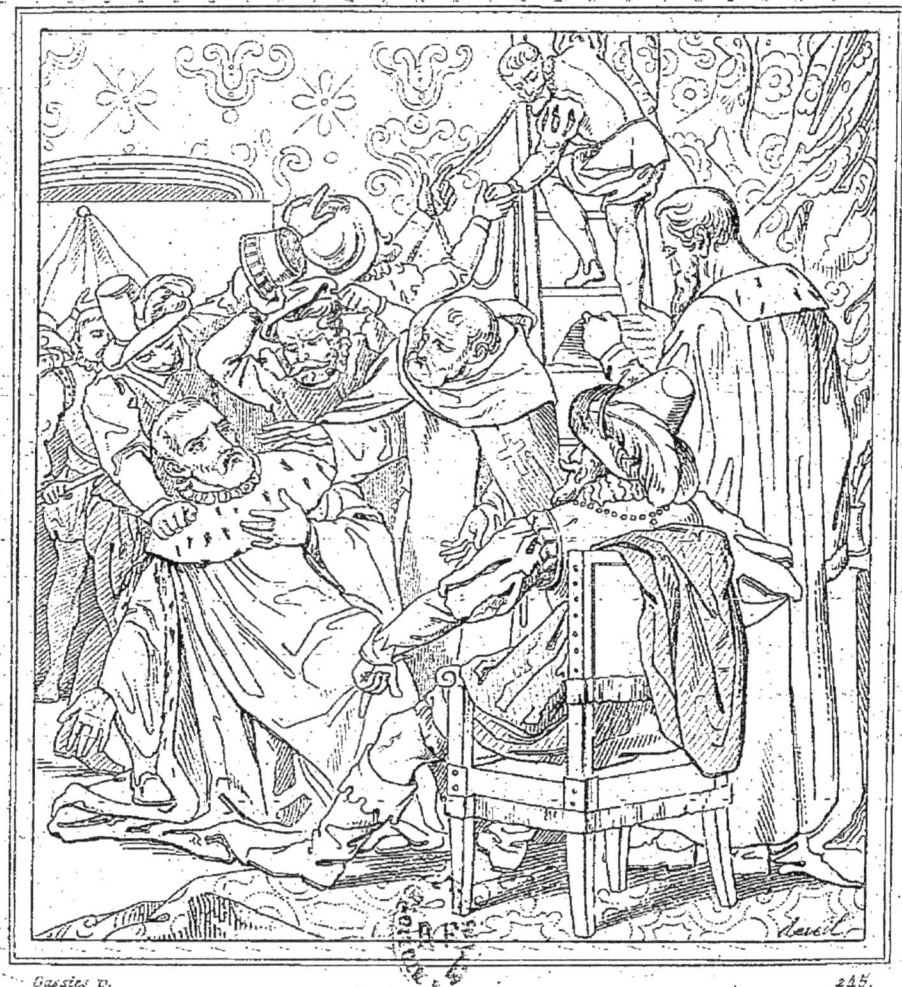

MORT DE BRISSON.

MORT DE BRISSON.

Pendant les guerres de la ligue, le premier président de Harlay étant à la Bastille, plusieurs autres membres du parlement ayant quitté Paris, le président Brisson avait consenti à remplir les fonctions de premier président, espérant, dit-il dans sa protestation du 21 janvier 1589, « qu'on pourrait avec le temps profiter de quelque chose pour la réconciliation et réduction dudit peuple avec le roi, quand l'occasion se pourra présenter d'en parler, dont à présent on n'oserait ouvrir la bouche à peine de hasarder sa vie. »

De semblables ménagemens ne sont presque jamais honorables, ni profitables à ceux qui les emploient, souvent même ils finissent par être victimes de l'un des deux partis. C'est ce qui arriva au malheureux président, dont la conduite ambiguë donna quelques doutes aux *Seize*, qui, le 15 novembre 1591, le firent arrêter à neuf heures du matin; puis conduit dans une des salles du Petit-Châtelet, il y fut jugé à dix heures, en présence d'un religieux qui le confessa, et du bourreau qui le pendit à onze heures dans la salle même.

Ce tableau est un de ceux qui décorent la grande salle du Conseil d'état au Louvre; il fait honneur au talent de M. Gassies. Il n'a jamais été gravé.

Haut., 9 pieds 6 pouces; larg., 8 pieds 4 pouces.

DEATH OF BRISSON.

During the wars of the league, the chief president de Harlay being in the Bastile and many other members of the parliament having quitted Paris, president Brisson consented to fill the office of chief president, in the hope, as he said in his declaration of january 21, 1589, «that they might, in time, be able to bring about the subjection, and the reconciliation of the said people with the king, when an opportunity should allow them to speak upon a subject which could not be alluded to, at present, without running the hazard of destruction.»

Such conduct proves scarcely ever honourable or advantageous to those who exercise it, and it often ends by their even becoming the victims of one, or other of the parties; as befel the unfortunate president, his ambiguous conduct made him suspected by the *Sixteen*, who, on november 15, 1571, arrested him at nine o'clock in the morning, conducted him into one of the chambers of Petit-Châtelet, where he was condemned to death at ten o'clock, in the presence of the priest, who confessed him, and of the executioner, who hung him at eleven o'clock, in the same room.

This picture is one of those which decorate the grand Council chamber of the Louvre, and is honourable to the talent of M. Gassies. It has never been engraved before.

Height, 10 feet; breadth, 8 feet 10 inches.

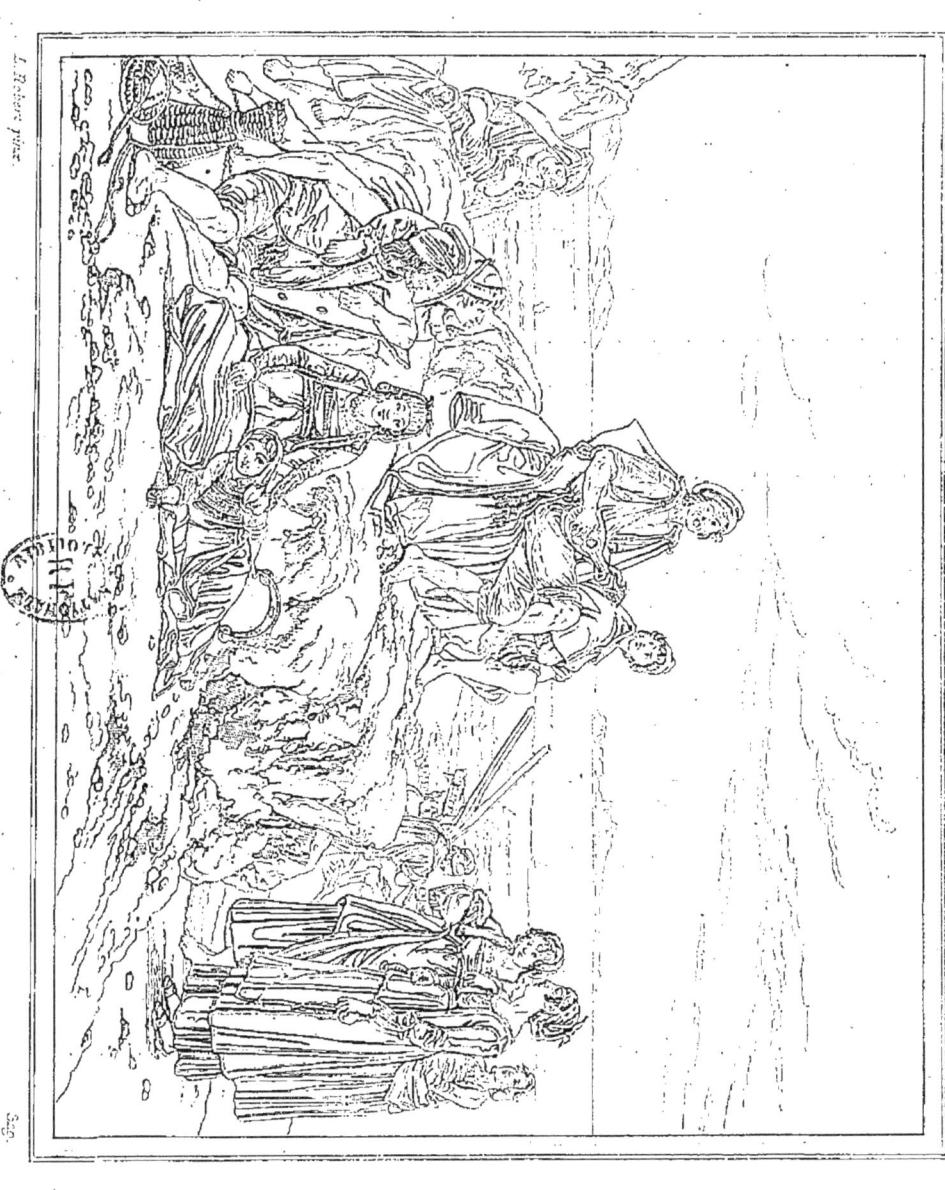

ÉCOLE FRANÇAISE. — L. ROBERT. — CABINET PARTICULIER.

L'IMPROVISATEUR NAPOLITAIN.

En voyant le nombre de monumens remarquables exécutés par des Italiens, on est naturellement porté à croire que le climat et l'exemple influent sans cesse sur l'esprit des habitans de ce pays. Tant d'artistes, tant de musiciens, tant de poètes, ont laissé des souvenirs honorables, on admire si souvent des tableaux, des monumens, des ouvrages d'auteurs italiens, qu'on ne peut se refuser à croire que le beau ciel de l'Italie facilite le développement des facultés intellectuelles. Cette idée acquiert encore plus de probabilité, lorsqu'on rencontre même parmi les gens de la plus basse classe des individus qui, mus par un sentiment surnaturel, abandonnent un moment leurs occupations journalières, et débitent avec chaleur, souvent avec grâce, toujours avec noblesse, des espèces d'odes ou de poèmes dans lesquels on retrouve parfois des improvisations dignes du Dante et du Tasse.

Un de ces improvisateurs napolitains vient de quitter sa barque; il s'est assis sur une roche élevée près du bord de la mer, et déjà il a captivé l'attention de ses auditeurs, qui tous semblent émus par le récit qu'ils entendent.

L'auteur de ce tableau, M. Léopold Robert, en représentant cette scène, l'a placée dans l'île d'Ischia; on aperçoit dans le fond l'île de Capri et le cap de Massa. Ce tableau parut au salon de 1824, et fait partie de la galerie de S. A. R. monseigneur le duc d'Orléans.

Larg., 4 pieds; haut., 3 pieds.

THE NEAPOLITAN IMPROVISATORE.

When we see the great number of remarkable monuments executed by the Italians, we are naturally induced to believe, that climate and example constantly influence the minds of the inhabitants of that country, so many artists, so many musicians, so many poets, have left it honorable memorials; we have so often to admire pictures, monuments, or works of Italian authors, that we cannot help believing that the beautiful sky of Italy facilitates the developing of the intellectual faculties. This idea acquires still more probability, when we meet, even among persons of the lowest class, individuals, who, excited by a supernatural feeling, for a moment abandon their manual labour, and extemporize, with enthusiasm, often with grace, and always with dignity, species of odes, in which are sometimes found impromptu verses worthy of Dante and of Tasso.

One of these Neapolitan Improvisatori has just left his boat: he is seated on a high rock near the sea shore, and has already captivated the attention of his hearers, who all seem delighted with the recital to which they are listening.

The author of this picture, M. Léopold Robert, in representing this scene, has placed it in the island of Ischia: in the back-ground are seen the isle of Capri, and cape Massa. This picture appeared in the exhibition of 1824; and now, it forms part of his Royal Highness the duke of Orleans' Gallery.

Width, 4 feet 3 inches; height, 3 feet $\frac{2}{4}$ inches.

GUILLAUME TELL
REPOUSSANT LA BARQUE DE GESLER.

Déja dans le n° 246 nous avons eu occasion de parler de la tyrannie de Gesler, gouverneur des cantons de Schwitz et d'Ury. Guillaume Tell, gendre de Walther Furst, l'un des confédérés, ayant refusé de rendre hommage au bonnet que ce cruel gouverneur avait fait planter sur la place d'Altorff en 1307, on sait que pour le punir, le tyran força ce malheureux père d'enlever avec une flèche, une pomme placée sur la tête de son fils. On sait aussi l'aveu que Tell fit à Gesler de l'emploi qu'il comptait faire d'une seconde flèche qu'il tenait cachée. Le gouverneur n'osant punir le courageux Tell au milieu de ses compatriotes, il voulut le mener dans son château de Kussnacht, au delà du lac de Waldstetten; mais la barque était à peine éloignée du rivage, que le *fœhm* s'éleva tout à coup avec une furie extraordinaire. Le lac resserré dans un étroit passage lançait ses vagues furieuses jusqu'au ciel, le gouffre retentissait d'un bruit affreux, qui inspirait l'épouvante. Dans ce pressant danger, Gesler, connaissant l'adresse et la force de Tell, lui fit ôter ses chaines, et promit de lui faire grace, si, en se chargeant de gouverner la barque, il parvenait à les sauver du danger où ils se trouvaient. En effet elle arriva sans accident jusqu'auprès de l'Axenberg; mais dans cet endroit, Tell, saisissant son arc et ses flèches, s'élança sur un roc nu qui a conservé le nom de *Tellen-Blatt*, et repoussa violemment la nacelle, qui pourtant ne fit pas naufrage.

Ce tableau, peint par M. Steube, fait partie de la galerie de S. A. R. le duc d'Orléans; il a été lithographié par M. Wéber.

Larg., 5 pieds 10 pouces; haut., 5 pieds.

WILLIAM TELL,

PUSHING OFF GESLER'S BOAT.

In n° 246, we had occasion to speak of the tyranny of Gesler, governor of the cantons of Schwitz and Ury. William Tell, son-in-law to Walter Furst, one of the confederates; having refused to do homage to the cap that this cruel governor had, in 1307, caused to be placed in the public place of Altorf; it is known that, in order to punish him, Gesler forced the unhappy father to shoot, with an arrow, at an apple placed on his son's head. It is also known that, Tell acknowledged the use he intended to make of a second arrow which he had secreted. The tyrant, not daring to punish the courageous Tell, among his own countrymen, took him off to convey him to the castle of Kussnacht, beyond the lake of Waldstetten; but the boat was scarcely away from the shore, when the *fœhm* suddenly rose, with a most extraordinary fury. The lake running through a narrow passage, threw its angry billows up to the skies, the abyss echoing with so dreadful a noise, that every one was struck with awe. In this imminent danger, Gesler, who was aware of Tell's skill and address, freed him from his chains, and promised to pardon him, should he, taking the management of the boat, succeed to save them from the peril in which they all were. He actually brought the boat, without further accident, to the Axenberg: but when Tell got near that spot he seized his bows and arrows, and springing on a desert rock, that still retains the name of *Tellen Blatt*, he violently shoved off the skiff, which however succeeded in weathering out the storm.

This picture, painted by M. Steube, forms part of the Duke of Orleans' gallery. It has been done in lithography by M. Weber.

Width, 6 feet 2 ½ inches; height, 5 feet 3 ¾ inches.

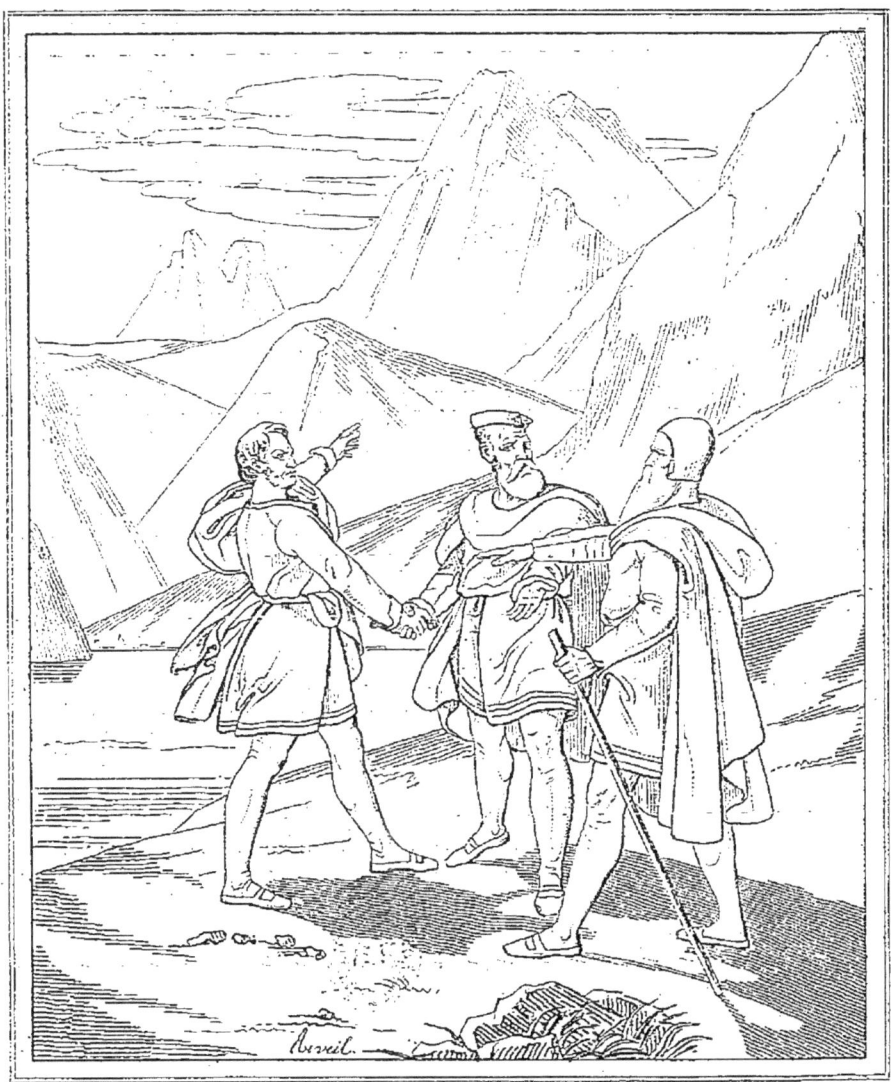
SERMENT DES TROIS SUISSES.

SERMENT DES TROIS SUISSES.

Albert d'Autriche, voulant augmenter les états héréditaires de sa maison, était déjà parvenu à détacher de l'empire d'Allemagne plusieurs petits états; mais une résistance invincible l'empêcha de vaincre dans les pays de Schwitz, Ury et Underwalden. Pour punir les habitans de ces contrées, il leur donna des baillis atroces et sanguinaires, tel que Guesler. Bientôt les habitans de ces pays se trouvèrent exaspérés par leurs horribles vexations; plusieurs d'entre eux voulaient la liberté et les immunités auxquelles ils avaient droit. Arnold, riche propriétaire de Melchtal, Walther Furst, d'Ury, et Wernher de Stauffachen, gentilhomme de Schwitz, victimes des atrocités de leurs baillis, se réunirent dans la prairie de *Im-Gräthlein*, et là, dans le silence de la nuit, sur les bords du lac de Waldtetten, en présence des montagnes d'Underwalten et d'Ury, sans autres témoins que l'astre brillant qui éclairait leurs pas, ils font en 1307 le serment de sacrifier leur vie, de ne jamais l'abandonner, et d'employer tous leurs moyens pour obtenir la délivrance de leurs pays; ce qui arriva quelques mois après, au signal donné par l'acte de courage et d'adresse de Guillaume Tell.

Ce tableau, remarquable par son clair-obscur, par la vérité de son effet, par la pose noble et vigoureuse des personnages, a fait le plus grand honneur à son auteur, M. Steube. Il parut au salon de 1824. Il fait aujourd'hui parti de la belle collection formée par S. A. R. monseigneur le duc d'Orléans.

Haut., 6 pieds; larg., 5 pieds 6 pouces.

FRENCH SCHOOL. STEUBE. PRIVATE COLLECTION.

THE OATH
OF THE THREE SWISS.

Albert of Austria, wishing to increase the hereditary possessions of his house, had already detached many minor states from the German empire, and taken possession of them; but an invincible resistance prevented him from succeeding at Ury and Underwalden in Switzerland. To punish the people of those provinces, he set magistrates over them, hard-hearted and sanguinary, as Guesler. The inhabitants of those districts became in a short time, exasperated by their grievous vexations. Many of them yearned for the liberty and privileges to which they had been born. Arnold, a rich landholder of Melchtal, Walther Furst of Ury, and Wernher of Stauffachen, swiss-gentlemen, victims to the barbarities of their magistrates, met in the meadow of *Im-Gräthlein*, and there in the silence of night, upon the borders of the lake of Waldstetten, among the mountains of Underwalten and Ury, without any other witness than the brillant star which illuminated their footsteps, they swore to sacrifice their lives, never to despair of success, but to employ every means in their power for obtaining the deliverance of their country; which happened a few months after, at the signal given by the courageous conduct of William Tell.

This picture, remarkable for its clare-obscure, the truth of its effect and the noble and animated position of its figures, reflects the highest honour upon the artist, M. Steube. It appeared in the saloon of 1824. It now forms a part of the beautiful collection of pictures belonging to the duke of Orléans.

Height, 6 feet 4 inches; breadth, 5 feet 9 inches.

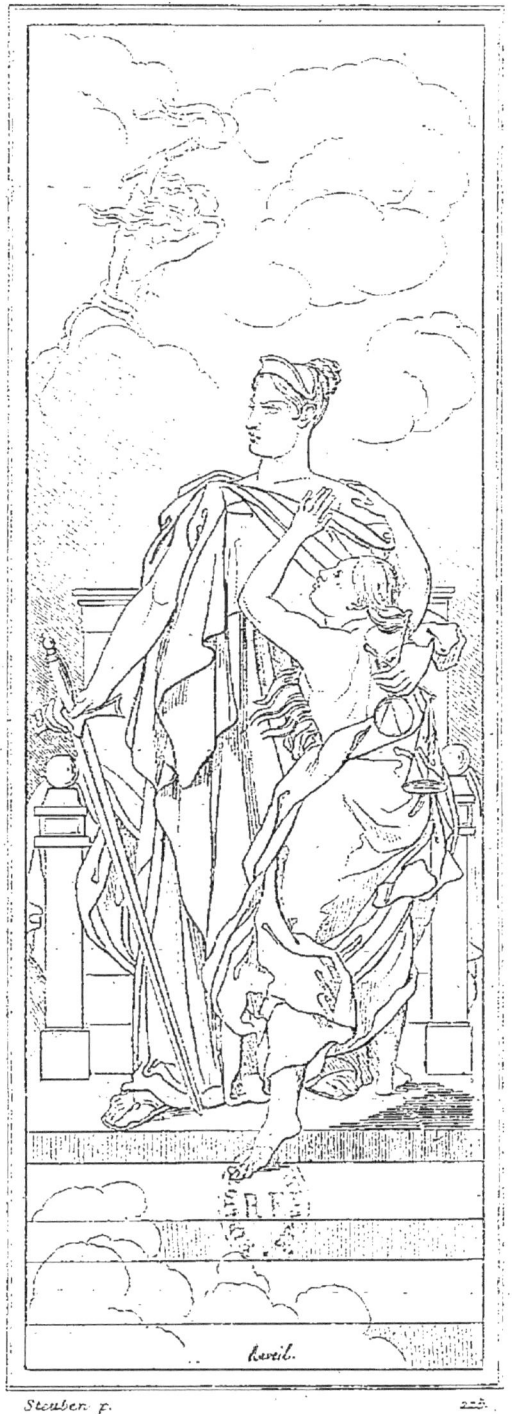

LA JUSTICE PROTÉGEANT L'INNOCENCE.

LA JUSTICE
PROTÉGEANT L'INNOCENCE.

Ce tableau se trouve dans la quatrième salle du Conseil d'état : le peintre, M. Steube, nous fait voir l'Innocence se jetant dans les bras de la Justice, comme son seul recours contre les traits de l'Envie, que l'on voit disparaître avec le regret de n'avoir pu réussir à faire une victime de plus.

La Justice a quitté son siége : l'auteur a voulu par là faire entendre que, quoique impassible, elle sait aller au devant de la timidité. Son air sévère montre bien qu'il ne lui suffit pas d'avoir sauvé une victime, mais que l'accusateur, ayant encouru son animadversion, mérite une punition exemplaire qu'elle saura lui infliger.

Dans le bas, à droite, on lit : Steube, 1827.

Haut., 12 pieds 6 pouces; larg., 4 pieds 4 pouces.

FRENCH SCHOOL. STEUBE. LOUVRE.

JUSTICE
PROTECTING INNOCENCE.

This picture hangs in the fourth hall of the Council of state: the painter, M. Steube, has represented Innocence throwing herself into the arms of Justice, as her only protection against the attacks Envy, whom we perceive retiring with regret, because he has failed in obtaining another victim.

Justice has quitted her seat: by this, the author wishes to infer that, although impassive, she can defend timidity. Her severe air expresses that she is not to be satisfied with merely saving a victim, but that the accuser, having incurred her displeasure, deserves an exemplary punishment which she knows well how to inflict upon him.

At the bottom of the picture, to the right, may be read: Steube, 1827.

Height, 13 feet 3 inches; breadth, 4 feet 7 inches.

LA FORCE.

LA FORCE.

La quatrième salle du Conseil d'état au Louvre est décorée de plusieurs figures allégoriques : on a vu déjà sous le n° 225, l'Innocence se réfugiant dans les bras de la Justice, par M. Steube; près de ce tableau, au dessus de la porte, se trouve cette figure de la Force. Le peintre l'a représentée sous la figure d'un jeune homme assis, ayant près de lui la massue d'Hercule.

Le mors et la bride qui se voient sur le devant font connaître que la force doit toujours avoir un frein, sans quoi elle pourrait souvent dégénérer en abus.

Cette figure est d'une couleur et d'une expression qui font également honneur à leur auteur. Elle n'a point encore été gravée.

Larg., 5 pieds 4 pouces; haut., 4 pieds 4 pouces.

STRENGTH.

The fourth Council chamber of state in the Louvre is decorated with many allegorical pictures; we have already seen at n° 225, Innocence taking refuge in the arms of Justice, by M. Steube; near this picture, and above the door, is a personification of Strength. The painter has represented it, in the figure of a young man seated, with the club of Hercules beside him.

The bit and bridle, in the foreground, imply that strength should always have a curb upon it, for when without one, it often abuses its power.

The colour and expression of this figure are equally honourable to the artist. This picture has not been engraved before.

Breadth, 5 feet 7 inches; height, 4 feet 7 inches.

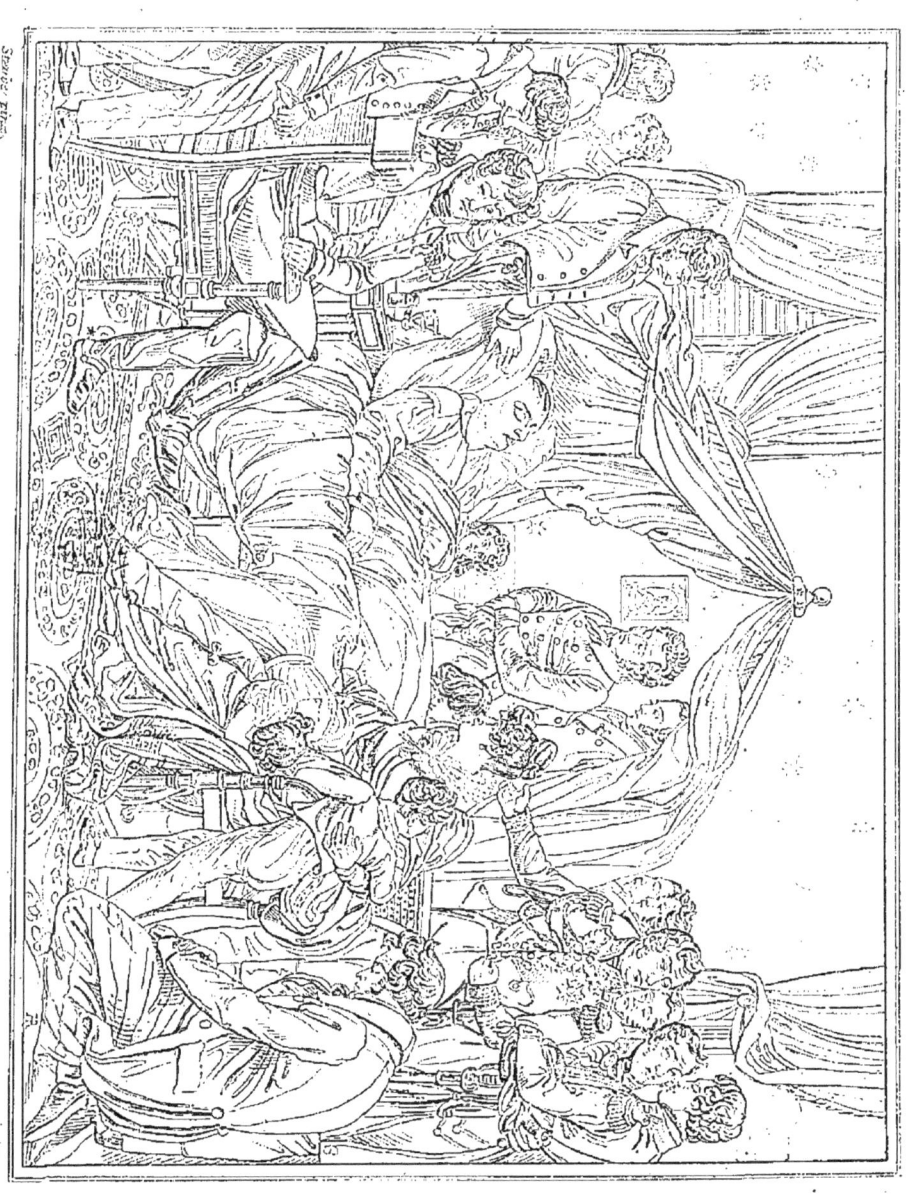

MORT DE NAPOLÉON.

MORT DE NAPOLÉON.

A peine arrivé à Saint-Hélène, Napoléon ressentit les premières atteinte de la maladie dont il périt : elle allait toujours croissant mais avec lenteur; cependant, au mois de mai 1821, le mal avait fait un tel progrès, qu'il était facile de prévoir la fin prochaine de l'illustre proscrit, qui cessa de vivre le 5 mai à 5 heures ½ du matin.

M. Steuben a représenté de la manière la plus noble et la plus intéressante les derniers momens de Napoléon : la chambre, le lit, les personnages, tout est vrai ; la scène l'est également. Qu'il nous soit permis de retracer ici le récit touchant que fait le docteur Antomarchi, des derniers momens du grand homme. « Madame Bertrand, qui malgré ses souffrances n'avait pas voulu quitter un instant le lit de l'auguste malade, fit appeler d'abord sa fille Hortense, et ensuite ses trois fils, pour leur faire voir une dernière fois celui qui avait été leur bienfaiteur. Rien ne saurait exprimer l'émotion qui saisit ces pauvres enfans à ce spectacle de mort. Il y avait cinquante jours qu'ils n'avaient été admis auprès de Napoléon, et leurs yeux pleins de larmes cherchaient avec effroi, sur son visage pâle et défiguré, l'expression de grandeur et de bonté qu'ils étaient accoutumés à y trouver. Cependant, d'un mouvement commun, ils s'élancent vers le lit, saisissent les deux mains de l'empereur, les baisent en sanglotant et les couvrent de pleurs. Le jeune Napoléon Bertrand ne peut supporter plus longtemps ce cruel spectacle, il cède à l'émotion qu'il éprouve, il tombe et s'évanouit. »

M. Jazet a gravé ce tableau, fait pour le colonel Chambure. Larg., 3 pieds 6 pouces ? haut., 2 pieds 6 pouces ?

FRENCH SCHOOL. — STEUBEN. — PRIV. COLLECTION.

DEATH OF NAPOLEON.

Scarcely had Napoleon arrived at Saint Helena, when he felt the first attack of the disease of which he died; it was continually though slowly increasing; in the month of May 1821, it had made so great progress, that it was easy to foresee the approaching end of the illustrious exile, who breathed his last on the 5th. May at half past 5 in the morning.

M. Steuben has represented the last moments of Napoleon, in the most noble and interesting manner; the room, the bed, the personages all is founded on truth, the scene also is equally true. Let us relate the affecting recital of the last moments of the great man in the words of Doctor Antomarchi. » Madame Bertrand who notwithstanding her sufferings would not quit the bed-side of the august patient, desired first that her daughter Hortense should be called; and then her three sons, that they might see for the last time he who had been their benefactor. It is impossible to express the emotion with which the poor children were seized, at this spectacle of death, for 50 days they had not been admitted to see Napoleon, and their eyes bathed in tears, sought with terror; in that pale and disfigured countenance the expression of grandeur and kindness, which they were usually found there. However with one accord, both rushed towards the bed, seized the two hands of the Emperor, and sobbing, kissed and covered them with their tears. The young Napoleon Bertrand no longer able to support this affecting interview, yielding to the emotion he felt, fell and fainted. »

This picture painted for colonel Chambure has been engraved by M. Jazet.

Breadth, 3 feet 9 inches; height, feet 8 inches.

930.

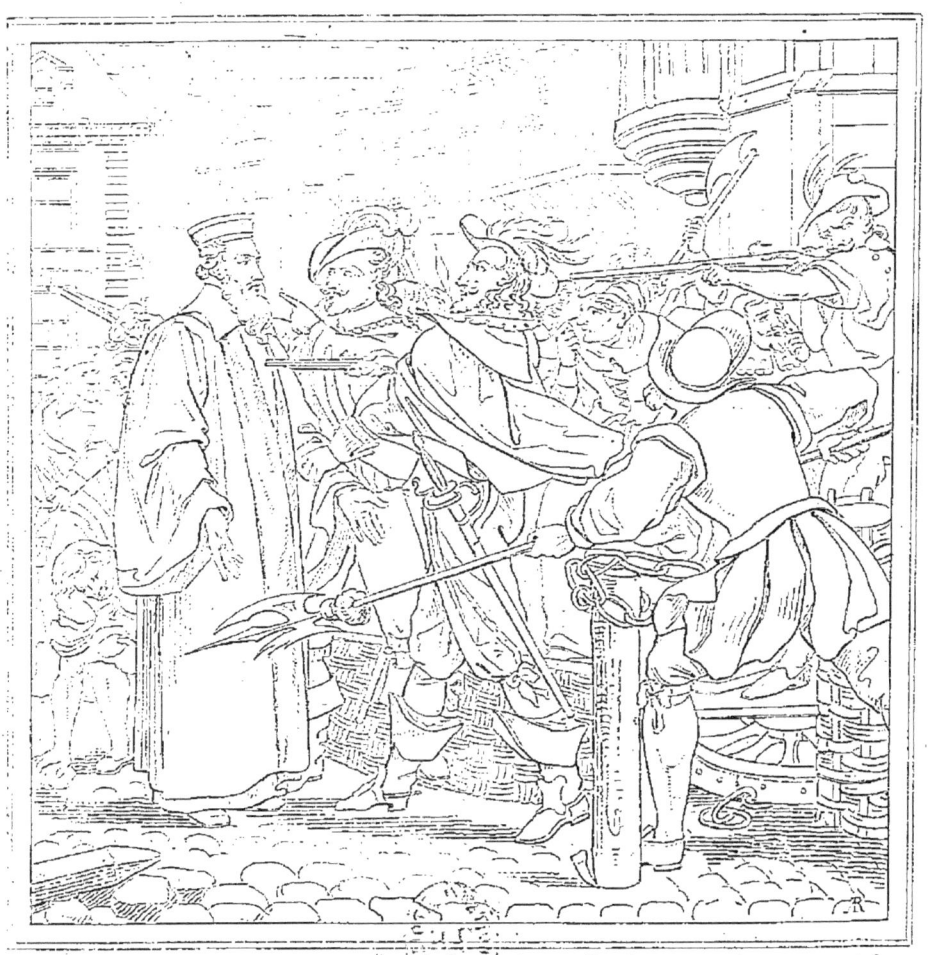

MOLÉ AUX BARRICADES.

MATHIEU MOLÉ
INSULTÉ PAR LE PEUPLE.

Soixante années après les barricades faites dans Paris sous le règne de Henri III, il y en eut de nouvelles sous Louis XIV en 1648. Le 26 août de cette année, la reine régente fit arrêter le président de Blanc-Ménil et le conseiller Broussel. Le parlement de Paris, ayant à sa tête le président Mathieu Molé, alla en robe rouge au Palais-Royal pour demander la liberté des deux prisonniers. Les magistrats n'ayant rien obtenu, retournaient au palais pour délibérer sur le parti qu'ils avaient à prendre ; leur marche se trouva arrêtée à l'une des barricades par un attroupement formidable. Un marchand de fer, capitaine du quartier, saisit par le bras le président, et le menaça de son pistolet s'il ne faisait relâcher Broussel. Mais le magistrat, sans s'émouvoir, sans chercher à écarter l'arme meurtrière, dit avec le plus grand calme : « Quand vous me tuerez, il ne me faudra que six pieds de terre. »

Dans le bas de ce tableau on lit : Thomas, 1827. Il est placé dans la grande salle du Conseil d'état, et fait pendant à l'Arrestation des membres du parlement, n° 288.

En face on voit Saint Louis à Damiette, par M. Le Thière, n° 258, et la Mort de Duranti, n° 231. Derrière le trône est le portrait en pied du roi Charles X ; à gauche se trouve la Mort du président Brisson, par M. Gassies, n° 245 ; et à droite Saint Louis rendant la justice sous un chêne, par M. Rouget, n° 275.

Du côté de la cour sont les tableaux de Boëtius en prison et la Mort du cardinal Mazarin, par M. Schnetz, n°s 237 et 270.

Le plafond représente la France recevant la Charte des mains de Louis XVIII, par M. Blondel.

Haut., 9 pieds 6 pouces ; larg., 8 pieds 4 pouces.

MATHIEU MOLÉ INSULTED.

Sixty years after the first barricades, which were made in Paris under the reign of Henri III, they were renewed in 1648 under Louis XIV. On the 26 august of that year, the queen caused the président de Blanc-Ménil and the counsellor Broussel, to be arrested. The parliament of Paris, headed by president Molé, and habited in red robes, repaired to the Palais-Royal to demand the liberty of the two prisoners. Having failed in this object, the magistrates were returning to their palace to deliberate on what they should do, when their progress was impeded at one of those barricades by a formidable mob. An iron merchant, captain of the quarter, seized the president by the arm, and threatened to shoot him unless he obtained the release of Broussel. The magistrate meanwhile betrayed no sign of emotion, nor did he even turn aside the murderous weapon, but replied with the utmost coolness: « If you kill me, all I shall want is six feet of earth. »

At the bottom of this picture is the name Thomas, 1827. It is placed in the hall of the Council of state, and corresponds to another picture, the Arrest of the members of the parliament, n° 288.

On the opposite side are the pictures of Saint Louis at Damietta, by M. Le Thière, n° 258, and the Death of Duranti, n° 231. Behind the throne is a full length portrait of king Charles X; on the left, the Death of president Brisson, by M. Gassies, n° 245; and on the right, Saint Louis rendering justice under an oak, by M. Rouget, n° 275.

On the court-side are Boëtius in prison, and the Death of cardinal Mazarin, by M. Schnetz, n°s 237 and 270.

The ceiling represents France receiving the Charter from the hands of Louis XVIII, by M. Blondel.

Height, 10 feet 3 inches; breadth, 9 feet.

282.

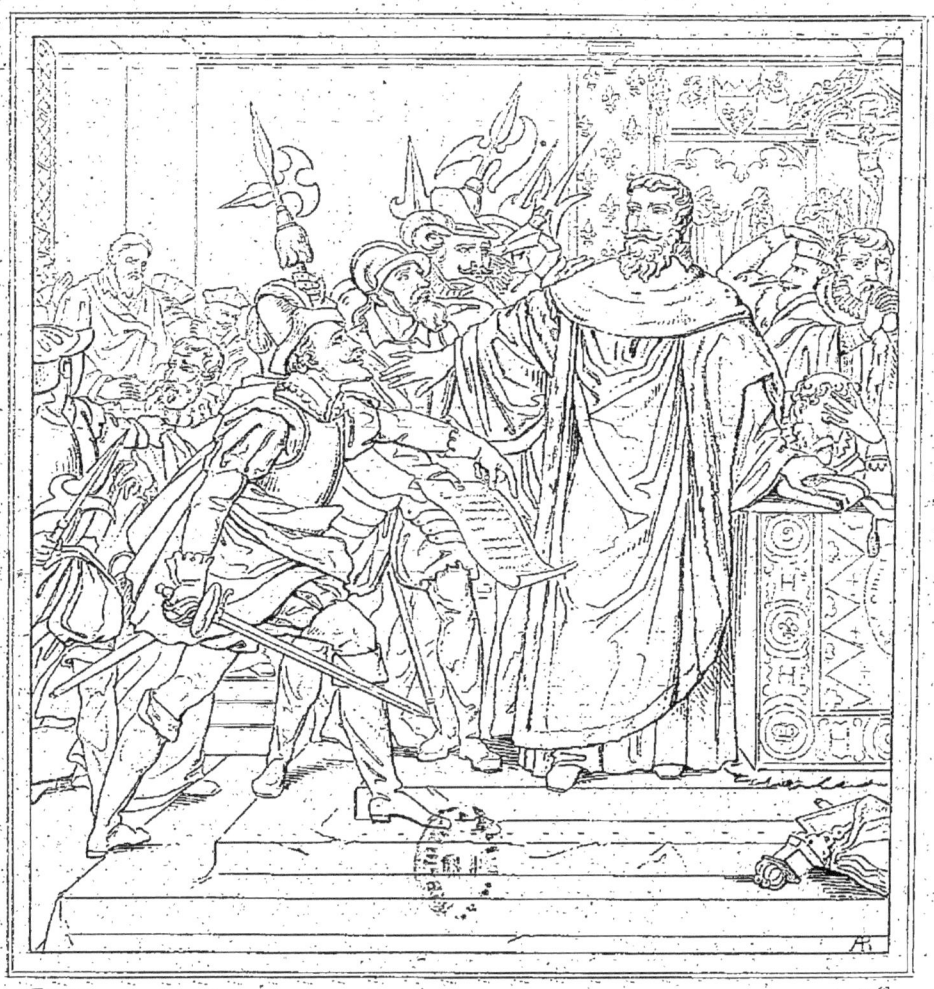

ARRESTATION DES MEMBRES DU PARLEMENT.

ARRESTATION
DES MEMBRES DU PARLEMENT.

Tandis que le roi Henri III était à Blois, le duc de Guise et le cardinal son frère ayant été assassinés dans cette ville à la fin de 1588, à Paris la Sorbonne assemblée déclarait *les Français déliés du serment de fidélité prêté à Henri III*. On voulait que la magistrature se déclarât aussi contre le roi; mais au contraire, ce corps respectable cherchait tous les moyens de ramener la paix.

Les Seize, voyant donc qu'ils ne pouvaient gagner le Parlement, résolurent de l'asservir. A cet effet, le lundi matin 16 janvier 1589, le parlement étant assemblé pour nommer des députés qui devaient être envoyés au roi, le palais se trouva investi par des gens armés, le peuple faisait des barricades dans les rues. Pendant que Bussi Le Clerc, l'un des Seize, se présente à la grande chambre, et « ordonne à ceux qu'il va nommer de le suivre à l'Hôtel-de-Ville, où le peuple les mandait. » Ayant d'abord appelé Achille de Harlay, premier président, et Jacques-Auguste de Thou son beau-frère, il allait continuer, lorsque de Thou l'interrompit en disant: « Il est inutile, il n'y a personne qui ne soit prêt à suivre son chef. » Tous se levèrent en même temps, et suivirent l'audacieux Bussi.

Ce tableau, d'une belle composition, est dans la grande salle du Conseil d'état; les caractères variés et pleins d'énergie font voir l'impassibilité des magistrats en opposition avec l'effervescence des révoltés. Dans le bas, à droite, on lit: THOMAS, 1824. Il fait pendant à Mathieu Molé insulté par le peuple, n° 282, et n'a pas été gravé.

Haut., 9 pieds 6 pouces; larg., 8 pieds.

ARREST
OF THE MEMBERS OF THE PARLIAMENT.

Whilst Henry III was at Blois, the duke of Guise and his brother the cardinal having been assassinated in that city towards the end of the year 1588, at Paris the Sorbonne in full assembly declared that the oath of allegiance to Henry III was no longer binding on the french people. They endeavoured to excite the parliament to declare against the king also; whilst on the contrary this respectable body was trying every means to restore peace.

The Sixteen, seeing therefore that the Parliament could not be gained over, resolved on making it bend to their will. For this purpose, on the morning of monday 16 january 1589, whilst the Parliament was assembled to appoint a deputation to be sent to the king, the palace was invested by the *gens d'armes*. Bussi le Clerc, one of the Sixteen, entered the grand chamber, and in a loud voice, commanded those whom he should name to follow him to the Hôtel-de-Ville, wither they were summoned by the people. He first called Achille de Harlay, and his brother in law, Jacques-Auguste de Thou, he was about to continue, when he was interrupted by de Thou's exclaiming : « It is unnecessary, there is not one present who will refuse to follow his chief. » They all rose up at once, and followed the audacious Bussi.

The composition of this picture is admirable. It is placed in the hall of the Council of state; the characters are varied and full of energy. The tranquillity of the magistrates is finely contrasted with the fury of the revolters. At the bottom, on the right, is inscribed : THOMAS, 1824. It is the counter-part of Mathieu Molé insulted by the people, n° 282. It has not been engraved.

Height, 10 feet 3 inches; breadth, 8 feet 8 inches.

NOTICE

SUR

PIERRE-ROCH VIGNERON.

Pierre-Roch Vigneron est né en 1789, à Vosnou, dans le département de l'Aube.

D'abord élève de M. Gautherot, il passa depuis dans l'atelier de M. Gros, et cependant s'appliqua ensuite à l'étude de la miniature et aussi à celle de la sculpture. Il remporta même à l'Académie un prix de bas-relief sur un sujet d'Aristide.

M. Vigneron a exposé pour la première fois au salon de 1812; il s'est toujours fait remarquer depuis par des compositions pleines d'esprit et de sentiment; celles qui ont été le plus distinguées sont : le duel, l'exécution militaire et le convoi du pauvre. On connaît aussi de M. Vigneron plusieurs portraits lithographiés.

A l'exposition de 1817, M. Vigneron a obtenu une médaille d'or; il a reçu aussi une médaille à l'exposition de Douai, et une autre à celle de Lille en 1825.

NOTICE

OF

PIERRE-ROCH VIGNERON.

Pierre-Roch Vigneron is born in 1789, at Vosnou, in the department of Aube.

He was at first a pupil of M. Gautherot, and afterwards went into the painting-school of M. Gros, he however applied himself to the study of miniature as also to that of sculpture. He even obtained at the academy a prize of bas-relief on a subject of Aristide.

M. Vigneron has exhibited for the first time at the Museum in 1812; he has always been noted ever since for his compositions full of wit and sentiment; those which have been the most distinguished, are: the duel, the military execution, and the funeral of the poor. There are also many lithographied portraits known to be of M. Vigneron.

On the exhibition in 1817, M. Vigneron obtained a gold medal, also he received a medal at that of Douai, and another at that of Lille in 1825.

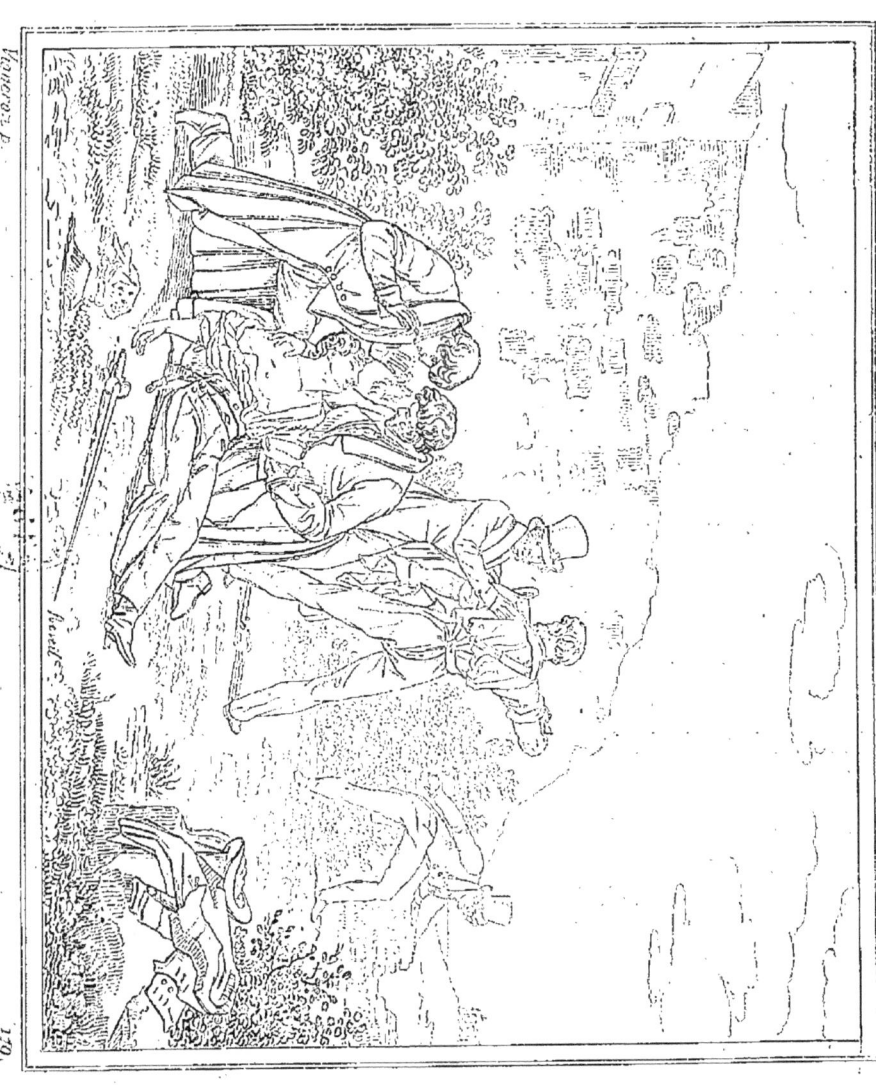

ÉCOLE FRANÇAISE. — VIGNERON. — CABINET PARTICULIER.

LE DUEL.

A la suite d'une vive discussion, souvent pour un objet frivole, deux personnes faites pour s'estimer se donnent rendez-vous, et chacune d'elles a l'espérance de voir tomber son adversaire ; chacune d'elles invite deux amis à les accompagner dans un lieu solitaire pour rendre témoignage qu'il n'y a ni de part ni d'autre surprise ou subterfuge. Quelquefois ces amis parviennent à éviter le combat ; s'ils n'y réussissent pas ils restent froids spectateurs d'une scène qui semblerait n'être qu'un jeu, si la mort de l'un des deux champions ne devait bientôt le faire cesser.

Mais à peine l'accident prévu est-il arrivé que la situation de tous les acteurs change au même instant. Deux des témoins ne sont plus occupés que de savoir s'il est encore possible de rappeler à la vie celui qu'ils tiennent entre leurs bras, tandis que les deux autres pensent à soustraire le victorieux adversaire aux mains de la justice, qui considère le duel comme un homicide, et quelquefois seulement se laisse convaincre qu'il n'est pas volontaire.

M. Vigneron a su varier les expressions de tous ceux qui prennent part à cette pénible scène : en nous montrant le vainqueur par le dos, il a évité de faire voir l'expression de sa figure ; mais la tranquillité avec laquelle il essuie son arme démontre assez que son âme n'est pas émue.

Ce tableau d'une excellente couleur a paru avec succès au salon de 1822 ; il fut acheté alors par un amateur de la ville de Douay. Il a été gravé a l'aquatinte par Jazet.

Larg., 3 pieds 2 pouces; haut., 2 pieds 6 pouces.

THE DUEL.

A lively altercation arises, frequently for a frivolous object, the consequence of which is, that two persons, formed for mutual esteem, challenge each other, each expecting to see his adversary fall; seconds are invited, who accompany them into a solitary place for the purpose of witnessing that no foul play is resorted to, on either side. The seconds sometimes endeavour to adjust the quarrel, but if without success they remain cold spectators of the scene, which has the appearance merely of a pastime, unless the affair be brought to a conclusion by the fall of either in the combat.

But no sooner does this fatal event happen than the situation of the actors is changed in a moment. Two of the seconds are not more occupied in endeavouring to save the life of him whom they are supporting in their arms, than are the other two in endeavouring to withdraw the successful adversary from the hands of justice, which regards a duel as a murder, and only on some occasions as involuntary.

M. Vigneron has varied the expression of the actors who constitute this painful scene, in a masterly manner. In showing the vainquisher with his back turned to us, he wished to avoid pourtraying the expression of the face; but the tranquillity with which he wipes his blood-stained weapon demonstrates sufficiently that his feelings are unmoved.

This picture, which is excellently coloured, appeared with success in the saloon during the year 1822; and was then bought by an amateur at Douay; it has been engraved in aquatinta, by Jazet.

Width, 3 feet 4 inches; height, 2 feet 7 inches.

NOTICE

SUR

DEBRET.

M. Debret est né à Paris vers 1780. Il a été élève de David, et a mis plusieurs tableaux aux diverses expositions du Louvre :

En 1804, le médecin Erasistrate découvrant la maladie d'Antiochus.

En 1806, Napoléon rendant des honneurs à des blessés ennemis, tableau gravé dans ce Musée sous le n°. 653.

En 1808, Napoléon distribuant à Tilsitt des décorations de la Légion-d'Honneur aux braves de l'armée russe.

En 1810, une allocution de Napoléon aux Bavarois.

En 1812, la première distribution des décorations de la Légion-d'Honneur dans l'église des Invalides.

En 1814, Andromède délivré par Persée.

NOTICE

OF

DEBRET.

M. Debret born at Paris about 1780, was a pupil of David, and has put several pictures in the different exhibitions of the Louvre:

In 1804, the physician Erasistrate discovering the illness of Antiochus.

In 1806, Napoleon rendering honours to some wounded enemies, a picture engraved in this Museum by the number 653.

In 1808, Napoleon distributing at Tilsitt the decorations of the Légion-d'Honneur, to the brave of the Russian army.

In 1810, the speech of Napoleon to the Bivarois.

In 1812, the first distribution of the decorations, of the Légion-d'Honneur in the church of the Invalds.

En 1814, Andromède liberated by Persée.

NAPOLÉON RENDANT DES HONNEURS A DES BLESSÉS ENNEMIS.

ÉCOLE FRANÇAISE. — DEBRET. — MUSÉE FRANÇAIS.

NAPOLÉON
RENDANT LES HONNEURS A DES BLESSÉS ENNEMIS.

Dans ce tableau, qui fait honneur au talent de M. Debret, on voit à droite l'empereur Napoléon, à cheval, s'arrêtant à la vue d'un convoi de blessés ennemis et se découvrant en disant : « Honneur au courage malheureux ! » Ce fait, dont quelques personnes ont révoqué l'authenticité, a été rapporté dans le Journal de Paris du 15 brumaire an XIV. C'est là que l'auteur a puisé l'idée de son sujet. Près de l'empereur sont placés le maréchal Bessières et le général Lemarrois. Tout-à-fait à droite du tableau se voit le maréchal Augereau, duc de Castiglione.

Ce tableau fit partie de l'exposition des tableaux en 1806. Il fut placé depuis dans une des salles du palais du Corps-Législatif, et, comme tout ce qui a trait à l'histoire de Napoléon, en 1814 il fut relégué dans des magasins où il est encore.

On connaît deux gravures d'après ce tableau, l'une est faite par Gordien et l'autre par Oortman.

Larg., 15 pieds; haut. 10 pieds.

FRENCH SCHOOL. DEBRET. FRENCH MUSEUM.

NAPOLEON

SALUTING SOME WOUNDED PRISONERS.

In this picture, which does credit to M. Debret's talent the Emperor Napoleon is seen on horseback, on the right hand; he is stopping at the approach of a convoy with some wounded prisoners, and, taking off his hat, he exclaims; « Respect to valour in distress! » This fact, the truth of which some persons have called into question, was related in the *Journal de Paris* of the 15th Brumaire, in the year XIV. It is thence the artist took the first idea of his subject. Near the Emperor, are Marshal Bessières and General Lemarrois. Quite to the right of the picture, is Marshal Augereau, Duke of Castiglione.

This picture formed part of the Exhibition of pictures, in 1806. It was afterwards placed in one of the halls of the Corps Legislatif, but, like every thing alluding to Napoleon's history, it was, in 1814, removed to the store rooms, where it still remains.

There exist two plates after this picture; one engraved by Gordien, and the other by Oortman.

Width 15 feet 11 inches; height 10 feet 7 inches.

NOTICE

sur

GÉRICAULT.

Jean-Louis-Théodore-André Géricault naquit à Rouen en 1780; d'abord élève de Carle Vernet, il passa ensuite dans l'atelier de Pierre Guérin.

Il n'avait encore exposé que de petits tableaux représentant quelques scènes militaires, lorsqu'il donna en 1819 une scène des malheureux naufragés de la Méduse. Acquis depuis sa mort par le gouvernement, ce tableau est placé maintenant dans la galerie du Musée, au Louvre.

Géricault a fait de nombreuses aquarelles très-remarquables, par la franchise de leur composition et la vigueur de leur ton. Il aimait à traiter des sujets où se trouvaient des chevaux, et les études qu'il avait faites dans ce genre, lui donnèrent la facilité de s'y distinguer, d'une manière tout-à-fait extraordinaire. Géricault a fait aussi beaucoup de lithographies très-estimées et qui acquièrent tous les jours du prix.

Une maladie très-douloureuse le retint au lit pendant plusieurs années sans interrompre ses travaux, et il mourut en 1824, âgé seulement de 44 ans.

NOTICE

OF

GERICAULT.

Jean-Louis-Théodore-André Géricault, born at Rouen in 1780, was at first a pupil of Carle Vernet, whom he left to go to the painting-school of Pierre Guérin.

He had as yet only exposed some small pictures representing military scenes, when he produced in 1819 a scene of the unfortunate shipwreck of the Méduse. This picture bought since his death by the government, is now placed in the gallery of the Museum, at the Louvre.

Géricault has made a great number of aquarelles very remarkable for their free composition and the vigour of their ton. He was very fond of treating the subject of horses, his study in that kind afforded him the means of distinguishing himself in a most extraordinary manner.

Géricault has also performed many lithographies highly esteemed which every day acquire a great value.

A very painful illness kept him to his bed several years without interrupting his labour. He died in 1824, being only 44 years old.

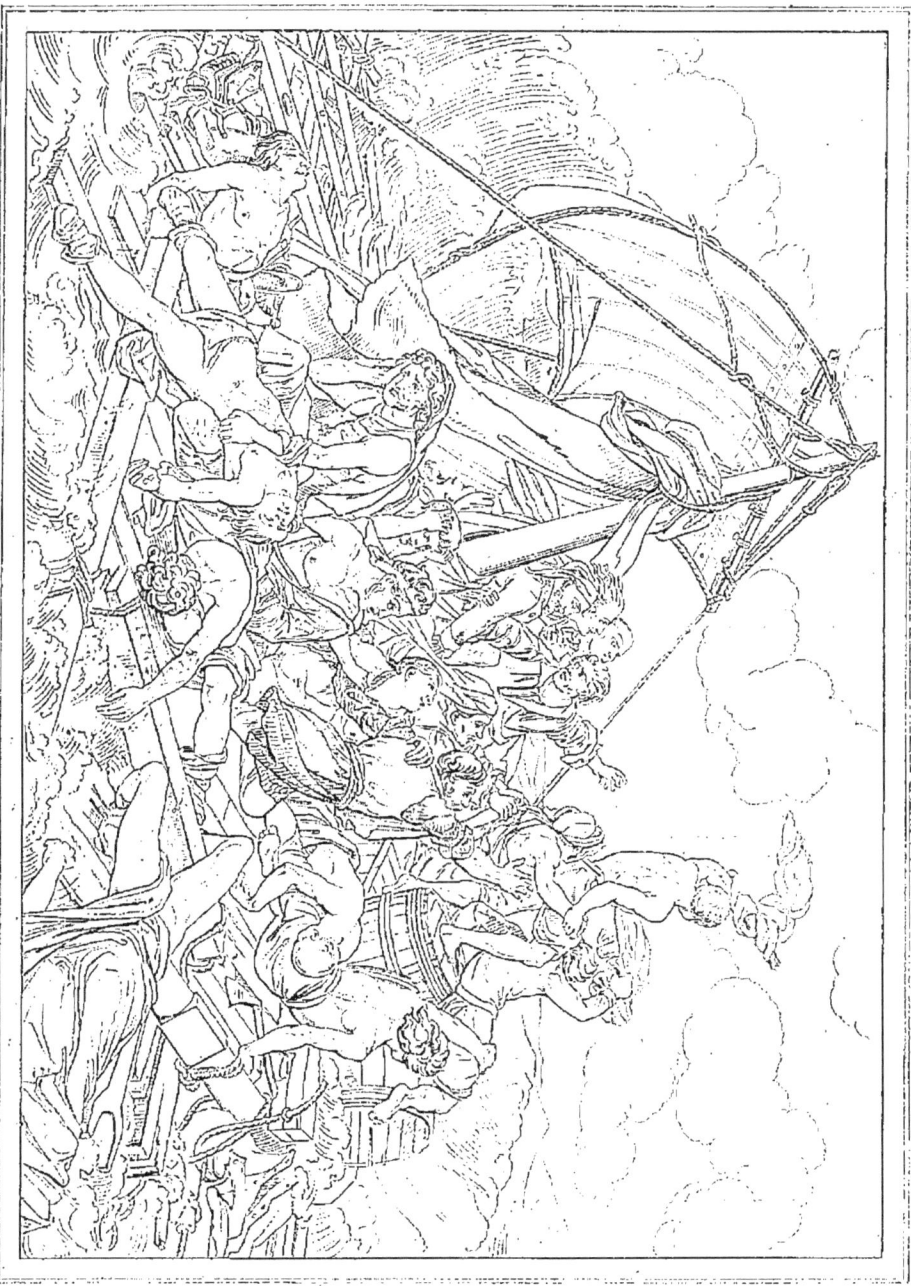

NAUFRAGÉS DE LA MÉDUSE.

Les établissemens du Sénégal ayant été rendus à la France, le gouvernement organisa une expédition de quatre bâtimens, et le commandement en fut confié à M. Duroys de Chaumareys, capitaine de frégate.

Le convoi partit de la rade de l'île d'Aix le 17 juin 1816, et le 2 juillet suivant, après avoir perdu de vue successivement les autres bâtimens, la frégate *la Méduse* échoua sur le banc d'Arguin, à quarante lieues de la côte d'Afrique. On construisit à la hâte un grand radeau, et on abandonna le bâtiment qui s'était ouvert. Ce radeau, de vingt mètres de long sur sept de large, était remorqué par cinq embarcations; mais sa construction vicieuse gênant la marche, le capitaine fit lâcher les amarres avec lesquelles il était conduit; ainsi furent abandonnés 152 hommes presque sans vivres et sans moyen de se conduire. Il serait impossible de rapporter ici les événemens effroyables qui accablèrent ces malheureux naufragés pendant douze jours consécutifs, lorsqu'enfin, le 17 juillet, réduits au nombre de quinze, et tous dans l'état le plus affreux, ils furent aperçus par le brick *l'Argus* envoyé à leur recherche. Les détails intéressans de ce naufrage ont été publiés par MM. Corréard et Savigny. M. Géricault a représenté dans ce tableau le moment où le brick est aperçu. M. Savigny est debout adossé au mât, et M. Corréard lui indique le point d'espérance que la Providence leur envoie.

Ce tableau parut au Salon de 1819; il a été acquis par le gouvernement depuis la mort du peintre, et est maintenant au Musée du Louvre. Il a été gravé en mezzotinte par M. S. W. Reynolds.

Larg., 22 pieds; haut., 15 pieds.

THE SHIPWRECKED MEDUSA CREW.

The factories on the Senegal having been returned to France, the government ordered out an expedition of four vessels, and the command was entrusted to M. Duroys de Chaumareys, the captain of a frigate.

The convoy sailed from the Isle of Aix June 17, 1816, and July 2, after having successively lost sight of the other vessels, the Medusa frigate grounded on the Arguin sands, forty leagues off the African coast. A large raft was hastily constructed, and the ship, which had split, was abandoned. This raft, 12 fathoms long, by 5 wide, was towed by five boats; but its faulty construction hindering their progress, the captain ordered the cables, by which it was moored, to be cut, and he thus abandoned 152 men, scarcely with any provisions, and without the means of directing themselves. It would be impossible here to relate the dreadful sufferings, during twelve days, which overwhelmed these unfortunate creatures, when at last, July 17, being reduced to fifteen only, and in the most wretched condition, they were perceived by the Argus brig, sent in search of them. The interesting details of this shipwreck have been published by Messrs Corréard and Savigny. Gericault has, in this picture, represented the moment when the brig is in sight. M. Savigny is standing, with his back against the mast, and M. Corréard is pointing out to him the gleam of hope that Providence sends them.

This picture appeared at the Exhibition, in 1819 : since the death of the painter, it has been purchased by the government, and is now in the Museum.

Width, 23 feet $4\frac{1}{2}$ inches; height, 15 feet $11\frac{1}{2}$ inches.

NOTICE

SUR

JEAN-AUGUSTE-DOMINIQUE INGRES.

Jean-Auguste-Dominique Ingres est né à Paris en 1781. Élève de David, il a remporté le grand prix de peinture en 1801.

Un des premiers tableaux de M. Ingres est Virgile lisant l'Énéide devant Auguste et Octavie. Cette composition se trouve maintenant à Rome dans la Villa Miolis; on voit aussi, dans l'église de la Trinité-du-Mont, saint Pierre recevant les clefs du paradis.

M. Ingres a exposé en 1824 un tableau du Vœu de Louis XIII, maintenant à la cathédrale Montauban, et, en 1827, le martyre de saint Symphorien placé dans l'église de ce nom à Autun. Il peignit ensuite au Louvre un plafond représentant l'apothéose d'Homère. Cette composition orne la première salle du musée Égyptien.

M. Ingres a reçu la décoration de la Légion-d'Honneur en 1826, et celle d'officier en 1833. En 1826, il a été nommé membre de l'Institut, puis, à différentes époques, correspondant des académies de Florence, du Puy et de Montauban.

NOTICE

OF

JEAN-AUGUSTE-DOMINIQUE INGRES.

Jean-Baptiste-Dominique Ingres is born at Paris in 1781. He is a pupil of David and got the great prize of painting in 1801.

One of the first pictures of M. Ingres is Virgile reading the Eneide to Augustus and Octavia; this composition is to be seen at Rome in the Villa Miolis; one may likewise see in the church of the Trinité-du-Mont Saint-Pierre receiving the keys of the paradise.

Mr. Ingres has exhibited in 1824 a picture of the Vow of Louis XIII now in the cathedral of Montauban. And in 1827, the Martyrdom of St. Symphorien, placed in the church of that name at Autun. Afterwards he painted at the Louvre a ceiling exhibiting the apotheose of Homer; that composition adorns the first hall of the Egyptian Museum.

Mr. Ingres received the decoration of the Legion of Honor in 1826, and that of officer in 1833. In 1826, he was nominated a member of the Institut corresponding to the Academies of Florence, Puy and Montauban.

ODALISQUE.

ODALISQUE.

Peut-on considérer ceci comme un tableau? C'est plutôt une figure d'étude, à laquelle l'auteur a joint quelques accessoires afin de la rendre plus agréable, et qu'il a décorée d'un nom oriental, qui semble motiver la nudité complète de la figure. Ce n'est pas la seule singularité à remarquer dans cette peinture, et on peut s'étonner avec raison que l'auteur, qui s'est fait remarquer par la pureté et la correction de son dessin, au lieu de suivre les graces qu'a pu lui présenter la nature, se soit laissé entraîner à imiter la sécheresse et la raideur que l'on trouve ordinairement dans les tableaux des maîtres du xv^e siècle. La couleur du tableau ne présente pas non plus cette vigueur que l'on est habitué à trouver dans les autres ouvrages de cet habile artiste, mais les accessoires y ajoutent bien du charme.

On a vu cette figure au Salon de 1819. Elle a été lithographiée en 1826 par M. Sudré.

Larg., 5 pieds; haut., 2 pieds 8 pouces.

FRENCH SCHOOL. INGRES. PRIVATE COLLECTION

ODALISQUE.

This must not be considered an historical piece, but rather a studied figure, which the author has rendered more agreeable by means of accessories, and set it off with an oriental name, to account for the complete nudity of the figure. It is not the only singularity to be remarked in this painting, as it justly excites astonishment, how an author so distinguished by the purity and correctness of his drawing, instead of faithfully copying the charms and graces which nature would have offered him, could possibly have been induced to imitate the stiff and arid style so prevalent in the pictures of the masters during the xvth century. The colouring besides does not exhibit that vigour we are accustomed to find in the other works of this able artist; but the accessories shed a more than redeeming charm around the whole.

This figure, exibited at the Louvre in 1819, was done in lithography by M. Sudré in 1826.

Breadth, 5 feet 4 inches; height, 2 feet 9 inches.

NOTICE

SUR

MERRY-JOSEPH BLONDEL.

M. Merry-Joseph Blondel est né à Paris en 1781. Élève de Regnault, il obtint en 1803 le grand prix de Rome, dont le sujet était Ænée portant son père Anchise. De retour à Paris, il mit successivement plusieurs tableaux aux expositions publiques du Louvre. Il obtint en 1816 une médaille d'encouragement, et la décoration de la légion-d'honneur en 1824; il a été nommé membre de l'Institut, en 1832.

En 1827 et 1828, M. Blondel fut chargé de grands travaux à exécuter au Louvre, dans le grand escalier, dans la salle de Henri II, et dans les salles du Conseil d'état. Le plafond de la grande salle représente la France recevant la charte constitutionnelle; dans une autre salle on voit la France, victorieuse à Bouvines, conduite par la Renommée vers l'Histoire; et dans la salle de Henri II, la dispute de Minerve et de Neptune. M. Blondel a peint aussi dans la salle de la Bourse plusieurs camaïeux fort estimés. Dans la galerie de Diane à Fontainebleau, il a peint 21 tableaux relatifs à la déesse de la chasse, et, dans le salon qui est auprès, plusieurs compartimens, où se trouvent des scènes qui ont rapport à cette déesse.

Plusieurs des tableaux de M. Blondel, après avoir été vus à Paris, ont été envoyés dans les musées ou dans les églises de Dijon, Toulouse, Bordeaux et Rodez. On a vu au salon de 1831, l'un de ses derniers ouvrages : c'est un tableau de chevalet représentant Michel-Ange aveugle, et cherchant à reconnaître par le tact la beauté des formes du torse antique, sujet traité précédemment en sculpture par M. Bridan.

NOTICE

OF

MERRY JOSEPH BLONDEL

This artist was born in Paris in 1781. He was a pupil of Regnault, and obtained in 1803, the grand prize at Rome, the subject of which, was Eneas carrying his father Anchises. At his return to Paris, he sent several pictures successively to the public exhibitions at the Louvre. In 1816, he obtained a medal of encouragement, in 1824 the decoration of the Legion of honour, and 1832, was elected member of the Institut.

In 1817 and 1828, M. Blondel received extensive orders for the grand staircase, the hall of Henri II, and the hall of the Conseil d'Etat, at the Louvre. The ceiling of the grand hall, represents France receiving the constitutional charter; in another hall is seen France victorious at Bouvines, conducted by Fame towards History; and in the hall of Henry II, the dispute of Minerva and Neptune. He also painted several camaïeux hyghly esteemed, for the salle de la Bourse. In the gallery of Diana at Fontainebleau, he painted 21 pictures relative to the Goddess of the chace, and in the Salon which is near it, are several compartments, which exhibit scenes relating to the same Goddess. Several of M. Blondel's pictures, after being exhibited in Paris, have been sent to the Museums, or to the several churches of Dijon, Toulouse, and Rodez. At the salon of 1831 one of his last works was exhibited, it was an easel picture, representing Michael Angelo when blind, endeavouring to discover the beauty of form in the ancient torsi, a subject already attempted in sculpture by M. Bridan.

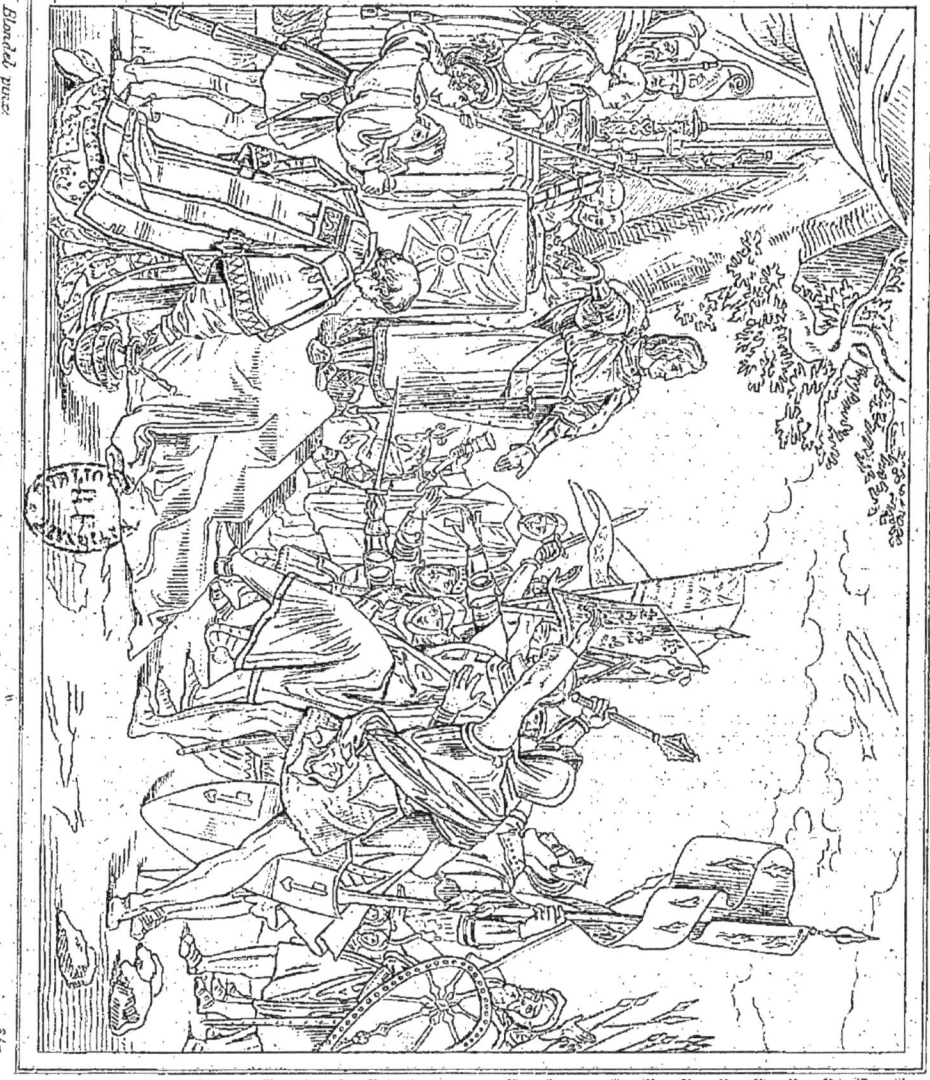

PHILIPPE-AUGUSTE AVANT LA BATAILLE DE BOUVINES.

ÉCOLE FRANÇAISE. — BLONDEL. — CABINET PARTICULIER.

PHILIPPE AUGUSTE
AVANT LA BATAILLE DE BOUVINES.

Le comte de Flandre ayant levé l'étendard de la révolte contre le roi de France, Philippe Auguste voulut le punir de sa félonie. Il entra sur les terres de son vassal, et les deux armées, se trouvant près de Bouvines, allaient en venir aux mains le 25 juillet 1214. C'était un dimanche, jour consacré au Seigneur, et qui semblait devoir être employé à prier et non à combattre. Le roi ayant adressé sa prière à Dieu, rappela à ses soldats que les Machabées, hommes craignant Dieu, n'avaient pas fait difficulté de combattre le jour du sabbat; puis, sachant qu'il se trouvait des mécontens parmi les siens, il fit déposer son sceptre et sa couronne sur l'autel où on venait de célébrer la messe, et dit : «Seigneurs, et vous soldats, qui êtes près d'exposer votre vie pour la défense de cette couronne, si vous jugez qu'il y en ait un parmi vous qui en soit plus digne que moi, je la lui cède volontiers; mais jurez-moi de ne pas la laisser démembrer par ces excommuniés.» A l'instant des cris de Vive le roi! vive Philippe-Auguste! que la couronne lui demeure! firent connaître les sentimens de toute l'armée. Chacun se jette à genoux; les prêtres entonnent des psaumes, les trompettes sonnent, le signal du combat est donné, et la victoire la plus éclatante termine cette mémorable journée.

Ce tableau, peint par M. Blondel, parut au salon de 1819; il est maintenant chez S. A. R. Mgr le duc d'Orléans.

Larg., 3 pieds 4 pouces; haut., 2 pieds 6 pouces.

FRENCH SCHOOL. BLONDEL. PRIVATE COLLECTION.

PHILIP AUGUSTUS
PREVIOUS TO THE BATTLE OF BOUVINES.

The Earl of Flanders having raised the standard of rebellion against the king of France, Philip Augustus wished to punish him for his disloyalty. He came upon his vassal's lands, and both armies, meeting near Bouvines, were on the point of combating. It was on a Sunday, July 25, 1214, a day consecrated to the Lord, and which ought to have been employed in praying, and not in fighting. The king having offered his prayers to God, reminded his soldiers that the Maccabees, men fearing the Lord, had not hesitated to fight on the Lord's day. Then, knowing that there were several, amongst his party, who were discontented; he caused his sceptre and crown to be lain on the altar, where mass had just been celebrated, and he said : « My lords, and you, soldiers, who are going to risk your lives for the defence of this crown, if you think that there is one, amongst you, more worthy of it, than myself, I willingly, yield it to him : but swear to me, not to let it be torn asunder by those excommunicated wretches. » Immediately, shouts of, God save the King! Long live Philip Augustus! Long may he keep the crown! imparted the sentiments of the whole army. They all kneeled down; the priests began singing the psalms; the trumpets sounded; the signal of battle was given; and the most splendid victory ended that memorable day.

This picture was painted by M. Blondel, and appeared in the exhibition of 1819 : it is now in the duke of Orleans' collection.

Width, 3 feet 6 ½ inches; height, 2 feet 7 ¾ inches.

NOTICE
SUR
PAULIN-GUERIN.

Jean-Baptiste Paulin-Guérin est né à Toulon en 1783.

M. Paulin-Guérin a fait un grand nombre de portrait parmi lesquels on doit citer ceux de Louis XVIII et de Charles X, en costume royal ; les portraits en pieds de la duchesse de Berry et de M. de Quélen, archevêque de Paris, le général Charette, le comte de Forbin et l'abbé de la Mennais.

Un des tableaux les plus remarquables de M. Paulin-Guérin, est celui de Caïn après le meurtre d'Abel exposé au salon de 1814

Monsieur Paulin-Guérin a reçu en 1822 la décoration de la Légion-d'Honneur.

NOTICE

OF

PAULIN GUÉRIN.

Jean-Baptiste-Paulin Guérin is born at Toulon in 1783.

M. Paulin Guérin has painted a great number of portraits among which one must not forget to mention those of Louis XVIII and Charles X in their royal habits; the portraits in full length of the duchess of Berry and M. de Quélen, archbishop of Paris, General Charette, count Forbin, and abbot de la Mennais.

One of the most remarkable pictures of M. Paulin Guérin is that of Caïn after the murder of Abel exhibited in the Muséum in 1814. M. Paulin Guérin has in 1822 been decorated with the order of the Légion of Honour.

FUITE DE CAÏN.

ÉCOLE FRANÇAISE. PAULIN GUÉRIN. MUSÉE DU LUXEMBOURG.

FUITE DE CAÏN.

Caïn ayant tué son frère Abel par jalousie, cherchait à se soustraire à la vue de Dieu dans l'espoir de lui cacher son crime. Mais « le Seigneur lui dit : Qu'as-tu fait ? le sang de ton frère crie de la terre jusqu'à moi ; maintenant donc tu seras maudit et en horreur à toute la terre qui a reçu le sang de ton frère, lorsque ta main l'a répandu. Quand tu l'auras cultivée, elle ne te rendra plus son fruit : tu seras fugitif et vagabond sur la terre. Caïn répondit au Seigneur : mon iniquité est trop grande pour en obtenir le pardon. Vous me chassez aujourd'hui, et j'irai me cacher de devant votre face ; je serai fugitif et vagabond sur la terre ; ce qui arrivera, c'est que quiconque me trouvera me tuera. Le Seigneur lui répondit : non, cela ne sera pas ; quiconque tuera Caïn en sera puni jusqu'à sept fois. Et le Seigneur mit un signe sur Caïn afin que tous ceux qui le trouveraient ne le tuassent point. Caïn, s'étant retiré de devant le Seigneur, habita dans le pays de Nod vers l'orient d'Éden. Il connut sa femme, qui conçut et enfanta Hénoch. »

M. Paulin Guérin, dans cette composition, a bien rendu l'humeur farouche d'un meurtrier qui craint pour sa vie, tandis qu'il n'a pas hésité à l'ôter à un autre.

Ce tableau a été lithographié par M. Belliard.

Larg., 12 pieds ; haut., 9 pieds.

FRENCH SCHOOL. PAULIN GUÉRIN. LUXEMBOURG MUSEUM.

FLIGHT OF CAIN.

Cain, having through jealously slain his brother Abel, sought to withdraw himself from the sight of God with the hope of concealing his crime from him. But «the Lord said unto Cain: What hast thou done? the voice of thy brother's blood crieth unto me from the ground; and now thou art cursed from the earth, which hath opened her mouth to receive thy brother's blood from thy hand. When thou tillest the ground if shall not henceforth yield unto thee her strength; a fugitive and a vagabond shalt thou be in the earth. And Cain said unto the Lord: My punishment is greater than I can bear. Behold, thou hast driven me out this day from the face of the earth; and from thy face shall I be hid; and I shall be a fugitive and a vagabond in the earth; and it shall come to pass that whosoever findeth me shall slay me. And the Lord said unto him: Therefore whosoever slayeth Cain, vengeance shall be taken on him sevenfold. And the Lord set a mark upon Cain lest any finding him should kill him. And Cain went out from the presence of the Lord, and dwelt in the land of Nod, on the east of Eden. And Cain knew his wife; and she conceived and bare Enoch. »

M. Paulin Guerin, in this picture, has ably rendered the wild and haggard mood of a murderer, who is apprehensive for his own life, though he did not hesitate taking away that of another.

This picture has been done in lithography by M. Belliard.

Breadth 12 feet 9 inches; height 9 feet 7 inches.

NOTICE

SUR

JEAN-BAPTISTE MAUZAISSE.

Jean-Baptiste Mauzaisse naquit à Corbeil en 1784. Son père, simple habitant de la campagne, ne put lui donner les moyens de faire des études; aussi ce ne fut pas sans beaucoup de peine que le jeune Mauzaisse put subvenir aux dépenses nécessaires dans la peinture, et, lorsqu'il sortit de l'atelier de David, il fut obligé d'utiliser son talent en travaillant pour le compte d'autres artistes, qui, en se servant avec avantage du talent avec lequel il exécutait d'après eux, payaient cependant bien modestement son travail.

M. Mauzaisse ayant eu enfin l'occasion de faire, en 1812, une grande étude représentant un arabe au milieu du désert, et pleurant la mort de son coursier, le public fut à même de reconnaître un talent que déjà il aurait pu apprécier, mais sous d'autres noms que le sien. En 1817, M. Mauzaisse fit son Arioste arrêté par des brigands: en 1819, la cour de Laurent de Médicis. Depuis lors cet artiste a eu plusieurs autres occasions d'être employé pour décorer les salles du Louvre ou d'autres palais du gouvernement.

M. Mauzaisse a fait aussi de nombreuses lithographies pour l'Iconographie publiée par M. Delpech; la Henriade, publiée par M. Dubois, etc. En 1824, il a reçu la décoration de la Légion-d'Honneur.

NOTICE

OF

JEAN-BAPTISTE MAUZAISSE.

Jean-Baptiste Mauzaisse was born at Corbeil in 1784. His father, being but a poor inhabitant of the country, was unable of supplying his son with any means for studying; so it was with great difficulty the young Mauzaisse could be able to furnish the necessary expences of painting, and when he left David's school, he was obliged to avail himself of his talent in working for other artists, who although they profited by it, paid him very moderately for what he so well executed after them.

At length M. Mauzaisse having had an opportunity in 1812 of performing a great studying model of an arabian lamenting in the middle of a desert the death of his steed, the public was able of remarking a talent which they had already set a value on, under other names than his. M. Mauzaisse in 1817 made his Arioste stopped by robbers; and in 1819, the court of Laurent de Medicis.

Afterwards that artist had many other opportunities of being employed in decorating the halls of the Louvre or other palaces of the government.

M. Mauzaisse has also performed a great number of lithographies for the Iconography published by M. Delpech; the Henriade, published by M. Dubois, etc. In 1824, he was conferred with the decoration of the Légion-of-Honour.

LAURENT DE MÉDICIS

LA COUR DE LAURENT DE MÉDICIS.

Après la prise de Constantinople, en 1453, les savants et les artistes grecs se réfugièrent en Italie, et trouvèrent asile et protection à Florence, où Côme de Médicis s'était fait remarquer, autant par son immense commerce et sa grande fortune, que par son goût pour les lettres et les arts.

Laurent de Médicis, son petit-fils, marcha sur ses traces. Déclaré, par ses concitoyens, chef de la république Florentine, on le vit donner des spectacles au peuple, un asile aux malheureux et orner sa patrie d'édifices superbes.

M. Mauzaisse a placé près du prince, Clarice des Ursins, sa femme, tenant près d'elle son fils Julien. Pierre de Médicis, l'aîné de ses trois enfans, se penche derrière elle pour lui parler; de l'autre côté est leur second fils, le cardinal Jean, célèbre dans la suite sous le nom de Léon X. Près de ce jeune cardinal, on voit l'illustre Raphaël, dont il fut le protecteur. Parmi les personnages qui sont à gauche, on reconnaît Titien et Tintoret. Au milieu est placé Jean Lascaris, savant grec, fort aimé de Laurent de Médicis. Tout-à-fait à droite est assis l'architecte Bramante et le grand Michel-Ange.

Le peintre a placé au second plan le célèbre vase de Médicis, dans le fond on aperçoit le dôme de Sainte-Marie-des-Fleurs.

Ce tableau appartient au roi Louis-Philippe, et se voit au Palais-Royal; il a été exposé au salon en 1819.

Larg., 6 pieds; haut, 4 pieds 6 pouces.

FRENCH SCHOOL. MAUZAISSE. PALAIS-ROYAL.

THE COURT OF LORENZO DE MEDICIS.

After the fall of Constantinople, in 1453, the Grecian artists and men of learning sought refuge in Italy; and found an asylum in Florence, were Cosmo de' Medici was distinguished, alike, for his extensive commerce and vast riches, and for his love of literature and the arts.

His grandson Lorenzo, followed his example, and being declared by his fellow-citizens chief of the Republic, employed his wealth in exhibiting shows to the people, in relieving the unfortunate, and in adorning his country with splendid edifices.

Mauzaisse has placed near the Prince his wife, Clarice Orsini, holding by her side Guliano, the youngest of their three children : behind them, the eldest, Pietro, is leaning forward to speak to his mother; and, on the other side, is the second, Cardinal Giovanni de' Medici, afterwards Leo X. Near the young Cardinal is Raphael, of whom he was the great patron. Among the persons on the left, are distinguished Titian and Tintoretto : in the centre is John Lascaris, a learned Greek, particularly beloved by Lorenzo de' Medici ; and last, on right, are seated the architect Bramante and Michel-Angelo.

In the second plane of the picture, the artist has placed the celebrated Medici vase; and, in the back-ground, is seen the dome of the church of *St.-Mary-of-Flowers*.

This picture, which was exhibited in 1819, belongs to King Louis Philip, and is now in the *Palais-Royal*.

Width, 6 feet 4 inches; height, 4 feet 9 inches.

NOTICE

SUR

PIERRE-CLAUDE-FRANÇOIS DELORME.

M. Pierre-Claude-François Delorme est né à Paris en 1785. Élève de Girodet, il avait déjà exécuté plusieurs tableaux avant d'aller à Rome. En 1814, il exposa deux compositions historiques d'Héro et Léandre, qui toutes deux ont été gravées par M. Laugier. L'auteur obtint alors une médaille d'encouragement. On voit à Saint-Roch un tableau de la résurrection de la fille de Jaïre, et l'église de Notre-Dame de Lorette, sera décorée de quatre tableaux, peints par cet artiste.

En 1822, M. Delorme a peint un tableau de Céphale enlevé par l'Aurore. Ce tableau est maintenant dans la galerie du Luxembourg. Il a aussi lithographié plusieurs sujets mythologiques, dans le genre gracieux, et fait quelques portraits.

NOTICE

OF

PIERRE CLAUDE FRANÇOIS DELORME.

This artist was born at Paris in 1785, he was a pupil of Girodet, and had executed several paintings before he went to Rome. In 1814 he exhibited two historical compositions, of Hero and Leander, which have been both engraved by M. Langier, and then obtained a medal of encouragement. There is a representation of the resurrection o Jairus' daughter in the Church of Saint-Roch, and that of Notre-Dame of Loretto, will be decorated with four paintings by this artist. In 1812 M. Delorme painted a Cephalus carried off by Aurora, which picture is now in the gallery of the Luxembourg.

He has also executed in Lithography several mythological subjects, and also done some portraits.

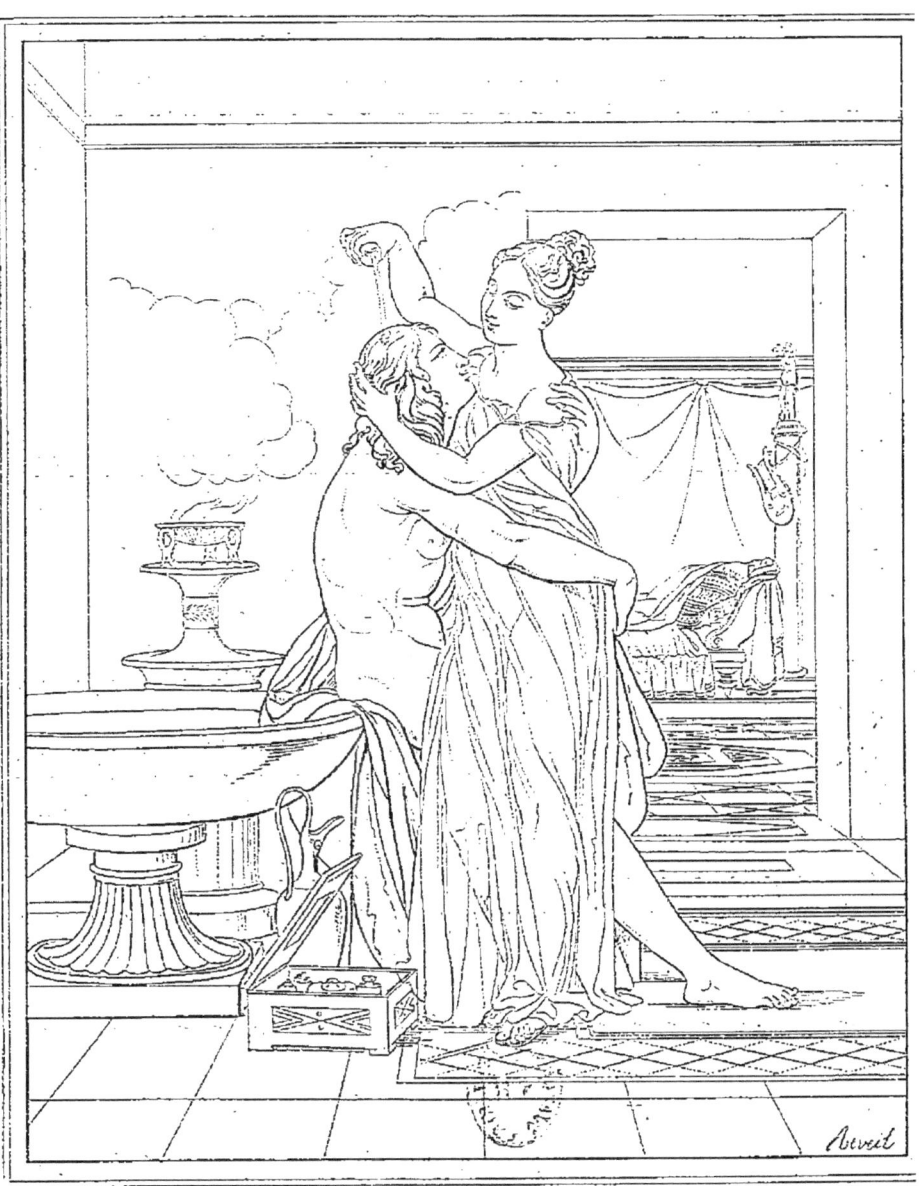

HÉRO ET LÉANDRE.

HÉRO ET LÉANDRE.

Les scènes de tendresse, celles surtout qui semblent être la suite d'un grand sentiment, inspirent un grand intérêt et sont répétées avec plaisir par les artistes.

Héro, prêtresse de Vénus, était aimée de Léandre à tel point que chaque jour il faisait à la nage un trajet de deux lieues pour aller d'Abydos, où il demeurait, à Sestos, où se trouvait Héro.

M. Delorme, dans le tableau que nous donnons ici, a représenté Léandre au moment où il vient d'entrer dans l'intérieur de l'appartement d'Héro, et tandis qu'il la presse entre ses bras, sa bien-aimée verse des parfums sur ses longs cheveux encore imprégnés de l'eau de la mer, afin de leur donner plus de douceur et une odeur plus agréable. Les détails de la chambre, qui est ouverte dans le fond du tableau, indiquent assez quels motifs engagent Héro à prendre tant de soin de Léandre.

Ce tableau, qui parut au salon de 1814, a été gravé par M. Laugier.

Haut., 2 pieds; larg., 3 pieds.

FRENCH SCHOOL. — DELORME. — PRIVATE COLLECTION.

HERO AND LEANDER.

Scenes of tenderness, especially those which flow from a master-passion excite deep interest, and are such as artists love to repeat.

Hero, priestess of Venus, was so fondly loved by Leander, that he every day swam across the Hellespont, two leagues from his abode at Abydos, to Sestos where dwelth his adored Hero.

M. Delorme, in the picture we give here, represents Leander at the moment after he has entered into the interior of Hero's apartments, while he his pressing her in his arms, and his beloved pouring perfumes on his long flowing locks, to sweeten and purify them from the sea-water with which they are impregnated. The minutiæ of the open chamber in the back-ground of the picture, evidently indicates why Hero bestows such care on her Leander.

This picture, which was exhibited at the Louvre in 1814, has been engraved by Mr. Laugier.

Height, 3 feet 2 inches; breadth, 2 feet 2 inches

NOTICE

SUR

FRANÇOIS-ÉDOUARD PICOT.

François-Édouard Picot est né à Paris en 1786. Élève de Vincent, il remporta le grand prix de peinture en 1813.

A son retour de Rome en 1819, il eut à faire, pour l'église de Saint-Severin de Paris, un grand tableau représentant la mort de Saphyre. On vit à la même exposition son tableau de l'Amour et Psyché, qui lui valut une médaille d'or, et qui fut alors acheté par le duc d'Orléans. Parmi les tableaux exposés en 1824, on remarqua celui qui représentait Raphaël et la Fornarine. L'auteur reçut alors la décoration de la Légion-d'Honneur.

M. Picot a fait deux plafonds dans les salles du Louvre; l'un d'eux, dans le musée Egyptien, représente l'Étude et le Génie, dévoilant les précieux monumens de sculpture engloutis sous le sol de l'Égypte et de la Grèce.

NOTICE

OF

FRANÇOIS-ÉDOUARD PICOT.

François-Edouard Picot is born at Paris in 1786. He was a pupil of Vincent and got the first prize in painting in 1813.

On his return from Rome in 1819, he was ordered to perform for Saint-Severin's church at Paris a large picture exhibiting the death of Saphyre. There was seen at the same exhibition his picture of Love and Psyche, which got him a gold medal, and which was then bought by the duke of Orleans. There is to be remarked among the paintings exhibited in 1824, that one representing Raphael and Fornarine The author had then conferred on him the decoration of the Legion-of-Honour.

M. Picot has performed two ceilings in the halls of the Louvre; one of them in the Egyptian museum, represents Study and Genius unveiling the precious monuments of sculpture swallowed up under the soil of Egypt and Greece.

Picot pinx.

57.

ÉCOLE FRANÇAISE. PICOT. CABINET PARTICULIER.

L'AMOUR ET PSYCHÉ.

On se rappelle que l'Amour après son mariage avec Psyché venait passer la nuit avec elle, mais qu'il disparaissait au jour, afin de ne point être vu de celle qui l'avait épousé le croyant un monstre.

M. Picot a fait ce tableau à Rome, en 1817; c'est un des sujets les plus agréables qu'il soit possible de voir. Lorsqu'il fut exposé au salon de 1819, il y fut justement admiré, et obtint des louanges méritées. Le corps de Psyché est plein de fraîcheur; sa pose est à la fois naïve et gracieuse. La figure de l'Amour est d'une légèreté admirable; si un de ses pieds pose à terre, si l'autre touche au lit, on sent que le dieu n'a pas besoin de ces moyens pour se soutenir, et qu'il va fendre les airs pour remonter dans l'Olympe.

Le coloris de ce tableau est un peu gris, mais cependant d'un ton très harmonieux. L'effet de la lumière y est ménagé avec une grande perfection, et la manière dont elle est distribuée offre un heureux résultat, puisque passant entre les deux personnages, le corps de Psyché est en pleine lumière, tandis que celui de l'Amour est entièrement dans l'ombre, à l'exception du bras droit, de la jambe gauche et de quelques contours sur lesquels la lumière vient glisser.

Ce tableau décore les appartemens de S. A. R. Mgr le duc d'Orléans; il a été gravé par Burdet, et lithographié par Grevedon et Planat.

Larg., 9 pieds; haut., 7 pieds 4 pouces.

CUPID AND PSYCHE.

It will be remembered that Cupid, after his marriage with Psyche, used to pass the nights with her, but that he fled at the dawn, in order not to be seen by her, who had married him though she supposed him to be a monster.

M. Picot did this picture, in 1817, whilst at Rome; it is one of the most agreeable subjects that can be seen. When it was exhibited in the saloon of 1819, it was justly admired, and obtained merited applause. The body of Psyche is in the bloom of beauty and her attitude is both natural and graceful. The figure of Cupid is of an admirable lightness: although one of his feet rests on the ground and the other touches the couch, yet, it is perceptible that the youthful god has no need of those means to support himself, and that he is on the point of cutting through the air to ascend to Olympus.

The colouring of this picture is rather grey; yet the tone is well harmonized. The effect of the light is conducted with great perfection, and the manner in which it is distributed produces a happy result; since, passing between the two personages, the body of Psyche is in full light, whilst that of Cupid is wholly in shadow, excepting the right arm, the left leg, and some of the outlines which the light glides over. This picture is in the apartments of his Royal Highness the Duke of Orleans. It has been engraved by Burdet; and done in lithography by Grevedon and Planat.

Width, 9 feet 6 $\frac{3}{4}$ inches; height 7 feet 9 $\frac{1}{2}$ inches.

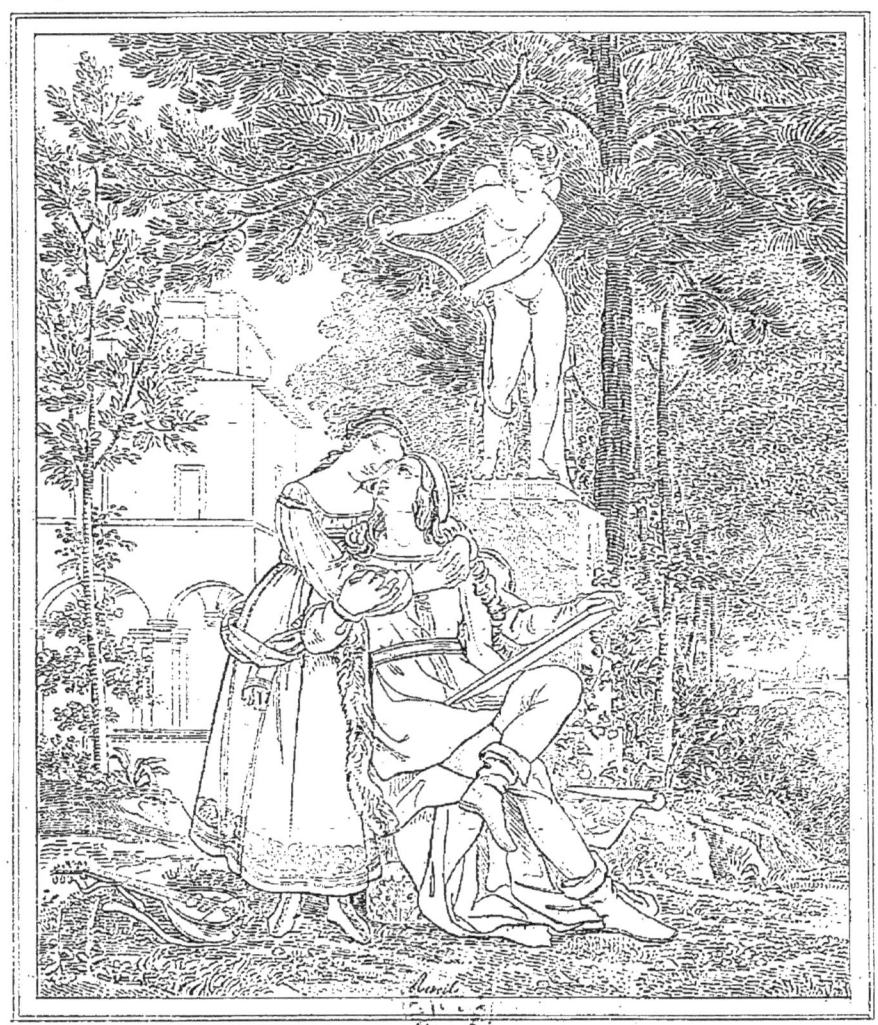

RAPHAËL ET LA FORNARINE.

RAPHAEL ET LA FORNARINE.

La *Fornarine*, ou la boulangère, est un des modèles dont Raphaël s'est servi le plus souvent, peut-être parce que le caractère de sa tête avait plus de grace, plus de beauté et plus de pureté dans les traits; peut-être aussi parce que le charme qu'il trouvait en elle lui avait inspiré des sentimens, qui l'engagèrent à l'avoir presque toujours auprès de lui, même quand il travaillait.

M. Picot, auteur de ce tableau, a adopté cette opinion; il suppose que Raphaël, assis près de la maison qu'il occupait aux portes de Rome, cherche à tracer sur le papier la belle vue qu'il a devant les yeux; mais il est interrompu dans son travail, et il est facile de voir que l'amour qui l'occupe en cet instant n'est plus celui des beaux-arts.

La composition de ce tableau est assez gracieuse, mais l'exécution n'est pas aussi franche qu'on pourrait le désirer : les arbres portent une ombre qui laisse dans la demi-teinte les deux seules figures de ce petit tableau. Il fut exposé au salon de 1822, et a été gravé par M. Garnier. Il fait partie du cabinet de M. Schoënborn, à Mayence.

Haut., 2 pieds 1 pouce; larg., 1 pied 8 pouces.

RAPHAEL AND FORNARINA.

Fornarina, or the baker's wife, was one of the models of which Raphael made so much use, probably because the caracter of her head had more grace, more beauty and more correctness in the features than those of others; perhaps also because the charms he found in her inspired him with sentiments, that induced him to have her almost always near, even when he studied.

M. Picot, the painter of this picture, has adopted this opinion; he supposes that Raphael, sitting near the house he occupied at the gates of Rome, is about tracing upon paper the beautiful view before him; but he is interrupted in his attempt, and it is easily to be seen that the love which occupies him, has not in this instance been inspired by the fine-arts.

The composition of this picture is sufficiently graceful, but the execution of it is not so free as could be wished: the trees give a shadow which throws the only two figures that compose the picture, into middle tint. This production was exhibited at the Saloon in 1822, and has been engraved by M. Garnier. It forms part of M. Schoënborn's cabinet, at Mayence.

Height, 2 feet 3 inches; breadth, 1 foot 10 inches.

NOTICE

SUR

ALEXANDRE-DENIS-ABEL DE PUJOL.

Alexandre-Denis-Abel de Pujol est né à Valenciennes en 1787. Élève de David, M. de Pujol a remporté le grand prix en 1811; il avait exposé au salon dès l'année précédente. En 1817 il obtint une médaille d'or sur son tableau de la prédication de saint Étienne.

Indépendamment de plusieurs tableaux fort estimés, dont quelques-uns se voient aux musées de Dijon et de Lille, et dans les églises de Reims et de Douai, cet artiste est encore connu pour avoir peint, au plafond du grand escalier du musée une composition allégorique de la renaissance des arts, un autre plafond dans le musée égyptien, puis à la bourse de Paris huit peintures en camaïeux, imitant des bas-reliefs. Il a fait aussi plusieurs tableaux pour la galerie de Diane, dans le château de Fontainebleau.

En 1822, M. de Pujol a obtenu la décoration de la Légion-d'Honneur.

NOTICE

OF

ALEXANDRE-DENIS-ABEL DE PUJOL.

Alexandre-Denis-Abel de Pujol born at Valenciennes in 1787, was a pupil of David. M. de Pujol got the great prize in 1811; he had exhibited so early as the foregoing year. In 1817 he obtained a gold medal for his picture of the predication of St. Stephen.

Besides several pictures highly esteemed, some of which are to be seen at the museums of Dijon and Lille, and in the churches of Reims and Douai, this artist is likewise known for having painted on the ceiling of the great stair-case of the museum an allegorical composition of the renewal of arts, another ceiling in the Egyptian museum, then at the exchange of Paris eight brooch paintings, imitating bas-reliefs. He moreover painted many pictures for the gallery of Diana, at the castle of Fontainebleau.

In 1822, M. de Pujol obtained the decoration of the Legion of Honour.

JULES-CÉSAR ALLANT AU SÉNAT

ÉCOLE FRANÇAISE. — ABEL DE PUJOL. — CAB. PARTICULIER.

JULES CÉSAR ALLANT AU SÉNAT.

Après la bataille de Pharsale et la mort de Pompée, César se trouvait maître de Rome et du monde. Premier citoyen de la république, il crut pouvoir devenir le roi de son pays : cette ambition éveilla la jalousie des vrais républicains, qui conspirèrent la perte du héros dont la gloire les offusquait. Plusieurs conjurant sa perte le blâmèrent hautement de souffrir que ses amis plaçassent des couronnes sur ses statues; ils l'accusèrent de ne pas rendre au sénat les hommages qui lui étaient dus, et désignèrent enfin un jour pour l'immoler. Mais un rêve sinistre effraya Calpurnie; elle fit part de ses craintes à César. Sa superstition paraissait l'empêcher de se rendre à l'assemblée, lorsqu'un des conjurés vint le trouver et lui dire : « Eh quoi ! que penseront vos ennemis s'ils apprennent que vous attendez, pour régler les plus importantes affaires de la république, que votre femme fasse de beaux songes ? » César rougit de sa faiblesse ; les pleurs de Calpurnie ne peuvent le retenir, il se rend au sénat où il reçoit vingt-trois coups de poignard, et il expire l'an de Rome 709.

César est au milieu du tableau, Brutus Décimus le précède; près de lui se trouve Marc-Antoine qui soutient Calpurnie dans son évanouissement. Junius Brutus et Cassius montent les marches et suivent César.

Ce tableau parut au salon de 1819; il est maintenant dans les appartemens du Palais-Royal.

Larg., 5 pieds 6 pouces; haut., 4 pieds, 6 pouces.

FRENCH SCHOOL. ~~~ ABEL DE PUJOL. ~~~ PRIVATE COLLECTION

JULIUS CÆSAR
GOING TO THE SENATE.

After the battle of Pharsalia and the death of Pompey, Cæsar found himself master of Rome and of the world. Chief citizen of the Republic, he conceived the project of becoming King of his country : this ambition awoke the jealousy of the true republicans who determined the death of the hero whose glory irritated them. Several conspiring his destruction blamed him aloud for allowing his friends to place crowns on his statues : they accused him of not paying the Senate a becoming homage, and finally fixed a day to sacrifice him; but a portentous dream alarming Calphurnia, she imparted her fears to Cæsar. His superstition appeared to deter him from going to the assembly, when one of the conspirators presented himself to him, saying : « What will your enemies think when they learn, that, to regulate the most important affairs of the Republic, you await that your wife may have lucky dreams? » Cæsar blushed at his own weakness; Calphurnia no longer detained him, and he went to the Senate-House where he fell, pierced with twenty three wounds, in the year of Rome 709.

Cæsar is in the middle of the picture, preceded by Brutus Decimus : near him is Mark Anthony supporting Calphurnia who faints. Junius Brutus and Cassius ascend the steps and follow Cæsar.

This picture appeared in the Exhibition of 1819 : it is now in the apartments of the Palais Royal.

Width, 5 feet 10 inches; height, 4 feet 9 inches.

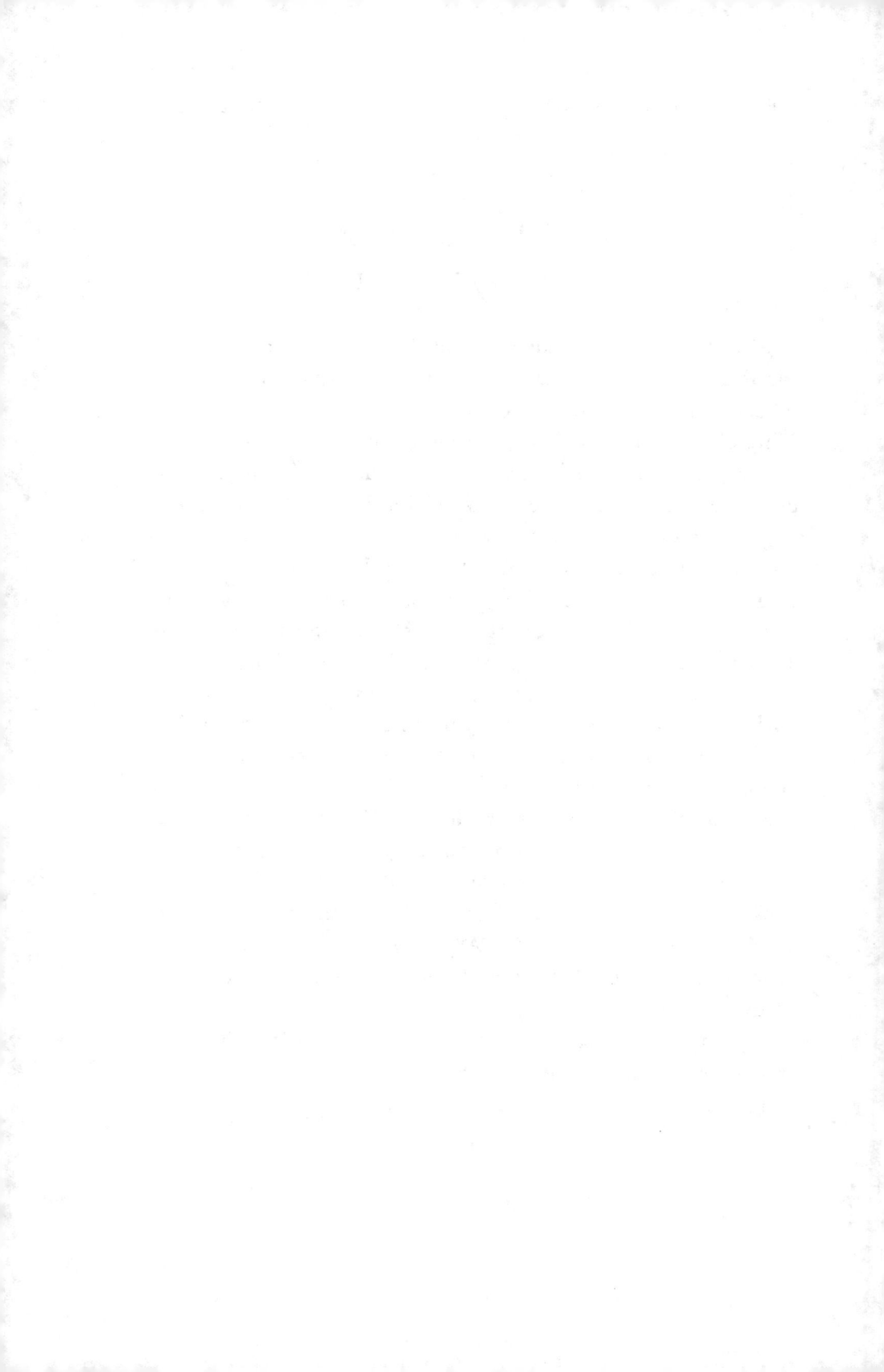

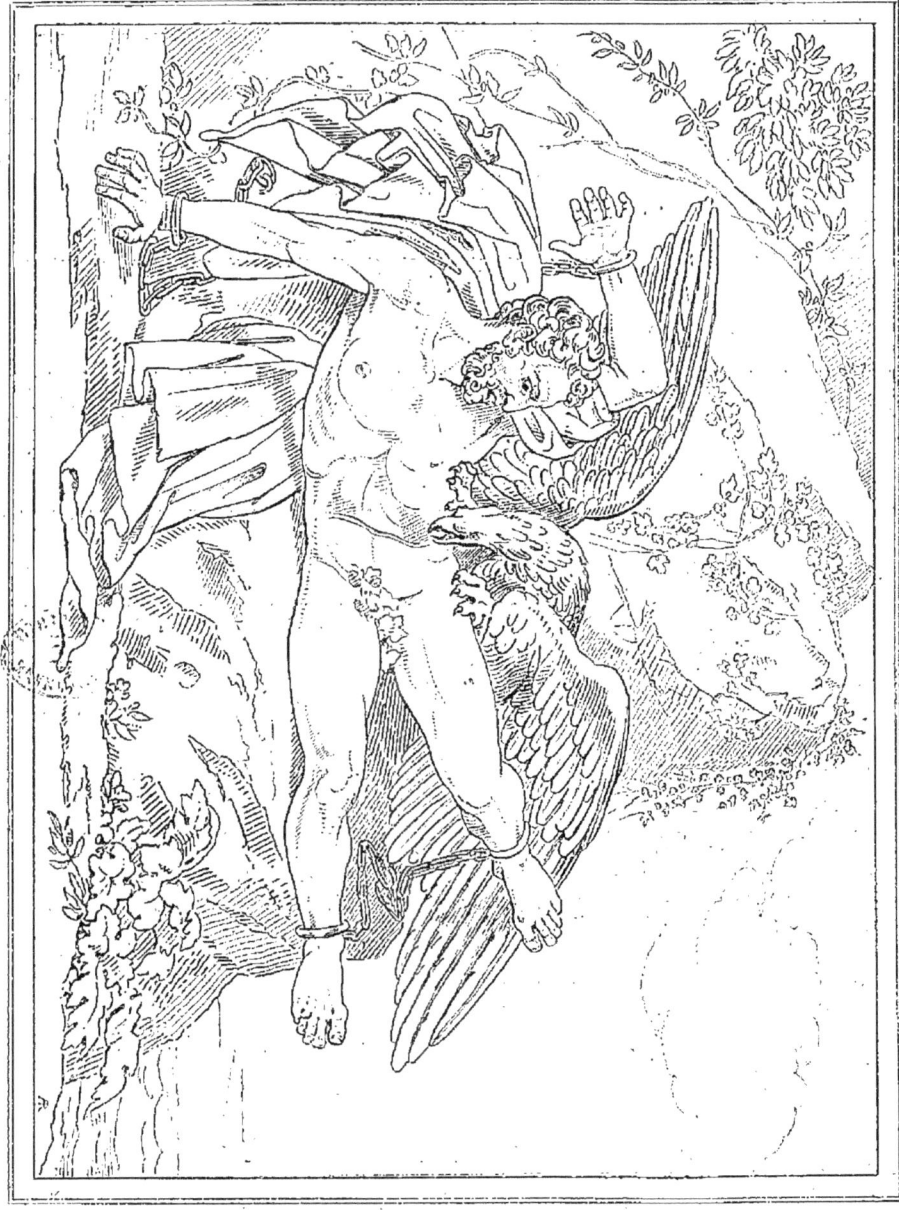

PROMÉTHÉE.

PROMÉTHÉE.

D'un génie plein de finesse, rusé et adroit, Prométhée pourrait être regardé comme celui qui le premier exerça l'art de modeler, puisqu'Hésiode raconte qu'avec de la terre il forma le corps de l'homme. Minerve ayant admiré cet ouvrage, elle introduisit Prométhée dans l'Olympe, et lui facilita les moyens de dérober le feu céleste pour animer sa figure. Dans d'autres occasions encore Prométhée trompa Jupiter, et ne se laissa pas surprendre, en acceptant Pandore qu'il lui destinait pour épouse. Le maître des dieux, voulant infliger à Prométhée une punition exemplaire, ordonna à Mercure de le conduire sur le mont Caucase, et de l'y attacher; là un cruel vautour, né de Typhon et de la terrible Échidna, devait lui dévorer le foie toujours renaissant, pendant trente mille ans; mais trente ans après Hercule tua le vautour, et rendit ainsi l'existence plus douce au malheureux Prométhée.

Cette figure a été peinte à Rome en 1817; c'est une étude académique plutôt qu'un tableau, mais il y en a peu de cet auteur, mort jeune, peu de temps après son retour d'Italie.

Elle se voit dans les appartemens de S. A. R. monseigneur le duc d'Orléans, et a été lithographiée par M. Marin-Lavigne.

Haut., 3 pieds 2 pouces; larg., 6 pieds 4 pouces.

PROMETHEUS.

Possessing a subtle, cunning, and skilful genius, Prometheus might be considered the first, who exercised the art of modelling, since Hesiod relates that he formed the body of man with clay. Minerva, admiring this work, introduced Prometheus into Olympus, thus facilitating him the means of stealing fire from heaven, to animate his figure. He also deceived Jupiter on various occasions, and did not allow himself to be ensnared by accepting Pandora, whom, it was intended, he should marry. Determined to inflict an exemplary punishment on Prometheus, Jupiter ordered Mercury to carry this artful mortal to mount Caucasus, and there tie him to a rock, where a cruel vulture, born from Typhon and the terrible Echidna, was, during thirty thousand years, to feed upon his liver, which never diminished, though continually devoured. But, after thirty years, Hercules killed the vulture, thus rendering the unfortunate Prometheus's existence less painful.

This figure was painted at Rome, en 1817 : it is rather an academical study than a picture; and there are but few of this author's performances. He died young, shortly after his return from Italy.

It is in the apartments of his Royal Highness the duke of Orleans, and has been done in lithography by M. Marin-Lavigne.

Height, 3 feet 4 $\frac{1}{2}$ inches; width, 6 feet 8 $\frac{3}{4}$ inches.

NOTICE

SUR

HORACE VERNET.

Horace Vernet est né à Paris en 1789. Fort jeune encore, il montra une grande facilité, et il semblait devoir réunir en lui les talens diversifiés que possédaient ses parens. Sa mère lui donna les premières leçons, et s'amusait à le voir crayonner avec esprit de petites compositions, dans lesquelles elle retrouvait cette facilité et cette grâce qui se faisait remarquer dans les nombreux ouvrages de Moreau jeune, son aïeul maternel. Un peu plus tard, le jeune Horace devint l'élève de son père Carle Vernet, et comme lui il fit des chevaux, des batailles. Il a peint aussi des portraits qui lui ont fait honneur; puis, voulant suivre aussi les traces de son aïeul paternel, il a donné quelques marines, dont une représente l'illustre Joseph Vernet s'étant fait lier au pied du mât du vaisseau qui le transportait à Rome, afin de pouvoir tracer quelques traits de l'orage effroyable qui l'assaillit pendant sa traversée.

M. Horace Vernet a été nommé officier de la Légion-d'Honneur et membre de l'Institut; il est depuis 1830 directeur de l'académie de France à Rome.

NOTICE

OF

HORACE VERNET.

Horace Vernet is born at Paris in 1789. When yet very young, he displayed a great readiness, and in himself alone, he seemed to collect all the diversified talents which his parents were possessed of. His mother gave him his first lessons, she was much entertained with seeing him penciling with wit and courage his small compositions, in which she found again that ease and grace which were to be noticed among the numerous works of Moreau junior, her father. Some time after, young Horace became the pupil of his father Carle Vernet, and like him, has painted horses and battles. He has also painted portraits which acquired him great credit; being willing to follow the footsteps of his grand father, he has produced some sea-pieces, one of which represents the illustrious Joseph Vernet who caused himself to be fastened to the mast of a ship which conveyed him to Rome, in order to take a sketch of the violent tempest he experienced in his voyage.

M. Horace Vernet has been nominated an officer of the Legion of Honour and a member of the university; since 1830, he is a director of the French academy at Rome.

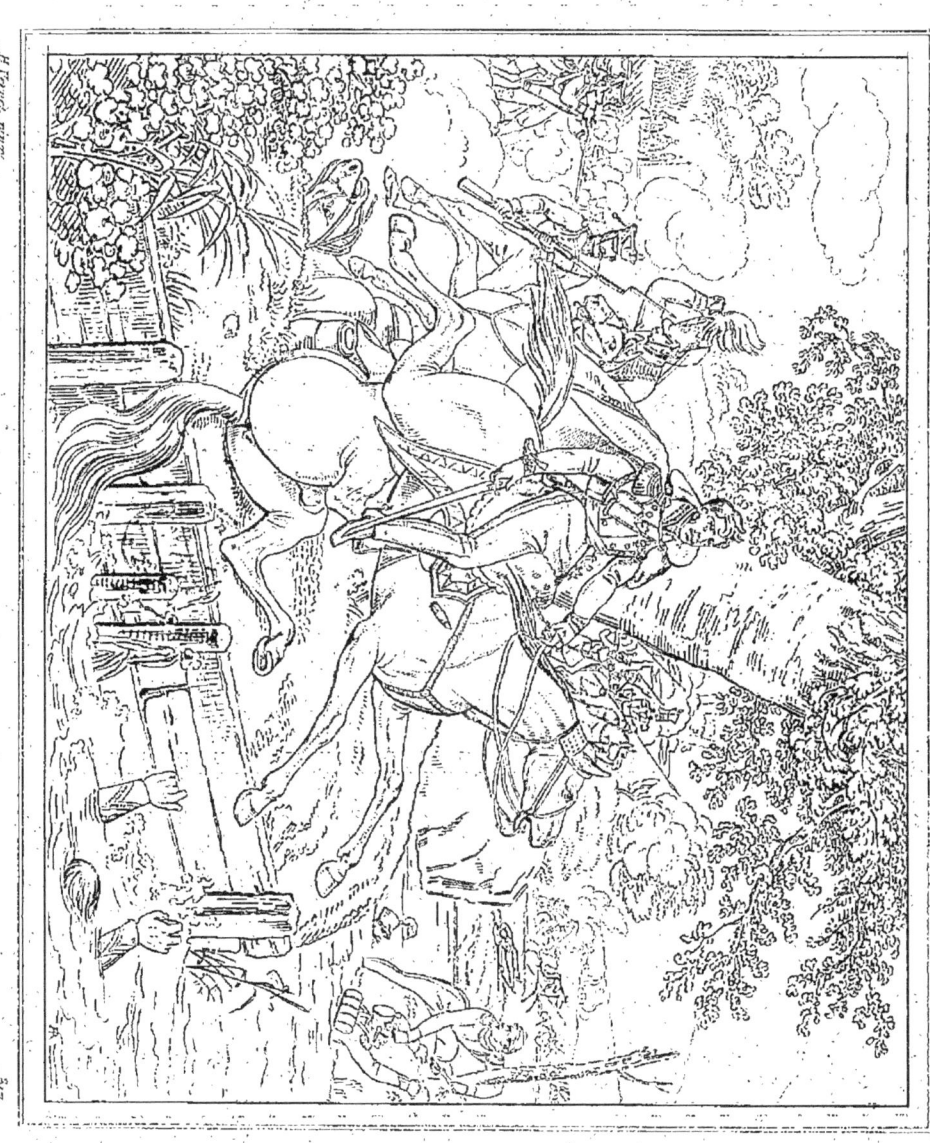

MORT DE PONIATOWSKY.

La campagne de Dresde, déja si désastreuse pour l'armée française, se termina par une de ces catastrophes épouvantables, où le vainqueur peut à peine se vanter de la victoire, qu'il n'a obtenue qu'avec des pertes immenses, et où le vaincu a montré tant de courage et de noblesse qu'on admire sa défaite même, en déplorant les malheurs de sa situation.

L'armée française venait d'être repoussée de Dresde, acculée sur la ville de Leipsick par des armées doubles en nombre, et foudroyée par une immense artillerie. Plusieurs corps wurtembergeois et saxons abandonnèrent la cause de la France, tournèrent leurs armes contre ceux mêmes qui les regardaient encore à cet instant comme leurs alliés. Enfin, après des prodiges de valeur, il fallut céder au nombre, et prendre le parti de la retraite. Un pont coupé immédiatement rendit cette opération plus difficile.

Le prince Joseph Poniatowsky, commandant l'un de ces corps, voyant sa perte assurée, ne voulant pas être prisonnier des ennemis de la France et de son pays, se précipita dans l'Elster et s'y perdit. Ainsi périt, à l'âge de soixante-un ans, un brave guerrier, neveu de Stanislas Poniatowsky, roi de Pologne, illustre par sa naissance, par ses talens militaires, et qui venait d'être nommé maréchal de France, pour récompenser les services qu'il avait rendus dans les deux journées précédentes.

Ce tableau, de M. Horace Vernet, fait partie de la galerie de S. A. R. monseigneur le duc d'Orléans; il a été lithographié par M. Wéber, et gravé en mezzotinte par M. Jazet.

Larg., 2 pieds 6 pouces; haut., 2 pieds.

FRENCH SCHOOL. HOR. VERNET. PRIVATE COLLECTION

THE DEATH OF PONIATOWSKY.

The campaign of Dresden, which had already been so disastrous to the French army, ended by one of those terrible catastrophes, when even the conqueror can scarcely boast of his victory, obtained only by immenses losses; and where the vanquished have displayed so much courage and gallantry, that they must be admired in their defeat, and their unfortunate situation deplored.

The French Army had just been repelled from Dresden, and thrown on the city of Leipsic, by armies, twice their number, and battered by an immense artillery. Several Wirtemberg and Saxon corps having deserted the French cause, had turned their arms against those, who, at that very moment, still thought them their allies. After having performed prodigies of valour, the French were obliged to give way to numbers, and finally to determine on a retreat. A bridge that had just been destroyed rendered this object more difficult.

Prince Joseph Poniatowsky, who commanded one of the corps, seeing his loss certain, and unwilling to become a prisoner to the enemies of France and of his country, threw himself into the Elster, and was drowned. Thus perished, at the age of sixty six, a brave warrior, illustrious by his birth and by his military talents, the nephew of Stanislaus Poniatowsky, King of Poland : and who had just been named Marshal of France, as a reward for the services which he had rendered in the two preceding battles.

This picture, by M. Horace Vernet, forms part of His Royal Highness the Duke of Orleans' gallery. It has been done in lithography by M. Weber, and engraved in mezzotinto by M. Jazet.

Width, 2 feet $7\frac{3}{4}$ inches; height, 2 feet $1\frac{1}{2}$ inch.

BATAILLE DE FRIEDLAND.

BATAILLE DE JEMMAPES.

La bataille de Jemmapes eut lieu le 6 novembre 1792; ses résultats furent de la plus haute importance pour la France, puisque ses jeunes bataillons battirent les vieilles troupes autrichiennes, et les forcèrent à la retraite.

Le tableau d'Horace Vernet est une représentation fidèle de cette mémorable victoire, où notre roi Louis-Philippe, alors duc de Chartres, commença à se distinguer dans la carrière militaire. Le paysage, peint d'après nature, est d'une parfaite exactitude.

A droite du tableau, sur le devant, on voit la houlière de Framerie; dans le fond, la ville de Mons, et auprès le village de Cuesne. A gauche est le village de Quarègnon, par où l'affaire commença. Le village de Jemmapes ne peut être aperçu, il se trouve derrière la colline qui fait le fond du tableau.

Le général Dumouriez, à cheval, est reconnaissable par son panache de général en chef; il témoigne la douleur que lui fait éprouver la perte du général Drouet, qui eut les deux jambes emportées, et que des soldats portent à l'ambulance. Le militaire que l'on voit entre les deux groupes, et qui se retourne vers le malheureux général, est la jeune Ferning, qui suivit habituellement le général Dumouriez dans cette campagne.

Ce tableau, fait en 1821, se trouve dans les appartemens du Palais-Royal; il a été lithographié par Marin Lavigne.

Larg., 9 pieds; haut., 5 pieds 6 pouces.

FRENCH SCHOOL. — HOR. VERNET. — PRIV. COLLECTION.

THE BATTLE OF JEMMAPES.

The battle of Jemmapes, in which the young battalions of France vanquished the veteran troops of Austria, was fought the 6th. Nov. 1792. Its consequences were of incalculable importance, as it necessitated the retreat of the Austrian army.

Horace Vernet here offers us an exact representation of that memorable victory; at which Louis-Philip, then Duke of Chartres, gathered his first laurels. The landscape is faithfully copied from nature.

On the right are seen, in the foreground, the coal-mine of Framerie, and, in the rear, the town of Mons with the village of Cuesne: on the left, is the village of Quaregnon, where the action began: the village of Jemmapes is hidden by the hills which form the back-ground.

General Dumouriez, on horse-back, is distinguished by his plumes, the badge of the Commander-in-Chief. He is expressing his grief for the loss of General Drouet, who had just had his legs carried off, and whom several soldiers are bearing to the hospital. The person between the two groups, who is turned towards the unfortunate General, is young Ferning, who habitually accompanied Dumouriez, throughout this campaign.

This picture, which was painted in 1821, is in the apartments of the *Palais-Royal*. There is a lithographic print of it by Marin Lavigne.

Width, 9 feet 7 inches; height, 5 feet 10 inches.

839.

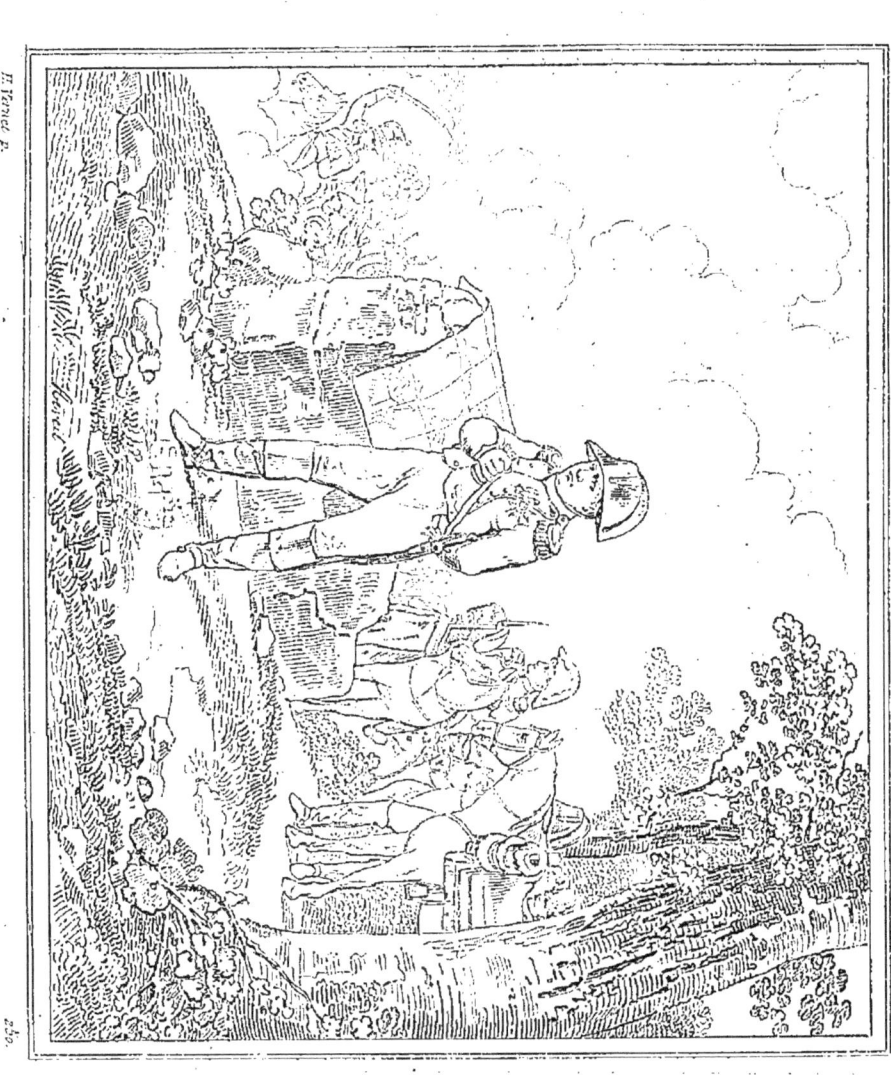

NAPOLÉON À CHARLEROI.

NAPOLÉON A CHARLEROI.

Trois jours avant sa défaite à Waterloo, le 15 juin 1815, Napoléon se trouvait à Charleroi, assez près des armées alliées, qu'il cherchait à joindre avant leur réunion, dans l'espoir de les battre séparément. L'auteur, M. Horace Vernet, le représente ayant mis pied à terre après une reconnaissance; une carte est placée sur les débris d'un vieux mur. L'empereur, après avoir examiné les distances à parcourir par les différens corps de troupes, réfléchit sur la situation où il se trouve. Il semble pressentir que le succès ou la perte de la bataille qu'il cherche à livrer sera pour lui le dénouement de sa vie militaire et politique. Il ne paraît même pas distrait de sa rêverie par les cris de *vive l'empereur* que font entendre les dragons de sa garde, qui passent à gauche faisant une charge.

Ce petit tableau, plein d'esprit et de finesse, fait honneur à M. Horace Vernet; il est placé au Palais-Royal, et se trouve lithographié par M. Marin Lavigne, dans la Galerie de M. le duc d'Orléans, publiée par M. Motte.

Larg., 1 pied 3 pouces; haut., 1 pied.

FRENCH SCHOOL. ~~~ HOR. VERNET. ~~~ PRIVATE COLLECTION.

NAPOLÉON AT CHARLEROI.

Three days before his defeat at Waterloo, on the 15 of june 1815, Napoléon was at Charleroi, not far distant from the armies of the allies, whom he endeavoured to encounter previous to their reunion, in the hope of giving them battle separately. The artist, M. Horace Vernet, has represented him alighting from his horse after coming from a reconnoitre; a map is lying on the ruins of an old wall. The emperor, having examined the distances to be traversed by the different bodies of his troops, reflects upon his own peculiar situation; he seems to foresee that the success, or failure of the battle, he his anxious to give, will be the catastrophe of his military and political career. His reverie is not disturbed by the cries of *long live the emperor*, which come from his dragoon-guards, who pass, to the left, charging.

This cabinet picture, full of spirit and talent, does honour to M. Horace Vernet; it is to be found at the Palais-Royal, and has been lithographied by M. Marin Lavigne in the duke of Orleans's Gallery, published by M. Motte.

Breadth, 1 foot 3 inches; height, 1 foot.

UN SOLDAT À WATERLOO.

UN SOLDAT A WATERLOO.

M. Horace Vernet, dont le talent est si varié, a souvent tracé des scènes militaires de l'histoire moderne. Ici un grenadier de la garde impériale se repose avec douleur sur un tertre sépulcral, où dorment d'un sommeil glorieux quelques uns de ses compagnons morts sur le champ de bataille, où la veille huit cents pièces de canon répandaient la terreur et la mort au milieu de trois cent mille combattans rassemblés de tous les coins du monde.

Le soleil se couche; ses derniers feux colorent la scène. Le guerrier, accablé de fatigue, après avoir donné la sépulture à des camarades, à des amis, donne un dernier soupir à ses drapeaux, une dernière pensée à notre gloire.

Ce petit tableau, plein de sentiment et d'expression, est d'une couleur vigoureuse et brillante. Il appartient à S. A. R. monseigneur le duc d'Orléans. Il a été gravé en mezzotinte par Jazet, et lithographié par M. Weber.

Larg., 1 pied 9 pouces; haut., 1 pied 5 pouces.

A SOLDIER AT WATERLOO.

Horace Vernet, whose talent is so varied, has often represented military scenes taken from modern history. Here a grenadier of the Imperial Guards is mournfully resting upon a sepulchral mound, under which sleep in glory several of his comrades, who died on the field of battle, where, the preceding day, eight hundred of pieces of canon spread terror and death amidst three hundred thousand combatants, gathered from all parts of the world.

The sun is setting, and his last rays illumine the scene. The warrior, overpowered by fatigue, after having buried his comrades and friends, gives a last sigh to his banners, a last thought to glory.

This small picture, which in full of feeling and expression, is of a vigorous and brilliant colouring. It belongs to his Royal Highness the duke of Orleans. It has been engraved in mezzotinto by Jazet, and done in lithography by Mr Weber.

Width, 22 ¼ inches; height, 18 inches.

LA BARRIÈRE DE CLICHY

LA BARRIÈRE DE CLICHY.

On ne se souvient qu'avec peine du jour où la garde nationale de Paris se trouva dirigée aux barrières pour défendre la ville investie par les troupes étrangères. On n'a point oublié non plus le désordre dans lequel arrivaient à la hâte les pauvres habitans des environs, qui entrèrent dans Paris avec l'espoir d'y trouver un refuge assuré pour leur personne, et ce qu'ils avaient pu sauver de leurs propriétés.

M. Horace Vernet a représenté dans ce tableau le moment où le maréchal Moncey, commandant en chef de la garde nationale de Paris, arrive à la barrière de Clichy. Il apprend le départ du chef de la deuxième légion, et confie la défense de ce poste à M. Odiot, que l'on voit à pied devant le maréchal. Parmi les personnes qui les entourent, on peut reconnaître MM. Alexandre de la Borde, Amédé Jaubert, Emmanuel Dupaty, Bertin, Castera, Margarite et Charlet.

Tous les groupes, tous les personnages de cette scène sont tracés avec une parfaite exactitude, et chacun se rappelle parfaitement les épisodes dont il a été témoin pendant la durée d'un service où le zèle, l'intelligence et le courage n'ont pu empêcher l'invasion étrangère.

Ce tableau fait partie du cabinet de M. Odiot; il a été gravé en mezzotinte par M. Jazet.

Larg., 4 pieds; haut., 3 pieds.

THE BARRIÈRE DE CLICHY.

It can be but painful to remember the day when the Paris National Guards were sent to the various Barrieres, or Gates, to defend the town, which was surrounded by Foreign Troops: nor has the confusion been forgotten, when the poor inhabitants of the environs, hastily came into Paris, hoping to find there a safe refuge for their persons, and what they had saved of their property.

M. Horace Vernet has, in this picture represented the moment when Marshal Moncey, the Commander in chief of the Paris National Guards, arrives at the Barrière of Clichy. He learns the departure of the commander of the second Legion, and intrusts the defence of this post to M. Odiot, who is on foot, before the Marshal. Amongst the persons around them, it is easy to recognize Mesrs. Alexandre de la Borde, Amédée Jaubert, Emmanuel Dupaty, Bertin, Castera, Margarite, and Charlet.

All the groups, all the personages of this cene, are delineated with perfect exactness, and any one may perfectly recal the episodes witnessed, during a service, in which zeal, science, and courage, were inefficient against a Foreign invasion.

This picture forms part of M. Odiot's Collection: it has been engraved in Mezzotinto by M. Jazet.

Width, 4 feet 3 inches; height, 3 feet 2 inches.

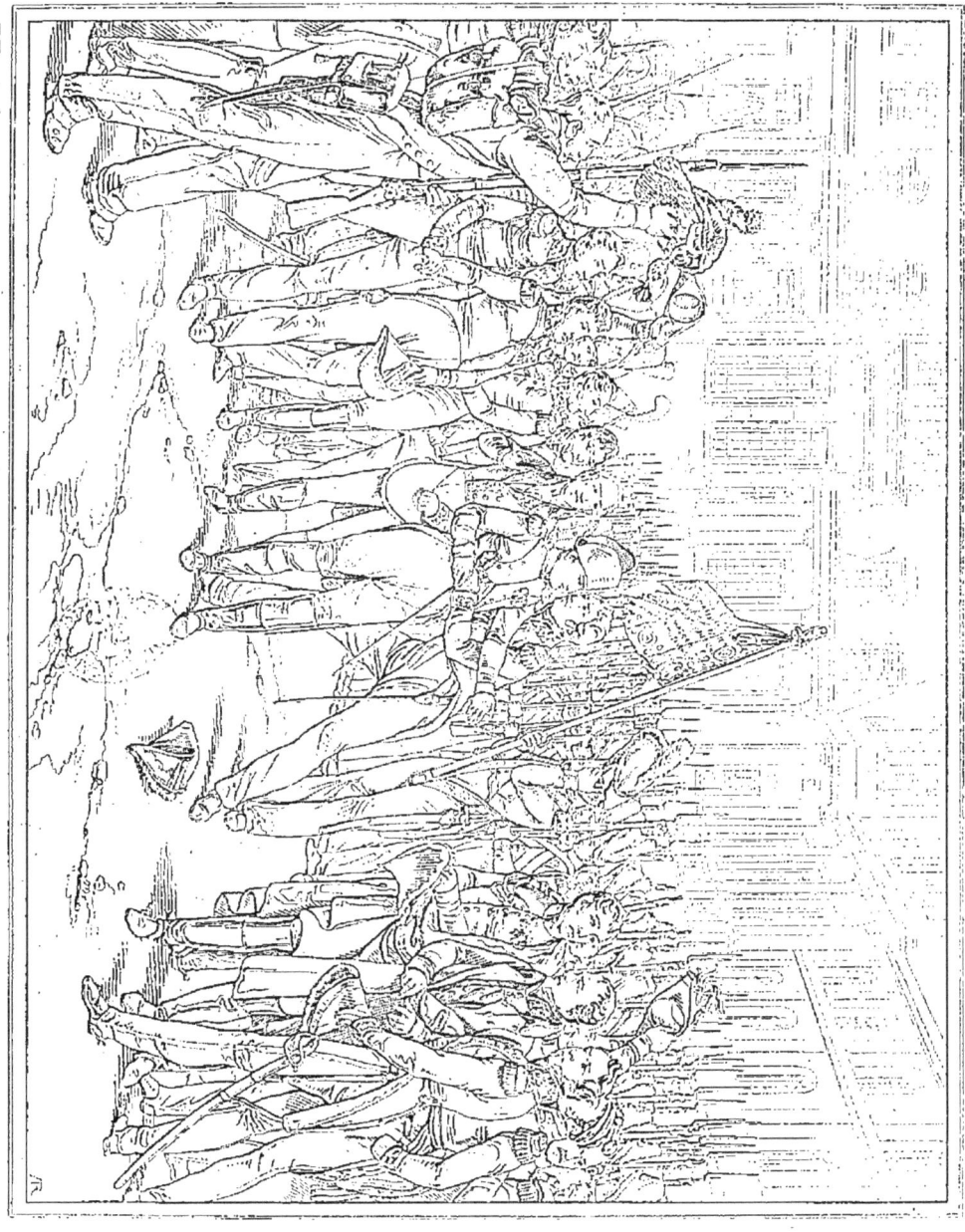

ADIEUX DE FONTAINEBLEAU.

ADIEUX DE FONTAINEBLEAU.

Tout ce qui tient à l'histoire de Napoléon et à son abdication est trop présent à la mémoire pour qu'il soit nécessaire d'en rappeler les causes. Nous nous bornerons donc à dire que le traité d'abdication ayant été signé, le 11 avril 1814, l'empereur devait en conséquence quitter la France, et sa garde dont il était encore accompagné.

Le 20 avril, ces braves et vieux militaires, rangés en bataille dans la cour du palais de Fontainebleau, virent venir à eux leur chef qui leur dit d'une voix ferme : « Je vous fais mes adieux. Depuis vingt ans que nous sommes ensemble, je suis content de vous ; je vous ai toujours trouvés au chemin de la gloire. Toutes les puissances se sont armées contre moi ; quelques-uns de mes généraux ont trahi leur devoir et la France ; elle-même a voulu d'autres destinées. Avec vous et les braves qui me sont restés fidèles, j'aurais pu entretenir la guerre civile ; mais la France eût été malheureuse. Soyez fidèles à votre nouveau roi ; soyez soumis à vos nouveaux chefs, et n'abandonnez pas notre chère patrie. Ne plaignez pas mon sort : je serai heureux lorsque je saurai que vous l'êtes vous-mêmes. J'aurais pu mourir ; si j'ai consenti à survivre, c'est pour servir encore à votre gloire : j'écrirai les grandes choses que nous avons faites. Je ne puis vous embrasser tous, mais j'embrasse votre général. Venez, général Petit, que je vous presse sur mon cœur ! Qu'on m'apporte l'aigle ; que je l'embrasse aussi ! Ah ! chère aigle, puisse le baiser que je te donne retentir à la postérité ! Adieu, mes enfans, mes vœux vous accompagneront toujours : gardez mon souvenir ! »

Ce tableau, peint par Horace Vernet, a été gravé par Jazet.

Larg., 3 pieds ; haut., 2 pieds 2 pouces.

FRENCH SCHOOL. — H. VERNET. — PRIVATE COLLECT.

THE PARTING AT FONTAINEBLEAU.

Whatever belongs to the history of Napoleon and to his abdication, is too fresh in the minds of every one to need recalling the causes of the famous act. We will therefore limit ourselves by saying, that the treaty of abdication having been signed, April 11, 1814, the Emperor was in consequence to leave France and his body guards, by whom he was still accompanied.

April 20, those brave soldiers being drawn out in the court yard of the Palace of Fontainebleau, saw their Chief, who came forward and addressed them in a firm voice: "I bid you farewell. Since twenty years that we have been together, I have been satisfied with your conduct; I have ever found you in the paths of glory. Every power has armed itself against me, some of my generals have betrayed their trust; and France herself has wished for another system. With you and the brave men who have remained faithful to me, I could have kept up a civil war; but France would have been wretched. Be faithful to your new king; be submissive to your new chiefs, and never forget our dear country. Do not pity my fate, I shall be happy when I know that yourselves are so! I could have died, and if I have consented to survive, it is still to advance your glory; I will write the mighty deeds we have performed together. I cannot embrace you all, but I will embrace your General: come, General Petit, let me press you to my heart! Let the Eagle be brought to me, that I may embrace it also! Ah! beloved Eagle, may the kiss I give thee echo down to posterity! Farewell, my children, my good wishes will ever accompany you : bear me in mind."

This picture painted by Horace Vernet is has been engraved by Jazet.

Width, 3 feet 2 inches; height, 2 feet 3 ¼ inches.

LE DUC D'ORLÉANS PASSANT UNE REVUE.

LE DUC D'ORLÉANS

PASSANT UNE REVUE.

Au milieu du tableau est S. A. R. M^{gr} le duc d'Orléans, à cheval, avec l'uniforme de colonel-général des hussards. Sur le devant, à gauche, on voit le colonel Oudinot recevant les ordres du prince relativement à la revue qu'il va passer du 1^{er} regiment de hussards. Les deux autres personnes qui se trouvent à la suite de S. A. R. sont deux de ses aide-de-camp, le baron Athalin et le comte Camille de Sainte-Aldegonde. Dans le fond on voit le régiment qui s'approche en ligne pour passer devant le prince. Dans ce tableau d'un ton vigoureux et d'une couleur brillante, les études de chevaux sont d'une beauté remarquable et les personnages très ressemblans.

M. Horace Vernet a fait ce tableau en 1817 pour M^{gr} le duc d'Orléans. Il a été gravé en mezzotinte par M. Jazet.

Larg., 3 pieds 7 pouces; haut., 2 pieds 9 pouces.

FRENCH SCHOOL. ⚜⚜⚜ HORACE VERNET. ⚜⚜⚜ PRIVATE COLLECTION.

THE DUKE OF ORLEANS
REVIEWING SOME TROOPS.

In the middle-ground of this picture, his Royal Highness the Duke of Orleans is seen on horseback; in the uniform of colonel-general of the Hussars. In the fore-ground, on the left, colonel Oudinot is receiving the Prince's orders relative to the review of the first regiment of Hussars, which is going to take place. The two other persons, who are in the suite of his Royal Highness, are his two aide-de-camps, baron Athalin and count Camille de Sainte-Aldegonde. In the back-ground, the regiment is seen approaching in line, to pass before the Prince. In this picture of a vigorous tone and brilliant colouring, the study of the horses is of a remarkable beauty, and the personages are strikingly resembling.

M. Horace Vernet did this picture, in 1817, for the duke of Orleans. It has been engraved in mezzotinto by M. Jazet.

Width, 3 feet 9 ¾ inches; height, 2 feet 11 inches.

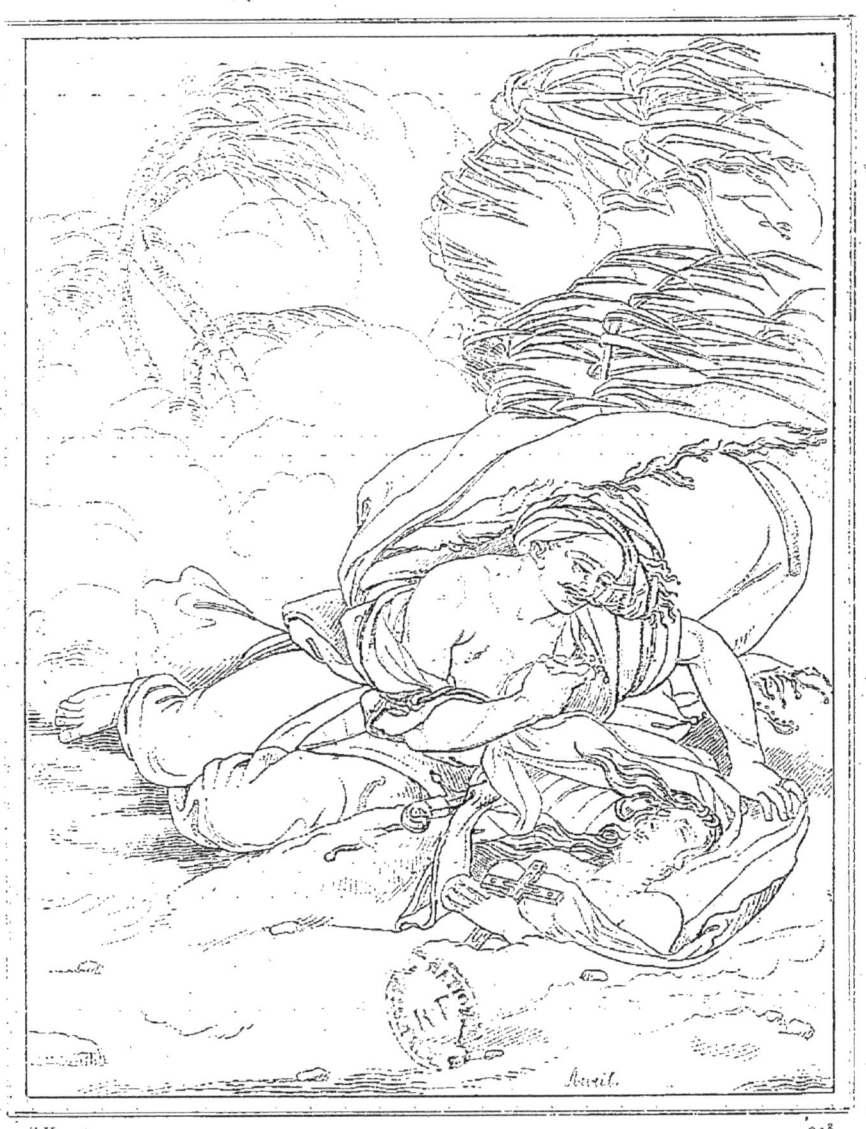

ISMAIL ET MARYAM.

ISMAYL ET MARYAM.

Ismayl ayant été fait prisonnier fut amené mourant à Jérusalem, et fut rappelé à la vie par les soins de Maryam, jeune chrétienne, qui, craignant d'être prise pour le harem du Motsallam de Jérusalem, préféra suivre dans les déserts celui qu'elle aimait; mais, tourmentée par le souvenir de son père, par les troubles qu'elle ressentait de se donner à un infidèle, et enfin par les fatigues d'une longue marche dans le désert, Maryam perdit toutes ses forces et rendit le dernier soupir. Sa dépouille fut cachée sous des palmiers, et on plaça sur son cœur le crucifix qu'elle avait toujours conservé comme gage de sa foi.

Le soir même de cette journée le ciel devint jaunâtre, les oiseaux fuyaient, le cri plaintif des animaux annonçait l'approche du terrible *semones*, vent pestilentiel et l'effroi du désert. Ismayl, dans l'attente de sa fin, écarte avec ses mains le sable qui couvre le corps inanimé de sa bien-aimée; il contemple ses traits et attend avec joie la mort. Bientôt le souffle de l'ouragan fait un chaos de ce désert tranquille; des vagues de sable se heurtent; les dattiers sont déracinés; Ismayl disparaît dans cette épouvantable destruction.

Cette terrible scène a inspiré le peintre, et il l'a rendue avec une énergie rare. Il semble même que plus de pureté dans le dessin, plus de fini dans les détails, aurait pu refroidir le coloris, qui est le principal mérite de ce tableau, dont la lithographie se trouve dans la Galerie des tableaux de S. A. R. Mgr le duc d'Orléans, ouvrage publié par M. Motte, et qui vient d'être terminé.

Haut., 8 pieds; larg., 6 pieds 6 pouces.

ISMAEL AND MARIAM.

Ismael, having been made prisoner, was carried expiring to Jerusalem, but his life was saved by the care and attentions of Mariam, a young christian, who, fearing that she might be chosen for the harem of Motsallam of Jerusalem, prefered to follow into the desert the object of her affections; but tormented by recollections of her father, by the compunction that she felt in devoting herself to an infidel, and lastly by the fatigues of a long march in the desert, Mariam utterly exhausted, heaved her last sigh. Her body was concealed under some palm trees, and the crucifix that she had always preserved as the taken of her faith, was placed upon her heart.

In the evening the sky became lurid, the birds fluttered about, the plaintive cry of animals announced the approach of the terrible simoom, a pertilential wind, the terror of the desert. Ismael, near his end, removes with his hands the dust that covered the inanimate body of his beloved; he contemplates her features and waits for death with satisfaction. In a moment the breath of the hurricane turns the tranquil desert into a chaos; the waves of the sands beat together; the date trees are rooted up; Ismael disaspears amid the dreatful desolation.

This terrible scene has inspired the painter, and he has given it with unusual energy. Greater purity in the drawing and greater attention to finish in the details, would perhaps have weakened its colouring, the principal merit of this production, the lithography of which may be found in the gallery of pictures belonging to S. A. R. Mgr the duke of Orleans, published by M. Motte, and at present nearly completed.

Height, 8 feet 6 inches; width, 6 feet 11 inches.

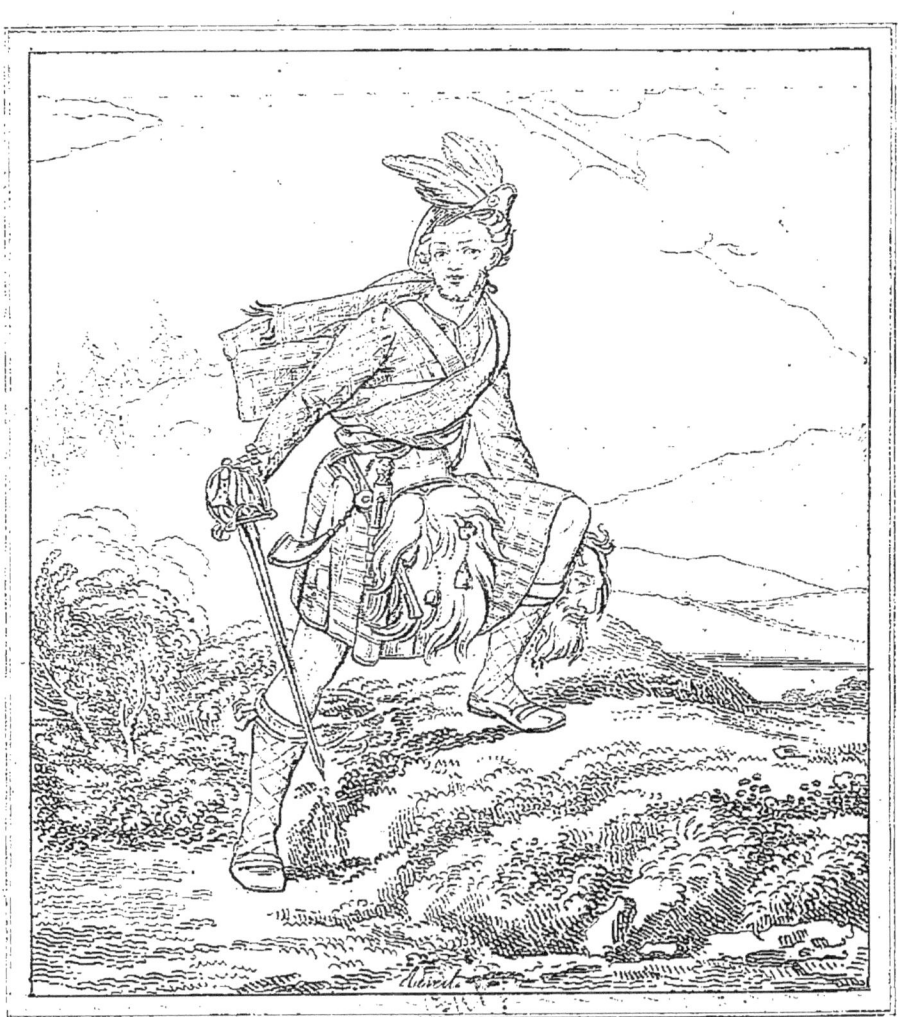

ALLAN MAC AULAY.

ALLAN MAC-AULAY.

C'est dans un roman de Walter Scott, *l'Officier de fortune*, que M. Horace Vernet a pris le sujet de son tableau; et quoique les ouvrages de ce célèbre Écossais se trouvent facilement, nous croyons cependant être agréables à nos lecteurs en leur rappelant que la mère de Mac-Aulay avait perdu la raison en apercevant la tête de son frère, qui lui fut apportée par une troupe de brigands connus sous le nom d'*enfans du brouillard*. La présence de son fils était le seul adoucissement que pût avoir cette malheureuse femme, et lorsqu'elle vint à mourir, elle recommanda sans doute à son fils de venger la mort de son oncle. Aussi depuis ce moment Mac-Aulay passait les jours et les nuits dans les bois. Enfin, après plusieurs recherches, il parvint à rencontrer le chef des enfans du brouillard, et lui trancha la tête.

La tête d'Allan est pleine d'énergie, et M. Horace Vernet, dans ce petit tableau, qui a paru au salon de 1824, a bien rendu la férocité des montagnards écossais dont Walter Scott parle si énergiquement dans ses ouvrages.

Haut., 2 pieds 1 pouce; larg., 1 pied 9 pouces.

ALLAN MAC-AULAY.

It is from a romance by Walter Scott, *the Soldier of fortune*, that M. Horace Vernet has taken the subject of this picture, and although the works of the celebrated Scotch-writer are easily to be found; yet we believe that our readers will not be displeased at our reminding them, that the mother of Mac-Aulay lost her senses in seeing the head of her brother, which had been set before her, by a band of ruffians, called *the children of the mist*. The presence of her son was the only consolation that this unfortunate mother felt, and when upon the point of death, she unquestionably entreated her son to revenge the death of his uncle. From that time Mac-Aulay passed his days and nights in the woods. In fine, after long searching, he fell in with the chief of the children of the mist, and decapitated him.

The head of Allan is full of energy, and M. Horace Vernet, in this little picture, has effectively depicted the ferocity of the Scottish mountaineers, of whom sir Walter Scott speaks so energetically in his works.

Height, 2 feet 2 inches; breadth, 1 foot 9 inches.

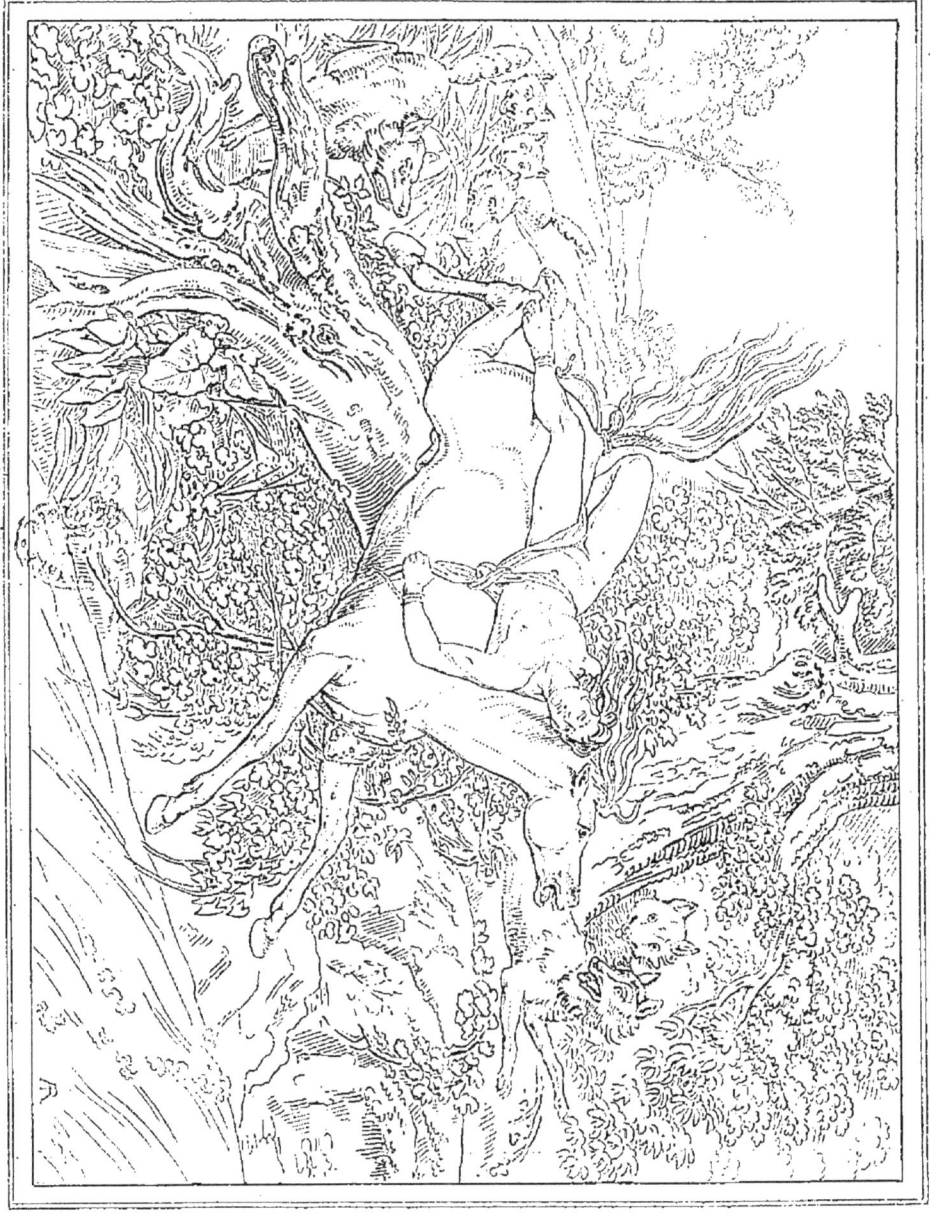

MAZEPPA.

Voltaire rapporte qu'après la bataille de Pultava, Charles XII, roi de Suède, fuyait avec quelques officiers dont faisait partie Mazeppa, prince de l'Ukraine. Il ajoute que ce prince avait été, dans sa jeunesse, page du roi de Pologne, Jean Casimir; mais que, pour le punir d'une intrigue amoureuse, il avait été attaché sur un cheval sauvage qui, avec la rapidité de l'éclair, se mit à fuir dans la forêt d'où il avait été tiré la veille.

Lord Byron, ajoutant quelques fictions à ce fait, rapporte toutes les circonstances des amours et du long supplice de Mazeppa; puis il le représente traversant une forêt. « Mes liens, dit-il, étaient si bien serrés que je ne pouvais craindre une chute. Nous passâmes au travers comme le vent, laissant derrière nous les taillis, les arbres, et les loups que j'entendais accourir sur nos traces. Ils nous poursuivaient en troupes avec ce pas infatigable qui lasse souvent la rage des chiens et l'ardeur des chasseurs; ils ne nous quittèrent même pas au lever du soleil. Je les aperçus à peu de distance lorsque le jour commença à éclairer la forêt, et, pendant toute la nuit, j'avais entendu le bruit de plus en plus rapproché de leurs pas. »

La lecture de cette nouvelle de lord Byron a pu inspirer à M. Horace Vernet l'idée de son tableau; mais il fut aussi entraîné à faire ce tableau par le désir de mettre en scène les études qu'il venait de faire d'après un jeune loup qu'il avait dans son jardin.

L'auteur a donné ce tableau à la ville d'Avignon où était né son aïeul Joseph Vernet. Il est placé dans le Musée Calvet, et a été gravé en mezzotinte par M. Jazet.

Larg., 3 pieds 6 pouces? haut., 2 pieds?

MAZEPPA.

Voltaire relates that after the battle of Pultawa, Charles XII, King of Sweden, fled with a few officers, among whom was Mazeppa, Prince of Ukraine. He adds, that this Prince had, in his youth, been a page to the King of Poland, John Casimir; but that as a punishment for some amorous intrigue, he had been tied to a wild horse, which fled, with the rapidity of lightning, through the forest where he had been caught the preceding day.

Lord Byron, adding a few fictions to this fact, relates all the particulars of the loves and long sufferings of Mazeppa; then he represents him crossing the forest.

> « My bonds forbade to loose my hold:
> We rustled through the leaves like wind,
> Left shrubs, and trees, and wolves behind,
> By night I heard them on the track,
> Their troop came hard upon our back,
> With their long gallop, which can tire
> The hound's deep hate, and hunter's fire:
> Where'er we flew they followed on,
> Nor left us with the morning sun;
> Behind I saw them, scarce a rood
> At day-break winding through the wood,
> And through the night had heard their feet
> Their stealing, rustling step repeat. »

The reading of this Tale, by Lord Byron, may have inspired M. Horace Vernet with the idea of the present picture; but he was also induced to it by the wish of embodying the studies he had made from a young wolf he had in his garden.

The author has given this painting to the Town of Avignon, where his grand-father, J. Vernet, was born. It is placed in the Calvet Museum, and has been engraved in mezzotinto by Jazet.

Width, 3 feet 8 inches; height, 2 feet 1 inch.

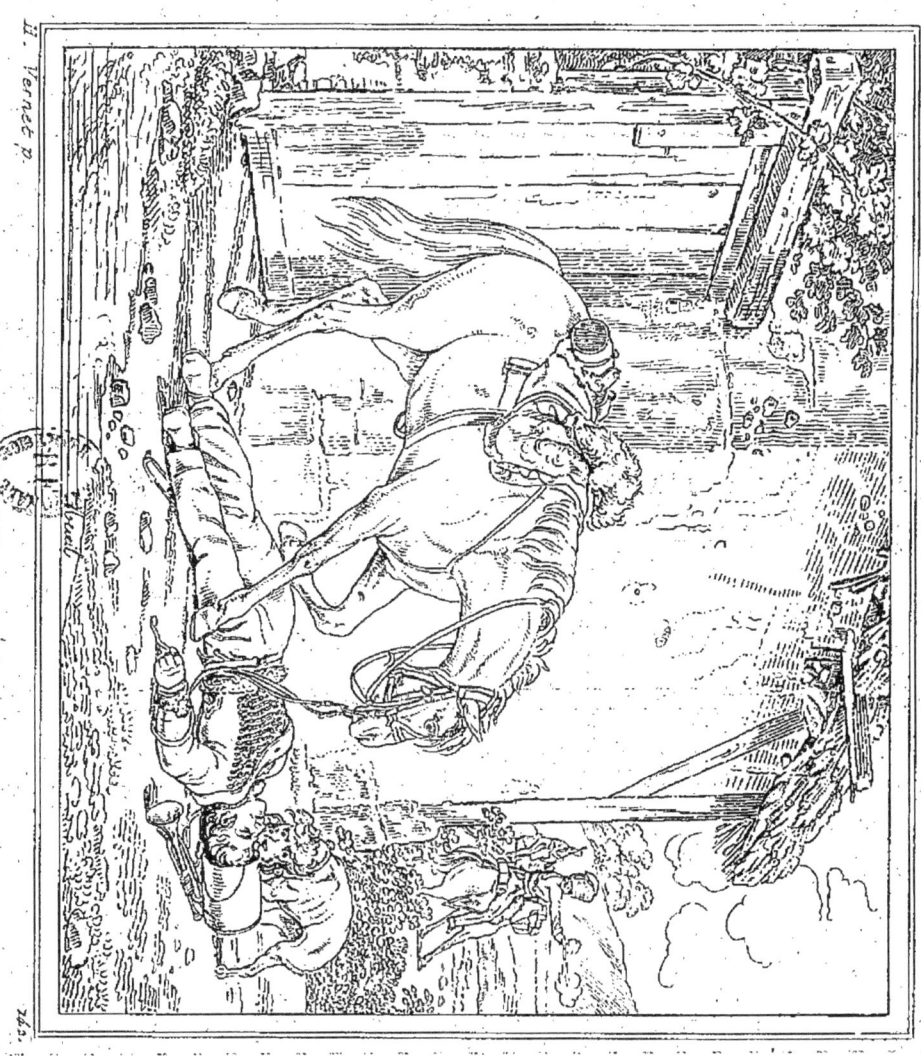

TROMPETTE TUÉ.

En représentant un de ces accidens si fréquens à la guerre, M. Horace Vernet a su donner à un événement malheureux une teinte sentimentale qui touche le cœur et lui fait éprouver une véritable émotion.

La scène se passe aux avant-postes, puisqu'on aperçoit dans le fond des vedettes, dont l'une tire un coup de pistolet, ce qui indique assez l'approche d'une troupe ennemie. Un trompette, chargé de porter un ordre, vient d'être frappé d'une balle qui l'a renversé de son cheval, et déja il est sans mouvement. Son chien fidèle croit pouvoir le secourir, et lèche doucement la plaie de celui dont il ne pourra plus recevoir les caresses. Si le trompette a été frappé loin de son régiment, il a cependant près de lui un compagnon qui paraît vivement ému, en voyant inanimé celui dont la voix, qu'il n'entendra plus, l'excitait et le faisait tressaillir. Quelle précaution prend le cheval en s'approchant de son maître! quelle inquiétude dans ses oreilles! quel étonnement dans ses yeux!

Ce tableau fait partie du cabinet de Madame, duchesse de Berry. Il a été gravé par Johannot.

Larg., 1 pied 10 pouces; haut., 1 pied 6 pouces.

THE DEAD TRUMPETER.

In representing one of those events so frequent in war, Horace Vernet's skill has shed, over a painful spectacle, a feeling which touches the heart and excites in it a true and natural emotion.

The scene is at one of the advanced posts, as in the background appear videttes, one of whom fires his pistol, which clearly indicates the approach of an enemy's party. A trumpeter, who was carrying an order, has just been struck by a ball: he has fallen from his horse, and lies motionless. His faithful dog thinks he can afford succour, and licks the wound of him, by whom he will never more be caressed. If the trumpeter has fallen at a distance from his regiment, he yet has near him a companion, that seems deeply touched, on finding inanimate, that being, whose voice, which he now hears no more, once excited and roused him. With what precaution the horse approaches his master! what astonishment is displayed in his eyes! what disquietude in his ears!

This picture belongs to the Dutchess de Berry's collection. It has been engraved by Johannot.

Width, 1 foot 11 ½ inches; height, 1 foot 7 inches.

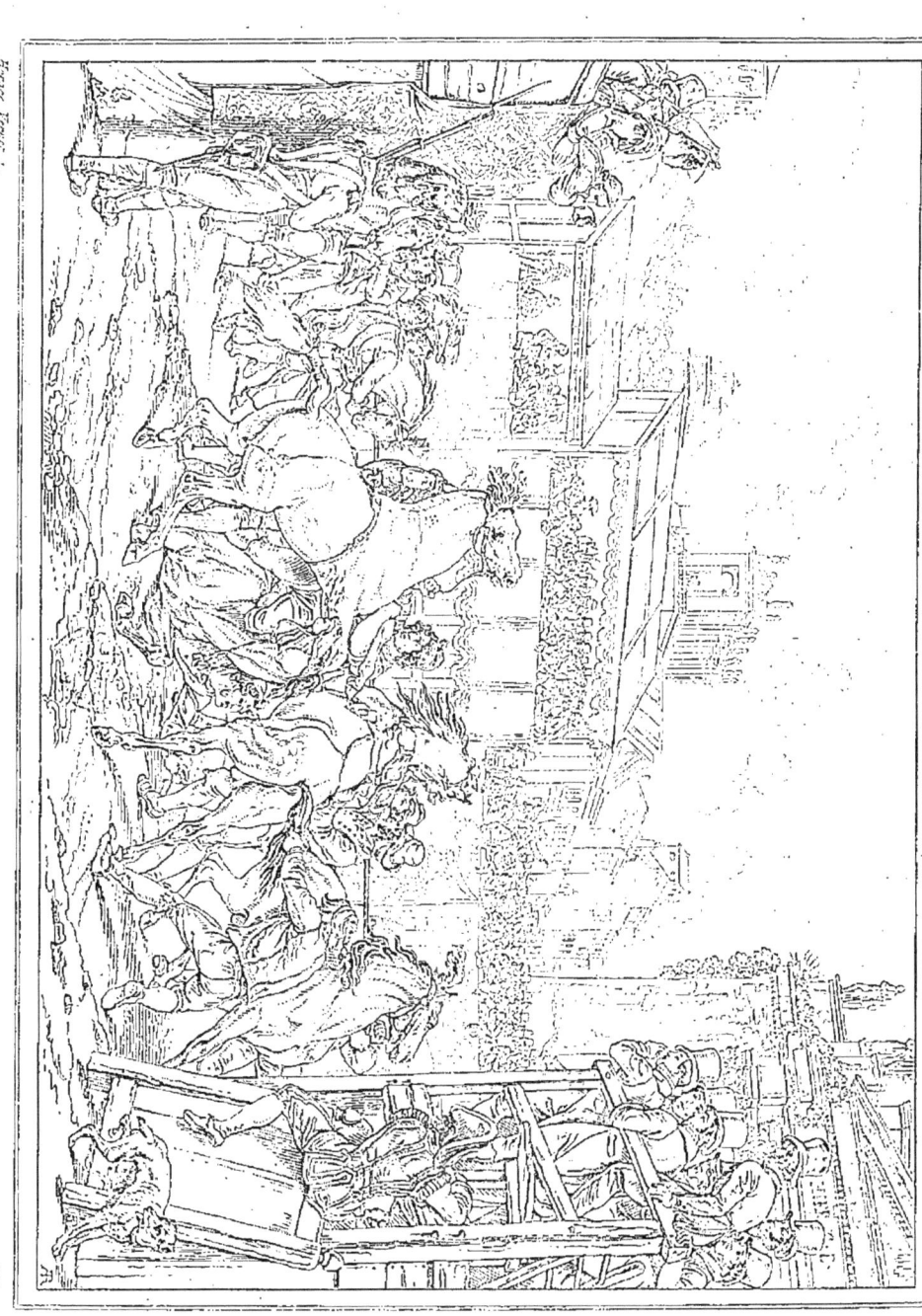

COURSE DE CHEVAUX.

Les Juifs, dispersés en Europe, n'étaient souvent tolérés qu'en se soumettant à des usages vexatoires et ridicules. Ainsi à Rome, pendant le carnaval, ils étaient obligés de trouver parmi eux des coureurs, que l'on chargeait, pour rendre leur course plus pénible; ou bien on les faisait entrer dans des sacs noués au cou, ce qui ne leur laissait d'autre possibilité que celle de sauter, et leurs chutes fréquentes faisaient rire les spectateurs. Vers 1470, le pape Paul II dispensa les juifs de se donner ainsi en spectacle, mais il les obligea à fournir des prix pour les chevaux vainqueurs dans les courses qu'il établit en place.

C'est dans la longue rue du Cours qu'a lieu cette course, depuis la place du Peuple, jusqu'au palais de Venise. Au point du départ une corde est tendue au travers de la rue. On amène les chevaux dont la tête est couverte de plumes, quelques morceaux de peaux collés sur leurs flancs, soutiennent des lanières au bas desquelles sont suspendues, des boules de plomb garnies de piquans, qui font l'effet des éperons. Sur leur dos sont attachés des feuilles de paillons dont le bruit les excite. Quelquefois aussi on leur place sous la queue de l'amadou allumé, ce qui comble leur agitation.

Au signal donné par la trompette, les chevaux, partent avec une vitesse extrême et parcourent toute la rue du Cours au milieu des cris de la multitude, qui accueille le vainqueur par des bravos multipliés.

Ce tableau de M. Horace Vernet a été peint en 1824, il a été gravé en mezzo-tinte par Jazet.

Larg., 3 pieds? haut., 2 pieds 2 pouces?

FRENCH SCHOOL. — H. VERNET. — PRIV. COLLECTION.

HORSE RACING.

The Jews dispersed throughout Europe, were often tolerated only by submitting to vexations and ridiculous customs. Thus at Rome, during the carnaval, they were obliged to select from their nation, certain runners, who were loaded with burdens, to render the race more laborious; or perhaps, they were placed in sacks fastened round the neck, which permitted them only to jump, that their frequent falls might amuse the spectators.

About the year 1470, Pope Paul the second, excused the Jews from thus making a shew of themselves, but obliged them to furnish the prizes for the winning horses, in the races which he then established as a substitute.

It is in the long street known by the name of « that of the course » that these races take place, from « the square of the people » to the « Venetian Palace. » From the place of starting, a cord is stretched across the street; the horses, whose heads are adorned with feathers, have pieces of leather fastened to their sides, from which, are suspended lashes with balls of lead made prickly, so as to have the effect of spurs; sheets formed of straw, are placed on their backs, the noise of which excites them onward, sometimes, a smal quantity of lighted tinder is placed under their tails, this last, raises their agitation, to the highest pitch.

At a signal given by trumpet, the horses set off with extreme swiftness, and run the length of the « street of the courses, » amidst the cries of the multitude, who receive the conqueror with reiterated bravos.

This picture was painted in 1824, it has been engraved in mezzo-tinto by Jazet.

Breath 3 feet 2 inches? height 2 feet 3 inches?

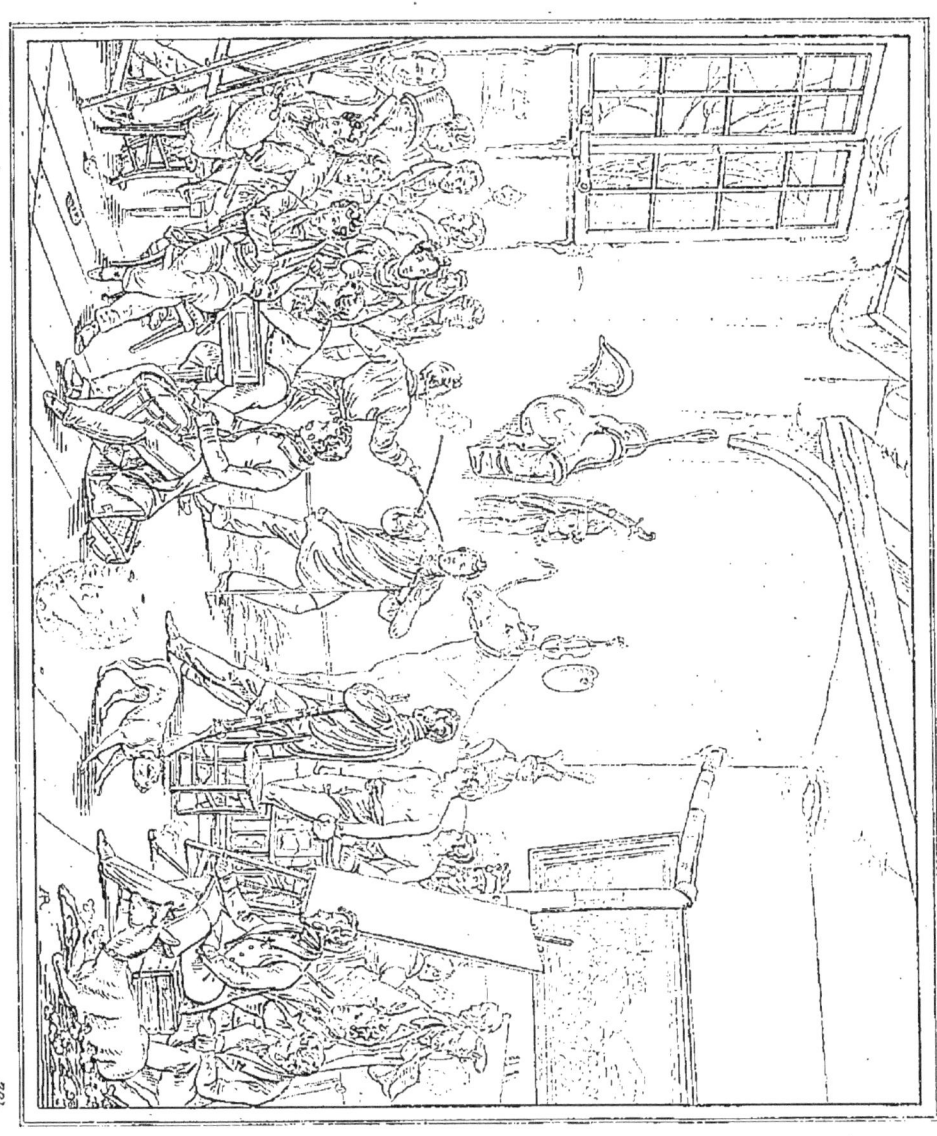

ATELIER DE M. H. VERNET.

Il est inutile sans doute de rappeler la diversité des talens de M. Horace Vernet, mais on ne saurait trop s'étonner de la facilité avec laquelle il travaille. L'activité de son esprit ne lui permet pas de rester un moment en repos, et lorsque son imagination est fatiguée d'un sujet, il la repose en s'occupant d'un autre. Ayant besoin de distraction, il s'en crée; il ne s'enferme pas pour travailler; ses élèves sont avec lui; chacun jouit de toute liberté dans l'atelier du maître.

On en voit ici la preuve, le modèle est en repos, attaché négligemment par sa longe; il semble éprouver quelque étonnement de ce qui se passe autour de lui. M. Horace Vernet, tenant encore la palette et fumant un cigare, s'escrime avec M. Ledieu, son élève. Près de lui est M. Eugène Lami sonnant de la trompette et s'appuyant sur un piano, dont s'accompagne M. Amédée de Bomplan. Auprès d'eux, on voit debout le général de la Riboissière, causant avec M. Athalin. Sur le devant est assis M. de Forbin et M. de Montcarville battant de la caisse.

De l'autre côté, MM. Montfort et Lehoux attendent que l'assaut d'armes soit fini, afin d'avoir la place nécessaire pour se boxer. Tout-à-fait à droite, sont, M. Langlois lisant un journal, M. de Jenneville fumant une pipe, et le docteur Hérault tenant un petit buste à la main.

Dans le fond, du même côté, est placé sur le mur le triomphe de Paul Émile, tableau de réception de M. Carle Vernet : dans l'angle de l'atelier, le buste de Joseph Vernet, dont le nom célèbre ne pouvait espérer une si brillante succession.

Ce tableau, gravé par Jazet, est chez M. de la Riboissière. Larg., 2 pieds; haut., 1 pied 7 pouces.

H. VERNET'S PAINTING ROOM.

It no doubt is useless to recal the various talents of Horace Vernet, but the facility with which he works is truly wonderful. The activity of his mind does not allow him to rest a moment, and when his imagination is wearied with one subject, he rests by taking up another. Needing amusement, he creates it, but he never shuts himself up to study; his pupils are with him, each enjoying full liberty in their master's painting room. The proof of it is seen here; the model is at rest, carelessly fastened by his halter: he appears to feel some astonishment at what is passing around him. Horace Vernet still holding his palette, and smoking a cigar, is fencing with M. Ledieu, one of his pupils. Near him is M. Eugene Lami blowing the trumpet and leaning on a piano, upon which M. Amédée de Bomplan is accompanying himself. Near these, General de la Riboissière is seen standing and talking with M. Athalin. In the fore-ground sit M. de Forbin and M. de Montcarville, the latter gentleman is beating the drum.

On the other side, M. Montfort and M. Lehoux wait that the fencing match be over, that they may have sufficient room to box. Quite to the right are M. Langlois, reading a newspaper; M. de Jenneville, smoking a pipe; and Dr. Hérault, holding a small bust in his hand.

In the back-ground, on the same side, is placed, on the wall, the Triumph of Paul Æmilius, Carle Vernet's presentation picture; and in the angle of the atelier, is the bust of Joseph Vernet, whose celebrated name could scarcely be hoped to be so brilliantly inherited.

This picture engraved by Jazet is in the possession of M. de la Riboissière.

Width 25 ½ inches; height 20 inches.

NOTICE

SUR

JEAN ALAUX.

M. Jean Alaux, frère cadet de l'auteur du Néorama, est né à Paris vers 1795. Élève de Vincent, il obtint le grand prix de Rome en 1815. Lors de son retour à Paris, il exposa différens ouvrages aux salons et reçut une médaille d'encouragement en 1824. Chargé ensuite de peindre plusieurs tableaux, dans les salles du Louvre destinées aux séances du conseil d'État, il obtint depuis la décoration de la légion-d'honneur.

M. Alaux a profité de son séjour en Italie, pour peindre une infinité de scènes familières dont plusieurs ont été depuis lithographiées par lui-même.

NOTICE

OF

JEAN ALAUX.

Jean Alaux the younger, brother of the author of Neorama, was born in Paris about the year 1795. He was pupil of Vincent, and obtained the grand prize at Rome in 1815.

On his return to Paris, several of his works were exhibited at the Salon, and he received a medal of encouragement in 1824. He was afterwards employed to paint several pictures in the rooms at the Louvre appropriated to the sittings of the council of state, and has since received the decoration of the Legion of Honour.

M. Alaux availed himself of his stay in Italy, to paint a number of familiar scenes, many of which he has himself engraved on stone.

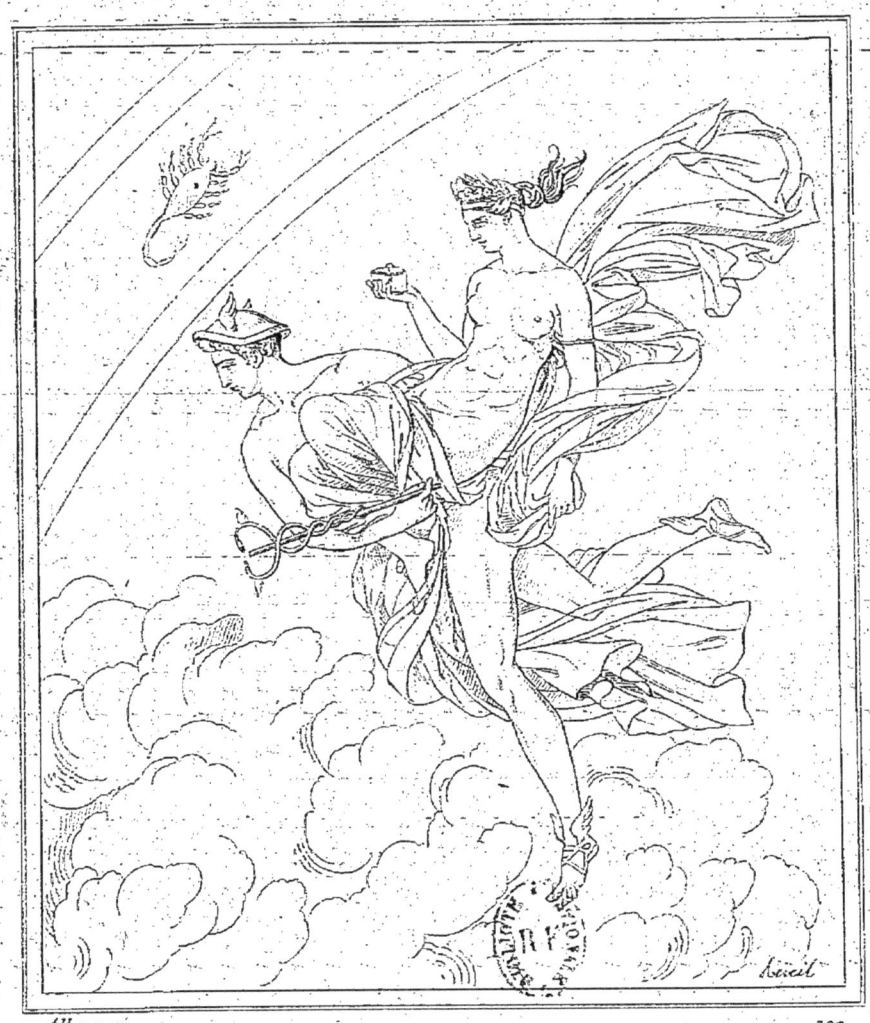

PANDORE.

PANDORE
TRANSPORTÉE PAR MERCURE.

Lorsque Prométhée eut formé l'homme, et qu'il l'eut animé du feu céleste, Jupiter, pour le punir de tant d'audace, ordonna à Vulcain de former une femme qui fût douée par tous les dieux. Minerve lui donna la sagesse, Vénus la beauté, les Graces lui donnèrent l'art de plaire, Apollon lui apprit la musique, et Mercure l'éloquence; c'est de là qu'elle reçut le nom de Pandore, qui vient du grec παν, plusieurs, δωρον, dons. Jupiter aussi lui fit un présent, mais il fut bien funeste; ce fut une cassette dans laquelle se trouvaient renfermés tous les maux.

Ainsi pourvue, Pandore fut transportée de l'Olympe par Mercure chez Prométhée; mais l'esprit méfiant et rusé de cet homme habile l'empêcha de recevoir une femme envoyée par le maître des dieux. Épiméthée, son frère, n'eut pas autant de réserve; il épousa Pandore, ouvrit sa boite fatale, d'où sortirent tous les maux qui se répandirent sur la pauvre humanité.

Ce tableau, qui parut au salon de 1824, n'a jamais été gravé: sa couleur est agréable, et sa composition très gracieuse; cependant le peintre aurait dû éviter la longueur de la ligne perpendiculaire produite par l'une des jambes de Mercure en prolongement du corps de Pandore.

Haut., 9 pieds 8 pouces; larg., 7 pieds 10 pouces.

PANDORA
TRANSPORTED BY MERCURY.

When Prometheus formed the figure of a man, and animated it with celestial fire, Jupiter, to punish him for his presumption, ordered Vulcan to form a woman, who was endowed with gifts by all the gods. Minerva gave her wisdom, Venus beauty, the Graces the art of pleasing, Apollo instructed her in music, and Mercury endowed her with eloquence; she was therefore called Pandora, which comes from the greek word παν, signifying many, and δωρον, gifts. Jupiter also made her a present, but one of a serious nature; it was a box containing all kinds of evils.

Pandora was carried to Prometheus from Olympus by Mercury; but the presence of mind and cunning of Prometheus prevented him from receiving a woman sent by the chief of the Gods. Epimetheus, his brother, was less cautions; he married Pandora; he opened the fatal box, and all the evils that were in it escaped, and were scattered over the human race.

This picture, which appeared in the saloon of 1824, has never been engraved; the colouring is agreeable, and the composition elegant; however, the long perpendicular line produced by the leg of Mercury and the body of Pandora should have been avoided.

Height, 10 feet 5 inches; breadth, 8 feet 4 inches.

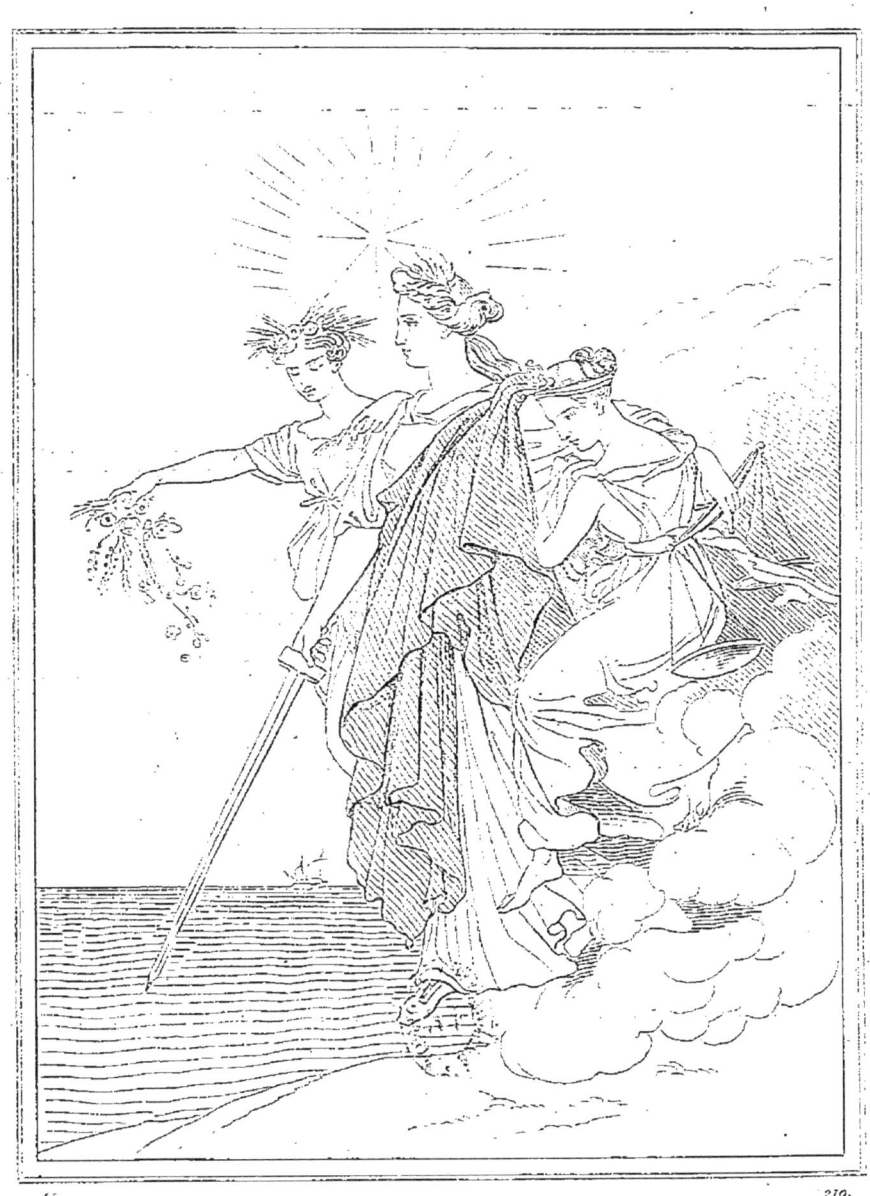

LA JUSTICE
AMENANT L'ABONDANCE ET L'INDUSTRIE.

ÉCOLE FRANÇAISE. P. ALAUX. LOUVRE.

LA JUSTICE
AMENANT L'ABONDANCE ET L'INDUSTRIE.

La quatrième salle du Conseil d'état contient divers tableaux, tous relatifs aux lois et à la civilisation des peuples. Dans celui-ci, M. Alaux a représenté la Justice descendant du ciel, source de toute lumière et de tout ce qui est bien. Il a supposé qu'en arrivant sur la terre elle y avait amené l'Abondance et l'Industrie : l'Abondance que l'on voit couronnée d'épis et répandant ses dons à pleine main : l'Industrie, tenant en mains quelques navettes et du filet. Son air modeste et la simplicité de sa mise font voir qu'elle a besoin de plus de soins; aussi paraît-elle plus spécialement protégée par la Justice. Les vaisseaux que l'on aperçoit dans l'éloignement indiquent que par leur moyen toute la terre peut jouir de l'abondance, qui se trouve plus particulièrement dans quelques unes de ses parties, et de l'industrie, qui s'exerce avec plus d'avantage dans d'autres.

Dans le bas, à gauche, on lit : ALAUX, 1827.

Haut., 11 pieds 4 pouces; larg., 8 pieds 4 pouces.

JUSTICE
BRINGING PLENTY AND INDUSTRY.

The fourth hall of the Council of state contains many pictures, all of which relate to the laws and civilization of the world. In the present composition, M. Alaux has represented Justice descending from heaven, the source of all light and of all excellence. He has supposed that in arriving upon the earth, she brought Plenty and Industry there; Plenty, whom we see crowned with wheat-ears, is scattering round her favors with profusion; Industry is holding some thread and several shuttles in her hands. Her modest air and the simplicity of her attire show, that she stands in need of more than common attention; she appears indeed to be especially under the protection of Justice. The vessels perceived at a distance indicate, that all the earth is blessed throught their means with plenty, especially in particular places; while industry is exercised with as much advantage in others.

At the bottom of the picture, to the left, may be read: Alaux, 1827.

Height, 12 feet 9 inches; breadth, 8 feet 10 inches.

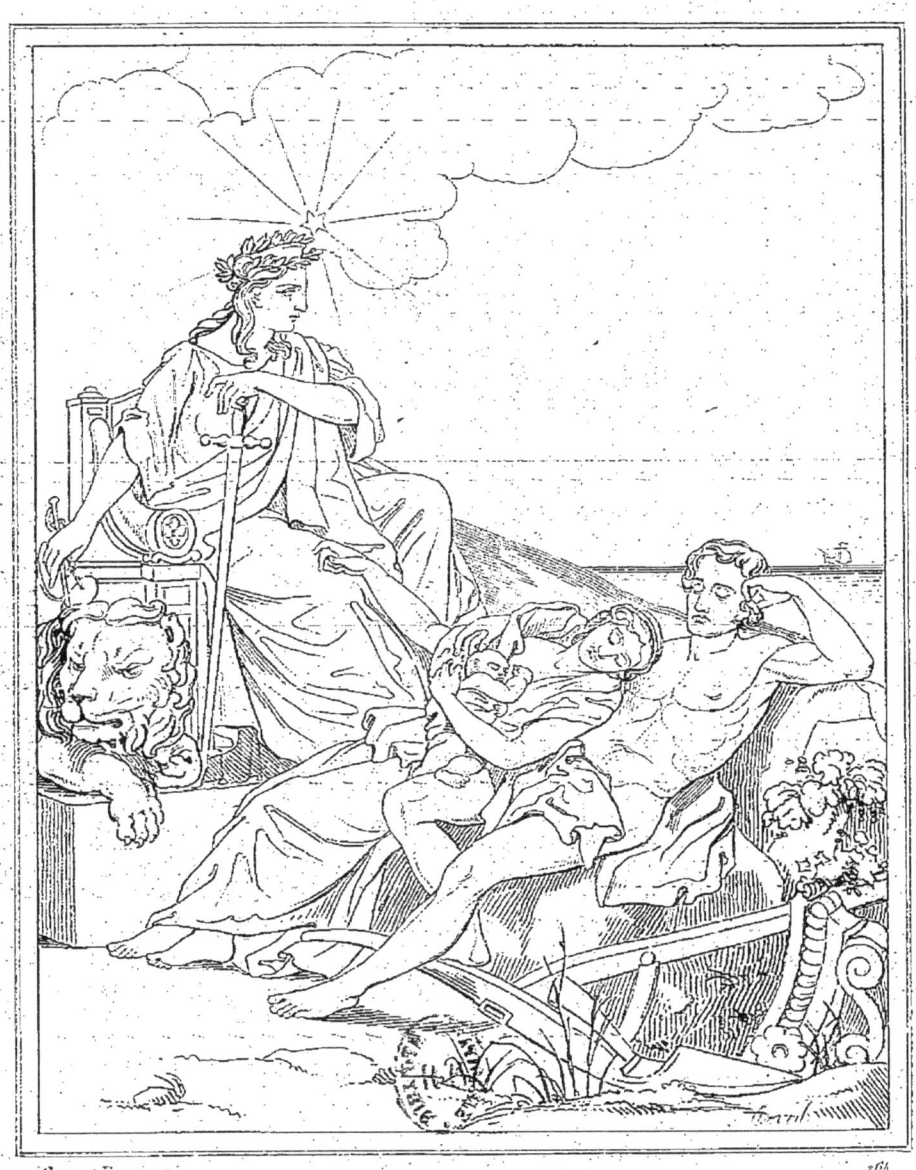

LA JUSTICE VEILLE SUR LE REPOS DU MONDE.

LA JUSTICE
VEILLE SUR LE REPOS DU MONDE.

La quatrième salle du Conseil d'état au Louvre est décorée de plusieurs allégories relatives à la justice. Deux de ces compositions sont de M. Alaux, et se trouvent placées en pendant sur la face vis-à-vis la cheminée. Le peintre a représenté dans la première, n° 219, le bienfait de la Justice amenant sur terre l'abondance et l'industrie; ici, il fait voir la Justice veillant sur tous, et donnant la tranquillité au monde entier.

Cette divinité est assise dans le calme de la nuit; elle n'a point quitté son glaive, et près d'elle est un lion endormi. Sur le devant à droite on voit un cultivateur ayant laissé sa charrue pour se livrer au sommeil réparateur; près de lui est sa compagne, la tête appuyée sur sa poitrine, et tenant un petit enfant endormi. Le geste de son bras droit indique que c'est à la Justice qu'ils doivent la possibilité de goûter les douceurs du repos. L'expression de sa physionomie est des plus agréables.

Le mérite de la composition appartient à M. Alaux; quant à l'exécution, elle fait honneur à M. Franque, qui s'y est distingué par un effet de clair-obscur des plus agréables, le tableau n'ayant d'autre lumière que l'étoile rayonnante qui éclaire la tête de la Justice. Il n'avait pas encore été gravé.

Haut., 11 pieds 4 pouces; larg., 8 pieds 4 pouces.

JUSTICE

WATCHING OVER THE REPOSE OF THE WORLD.

The fourth Council chamber of state at the Louvre is decorated with many allegories, illustrative of justice. Two of these compositions are by M. Alaux, and hang as companions to each other, opposite the chimney. The painter in the first, n° 219, has represented the benignity of Justice in bringing plenty and industry to earth; here, Justice is seen watching over every thing and giving tranquillity to the whole world.

This divinity is sitting amidst the calmness of night; she has not yet laid aside her sword, and near her is a lion sleeping. In front, to the right, we see an husbandman who has quitted his plough, for the purpose of yielding himself up, to the restorer, sleep; near him is his wife, her head supported on her breast and holding a drowsy infant. The action of her arm indicates that it is to Justice they owe the opportunity of tasting the sweets of repose. The expression of her countenance is most agreeable.

The merit of this composition belongs to M. Alaux; while the execution of it confers honour on M. Franque, who has distinguished himself, here, by an admirable clare-obscur, the picture has no other light in it, than the brilliant star which illuminates the head of Justice. This picture has not yet been engraved.

Height, 12 feet; breadth, 8 feet 10 inches.

NOTICE

SUR

PAUL DELAROCHE.

M. Paul Delaroche est né à Paris en 1797. Son père, amateur des arts, lui fit faire de bonnes études; et vit avec plaisir le goût qu'il montrait pour l'art du dessin. Élève de M. Gros, M. Paul Delaroche ne chercha pas à suivre la carrière académique qui conduit à Rome, il préféra profiter de la facilité avec laquelle il maniait le pinceau pour faire de bonne heure des tableaux, qui eurent beaucoup de succès.

On a vu, au salon de 1824, Jeanne d'Arc dans sa prison interrogée par le cardinal de Winchester, et saint Vincent de Paule prêchant pour les enfans trouvés. Ces deux tableaux de genres bien différens eurent tous deux du succès, et ils ont été gravés tous deux. Plus tard on a également apprécié le jeune Caumont sauvé lors du massacre de la Saint-Barthélemy; la reine Élisabeth, mourant avec le désespoir de ne plus pouvoir dominer le monde et régenter ses courtisans. Enfin, pour l'une des salles du Louvre, la mort du président Duranti, que nous avons donnée sous le n°. 231, ainsi que Richelieu malade conduisant à la mort les malheureux Cinq-Mars et de Thou, n°. 917.

M. Paul Delaroche a reçu une médaille d'encouragement en 1824, et la décoration de la légion-d'honneur en 1828; il a été nommé membre de l'Institut en 1832, à la place vacante par la mort de M. Meynier.

NOTICE

OF

PAUL DELAROCHE.

This Artist was born in Paris in 1797. His father an amateur of the arts, allowed him to follow first rate studies, and saw with pleasure the taste that he evinced in the art of drawing.

A pupil of M. Gros, M. Delaroche, did not seek to follow the Academic career which leads to Rome, but preferred availing himself of the facility with which he handled his pencil, to execute pictures which had a great deal of success. In 1824, at the Salon were exhibited, his Jeanne d'Arc in prison, interrogated by the Cardinal of Winchester, and Saint Vincent de Paule preaching for the foundlings. These two pictures of very different style, were both successful, and were both engraved. At a later period, his painting of the young Caumont saved at the time of the massacre of Saint Bartholemew's day, was duly appreciated, as well as his Queen Elisabeth dying in despair at being no longer able to govern the world, and domineer over its courtiers. Lastly, the death of the President Duranty which we have given under N°. 231 as also, Richelieu when sick, conducting the unfortunate Cinq Mars to execution.

M. Paul Delaroche received a medal of encouragement in 1824, and the decoration of the Legion of Honour in 1828, he was named member of the Institut de France in 1832, at the vacancy occasioned by the death of M. Meynier.

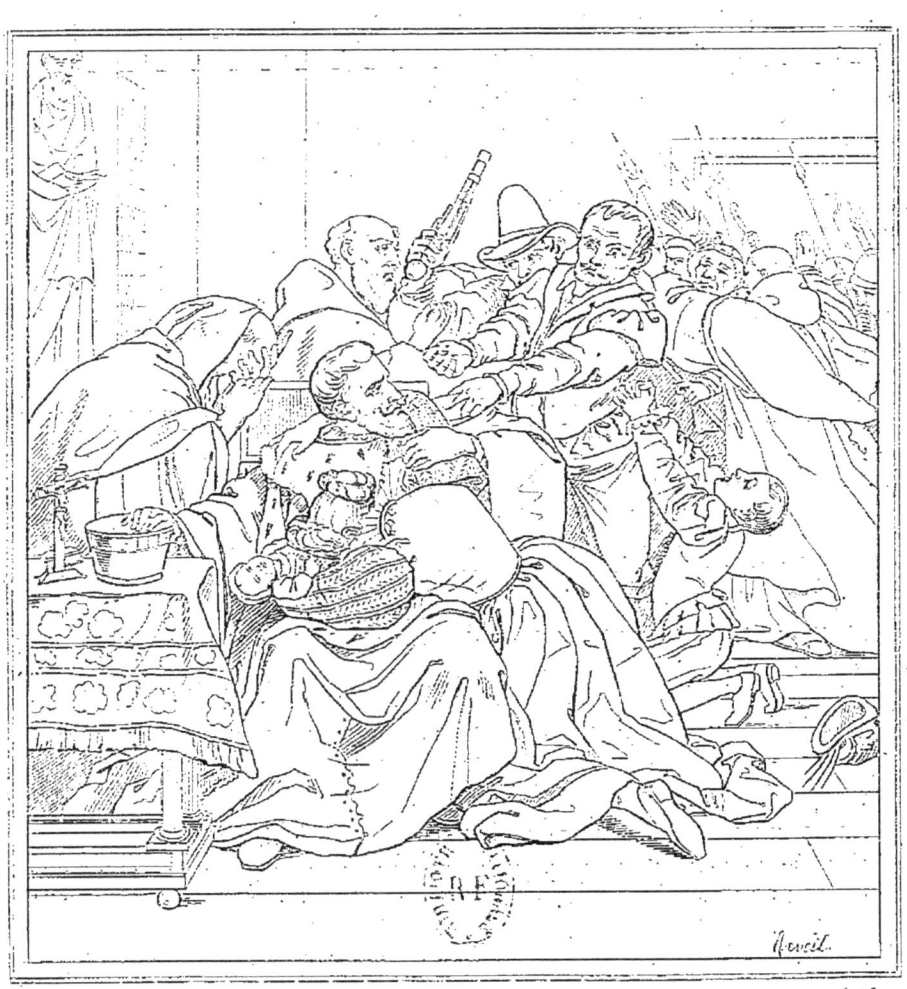

MORT DE DURANTI.

MORT DE DURANTI.

Après l'assassinat du duc de Guise, à Blois, la ville de Toulouse se révolta contre l'autorité du roi. Jean-Étienne Duranti, premier président, voulait s'opposer aux factieux; mais, le 2 janvier 1589, il fut insulté par la populace, au moment où il sortait du parlement. Ses amis l'engagèrent à quitter sa maison pour se rendre à l'Hôtel-de-Ville : la populace, toujours furieuse contre Duranti, obtint qu'il fût enfermé au couvent des jacobins, puis le 10 février, elle s'y transporta au nombre de quatre mille hommes. Des forcenés montèrent dans la chambre où était le président, et l'assommèrent. Son corps fut ensuite traîné par la ville jusqu'à la place où se font les exécutions, et son corps fut pendu à côté de celui de d'Affis son beau-frère, avocat général. On avait placé entre eux le portrait de Henri III, après l'avoir percé de plusieurs coups de poignard.

M. Delaroche a su donner à son sujet tout l'intérêt possible, en représentant le président entouré de sa famille éplorée, son jeune fils à genoux implorant l'un des assassins; des religieux, affligés de ne pouvoir opposer qu'une vaine résistance à la tourbe des scélérats, empressée de commettre un crime. La fidélité du costume, la beauté de la couleur méritent assurément quelque attention, mais le peintre s'est montré plus habile encore par les expressions variées qu'il a su donner à toutes ses figures.

Sur le pied de la table on lit : P. DELAROCHE, 1827.

Haut., 9 pieds 6 pouces; larg., 8 pieds 4 pouces.

THE DEATH OF DURANTI.

After the assassination of the duke de Guise, at Blois, the city of Toulouse revolted against the king's authority. Jean-Étienne Duranti, first president, was desirous of resisting the rebels; but, on the 2 of january 1589, he was insulted by the populace, in leaving the house of parliament. His friends wished him to quit his home for the Hôtel-de-Ville : the populace, ever vindictive against Duranti, discovered that he was concealed in the convent of the dominicans, and on the 10 of february, they went thither to the number of four thousand; some of them entered the room in which the president had taken refuge, and murdered him. His body was then dragged through the city to the spot where executions take place, and it was there hung up, beside that, of his brother-in-law's, Affis, the advocate general; between them they placed Henri the third's portrait, having previously pierced it with many strokes of a poignard.

Delaroche has given the greatest possible interest to his subject, in representing the president surrounded by a weeping family; his little boy is on his knees imploring mercy from one of the assassins; the monks are in despair because they can oppose only a vain resistance to the crowd of villains, who are eager to commit an atrocity. The fidelity of the costume and the beauty of the colouring assuredly merit attention, but the painter has distinguished himself more by the varied expression he has thrown into his figures.

On the foot of the table may be read : P. Delaroche, 1827.

Height, 10 feet; breadth, 8 feet 10 inches.

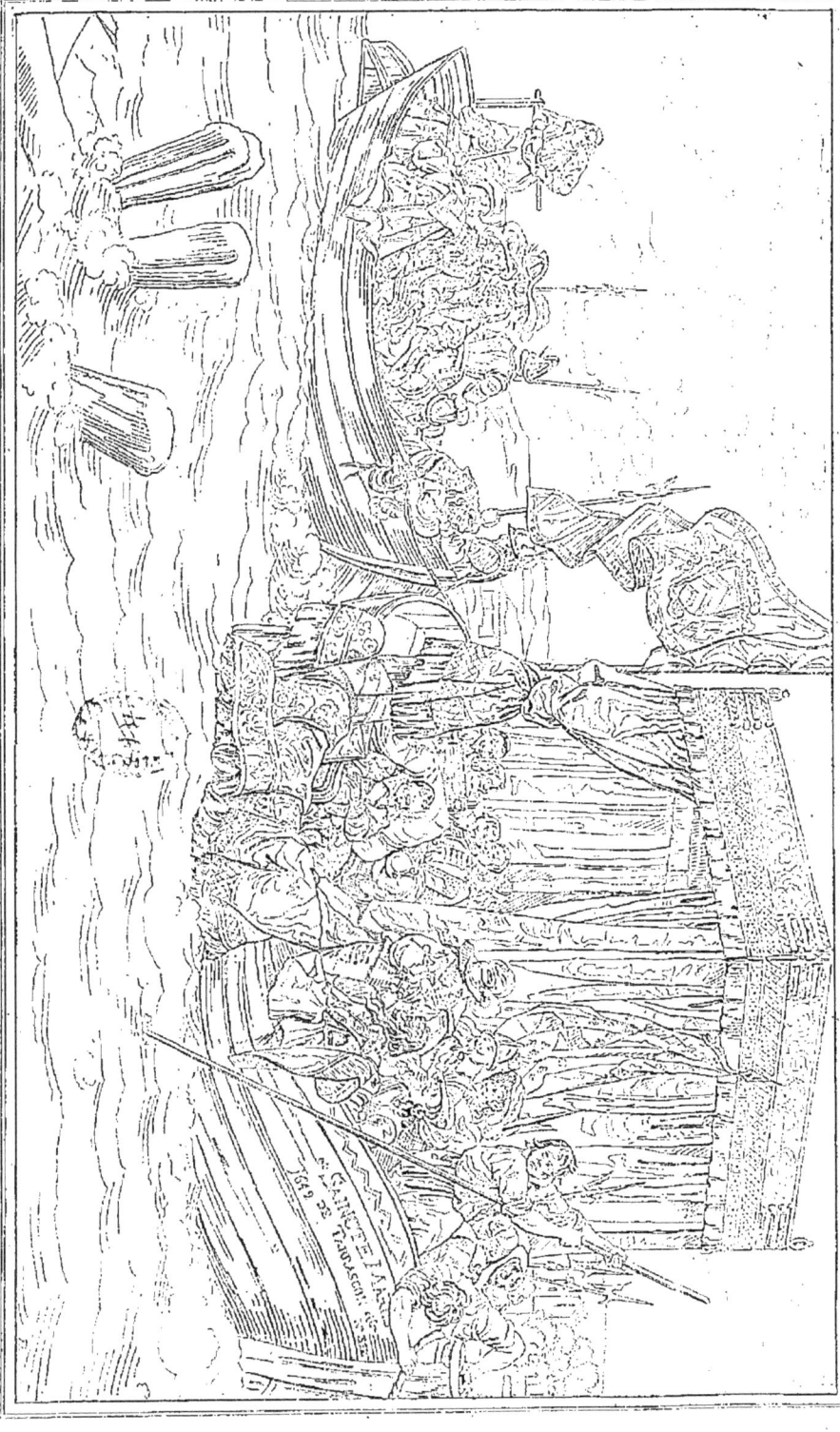

RICHELIEU CONDUISANT CINQ-MARS ET DE THOU

RICHELIEU

EMMENANT CINQ-MARS ET DE THOU.

Ce charmant tableau de M. Delaroche, exposé au salon de 1831, y fut justement apprécié pour sa couleur vigoureuse, et la justesse avec laquelle sont rendus tous les détails qui y abondent, sans nuire à son brillant effet.

On sait que le cardinal de Richelieu s'étant attiré l'animadversion de toute la cour et paraissant avoir même perdu la faveur du roi, il trouva encore le moyen d'intimider ses ennemis, par la découverte qu'il fit d'une véritable conspiration contre l'état. Gaston, frère du roi, fut de nouveau exilé à Blois. Le duc de Bouillon conserva sa vie en cédant sa principauté de Sedan; mais le grand-écuyer Cinq-Mars et son ami François-Auguste de Thou, furent décapités à Lyon, le 12 septembre 1642.

Qu'il nous soit permis de faire remarquer que l'auteur du tableau, en plaçant ces deux amis remontant le Rhône dans le même bateau, est tombé dans une erreur d'autant plus excusable, que Voltaire a pu l'y entraîner, puisque cet historien dit en parlant de cette atrocité du cardinal : « On le vit traîner le grand-écuyer à sa suite, de Tarascon à Lyon sur le Rhône, dans un bateau attaché au sien, etc. » La vérité est que le cardinal amena seulement le conseiller de Thou à Lyon, où il arriva le 1er septembre, tandis que Cinq-Mars fut amené le 4, dans un carrosse escorté par 600 hommes.

Ce tableau de M. Delaroche, appartient à M. Pourtalès; il a pour pendant le cardinal Mazarin, malade au Louvre. On verra bientôt paraître les gravures de ces deux tableaux faites en mezzo-tinte, par M. Girard.

Larg. 3 pieds haut., 1 pied 9 pouces.

FRENCH SCHOOL. DELAROCHE. PRIV. COLLECTION.

RICHELIEU,

LEADING CINQ MARS AND DE THOU PRISONERS.

This charming picture of M. Delaroche formed a part of the exhibition of 1831, and was deservedly admired, for the vigour of its colouring, and for the truth with which the details are executed, without injury to the general effect.

It is well known that Cardinal Richelieu, having drawn upon himself the animadversion of the court, and, in appearance, forfeited the King's favour, disconcerted his enemies and reestablished his authority, by the discovery of a plot against the state. The King's brother, Gaston, was again exiled to Blois; the Duke of Bouillon purchased his life, by the cession of the principality of Sedan; and the Grand Equery Cinq-Mars and his friend De Thou, were decapitated at Lyons, on the 12th. September 1542.

It should be remarked that, in representing the two unfortunate friends ascending the Rhone in the same boat, the artist has been guilty of an error, which he was probably led into by Voltaire. In speaking of this atrocity of Richelieu, the historian says that « he dragged the Grand Equery in his train, from Tarascon to Lyons, in a boat attached to his own: « but the truth is, that the Cardinal conducted only De Thou to Lyons, where they arrived on the 1st. of September; and that Cinq-Mars was brought thither on the 4th., in a carriage escorted by 600 men.

This picture belongs to M. Pourtales: the work which serves as its pendant, is, Mazarine sick in the Louvre: mezzo-tinto engravings of both pieces, by M. Girard, will soon be given to the public.

Width, 3 feet 2 inches; height, 1 foot 10 inches.

NOTICE

SUR

LÉON COGNIET.

M. Léon Cogniet est né à Paris en 1797. Élève de M. Guérin, il a obtenu le grand prix de Rome en 1817. A son retour, il exposa au salon de 1824, un grand tableau représentant Marius assis sur les ruines de Carthage ; le ton vigoureux de cet ouvrage produit un effet d'autant plus singulier, que la lumière vient du fond du tableau. Depuis on a vu une épisode du massacre des Innocens, composition dans laquelle une mère, tapie dans un endroit obscur, met la main sur la bouche de son enfant, afin que ses cris ne soient pas entendus des soldats que l'on apperçoit dans le fond, et qui paraissent la chercher.

L'église Saint-Nicolas-des-Champs possède, de M. Cogniet, un tableau représentant saint Étienne donnant des secours à une pauvre famille. On voit au Louvre, dans une des salles du conseil d'état, une figure de Numa, et dans le musée Égyptien il se trouvera un plafond représentant les savans français en Égypte, lors de l'expédition du général Bonaparte.

M. Cogniet a reçu en 1824 une médaille d'encouragement, en 1827 il a exposé au salon des brigands prosternés devant une madone, et il obtint alors la décoration de la légion-d'honneur.

NOTICE

OF

LEON COGNIET.

M. Leon Cogniet was born in Paris in 1797 and was pupil of M. Guérin; he obtained the great prize at Rome in 1817. At his return he exhibited at the Salon in 1824, a large picture representing Marius seated on the ruins of Carthage, the boldness of which, produced an extraordinary effect, from the circumstance of the light coming from the back part of the painting. He has since executed an Episode of the Massacre of the Innocents, in which composition, a mother stooping down in an obscure place, puts her hand on the mouth of her child, that its cries may not be heard by the soldiers who are seen at a distance, and who seem to be seeking for her. The church of Saint-Nicholas-des-Champs possesses a picture by M. Cogniet representing Saint Stephen giving relief to a poor family. A figure of Numa in the Louvre, and a cieling in the Egyptian Museum, are both executed by this artist. He received a medal of encouragement in 1824, and in 1827 on exhibiting his picture of the Brigands prostrating themselves before a Madonna, he obtained the decoration, of the Legion of Honour.

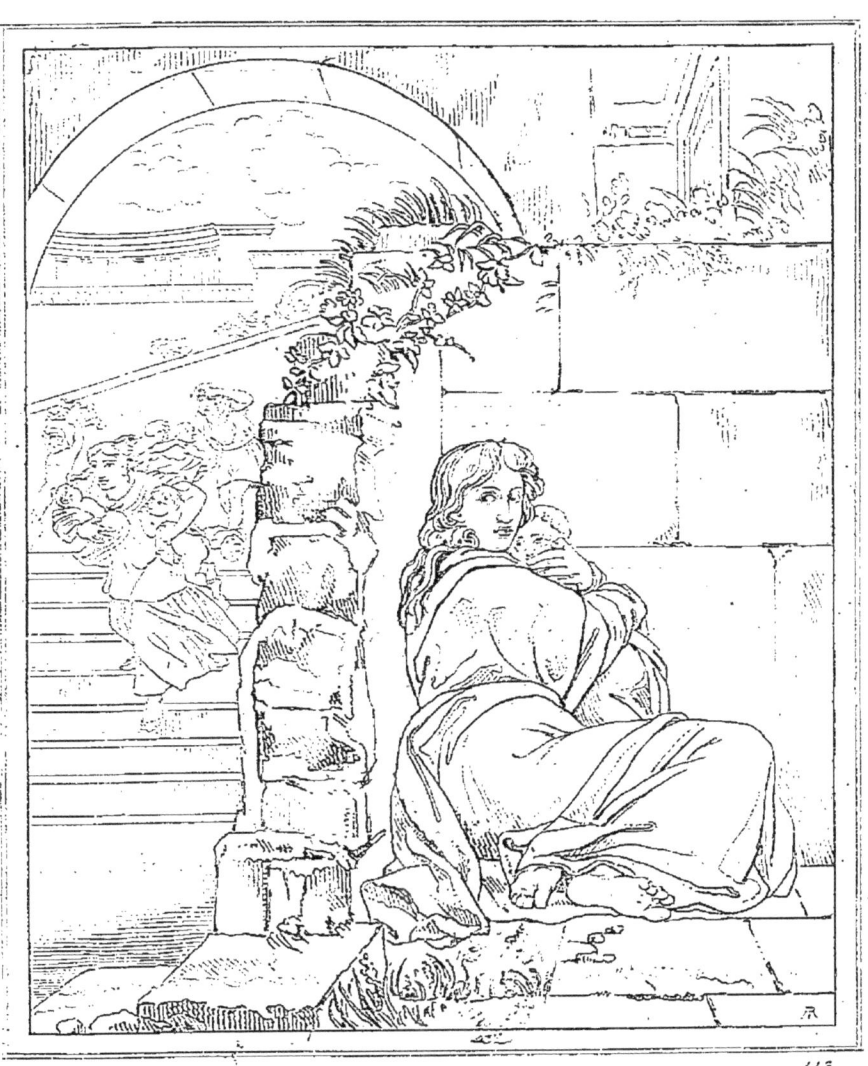

L. Cognet pinx.

UNE SCÈNE DU MASSACRE DES INNOCENS.

UNE SCÈNE
DU MASSACRE DES INNOCENS.

Personne n'ignore qu'Hérode, dans l'espoir de faire périr l'enfant Jésus, ordonna le massacre de tous les enfans de deux ans et au dessous qui se trouvaient à Bethléem. L'auteur de ce tableau, M. Cogniet, n'a représenté qu'un simple épisode de cette sanglante action. Une israélite est parvenue à se réfugier avec son enfant dans une construction souterraine, où elle espérait rester ignorée. Une autre mère voulant aussi sauver sa famille, descend précipitamment l'escalier qui donne entrée à cette retraite, mais un des soldats d'Hérode a vu fuir de ce côté. L'obscurité l'empêchant de voir, il cherche à diminuer la vivacité de la lumière qui l'offusque, afin de s'assurer s'il peut descendre sans danger. La malheureuse mère qui croyait avoir trouvé un refuge assuré entend du bruit; son alarme est extrême, elle se blottit dans un coin, mais elle craint encore que les cris de son enfant ne la fassent découvrir, elle lui couvre la bouche avec sa main.

Ce tableau a fait le plus grand honneur au peintre; il parut au salon de 1824, et fut justement admiré du public. La composition en est simple, le dessin correct, la couleur sévère et convenable au sujet. Il est surtout remarquable sous le rapport de l'expression: il s'y trouve une profondeur de pensée et une finesse de sentiment dignes des meilleurs maîtres.

M. Reynolds a publié une gravure en mezzotinte d'après ce tableau, qui est maintenant en la possession de l'auteur.

Haut., 8 pieds; larg., 6 pieds 10 pouces.

A SCENE

FROM THE MASSACRE OF THE INNOCENTS.

Our readers are aware, that Herod, in the hope of destroying the infant Jesus, ordered, that all the children in Bethlehem, from two years old and under, should be slain. The author of this picture M. Cogniet has represented but a mere episode from this sanguinary action. An Israelitish woman with her infant has succeeded in sheltering herself in a subterraneous building, where she hoped to remain unnoticed. Another mother, also endeavouring to save her family, descends precipitately the stairs which lead to this retreat, but one of Herod's soldiers has seen her flee towards that side. The obscurity preventing him from discerning, he seeks to diminish the glare of the light which dazzles him, in order to assure himself if he can descend without danger. The unhappy mother who had thought she had found a safe refuge hears the noise: her alarm is greatly increased, she crouches in a corner, but she fears that even her child's cries may cause her to be discovered, and she covers its mouth with her hand.

This picture did the greatest credit to the artist : it appeared in the exhibition of 1824, and was very justly admired by the public. Its composition is simple, the designing correct, the colouring severe and suitable to the subject. It is particularly remarkable with respect to expression : there is in it a depth of thought and a refined feeling worthy the best masters.

Reynolds has published a mezzotinto print from this picture which is now in the possession of the painter.

Height, 8 feet 6 inches; width, 7 feet 3 inches.

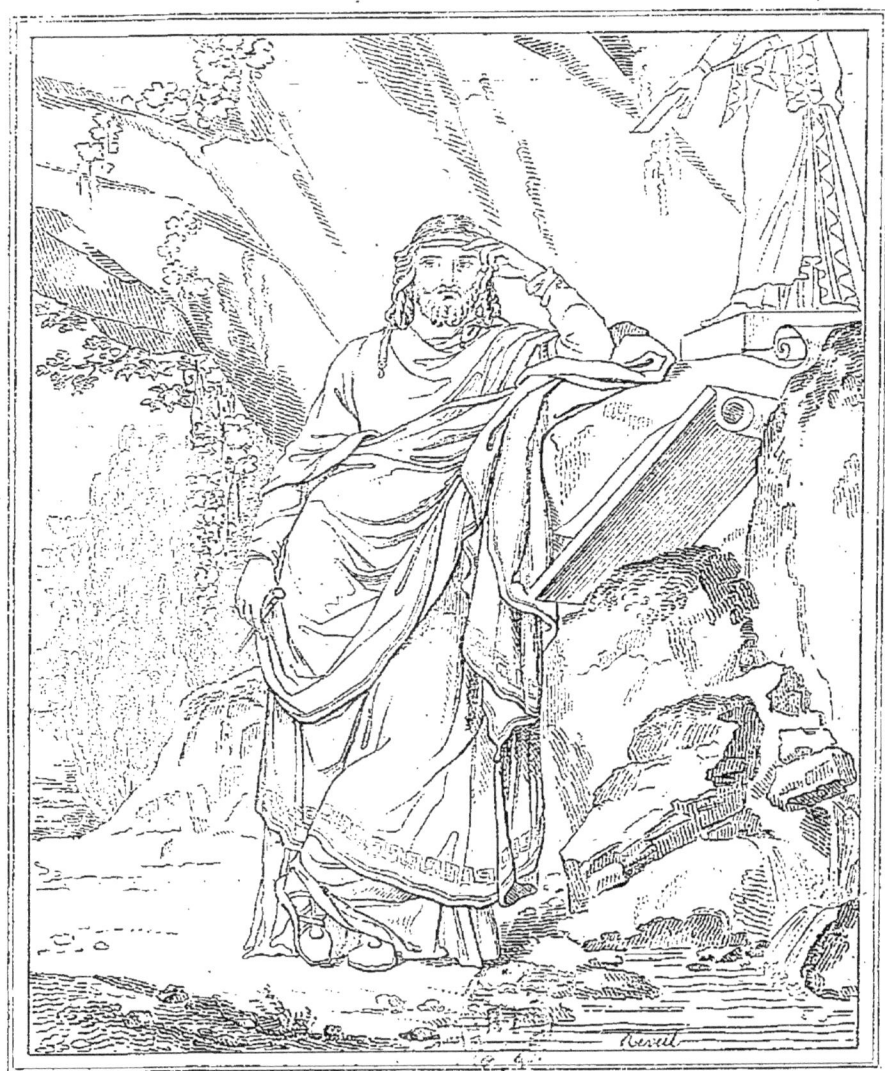

NUMA.

NUMA.

L'an 714 avant Jésus-Christ, le sénat de Rome choisit Numa Pompilius pour succéder à Romulus; c'était un homme plein de probité et d'honneur, qui depuis long-temps retiré à la campagne s'adonnait à l'étude de la morale. Les Romains, peuple féroce et indocile, avaient besoin d'un frein, Numa trouva moyen de le leur donner, en leur inspirant le respect pour les lois émanées de la Divinité. Il prétendit qu'elles lui avaient été révélées par la nymphe Égérie, avec laquelle il avait, dit-on, des entretiens secrets, et dont on aperçoit la statue à droite.

Cette figure de Numa occupe un des panneaux de la troisième salle du Conseil d'état au Louvre. Elle est gravée ici pour la première fois. Dans le bas à gauche on lit: *Leon Cogniet pinx.* C'est un tableau qui fait honneur à ce jeune peintre.

Haut., 11 pieds; larg., 9 pieds.

NUMA.

714 years before Jesus-Christ, the senate of Rome chose Numa Pompilius as successor to Romulus; Numa Pompilius was a man full of probity and honour, who had long retired into the country and devoted himself to the study of moral philosophy. The Romans, a fierce and unruly people, had occasion for a curb, which Numa supplied, by inspiring them with a respect for laws emanating from the Divinity. He pretended they had been revealed to him by the nymph Egeria, with whom he had, it was reported, secret interviews, and whose statue may be perceived to the right.

This representation of Numa occupies a pannel in the third Council chamber of state in the Louvre. In the back ground, to the left, may be read *Leon Cogniet pinx*. It is a picture very honourable to this young painter. It has been engraved here for the first time.

Height, 11 feet 8 inches; breadth, 9 feet 6 inches.

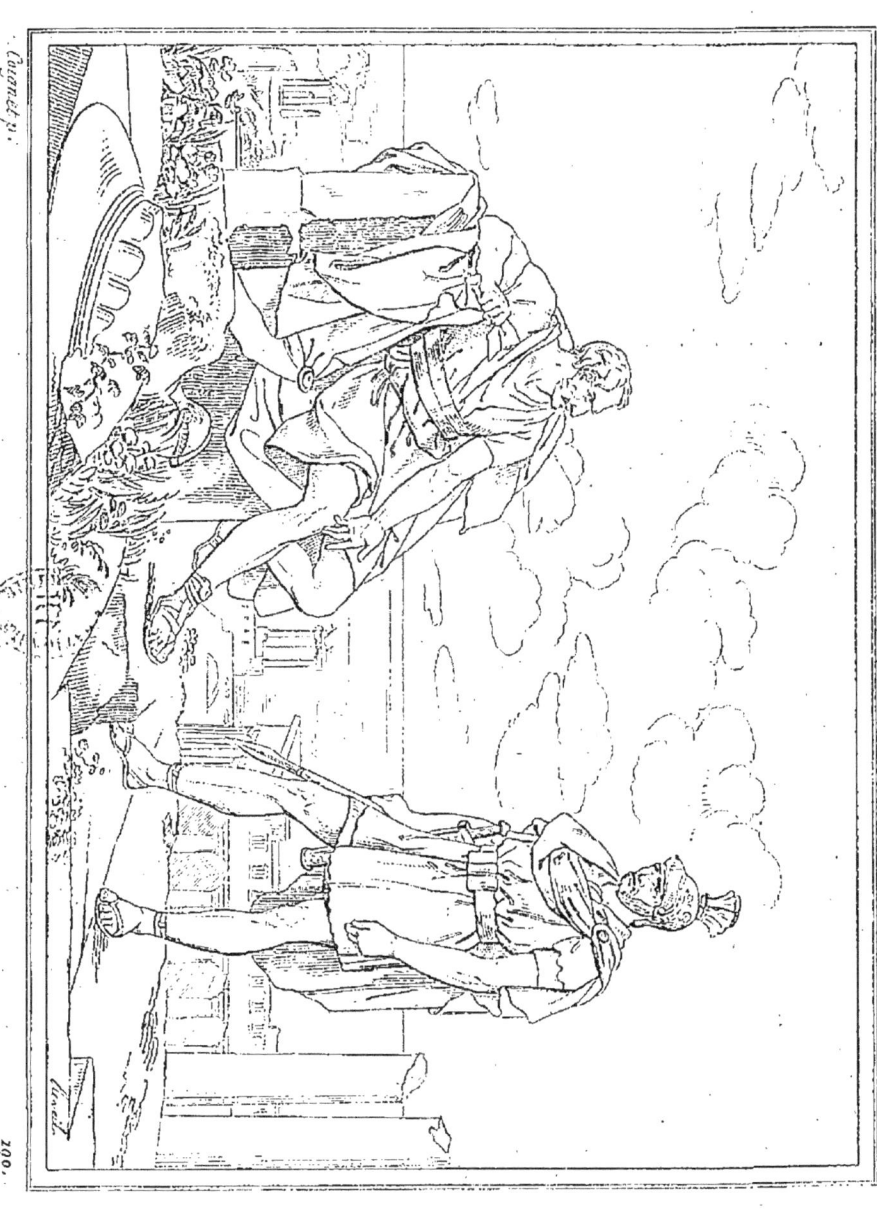

MARIUS.

Né dans l'obscurité, Caïus Marius embrassa la carrière des armes, et se signala sous Scipion l'Africain, lors de la prise de Carthage, 146 ans avant J. C. Sa gloire ne fit qu'augmenter depuis ce temps jusqu'au moment où, consul pour la sixième fois, Sylla, son compétiteur, devint son ennemi. Obligé de quitter Rome, de se cacher dans les marais de Minturne, il s'embarqua pour l'Afrique, où il croyait trouver quelque repos; mais, suivant Plutarque, à son arrivée sur cette triste plage, Sextilius, préteur d'Utique, voulant plaire à Sylla, fit dire au malheureux exilé de Rome que s'il restait en Afrique, il exécuterait contre lui les décrets du sénat. Cette défense accabla Marius, qui garda le silence pendant longtemps; interpellé de nouveau par l'envoyé sur ce qu'il le chargeait de dire à Sextilius, il poussa un profond soupir et répondit : « Dis-lui que tu as vu Marius assis sur les ruines de Carthage, » voulant par ces paroles faire entendre que la fortune de cette ville et la sienne donnaient deux grands exemples des vicissitudes humaines.

M. Coignet dans ce tableau a représenté un effet des plus extraordinaires, et dont il a tiré un heureux parti : un soleil couchant dans la mer fait voir un ciel embrasé des plus vives couleurs, tandis que les figures sur le devant du tableau ne sont éclairées que par le fond, ce qui les place entièrement dans la demi-teinte.

Larg., 13 pieds 1 pouce; haut., 9 pieds 9 pouces.

FRENCH SCHOOL. ~~~ COIGNET. ~~~ LUXEMBOURG MUSEUM.

MARIUS.

Born in obscurity, Caius Marius embraced the profession of arms, and signalized himself under Scipio Africanus, at the fall of Carthage, 146 years before Christ. His glory continually increased from that period to the moment when he was made consul for the sixth time, and Sylla, his competitor, became his enemy. Compelled to quit Rome, he concealed himself in the marshes of Miterne; he afterwards embarked for Africa, in the hope of finding repose there; on his arrival, according to Plutarch, Sextilius, pretor of Utica, willing to please Sylla, told the unfortunate exile, that if he remained in Africa, the decrees of the roman senate should be executed against him. Marius was overwhelmed by this prohibition, and remained long silent; the envoy waited on him again for his reply to Sextilius, when he heaved a deep sigh and answered: « Say to him that you have seen Marius sitting upon the ruins of Carthage, » implying by these words that the fortunes of that city and his own were two striking examples of the vicissitudes of human affairs.

M. Coignet has in this picture produced a most extraordinary effect, and very felicitously: the sun setting in the sea covers the firmament with brilliant colours, whilst the figures in front of the picture are only lighted up from behind, which places them entirely in mezzotinto.

Height, 14 feet; breadth, 10 feet 5 inches.

NOTICE

SUR

MICHEL MARIGNY.

Michel Marigny naquit à Paris en 1797. D'abord élève de M. Lafont, il passa ensuite dans l'atelier de M. Gros.

Les tableaux de Marigny sont presque tous de grande dimension. On connaît de lui une Flagellation, à Saint-Ouen de Rouen; un Christ descendu de la croix, à Saint-Vincent-de-Paul de Paris; saint Jean Népomucène, à Saint-Eustache de Paris.

Il fit pour le gouvernement le Renouvellement d'alliance entre la France et la Suisse, en 1602; puis une figure de Moïse, dans une des salles du Louvre, destinées alors aux séances du conseil-d'état.

Marigny est mort à Paris en 1829.

NOTICE

OF

MICHEL MARIGNY.

Michel Marigny born at Paris in 1797 began by being a pupil of M. Lafont, and afterwards went to the painting-school of M. Gros.

The pictures of Marigny are almost all great ones. There is from him a flagellation at Saint Ouen of Rouen; a Christ descended from the cross, at Saint-Vincent-de-Paul of Paris; a Saint Jean Népomucène at Saint-Eustache of Paris.

He painted for the government the renewing of the alliance between France and Switzerland, in 1602; and a figure of Moses, in one of the halls of the Louvre, designed then for the sessions of the council of state.

Marigny died at Paris in 1829.

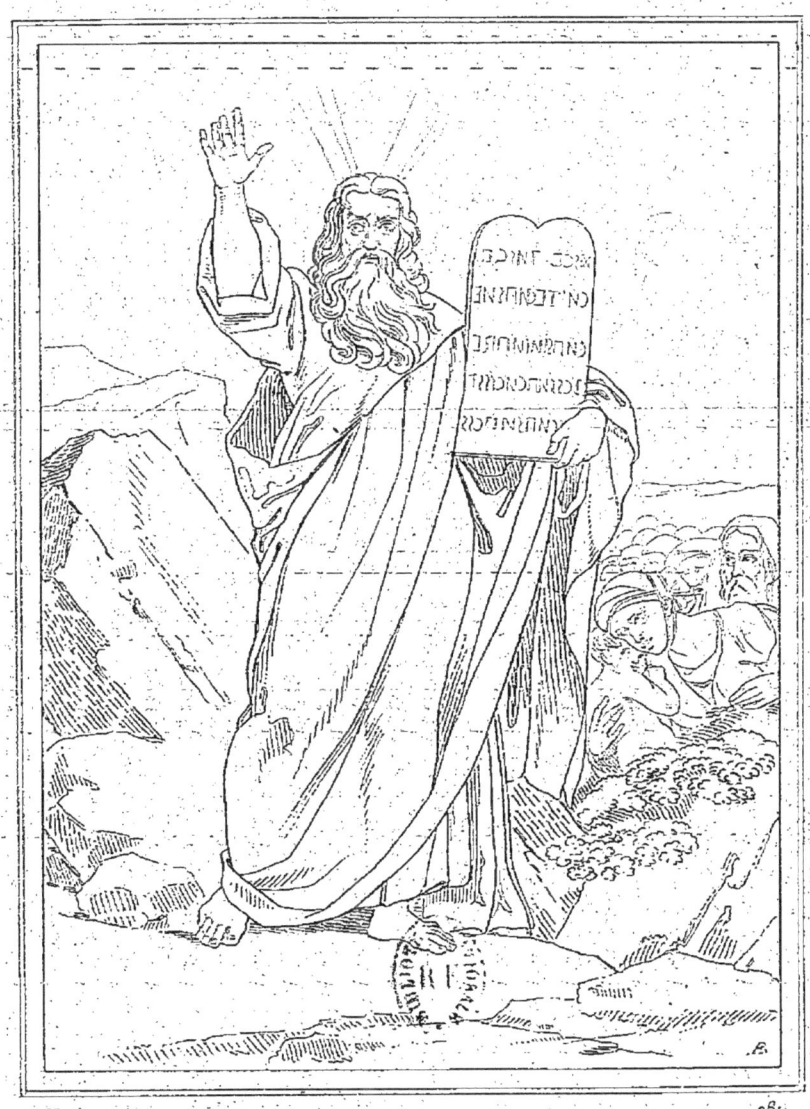

MOÏSE.

MOÏSE.

L'histoire de Moïse est trop connue pour qu'il soit nécessaire de la rappeler; nous n'avons d'ailleurs à le considérer ici que comme législateur des Hébreux. Il ne sera pas sans intérêt de voir ce qu'en dit J. J. Rousseau dans son *Contrat social* : « La loi judaïque, toujours subsistante, annonce encore aujourd'hui le grand homme qui l'a dictée; et tandis que l'orgueilleuse philosophie, ou l'aveugle esprit de parti, ne voit en lui qu'un heureux imposteur, le vrai politique admire dans ses institutions ce grand et puissant génie qui préside aux établissemens durables. » Parmi les ouvrages où il a été parlé de Moïse comme législateur, on doit distinguer ceux de Michaelis et de M. le marquis Pastoret, pair de France.

M. Marigny, auteur de cette figure, a représenté Moïse descendant du mont Sinaï, et apportant au peuple d'Israël les tables de la loi que Dieu vient de lui dicter. Sa tête est d'une belle expression, et la figure est largement drapée. Au bas, à gauche, on lit : M. Marigny, 1827.

La figure de Moïse est placée dans l'une des salles du Conseil d'état, vis-à-vis de celle de Numa, donnée précédemment sous le n° 251. Elle n'a pas encore été gravée.

Haut., 11 pieds; larg., 8 pieds 6 pouces.

MOSES.

The history of Moses is too well known to repeat it here, besides in this place we have only to view him in the light of legislator of the Hebrews. It will be perhaps interesting to recur to what Rousseau has said of him in his *Contrat social:* « The jewish law subsisting to this very day, testifies to the greatness of the man who dictated it, and whilst proud philosophy, or the blind spirit of party, regard him as a successful impostor, the true politician admires in his institutions the grand and powerful genius which presided over the formation of those durable establishments. » Amongst the works which treat of Moses as a legislator the most remarkable are those of Michaelis, and of the marquis Pastoret, a peer of France.

M. Marigny, the author of this picture, has represented Moses descending from mont Sinaï, and bringing to the people of Israel the tables of the law, which God had just dictated to him. The expression of the head is beautiful; the drapery is large. At the bottom on the left side we read: M. Marigny, 1827.

This picture is placed in one of the halls of the Council of state, opposite that of Numa, already mentioned, n° 251. It has not been yet engraved.

Height, 11 feet 10 inches; breadth, 9 feet 2 inches.

NOTICE
SUR
GUILLAUME HOGARTH.

Guillaume Hogarth naquit à Londres en 1698. Son père, correcteur dans une imprimerie, le plaça chez un orfèvre qui gravait la vaisselle, et lorsqu'il sortit d'apprentissage il n'avait qu'une faible idée du dessin. Cependant il se mit à dessiner et à graver des armoiries et des adresses. Ces premiers essais lui donnèrent à peine alors les moyens de vivre et maintenant ils se payent des prix excessifs, lorsque par hasard on les rencontre. Travaillant aussi pour des libraires, Hogarth fit des vignettes pour une édition d'Hudibras ; mais son génie n'était pas encore développé comme il le fut par la suite pour la caricature.

Hogarth, voulant se marier, épousa la fille du peintre Thornill ; mais ce fut sans le consentement du père, qui pourtant se réconcilia avec les jeunes époux en voyant son gendre acquérir de la réputation et de la fortune. Cependant, si la critique et l'expression se font remarquer dans les ouvrages de Hogarth, on doit convenir que son dessin est très-défectueux, sa couleur est mauvaise et ses tableaux manquent d'effet.

Hogarth mourut, en 1764, à Chiswick près de Londres ; l'épitaphe de son tombeau a été faite par son ami l'illustre Garrick.

NOTICE

of

WILLIAM HOGARTH.

William Hogarth was born at London in 1698. His father, a printing corrector, bound him to a silver-smith who engraved on silver plate, but his apprenticeship finished, he had only a very little idea of drawing. However he undertook drawing and engraving coat of arms and directions. These first essays afforded him then hardly means of living; and now they are paid at a very high rate, whenever per chance they are to be met with. Hogarth working also for booksellers, made vignettes for an edition of Hudibras, but his genius had not yet displayed itself as it did afterwards for caricature. Hogarth wishing to marry, espoused the daughter of Thornhill the painter, but against the consent of her father, who however was reconciled to the young people, when he saw his son-in-law to acquire both reputation and fortune. Yet, if critic and expression are remarked in Hogarth's works, it must be confessed that his drawing is very defective, of a bad colouring, and his pictures are void of effect.

Hogarth died in 1764, at Chiswick near London; the epitaph of his tomb was written by his friend the illustrious Garrick.

DÉPART DE LA GARDE POUR FINCHLEY.

DÉPART DE LA GARDE POUR FINCHLEY.

En 1745, quelques aventuriers ayant cherché à remettre sur le trône de la Grande-Bretagne la famille des Stuarts, des troupes furent campées dans une lande, près de la capitale. Le peintre Hogarth a représenté la garde royale en marche. La scène se passe près de la barrière de Tottenham Court-Road : au milieu se trouve un grenadier, que deux rivales se disputent ; à gauche, est un tambour qu'une mère cherche à attendrir en lui montrant ses enfans ; vers la droite, un soldat ivre, assis à terre, refuse l'eau que lui présente un de ses camarades ; mais la vivandière, qui connaît mieux son goût, lui offre du genièvre. Au second plan, un officier cherche à embrasser une laitière, qui en se débattant lui déchire ses manchettes, tandis qu'un soldat prend du lait dans l'un de ses seaux ; un pâtissier, tout occupé de ces plaisanteries militaires, se laisse dérober ses gâteaux. Tout le reste de la composition rappelle les habitudes de l'ivrognerie, d'une licence sans bornes, et de l'oubli de toute discipline.

Hogarth grava ce tableau en 1750, et voulut dédier sa planche au roi George II ; mais ce prince, offensé de la manière peu respectueuse dont le peintre avait traité sa garde favorite, témoigna quelque regret de ce que, l'artiste n'étant pas militaire, il ne pouvait le faire punir de son insolence.

L'artiste mit son ouvrage en loterie, les actionnaires étaient tous les souscripteurs de la gravure. Ayant présenté à l'hospice des Enfans-Trouvés quelques billets qui lui restaient, cet établissement gagna le tableau : on en offrit depuis 7,000 fr., qui furent refusés.

ENGLISH SCHOOL. HOGARTH. PRIV. COLLECTION.

MARCH OF THE GUARDS TO FINCHLEY.

The year 1745 is remarkable for the daring attempt of a handful of desperadoes to replace the exiled Stuarts on the throne of Great Britain. Upon that occasion, a strong body of troops was encamped on Finchley common for the protection of the Metropolis.

The scene passes at Tottenham Court Road Turnpike. In the centre, a Grenadier is the object of a fierce contest between two rivals of the softer sex; on the left, a drummer is equally encumbered with feminine attention; towards the right, an intoxicated soldier, seated on the ground, refuses the water offered by a comrade; his wife, better understanding his taste, is handing him some gin. An officer salutes a milkmaid, who tears his ruffles in return; a soldier helps himself to the milk in her pails, and a pye-man's attention is directed to this military joke, that he may be the more easily plundered of his pies. And the whole composition is strikingly characteristic of drunken loyalty, unrestained licentiousness, and neglect of discipline.

Hogarth engraved this picture in 1750, and wished to dedicated the plate to George II; but the monarch took offence at the unceremonious treatment of his favourite guards, and regretted the artist was not a soldier that he might be punished for his insolence.

For the disposal of the painting, the artist instituted a lottery among the subscribers to the print, and, having presented some unsold shares to the Foundling Hopital, one of them obtained the prize: L. 300 was afterwards offered for the picture, and necessarily refused.

NOTICE

SUR

JOSUÉ REYNOLDS.

Josué Reynolds naquit, en 1723, à Plymton, près de Plymouth ; fils d'un professeur de grammaire, il reçut une bonne éducation, et s'amusait, dès l'âge le plus tendre, à copier les gravures qu'il pouvait trouver dans les livres de son père. Dès l'âge de huit ans il avait appris de lui-même un peu de perspective, et exécuta, suivant les règles de cet art, une vue de l'école que dirigeait son père à Plymton.

Reynolds le père, voyant les dispositions de son fils, le plaça en 1740, chez le peintre Hudson, auprès duquel il fit de rapi, des progrès. En 1749, l'amiral Keppel emmena Reynolds en Italie ; et les études qu'il fit, pendant un séjour de trois ans dans cette contrée, développèrent ses idées sur les arts en perfectionnant sa couleur. A son retour en Angleterre, Reynolds acquit une grande réputation, et fut considéré comme digne de se placer à côté de Titien, de Van Dyck et de Rembrandt.

Président de l'académie de peinture à Londres, il fit, pour les séances publiques de cette société, plusieurs discours remplis d'intérêt.

En 1782, Reynolds eut une attaque de paralysie, dont il se remit bientôt, et fut nommé premier peintre du roi en 1784. Il perdit la vue en 1789, et mourut en 1792. Ses funérailles eurent lieu avec la plus grande pompe, et il fut inhumé dans l'église de Saint-Paul, laissant une fortune de plus de 60 mille livres sterlings.

NOTICE
OF
JOSHUA REYNOLDS.

Joshua Reynolds was born in 1723, at Plymton near Plymouth; being the son of a grammarian professor, his father gave him a good education, in his earliest youth, he entertained himself with copying the engravings he met with in his father's books. He was only eight years old when he had learned by himself a little of perspective, and he executed according to the rules of that art, a view of the school which his father managed at Plymton.

Reynolds senior seeing the dispositions of his son, placed him in 1740, at the painter Hudson, with whom he made a rapid progress. In 1749, admiral Keppel carried Reynolds to Italy; and his practising during three years' stay in that country, unravelled his ideas about arts and improved his colouring. On his return to England, Reynolds acquired a great reputation, and was looked upon as worthy of being placed along with Titian Vandyck and Rembrandt.

He was a president of the academy of painting at London, and delivered for the public sittings of that society several most interesting speeches.

In 1782, Reynolds experienced a fit of the palsy, of which he soon recovered, and was named a first painter to the king in 1784. He became blind in 1789, and died in 1792. His funeral obsequies were made with the greatest pomp, and he was inhumed in Saint-Paul's church, leaving behind him a fortune of above sixty thousand pounds.

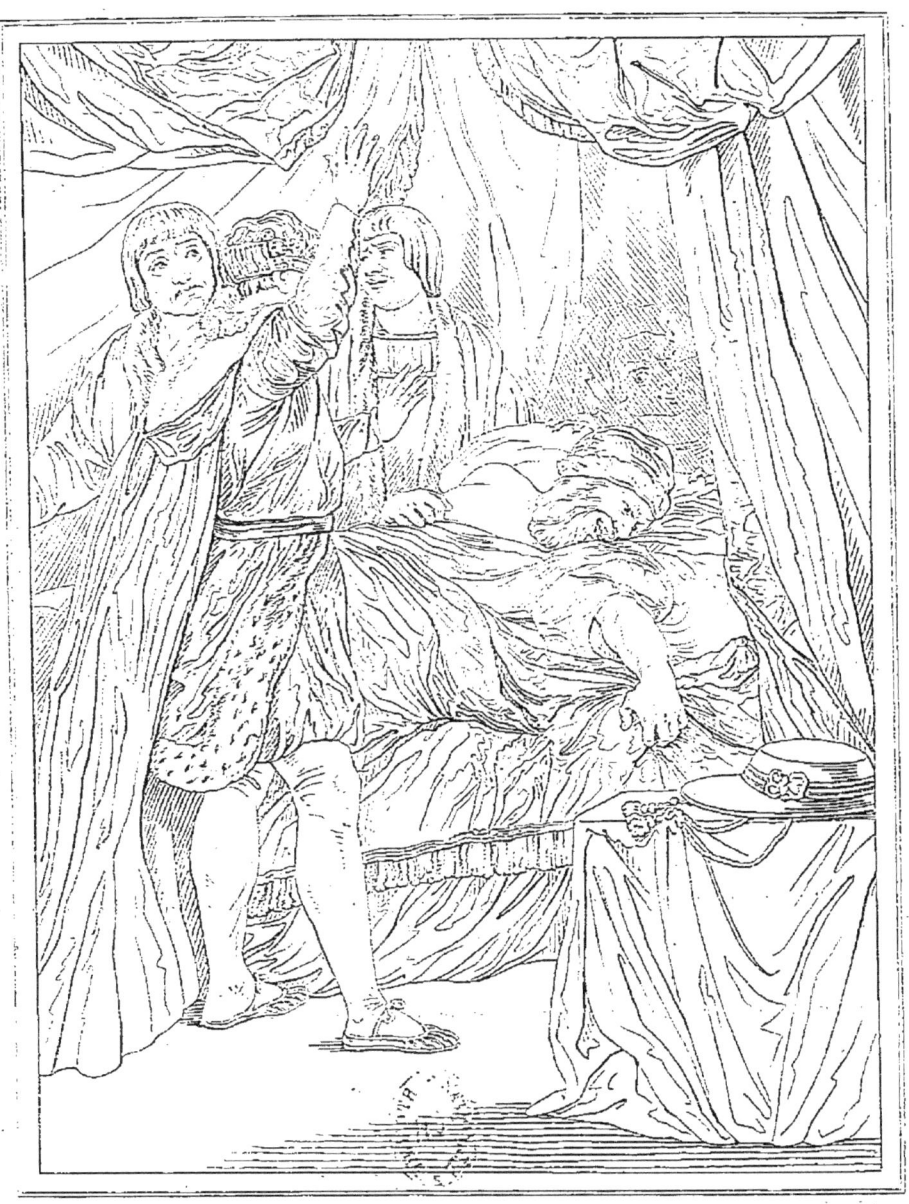

MORT DU CARDINAL DE BEAUFORT.

MORT DU CARDINAL BEAUFORT.

Henry de Beaufort, frère de Henry IV, roi d'Angleterre, fut d'abord évêque de Lincoln, puis de Winchester, ensuite chancelier d'Angleterre, et enfin cardinal, en 1426. C'est lui qui, en 1430, couronna dans l'église de Notre-Dame de Paris son petit-neveu, Henri VI, comme de roi France. Il fit aussi partie du tribunal inique, qui eut la barbarie de condamner Jeanne-d'Arc.

Shakespeare rapporte les derniers instans de la vie de cet ambitieux prélat. Il le fait voir assailli par les remords que lui occasione l'assassinat de son neveu, le duc de Glocester. Ayant perdu la raison, il veut s'empoisonner, et excite la pitié du roi Henri VI, qui dit : « O toi, éternel moteur des cieux, jette un regard de miséricorde sur ce malheureux! Éloigne de lui le vigilant démon qui assiège de toutes parts son âme, et délivre-le du noir désespoir dont il est obsédé. »

Reynolds a représenté le démon que l'on aperçoit dans le fond des rideaux; il a en cela imité Le Sueur qui, dans la mort de Raimond Diocrès, a représenté un petit démon attendant le dernier moment du mourant pour s'emparer de son âme. Burke blamait cette licence. Opie, au contraire, la trouve heureuse; cependant, lorsque Boydell fit graver le tableau par Caroline Watson, pour la collection de Shakespeare, il fit gratter la figure du démon, et dans la réduction qu'il donna ensuite il ne voulut pas la laisser remettre.

Reynolds reçut 12,500 fr. pour le prix de ce tableau, que Northcote admirait comme digne du Titien et de Rembrandt, sous le rapport de la couleur et du clair-obscur.

ENGLISH SCHOOL. —— REYNOLDS. — PRIV. COLLECTION.

DEATH OF CARDINAL BEAUFORT.

Henry de Beaufort, brother of Henry the IVth. King of England, was at first Bishop of Lincoln, then of Winchester, afterwards Lord Chancellor of England and at length Cardinal in 1426. It was he, who in 1430, crowned in the Church of Notre Dame in Paris, his great nephew Henry the 6th. as King of France. He afterwards formed part of that iniquitous tribunal, who had the barbarity to condemn Joan of Arc.

Shakespear depicts the latter moments of this ambitious prelate, filled by the remorse occasioned by the assassination of his nephew, the Duke of Gloucester. Having lost his reason, he wishes to poison himself; and excites the pity of Henry the 6th. who says. « Othon the eternal ruler of heaven, cast an eye of pity upon this unhappy wretch! Remove from him the busy demon who seizes upon his whole soul, and deliver him from the dark despair with which he is beset. »

Reynolds has represented the demon, who is perceived in the back part of the curtains, in that he has imitated Lesueur, who in the death of Raimond Diocres, painted a little demon waiting the moment of dissolution of the dying person to seize upon his soul.

Burke blamed this license; Opie on the contrary, thought it appropriate, nevertheless when Boydell had the picture engraved by Caroline Watson, for the Shakespear collection, he had the figure of the demon obliterated, and in the copy which he afterwards gave, he would not allow it to be restored.

Reynolds receive 12,500 francs as the price of the picture, which Northcote admired as worthy of Titian, and Rembrandt, as to colour and chiaro obscuro.

1004.

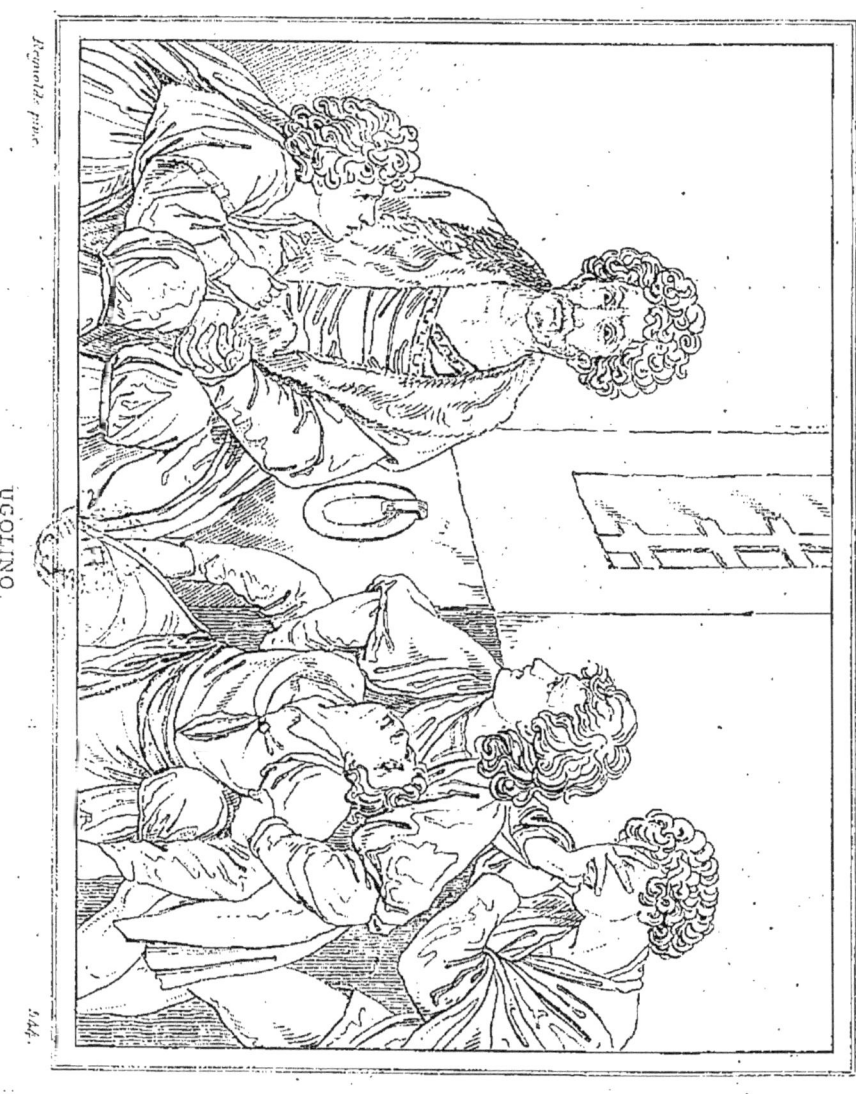

UGOLINO.

UGOLINO.

C'est dans le poëme de l'enfer du Dante, que Reynolds a puisé le sujet de ce tableau. Le poëte, rencontrant l'ombre du comte Ugolino, lui demande des détails sur les circonstances de sa mort; il l'entend raconter que c'est Ruggieri Ubaldino, archevêque de Pise, qui s'est rendu coupable de cette horrible cruauté. Après avoir appris qu'il fut arraché de son palais, ainsi que ses quatre enfans, puis enfermés ensemble dans une tour à la place des Anziani; il termine en disant qu'ils moururent de faim, et qu'il eut la douleur de voir successivement périr chacun de ses enfans.

Le poète, avec son génie accoutumé, a fait la description des souffrances de ces malheureuses victimes de la barbarie; il a peint, on pourrait presque dire avec trop de vérité, les horribles détails de cette scène déchirante.

Reynolds à son tour, en la représentant, a su donner à ses figures une expression de douleur qui porte à l'ame et l'émeut fortement. Ce tableau, remarquable sous le rapport du coloris comme sous celui de l'expression, est considéré comme le chef-d'œuvre du maître. Il fut payé dix mille francs à l'auteur par le duc de Dorset, et il se voit maintenant à sa maison de campagne de Knowle.

J. Dixon en a donné, en 1774, une gravure en mezzotinte; M. Raimbach l'a gravé depuis peu au burin.

Larg., 5 pieds 5 pouces, haut., 3 pieds 10 pouces.

ENGLISH SCHOOL. — REYNOLDS. — PRIVATE COLLECTION.

UGOLINO.

The subject of this picture was taken by Reynolds from Dante's poem of Hell. The poet, meeting the shade of Count Ugolino, and requesting to know the particulars respecting his death, the latter relates that it was Ruggieri Ubaldino, Archbishop of Pisa, who had been guilty of that horrid cruelty. After stating that he was, with his four sons, dragged from his palace, and shut up in a tower of the Piazza degli Anziani, he continues relating that they died by hunger, and that he thus had the grief to see all his children perish around him.

The poet depicts, with his wonted genius, the sufferings of those unhappy victims of barbarity: it might even be said that he represents, with too much truth, the horrible details of this heart-rending scene.

In representing this melancholy subject, Reynolds has given to his figures an expression of grief that penetrates the soul of the beholder, and agitates it strongly. This picture, which is remarkable with respect to the colouring and expression, is considered as the best performance of that master, who received 10,000 fr. or L. 400, for it, from the Duke of Dorset, at whose seat, at Knowle, it now is.

J. Dixon gave a Mezzotinto print of it, in 1774: Raimbach has since engraved it in the Line Manner.

Width, 5 feet 9 inches; height, 4 feet 1 inch.

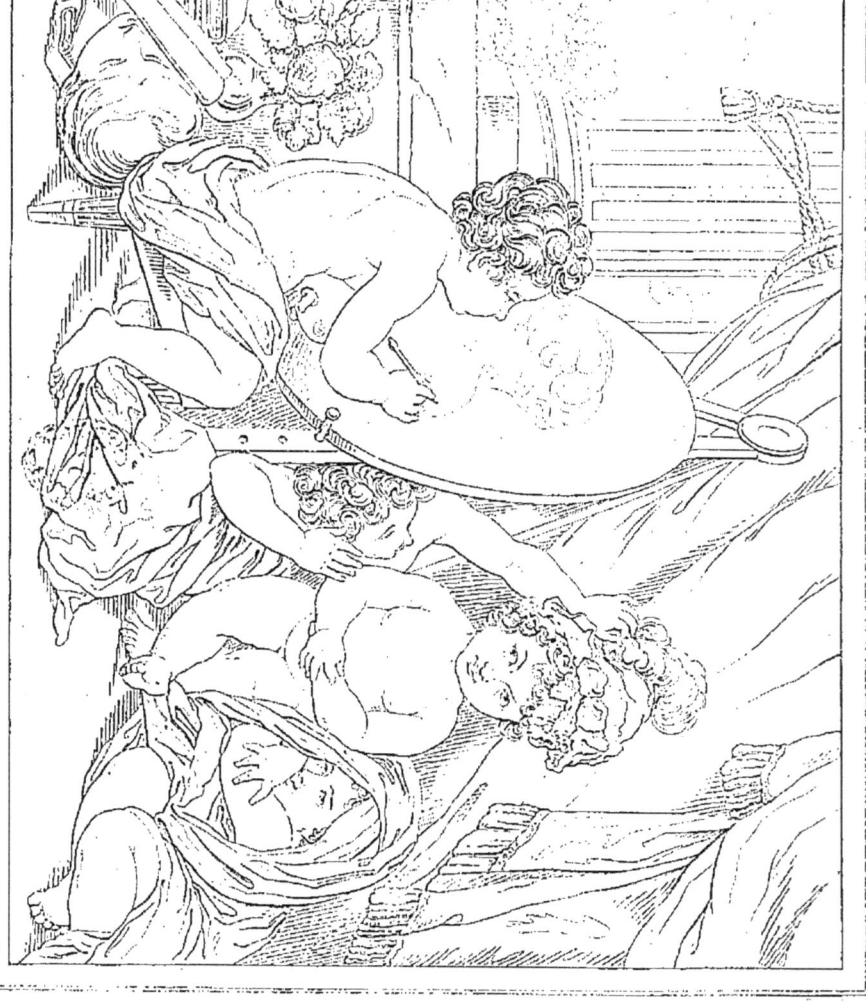

LA PEINTURE.

Cette composition allégorique est souvent désignée sous le titre de *Académie d'enfans*, le peintre Reynolds y a représenté un jeune enfant devant un chevalet, cherchant à faire le portrait d'une petite fille assise devant lui; quoiqu'elle soit nue, une de ses compagnes tâche d'augmenter sa gentillesse, en plaçant une plume sur une coiffure, qui pourtant n'est pas celle de son âge.

Reynolds aimait à peindre des enfans, et on ne peut douter que ce tableau n'ait été peint d'après nature. Exécuté avec soin, il est resté long-temps la propriété de l'auteur, qui en mourant le légua à son ami lord Palmerston. Depuis, il est resté constamment dans la famille de ce seigneur. Il a été gravé dans la manière du crayon, par F. Howard.

Larg., 4 pieds? haut., 3 pieds 4 pouces?

PAINTING.

This allegorical composition is often designed under the title of *Childrens Academy*. Reynolds the painter has described there a young child standing before an easel, attempting to draw the portrait of a little girl sitting before him; notwithstanding her being naked, one of her companions endeavours to enhance her gracefulness by placing a feather in her head-dress which, however, is not fit for her years.

Reynolds was very fond of painting children, and no doubt this picture was a true description of nature. It was carefully performed and for a long while the property of the author, who, on his death bequeathed it to his friend Lord Palmerston. From that time it has always been in the possession of this nobleman's family, and was engraved in the pencil way by F. Howard.

Breadth, 4 feet 3 inches? height, 3 feet 6 inches?

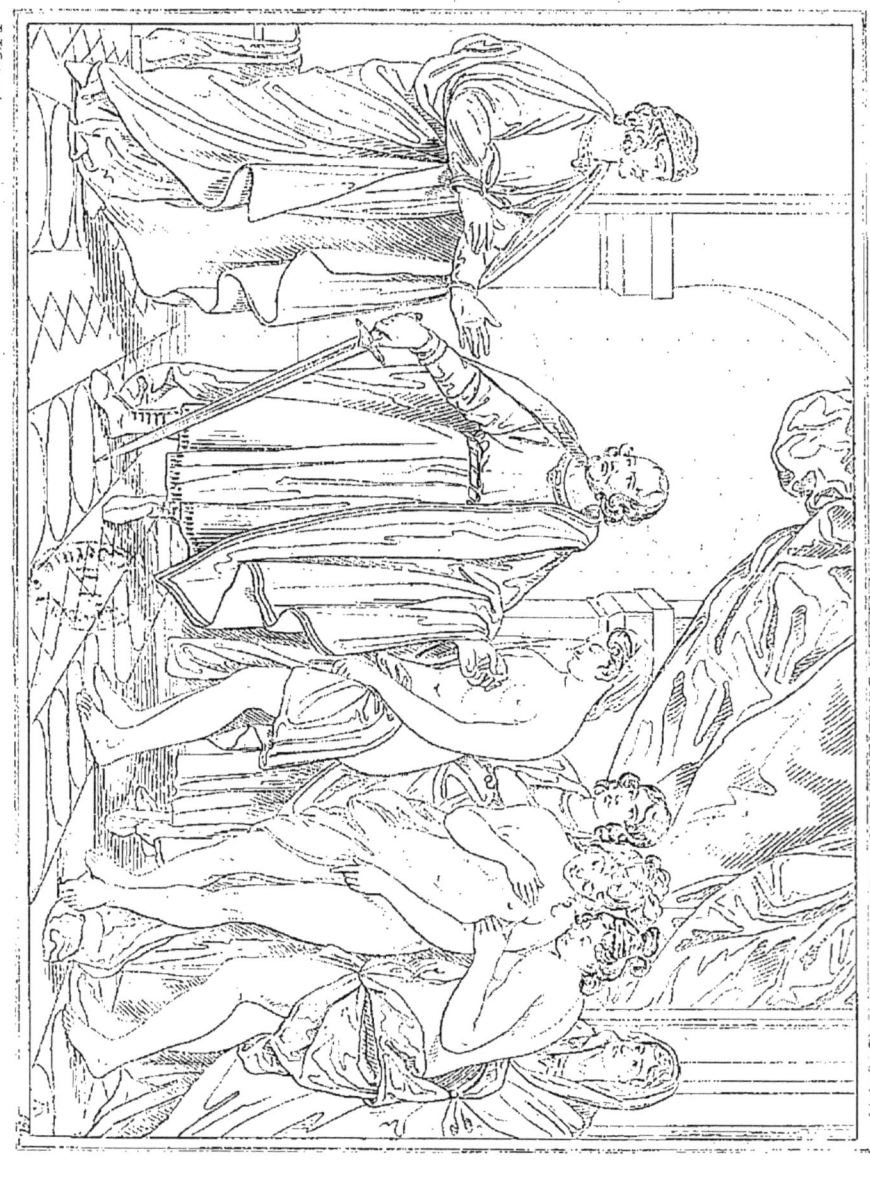

ALFRED II ROI DE MERCIE.
ALFRED THE THIRD OF MERCIA.

ALFRED III, ROI DE MERCIE.

Nous n'avons pu découvrir à quelle source le peintre a puisé le sujet qui, d'après son titre, représente une entrevue accordée à un certain Alfred, roi de Nercie ou Murcie, par un de ses vassaux, Guillaume d'Albanac, lequel expose dans un état de nudité complète, aux regards étonnés de son souverain, ses trois filles, célèbres par leur beauté, afin que parmi elles il puisse choisir une épouse.

Cette scène extraordinaire perd bien de l'intérêt, si on réfléchit qu'il n'a jamais existé de roi de Mercie du nom d'Alfred, que le nom de Guillaume est plutôt normand que saxon, et que les surnoms étaient très-peu usités, si même ils l'étaient en Angleterre, avant la conquête des Normands: d'ailleurs l'anecdote est tout-à-fait invraisemblable.

Ce tableau a été gravé par Mitchel.

Larg., 6 pieds 5 pouces; haut., 4 pieds 7 pouces.

ALFRED THE THIRD OF MERCIA.

We have not been successful in our endeavours to trace the source whence the painter derived the subject of the annexed picture, which is said to represent an interview granted to a king of Mercia, Alfred the third, by one of his vassals named William d'Albanac, wherein the latter exhibited before the admiring prince his three daughters, all celebrated beauties, divested of all apparel, in order that the monarch might select one of them for his wife.

That there was no king of Mercia named Alfred the third, that William d'Albanac is rather a Norman than Saxon appelation, that sirnames were little, if at all, used in England before the Norman Conquest, and that the story is in itself barbarous, and improbable, are considerations which certainly diminish somewhat of the interest of this production, but do not prevent the painter's skill in the higher department of his art being felt and acknowledged. This picture has been engraved by J. Mitchel.

Breadth 6 feet 10 inches; height 4 feet 10 inches.

LE ROI LEAR PENDANT L'ORAGE.

LE ROI LÉAR PENDANT L'ORAGE.

Shakespeare en Angleterre, et Ducis à Paris, ont donné par leurs tragédies une grande célébrité aux aventures du roi Léar, qui vivait mille ans avant Jésus-Christ, et gouvernait la Bretagne dans le temps que Joas régnait à Jérusalem.

Parvenu à un grand âge, il eut la faiblesse de partager ses états entre ses filles Gonerille et Regan, et il résidait alternativement chez chacune d'elles ; mais bientôt elles et leurs maris, se lassant de la présence du bon vieillard, le chassèrent toutes deux, et le laissèrent dans l'état le plus pénible. N'ayant plus où reposer sa tête, il se trouve à la merci des élémens, dans le temps qu'éclate un orage d'une violence inconcevable.

C'est dans le troisième acte de sa tragédie, que Shakespeare retrace cette scène de la manière la plus pathétique. Il fait voir ce prince infortuné, égaré pendant la nuit, au milieu d'une bruyère, abandonné de sa suite, n'ayant près de lui que son fou et un seul serviteur. Il trouve pourtant, pour se mettre à l'abri, une misérable hutte, dont le propriétaire Edgar a aussi perdu la raison.

West dans ce tableau, peint pour Boydell, et publié par lui dans la suite de Shakespeare, a représenté le vieux roi dans l'instant où le poëte lui fait dire. « Élémens, je ne vous accuse pas d'ingratitude, je ne vous ai pas donné un royaume, je ne vous ai point nommé mes enfans, vous ne me devez pas de soumission. Accablez-moi donc suivant le gré de vos désirs, me voici votre esclave, je ne suis plus qu'un faible et malheureux vieillard infirme et méprisé. »

ENGLISH SCHOOL ～～ WEST. ～～ PRIV. COLLECTION.

KING LEAR IN THE STORM.

Both Shakespear in England, and Ducis in Paris, have by their respective tragedies given great celebrity to the adventures of King Lear, who flourished a thousand years before Christ, and governed Britain, at the time when Joas reigned in Jerusalem.

Having reached a great age, he had the weakness to divide his estates between his daughters Goneril and Regan, and resided alternately with each, but both they, and their husbands, becoming weary of the presence of the good old man, drove him away from them, leaving him in the most distressed situation. Having no longer a place to retire to, he found himself at the mercy of the elements, at a time when a storm came on, with inconceivable violence.

It is in the third act of his tragedy, that Shakespear describes this scene in the most pathetic manner. He shews this unfortunate prince, having lost his way during the night, in the midst of a heath, abandoned by his retinue, having only his fool, and a single follower, near him. He finds however, a miserable hut, in which to conceal himself, whose ownen, Edgar, has also lost his reason.

West in this picture, which was executed for Boydell, and published by him for the Shakespear collection, has represented the old King at the moment when the poet makes him utter these words " ye Elements I do not accuse you of ingratitude, I have not given ye a Kingdom I have never called ye my children. You do not owe me any submission. Overwhelm me then as it may please you. I am your slave, I am now but a feeble, infirm, despised old man ".

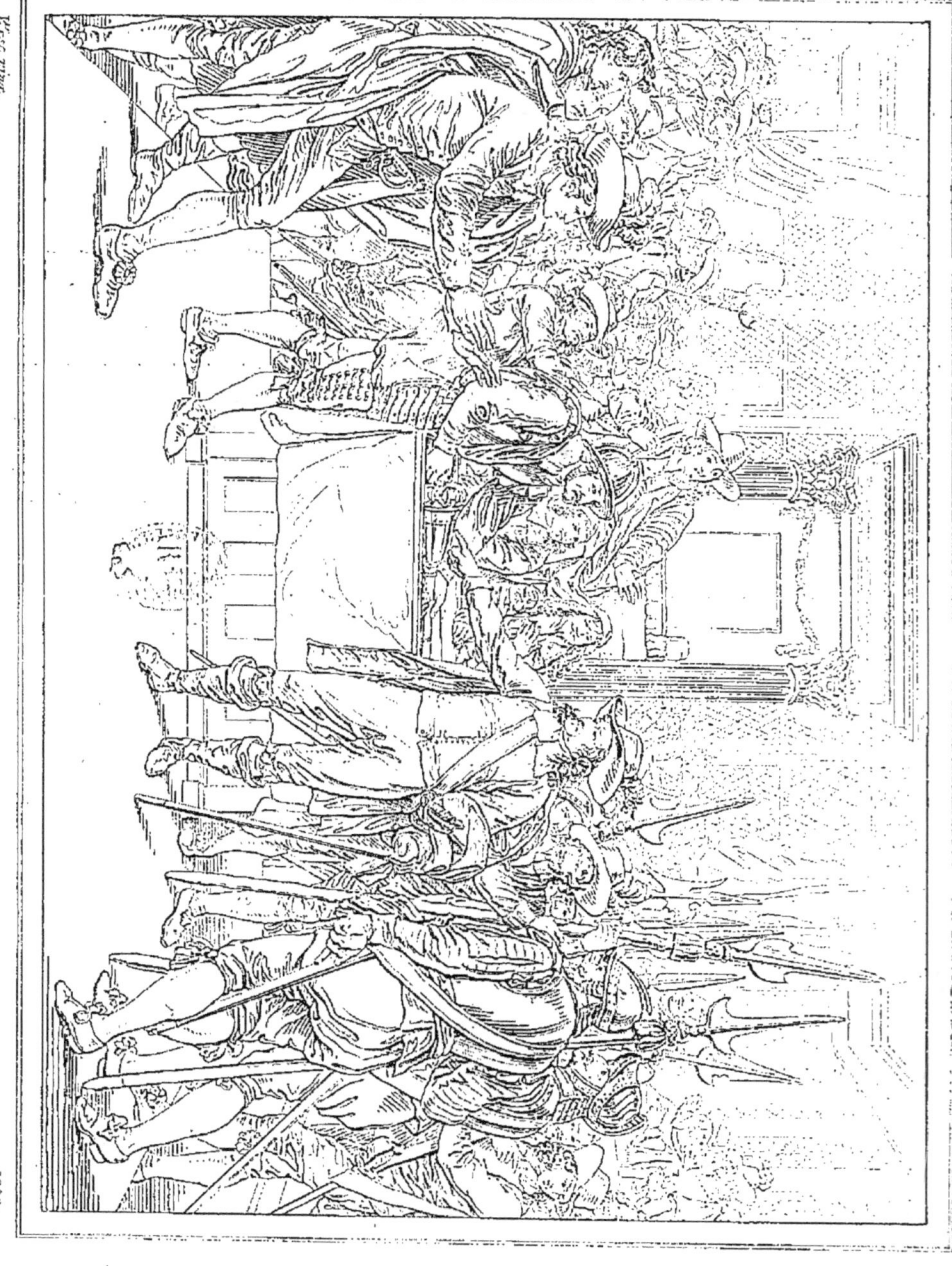

CROMWELL DISSOLVANT LE PARLEMENT.

CROMWELL

DISSOLVANT LE PARLEMENT.

C'est en 1640 que se réunit pour la première fois le parlement, qui plus tard condamna à mort le roi Charles I^{er}. Cette assemblée avait aussi aboli la Chambre des pairs, et se trouvait ainsi la seule autorité qui gouvernât l'Angleterre. Cependant Cromwell ayant eu l'occasion de déployer de grands talens militaires et de faire connaître son courage, sa prudence, même sa dissimulation, finit par obtenir une influence sans bornes parmi ses compagnons d'armes. Il en profita pour faire cesser l'autorité arbitraire du Parlement, et le 10 avril 1653, entrant sans être attendu, il interrompit les débats, reprocha brièvement à plusieurs membres leurs vices, leur impopularité, et déclara que, Dieu ne voulant plus d'eux, l'assemblée était dissoute. A l'instant et au signal convenu, des soldats entrent dans la salle, la font évacuer et ferment les portes.

Telle est la scène représentée par Benjamin West avec un talent supérieur. Cromwell calme, plein de dignité et de sang-froid, occupe le centre de la composition. Il donne l'ordre d'enlever le sceptre, brillant hochet, qui semblait être l'emblême de l'autorité usurpée par le parlement.

Ce tableau a été peint pour lord Grosvenor, et fait partie de sa collection; il a été très-bien gravé en 1789 par Jean Hall.

Larg., 12 pieds; haut., 9 pieds.

CROMWELL

DISSOLVING THE PARLIAMENT.

The Parliament met for the first time in 1640, which, afterwards sentenced to death King Charles the first. That assembly had likewise abolished the house of peers, and was therefore looked upon as being the only authority ruling England. However Cromwell having had an opportunity of displaying high military talents and showing his bravery, prudence and even dissimulation, acquires at length a boundless influence among his military companions. He availed himself of it by putting an end to the arbitrary authority of the Parliament, and on April the 10th 1683, having entered unexpected, he broke off the debates, briefly upbraided several members with their vices and unpopularity, declaring that God having done with them, the assembly was dissolved. Immediately, and on an agreed signal, some soldiers are entering the house, drive out the members and shut the doors.

Such is the scene that Benjamin West has described with a very high talent. Cromwell in the center of the composition stands there with a calm, dignified and cool air, ordering the sceptre to be taken away, as being a bright rattle which seemed to be the emblem of the authority which the Parliament usurped.

This picture was painted for Lord Grosvenor, and forms part of his collection, it was very well engraved in 17.. by John Hall.

Breadth, 12 feet 10 inches; height, 9 feet, 7 inches.

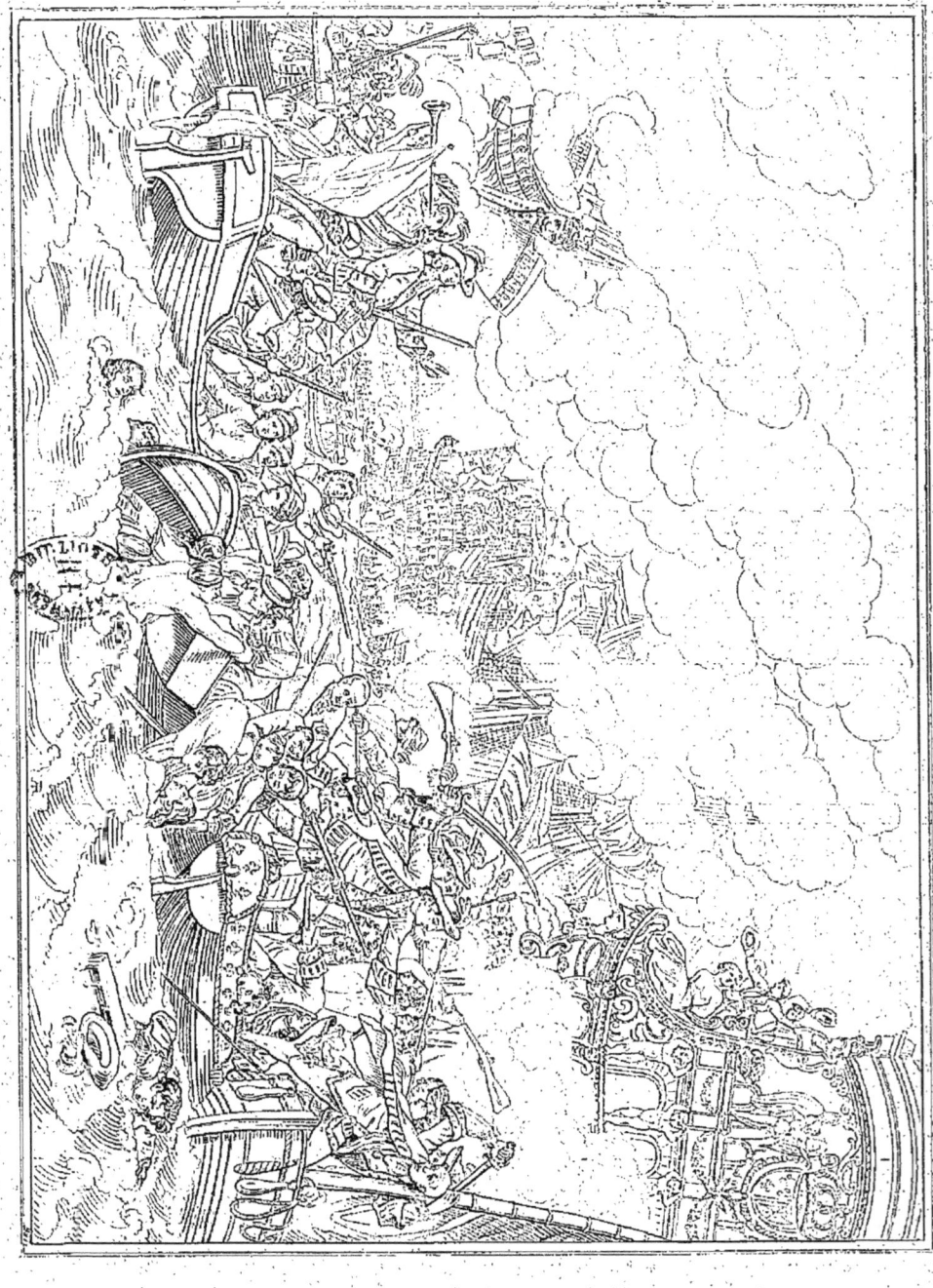

BATAILLE DE LA HOGUE.

BATAILLE DE LA HOGUE.

Cette célèbre bataille eut lieu le 29 mai 1692 près de Cherbourg. Louis XIV, dans l'espoir de rétablir Jacques II sur le trône d'Angleterre, donna ordre à Tourville d'attaquer les flottes anglaise et hollandaise combinées, sous les ordres de l'amiral Russel. Tourville n'avait que 50 vaisseaux, tandis que la flotte ennemie se composait de 88 voiles. Cependant, par ses savantes manœuvres, il sut conserver le vent, et tint la mer pendant la journée entière; mais à la nuit il se retira et donna ainsi la victoire aux Anglais. Le jour suivant, la totalité des forces alliées s'étant représentée en ligne de bataille, les vaisseaux français prirent le large; mais, en exécutant ce plan, plusieurs vaisseaux furent séparés de la flotte. Obligés alors de chercher refuge dans différentes rades de Normandie et de Bretagne, treize vaisseaux de guerre arrivèrent à la Hogue, où ils furent attaqués et coulés par George Rooke.

Cette mémorable action a été bien rendue par Benjamin West, et, malgré la faiblesse de sa couleur, ce tableau fut généralement considéré comme l'un de ses plus beaux ouvrages de l'histoire d'Angleterre. Le tableau original a été fait pour le comte de Grosvenor : il se trouve encore dans la possession de ses héritiers. Wollett en a donné une gravure véritablement admirable.

Larg. 6 pieds 5 po.; haut. 4 pieds 7 po.

BATTLE OFF CAPE LA HOGUE.

On may 29, 1692, the french fleet, under the Count de Tourville, attacked the combined English and Dutch squadrons, commanded by admiral Russel; and, although much inferior to his enemies in the number of vessels, the French admiral, favoured by the wind, and his own skilful manœuvres, was enabled to maintain an obstinate contest on the footing of equality until night put an end to the combat. The next day, the whole of the allied force having been brought in to line, the French kept aloof, and endeavoured to outsail their opponents; in executing this plan several ships were cut off from the main body of the fleet, and obliged to seek safety in various harbours along the coast of Normandy: among others, thirteen men of war took refuge at La Hogue, where they were attacked by sir George Rooke, at the head of a detachment of boats from the fleet, and burnt, together with several transport and ammunition vessels.

This splendid achievement has been transferred to the canvass by West in a manner that has been the subject of general admiration, as, notwithstanding its defective colouring, it is usually considered the finest of all the pictures which he painted from English history. The original, for he painted several duplicates, was executed for the Earl Grosvenor, and continues to adorn the fine collection of that nobleman's successor; it is generally known by Woolett's engraving, which has been copied in small by Voysard, etc. Size 7 feet, by 5 feet.

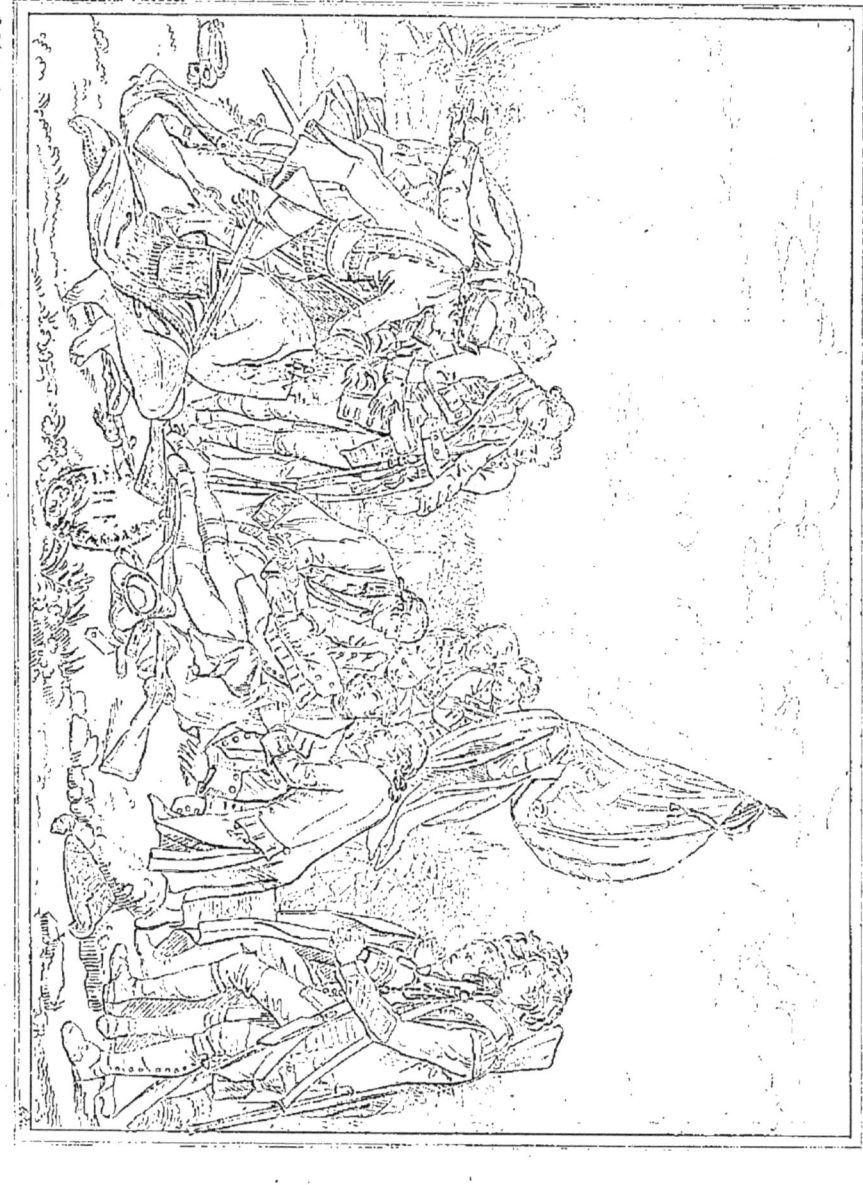

LA MORT DU GÉNÉRAL WOLFE.

THE DEATH OF WOLFE.

MORT DU GÉNÉRAL WOLFF.

Le général Wolff, fut chargé du commandement des troupes destinées à l'attaque de Québec lors des guerres d'Amérique en 1759. Un débarquement ayant été effectué près de cette ville, où se donna la bataille qui décida du sort du Canada, cet engagement fut d'autant plus remarquable que l'on vit y périr les deux généraux commandant en chef, le marquis de Montcalm et le général Wolff. Le roi d'Angleterre fit élever au général un tombeau dans l'église de Westminster; Benjamin West peignit ce tableau en 1770. Le peintre a traité cette scène avec beaucoup de naïveté. Sa composition est divisée en trois groupes : au milieu est placé le général, soutenu par quelques officiers, tandis que le chirurgien major Adair cherche à étancher le sang qui coule de la blessure. Le cri de victoire vient de frapper l'oreille du général mourant, et, avec l'aide du major Barré, il cherche à se soulever pour jeter un dernier coup d'œil sur le champ de bataille. Le principal personnage de l'autre groupe est le général Monkton, qui, blessé lui-même, semble oublier sa douleur et ne s'occuper que de la perte de son ami. A gauche se voient un montagnard, un tirailleur colonial et un Indien; à droite sont des soldats anglais.

Le talent que déploya le peintre dans ce magnifique tableau causa une révolution dans les arts en Angleterre. Il ne fut cependant payé que 7,500 francs à l'auteur. L'original se voit chez le marquis de Westminster, mais il en existe six copies dans d'autres cabinets. Il a été très-bien gravé en 1776 par Guillaume Wollett. Une copie de la même grandeur a été faite par le graveur Théodore Falckeysen.

Larg. 6 pieds 3 po.; haut. 4 pieds 7 po.

THE DEATH OF WOLFE.

General Wolfe, a young officer of great promise, was entrusted with the command of the forces destined to attack Quebec, in the American campaign of 1759. Accordingly, having succeeded in effecting a landing near that city, a battle was fought which decided the fate of Canada; and the engagement was rendered the more remarkable by the death of the commanding officers of each army, the marquis de Montcalm, and general Wolfe.

West has treated this incident with simplicity and sound judgment; dividing his composition into three groups he has depicted the dying hero in the centre, stretched on the ground, surrounded by a few officers, and attended by the chief-surgeon Adair, who is occupied in staunching the blood that flows from his death-wound: his ear has just caught the shout of victory, and, with the assistance of major Barré, he raises himself on one hand for a last look towards the field of battle. The principal figure in the next group is general Monkton, severely wounded, who appears to forget his own suffering as he contemplates the last moments of his friend. A Highlander, a colonial rifleman, and an Indian warrior on the left, and two wounded english soldiers on the right, complete the composition.

This well known picture was painted in 1770; it confirmed the fame of its painter, and effected a revolution in english art: the original picture, for which West received 300 guineas, belongs to the marquis of Westminster, but six repetitions exist in other collections; it was finely engraved by Woollett, and his plate has been copied *fac-simile* by Theod. Falckeysen of Basil, and by other persons.

Size 5 feet, by 7 feet.

NOTICE

SUR

HENRY FUESSLI, DIT FUSELL.

Henry Fuessli, que l'on écrit Fuseli en Angleterre, est né à Zurich en 1742. C'est au sein de sa famille, féconde en personnages de mérite, que Henry Fuessli reçut les premiers principes d'une bonne éducation. Il alla terminer ses études à Berlin, et la lecture des poëmes de Klopstoch et de Wieland, ainsi que la compagnie de Lavater, avec qui il voyagea en Allemagne, entraînaient Fuessli sur les traces de ces grands génies; mais un voyage en Angleterre, où il fit la connaissance du peintre Reynolds, vint le déterminer à suivre son penchant pour les beaux-arts.

En 1772 Fuessli partit pour l'Italie, et il étudia surtout Michel-Ange. Revenu en Angleterre en 1778, il y acquit bientôt une grande réputation qui l'engagea à rester dans ce pays, où il fut placé immédiatement après le célèbre West. Peut-être bien peut-on reprocher à ce peintre de se laisser entraîner trop facilement par une imagination exaltée, ce qui donne parfois de la bizarrerie à ses compositions.

Fuessli a publié en 1801 ses leçons sur l'art de la peinture; mais cet ouvrage fut sévèrement critiqué tant à cause du style, qu'à cause des critiques exagérées que l'on y trouve, contre plusieurs artistes de mérite.

NOTICE
OF
HENRY FUESSLI, ALIAS FUSELI.

Henry Fuessli, written in England Fuseli, is born at Zurich in 1742. It is in the midst of his family, fruitful in personages of worth, that Henry Fuessli received the first principles of a good education. He went to Berlin to complete his studies, and the reading of Klopstoch and Wieland's poems, as also the company of Lavater with whom he travelled in Germany, drew him into the footsteps of those great geniuses; but a trip to England, where he got acquainted with the painter Reynolds, determined him to follow his propensity for the fine arts.

In 1772 Fuessli set out for Italy, where he especially studied Michel-Ange. Returned to England in 1778, he acquired there a high reputation which engaged him to stay in that country, where he was immediately ranked after the famous West. Perhaps this painter may be reproached with suffering himself to be too easily drawn away by an exalted imagination which sometimes gives a fantastical cast on his compositions.

Fuessli has published in 1801 his lessons on the art of painting; but this work was severely criticised, both for the style and the amplified critics made against several worthy artists.

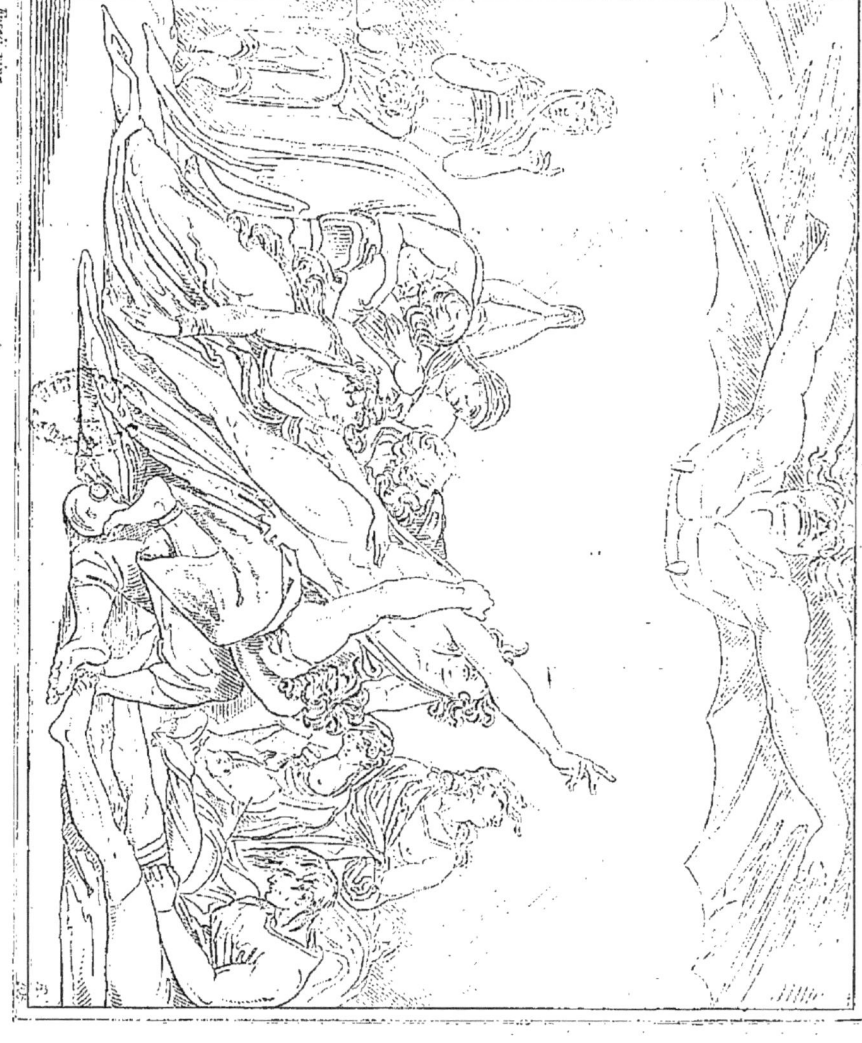

VISION D'UN HOPITAL.
THE VISION OF THE LAZAR-HOUSE.

VISION D'UN HOPITAL.

Milton, dans son poëme du *Paradis Perdu*, nous montre l'archange Michel envoyé près de nos premiers parens, pour leur annoncer la punition que méritait leur faute et leur faire connaître leur destinée. L'ange, ayant accompli sa mission, une vision offrit aux yeux d'Adam le triste tableau des maux sans nombre qui devaient affliger l'humanité. « Un lieu de désolation, infect, sombre, une espèce d'hôpital lui apparut; il vit une multitude de malheureux en proie à toute sorte de maladies : syncopes affreuses, douleurs aiguës, défaillances, convulsions, épilepsie, phrénésie démoniaque, noire mélancolie, folie lunatique, phthisie languissante, peste cruelle et consomption; enfin, l'asthme et l'hydropisie faisant d'affreux ravages. L'agitation était cruelle, on entendait des soupirs lamentables, le désespoir se trouvait à chaque lit, près de tous les malades; la mort triomphante brandissait son dard sur eux, mais elle tardait à frapper. »

Ce tableau est regardé comme un des meilleurs de Fuseli. La conception est élevée, le dessin correct, les têtes sont remplies d'expression, le clair-obscur d'un bon effet. Il a été fait pour la galerie de Milton, et parut à la première exposition du salon Britannique. Ce ne fut toutefois qu'après trois délibérations des directeurs de l'établissement, qu'il fut décidé que l'on pouvait sans inconvénient offrir aux yeux du public un si *terrible sujet*.

Évalué alors 7,500 francs, il devint la propriété de Sir Thomas Coutts; il appartient maintenant à la comtesse de Guildford, et a été gravé par Moïse Haughton.

Larg., 10 pieds ? haut., 8 pieds ?

THE VISION OF THE LAZAR-HOUSE.

After the fall of man, the Archangel Michael is sent to our first parents, to make known their punishment, and instruct them for their future conduct. In pursuance of his mission he sets before Adam, in a vision, the various diseases that would afflict his descendans.

> Immediately a place
> Before his eyes appear'd, sad, noisome, dark;
> A Lazar house it seem'd; wherein were laid.
> Numbers of all diseas'd;
> Demoniac phrenzy, moping melancholy,
> And moon-struck madness, pining atrophy,
> Marasmus and wide-wasting pestilence.
> Dropsies, and asthmas, and joint-racking rheums.
> Dire was the tossing, deep the groans; Despair
> Tended the sick busiest from couch to couch;
> And over them triumphant death his dart
> Shook but delay'd to strike. »
> *Paradise Lost*, Book XI.

This picture is usually cited as the best of Fuseli's works, being marked with grandeur, and originality of conception, fine drawing, forcible expression, and effective light and shade. It formed part of his vast undertaking, the Milton Gallery, and it also appeared in the first exhibition of the British Institution but not until after three meetings of the leading members of that establishment had been held upon the propriety of exposing so « terrible » a subject to the public eye. It was then valued at 300 Guineas, and at that price became the property of Thomas Coutts Esq. It now belongs to the countess of Guildford, and has been engraved by Moses Haughton.

Size, 10 feet; by 11 feet.

NOTICE

SUR

THOMAS STOTHARD.

Thomas Stothard est né en Angleterre vers 1750. Nous ignorons entièrement tous les détails de sa vie, et nous savons seulement que dans sa jeunesse il faisait des dessins à la douzaine, ce qui lui donnait à peine de quoi vivre au jour le jour. Depuis même, il ne trouva que rarement des occasions convenables pour exercer le talent que la nature lui a départi; cependant ses ouvrages ont été tellement considérés en Angleterre, qu'ils ont été comparés à ceux de Raphaël et de Rubens. Sa couleur est brillante, ses compositions sont nobles et grandes, l'expression de ses têtes est pleine de finesse; mais nous ne pensons pas que son dessin soit très-pur.

Stothard est de tous les peintres anglais celui qui a eu l'imagination la plus active, et qui s'est développé au plus haut degré. Il a souvent traité plusieurs fois les mêmes sujets et toujours différemment. Les dernières compositions paraissent ordinairement mieux senties que les premières, et elles semblent mériter encore plus d'intérêt. Henry Corbould, habile dessinateur, a réuni son œuvre complet, et il est arrivé à un nombre de pièces, véritablement immense.

Le peintre Stothard est le doyen des artistes anglais actuellement vivans; il a eu un fils qui marchait sur ses traces, mais qui périt malheureusement des suites d'une chute qu'il fit étant monté sur une échelle, pour mieux voir les détails d'un ancien monument dont il faisait le dessin.

NOTICE
OF
THOMAS STOTHARD.

Thomas Stothard is born in England about 1750. We are utterly unacquainted with all the details of his life, and only know that in his youth he performed drawings by dozens, which hardly afforded him a day's living. Even since that time, he has seldom met with a fit opportunity to exert the talent that nature has endowed him with; yet his works were so greatly renowned in England, that they have been compared to those of Raphael and Rubens. He has a brilliant colouring, his compositions are great and noble, the expression of his heads are of a high delicacy, but his design is not thought to be very neat.

Stothard, of all the english painters is he who possessed the most active imagination and which was displayed in the highest degree. He has often treated at several times the same subjects, but always in a different manner. The last compositions appear generally more sensible than the first, and seem to be deserving of a greater interest. Henry Corbould, a skilful drawer, has collected his complete works and has reached to a number truly immense.

The painter Stothard is the dean of english living artists; he had a son who followed his footsteps, but who unfortunately perished in consequence of a fall from a ladder which he had got up, in order to take a nearer view of the particulars of an ancient monument which he was drawing a copy of.

PÈLERINAGE A CANTORBÉRY.

PÉLERINAGE A CANTORBÉRY.

Le poète Chaucer, dans un de ses contes, rapporte avec une originalité merveilleuse les aventures auxquelles donnaient lieu les pèlerinages que la piété de cette époque engageait à faire au tombeau de saint Thomas de Cantorbéry, mort en 1170.

La cavalcade est ici représentée près des collines de Dulwich, en tête est Henri Baillie, patron de l'auberge de Tabard, à Southwark. Ce guide jovial se tient debout sur ses étriers, et propose de tirer au sort à qui commencera l'entretien du jour. Dans le premier groupe on voit le médecin, le marchand, le sergent, le tabellion, le chevalier et le bailli. Sur le devant est le jeune seigneur, suivi de son franc-tenancier, qui tient un arc. Le second groupe est formé du bon curé et du laboureur, son frère; du directeur des religieuses, escortant la nonne et de la prieure; du marin qui a le dos tourné au spectateur; de l'étudiant d'Oxford; du pourvoyeur et de Chaucer, le poète. Ce dernier regarde attentivement la matrone de Bath et ses joyeux compagnons, le moine et le frère quêteur, qui sont accompagnés du pénitencier et de l'huissier-crieur. Quelques citadins de Londres et leur cuisinier ferment la marche.

Ce tableau est une des productions les plus estimées de Stothard; il a été cité par un artiste célèbre, comme n'étant nullement maniéré, et n'ayant d'autre défaut que celui d'être un ouvrage moderne: il est bien connu par la planche dont L. Schiavonetti fit l'eau-forte dans un genre supérieur, et qui, après sa mort prématurée, fut terminée par J. Heath.

Long., 2 pieds 11 pouces; haut., 10 pouces.

ENGLISH SCHOOL. — STOTHARD. — PRIV. COLLECTION.

PILGRIMAGE TO CANTERBURY.

Chaucer supposes his "Canterbury Tales" to have originated with an assemblage of Pilgrims, himself being one; who, on their journey to the much frequented shrine of St-Thomas a' Becket, agree to beguile the weary way, by relating, each in his turn, an amusing story.

The party are here represented gently pasing the road near the Dulwich Hills under the guidance of Harry Baillie, the host of the Tabard Inn, Southwark; and preceeded by the Miller, with the bagpipes. Their merry guide is standing in his stirrups, and proposing to draw lots who shall commence the days entertainment. The first group is composed of the Doctor in Physic, the Merchant, the Serjeant at law; the Franklin, the Knight, and the Reeve : in front is the young Squire, followed by his Yeoman, holding a bow. The next group contains " the good Parson, " and his brother, the Plowman; the Nuns'Priest, escorting the Nun and Prioress; the Shipman, who turns his back towards the spectator, the Oxford Scholar, the Manciple, and Chaucer himself, who attentively regards the wife of Bath, and her merry companions, the Monk and Friar; the latter accompanied by the Pardoner, and the Sumptnour, are followed by a party of Citizens of London, who, with their Cook, bring up the rear.

This picture is one of the most esteemed productions of its venerable painter; it has indeed been emphatically pronounced by an artist of distinguished talent to be entirely free from the vice of manner, and exempt from all defect, excepting its being a modern work. It is well known by the plate which was etched by L. Schiavonetti in a superior style, and which, after his premature death, was finished by J. Heath.

Breath, 3 feet 1 inch; height 11 inches.

NOTICE

SUR

ROBERT SMIRKE.

Robert Smirke est né en Angleterre vers 1760.

Il fut d'abord peintre de voitures, et la facilité avec laquelle il composait de petits sujets pour orner des panneaux, l'engagea à se livrer à un genre de travail plus conforme à ses goûts. Profitant de son extrême facilité, il s'adonna particulièrement à faire de petits tableaux, qui ensuite étaient gravés pour *illustrer* de belles éditions des meilleurs auteurs. Forcé alors de travailler avec précipitation, ses peintures étaient souvent de simples camaïeux, ou bien elles étaient colorées avec une telle légèreté qu'elles semblaient avoir quelque chose de vaporeux.

On connaît de lui la suite des compositions tirées du théâtre de Shakespeare, et dont les gravures ont été publiées aux frais du célèbre Boydell, qui, d'abord simple marchand d'estampes, à Londres, est devenu lord-maire de cette capitale. Smirke a fait depuis une suite de compositions également recherchées, et destinées à orner une édition de Don Quichotte, dont la traduction a été faite par sa fille.

Maintenant encore Smirke continue à faire de petits tableaux gravés dans les *Keepsake*; et, quoique plus que septuagénaire, ses compositions offrent une grâce, un goût, un charme qui lui sont tout-à-fait particuliers.

NOTICE
OF
ROBERT SMIRKE.

Robert Smirke is born in England about 1760.

He was at first a carriage-painter, and the readiness with which he composed small subjects; to adorn pannels, induced him to undertake a kind of work more pursuant to his liking. Availing himself of his extreme aptitude, he gave himself up particularly to the performing of small pictures, which afterwards were engraven to illustrate handsome editions of the best authors. Then compelled to work hastily, his pictures were often mere brooches, or they were so slightly coloured that they seemed to be rather vapourish.

The sequel of the compositions drawn from the theatre of Shakspeare are known to come from him, the engravings of which have been published at the expence of the celebrated Boydell who was at first a print-seller at London, and is now become lord-mayor of that city. He has since made a series of compositions equally sought after, and designed to embellish an edition of Don Quichotte, which has been translated by his daughter.

Smirke still continues to paint small pictures engraven in the *Keepsake*, and now, more than septuagenary, his compositions exhibit a delightful, tasteful, and most particular grace.

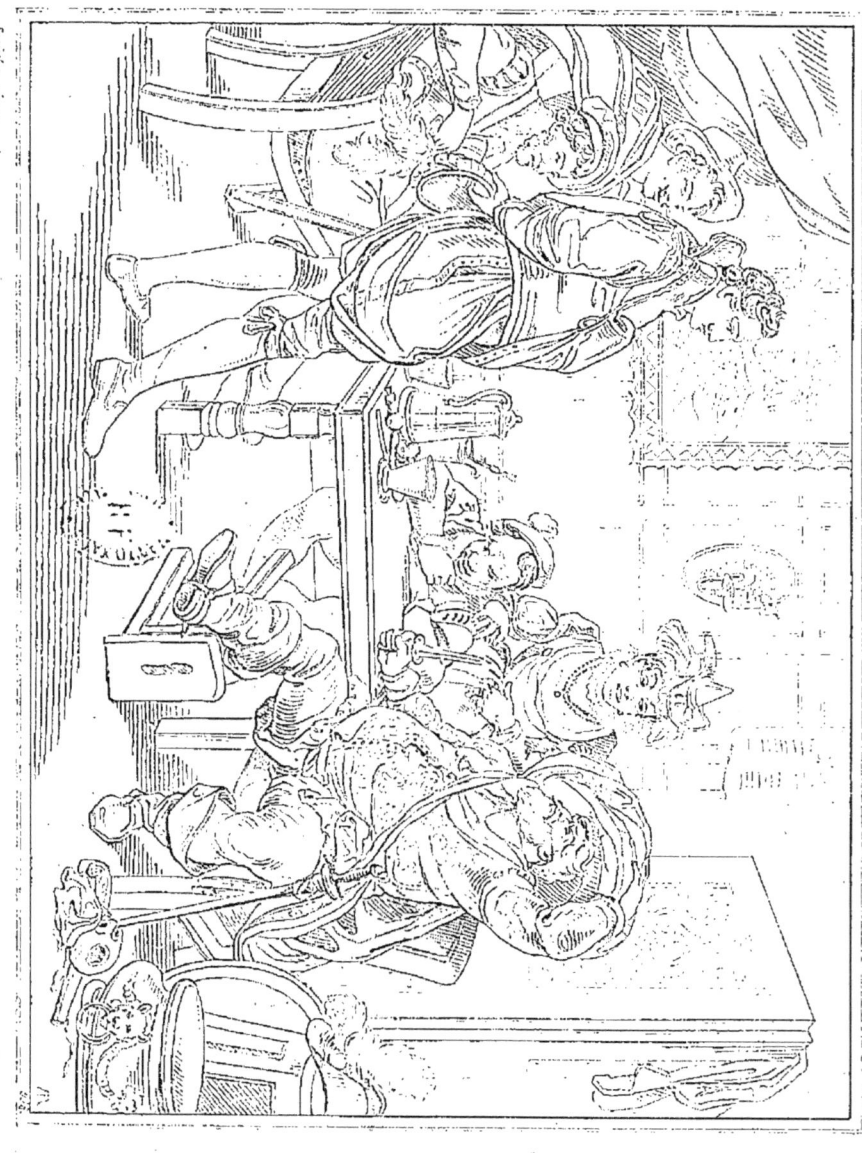

LE PRINCE HENRY & FALSTAFF.

LE PRINCE HENRI ET FALSTAFF.

La scène burlesque que l'on voit ici se passe dans la taverne *de la Hure*, et c'est Shakespeare qui la rapporte dans sa comédie de HENRI IV, acte II, scène 4. L'auteur, en parlant du jeune prince de Galles, lui donne le sobriquet de *folle-tête*. Il le représente avec ses compagnons de débauche, se livrant à toutes les extravagances que peut occasioner le vin dans une jeune tête, toujours facile à arriver au plus haut degré d'exaltation. L'orgie à laquelle ils se livraient ensemble se trouve enfin interrompue par un envoyé de la cour, qui ordonne au jeune Henri de se présenter devant son frère. Falstaff détermine le prince à se préparer à cette entrevue; il l'engage même à faire devant lui une répétition de la manière dont il se présentera devant le monarque. « Vous serez bien embarrassé demain, lui dit-il, lorsqu'il faudra paraître devant votre frère; essayez donc un peu comment vous répondrez. — Oui, pour un moment prends la place de mon frère, et moralise-moi sur ma conduite. — Eh bien! soit; ce siége va devenir le trône, cette épée sera mon sceptre, et ce coussin me servira de couronne. »

Le peintre a choisi cet instant, le gros et gras chevalier se place pour remplir le rôle de roi. Il s'affuble à la hâte des fausses insignes de la royauté; il cherche à se donner un air majestueux. En même temps, le jeune prince debout, la tête découverte et dans une posture humble, provoque le rire approbatif du malin Bardolph qui est resté à table. L'hôtesse, enchantée de toute cette comédie, ne peut s'empêcher de s'écrier : « Ma foi, la charge est bonne. »

Ce tableau a été exécuté pour la galerie de Shakespeare; peint avec beaucoup de soin, il a été gravé par Thew.

ENGLISH SCHOOL. — SMIRKE. — PRIV. COLLECTION.

PRINCE HENRY AND FALSTAFF.

FALSTAFF. Well, thou wilt be horribly chid to morrow, when thou comest to thy father: if thou love me practice an answer.

P. HENRY. Do thou stand for my father, and examine me upon the particulars of my life.

FALSTAFF. Shall I? consent: this chair shall be my state, this dagger my sceptre and this cushion my crown.

First Part of K. Henry IV, ACT II, SCENE IV.

In this scene, which is laid at the Boar's Head Tavern, in Eastcheap, Shakspeare having shown us « the mad cap prince of Wales, » and his campanions, in all the extravagance of unchecked mirth, indulge every whim and frolic that youth, wine, and high spirits suggested, at length interrupts their midnight revels by a messenger from court, who summons the prince to appear before his father. Falstaff advises young Henry to prepare for the meeting, and in an inimitable manner gives a burlesque anticipation of the intended interview.

The painter has chosen the moment when « the fat knight » assumes the state and character of the monarch, and hastily invests himself with such substitutes for regalia as are next at hand: his air of mock majesty, and the counterfeit humility of the Prince standing bare-headed before him, elicit a grin of approbation from Bardolph, who is seated at the table, while the delighted Hostess exclaims « this is excellent sport I' faith. »

This picture, executed for Boydell's Shakspeare Gallery, is composed and painted with great care, and success: it was engraved by Thew.

NOTICE

sur

RICHARD WESTALL.

Richard Westall est né en Angleterre vers 1770. Après avoir étudié la peinture, il se livra presque exclusivement à l'aquarelle qu'il a porté à un degré véritablement ignoré à cette époque. On peut cependant l'accuser d'avoir cherché en quelque sorte à parer la nature d'ornemens, factices et d'avoir employé des effets artificiels plutôt que solides. Abusant en quelque sorte des ressources et de la magie du clair-obscur, cherchant à captiver les regards par le contraste de couleurs opposées, mais qui pourtant se marient bien ensemble, mais offrant toujours des airs gracieux, il devint bientôt le peintre à la mode. Suivant aussi les mêmes phases que tout ce qui touche à cette déesse, après quelques années, il cessa d'être recherché, et est tombé maintenant dans un oubli presque total.

NOTICE

OF

RICHARD WESTALL.

Richard Westall is born in England about 1770. After having studied painting, he gave himself up almost exclusively to aquarelle which he carried to a degree truly unknown at that time. He may however be accused of having endeavoured in some measure to have adorned nature with false ornaments, and having employed artificial effects rather than solid ones. Misusing in some way the expedient of a magick clear-darkness, meaning to captivate the sight by a contrast of opposed colours, but which however went very well together, always affording gracious looks, he soon became the fashionable painter; but also following the same phasis as all that is relating to that goddess, after some years, he was neglected, and is now fallen into an utter oblivion.

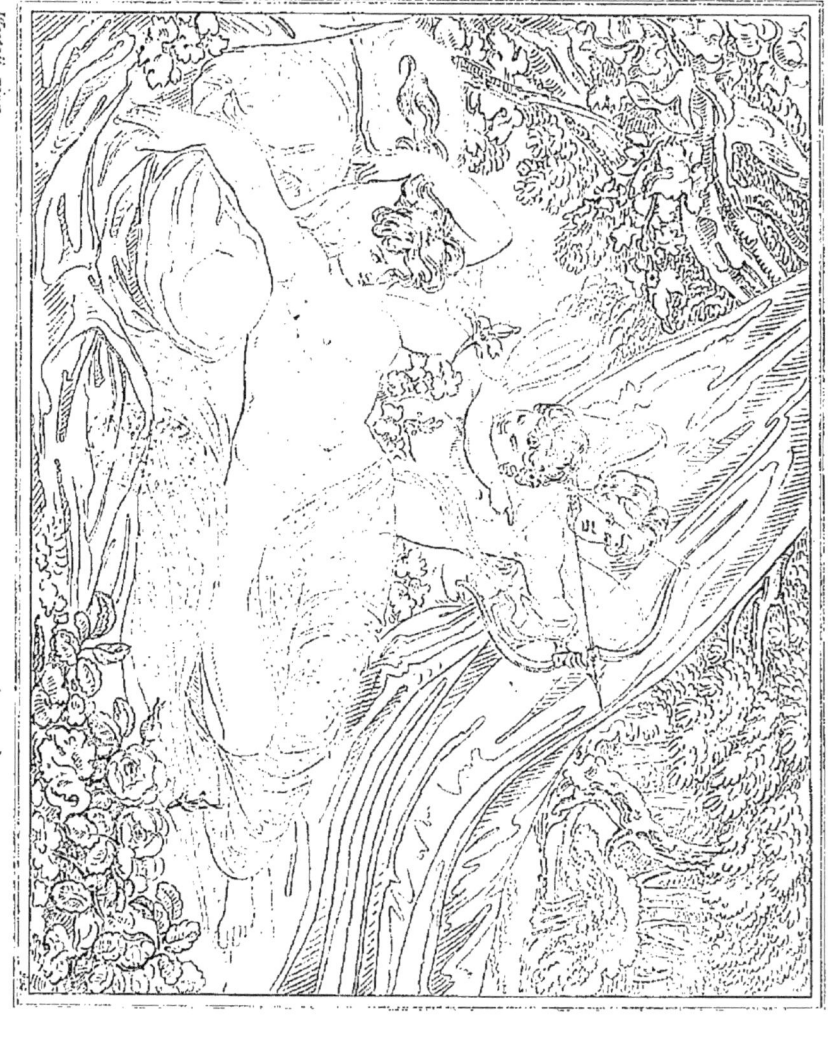

LE BOSQUET DE VÉNUS.
THE BOWER OF VENUS.

LE BOSQUET DE VÉNUS.

La déesse de Cythère est représentée ici dans toute sa beauté. Mollement couchée à l'ombre d'un bosquet touffu, deux petits amours se tiennent près d'elle; l'un d'eux paraît épier le coup d'œil de la déesse, pour exécuter ses ordres, tandis que l'autre, dirigeant ses regards hors du tableau, tient son arc tendu et s'apprête à lancer un dard perfide. Mais le dirige-t-il contre un dieu, ou contre un audacieux mortel qui tenterait de pénétrer dans l'asile mystérieux où repose Vénus?

Cette gracieuse composition a été exécutée à l'aquarelle : on peut trouver sans doute quelque singularité dans la manière dont sont posés les deux bras de la déesse; mais, sous le rapport de la couleur, ce morceau est ce que l'on peut trouver de plus brillant et de plus vigoureux dans ce genre de travail.

W. Meadows l'a gravé dans la manière du crayon. Une autre gravure plus petite a été faite par G. Kellaway.

THE BOWER OF VENUS.

« Hither the laughing loves resort,
Hence wing their mystic darts. »

The painter has represented the Cytherean Goddess, in all the majesty of irresistible beauty, reposing in the umbrageous shelter of her bower; two attendant loves obsequiously watch the glances of her eye, and eagerly await her commands; one of them appears to direct her attention towards an object out of the picture, and the second prepares the mystic dart for him, who, whether mortal or immortal, dares rashly intrude on the seclusion of Venus.

This graceful composition is executed in Water colours, and in richness, depth, and brilliancy, is among the most splendid examples of that department of art : it has been engraved in chalk by W. Meadows, and of a smaller size by G. Kellaway.

NOTICE

SUR

THOMAS LAWRENCE.

Thomas Lawrence naquit vers 1769, à Devizes, sur la route de Bath. Son père, simple aubergiste, recevait habituellement dans sa maison Garrick, Johnson Burcke et d'autres hommes de mérite, que le jeune Lawrence amusait beaucoup par la vivacité de son esprit. A 9 ans il était déjà remarquable par une grande finesse et un aplomb imperturbable. Il dessinait sans maître, et fit un jour le portrait de Garrick, qui fut trouvé fort ressemblant.

Bientôt la réputation du petit aubergiste-peintre se répandit dans les environs; à 12 ans le jeune Lawrence alla s'établir à Bath. On lui payait une guinée et demie pour un portrait légèrement esquissé au crayon. A 17 ans il voulut peindre à l'huile, et fit un portement de croix. Les fautes de dessin abondaient dans l'ouvrage, mais l'expression de la tête du Christ était très-belle.

Lawrence vint enfin à Londres en 1787 : il vit Reynolds; mais il ne prit aucun maître, et continua, comme par le passé, à rendre la nature comme il la sentait, sans vouloir s'astreindre à imiter ses devanciers. Son coloris est souvent pâle, une lumière un peu blafarde éclaire ses premiers plans; quant à l'expression de ses têtes, elle est pleine de vérité; ses accessoires sont traités sans négligence.

En 1818, Lawrence fit un voyage à Aix-la-Chapelle, et, pendant le congrès, il fit le portrait de presque tous les souverains qui y étaient rassemblés. Ses portraits en pied lui furent payés jusqu'à 15 et 18 mille francs.

Lawrence mourut en 1830.

NOTICE

OF

THOMAS LAWRENCE.

Thomas Lawrence was born about 1769, at Devizes, on the road to Bath. His father an inn-keeper, frequently possessed Garrick, Johnson Burke and other men of merit, whom young Lawrence greatly amused by the liveliness of his wit. At nine years old he was already remarkable for a great ingenuity and an imperturbable uprightness. He drew untaught, and one day performed Garrick's portrait found to be of a great likeness.

The reputation of the little inn-keeper-painter soon began to extend in the environs; at 12 years old, young Lawrence settled at Bath, where he was paid a guinea and a half for a slight sketched penciled portrait. At 17, he undertook oil-painting, and performed a cross bearing. There were a great number of faults in the work, but the expression of the head of the christ was beautiful.

At last, Lawrence came to London in 1787; he saw Reynolds; but he took no master, and continued as before, rendering nature as he had done, being unwilling to subject himself to the imitation of his predecessors. His coloring is often pale, a brightness of a little decay hue enlightens his first grounds; as to the expression of his heads, it is full of truth, his accessories are not neglected.

In 1818 Lawrence journeyed to Aix-la-Chapelle, and, during the congress, he made the portrait of almost all the sovereigns who were there assembled. His portraits in full length were even paid him 15 and 18 thousand franks.

Lawrence died in 1830.

DEUX ENFANTS.

DEUX ENFANS.

Ce charmant tableau, peint par le dernier président de l'Académie royale de Londres, représente deux enfans, dont la physionomie animée et rayonnante de santé respire la fraîcheur et la joie : leur beauté intéresse, tandis que l'expression naïve de leur innocente gaieté inspire le plaisir.

Sir Thomas Lawrence se montre ici fidèle observateur des grâces toujours attrayantes de l'enfance ; il paraît avoir été inspiré par le même sentiment que sir Josué Reynolds, en contemplant la nature sous ses formes les plus simples et les plus aimables : ce tableau est un modèle d'expression, d'un coloris riche et brillant, et d'un clair-obscur qui a rarement été surpassé.

Les amateurs sont redevables à l'habile burin de G. T. Doo, d'une charmante gravure d'après ce tableau, publiée dernièrement par MM. Moon, Boys et Graves, de Londres : il a été aussi lithographié, mais sans le nom du peintre.

NATURE,

A masterly and highly pleasing picture by the late President of the Royal Academy. It represents two children, whose animated countenances beaming with health and "redolent of joy and youth" interest by their beauty, and delight by the unsophisticated expression of innocent playfulness.

Sir Thomas Lawrence has here shown himself an accurate observer of the universally attractive graces of infancy, and appears to have been inspired with the same feeling as Reynolds in contemplating nature in her most amiable and unassuming forms. This picture is a specimen of correct and well defined outline, of rich and splendid colouring, and of effective light and shade that has seldom been surpassed.

The admirers of fine engraving are indebted to G. F. Doo for a delightful print of "Nature" recently published by the enterprising house of Moon, Boys and Graves; it has also been copied in lithography without acknowledgment.

Howard pinx.

BACCHUS ENFANT CONFIÉ AUX NYMPHES DE NISA.

THE INFANT BACCHUS BROUGHT BY MERCURY TO THE NYMPHS OF NISA.

BACCHUS ENFANT,

CONFIÉ AUX NYMPHES DE NISA.

Bacchus dans sa première enfance fut confié aux nymphes du mont Nisa par Jupiter son père; et c'est Mercure qui fut chargé de leur apporter le jeune dieu au moment de sa naissance.

Les anciens auteurs diffèrent de sentimens sur la situation du mont Nisa : suivant quelques géographes, dix endroits différens portent ce nom; l'un d'eux, sur la côte d'Eubée, était célèbre par ses vignes, dont la croissance était si remarquable que lorsqu'une branche était plantée le matin, elle produisait dans la journée une grappe qui, dans la soirée même, arrivait à sa parfaite maturité. Nulle autre place assurément ne pouvait avoir de plus justes prétentions à servir de théâtre pour l'éducation du Dieu du vin.

Ce sujet mythologique a inspiré au peintre Howard un tableau rempli de beautés. Mercure traversant les airs tient encore dans sa chlamyde le jeune Bacchus, que les nymphes s'empressent de recevoir avec une tendresse mêlée de joie.

Ce tableau a été gravé très-agréablement, pour un des almanachs que l'on publie à Londres avec tant de recherche.

THE INFANT BACCHUS,

BROUGHT BY MERCURY TO THE NYMPHS OF NISA.

The nursing of Bacchus, during his infancy, was by his father Jupiter confided to the Nymphs of Nisa. Ancient Authors differ in describing the situation of that place; according to some Geographers there were no less than ten places known by the name of Nisa. One of these, on the coast of Eubœa, was famous for its vines, which grew in so remarkable a manner, that, if a twig was planted in the ground in the morning, it immediately produced grapes, which became perfectly ripe in the evening of the same day, surely no other place could produce such incontestable claims to the nurture and education of the God of Wine.

From this mythological incident the artist has derived a hint for a very beautiful picture, representing the arrival of Mercury in the groves of Nisa, charged with the infant son of Semele, who his welcomed by the Nymphs with joy and tenderness: it has been successfully engraved for one of the embellished annuals.

NOTICE

SUR

JEAN OPIE.

Jean Opie naquit en Angleterre vers 1750. Sa peinture est solide et large, sans sécheresse, sans prétention, mais sans charme, sans finesse et sans agrément. En jetant ses couleurs sur la toile, on croit apercevoir de l'insouciance et même une certaine négligence : on voit cependant que si ce travail est fait avec grossièreté, il est du moins celui d'un artiste plein de puissance et d'une grande énergie.

Les personnages qu'il a placés dans ses tableaux ressemblent à des héros de cabaret. Il paraît n'avoir jamais fréquenté la classe aristocratique, qui est pourtant si nombreuse en Angleterre; il semble même que, s'il vivait dans les tavernes, c'était dans celles du troisième ordre. John Bull est le modèle qui l'a continuellement inspiré : aussi son pinceau n'a-t-il rien d'efféminé.

Jean Opie est mort à Londres en 1802.

NOTICE

OF

JOHN OPIE.

John Opie was born in England about 1750. His painting is solid and large, without dryness or pretension, but bereft of all charm, delicacy and delight. In casting his colours upon the canvas, one is ready to perceive a carelessness, and even neglect, though, if this work is done in a coarse manner, it may be seen that it comes from an artist full of means and capable of a great energy.

The personages whom he has placed in his pictures are much like ale-house heroes. He does not appear ever to have frequented the aristocratical society, which is however so numerous in England; nay, it seems that if he lived at the taverns, it was in those of the third order.

John Bull is the model which continually inspired him, therefore, his pencil is void of all effeminacy.

John Opie died at London in 1802.

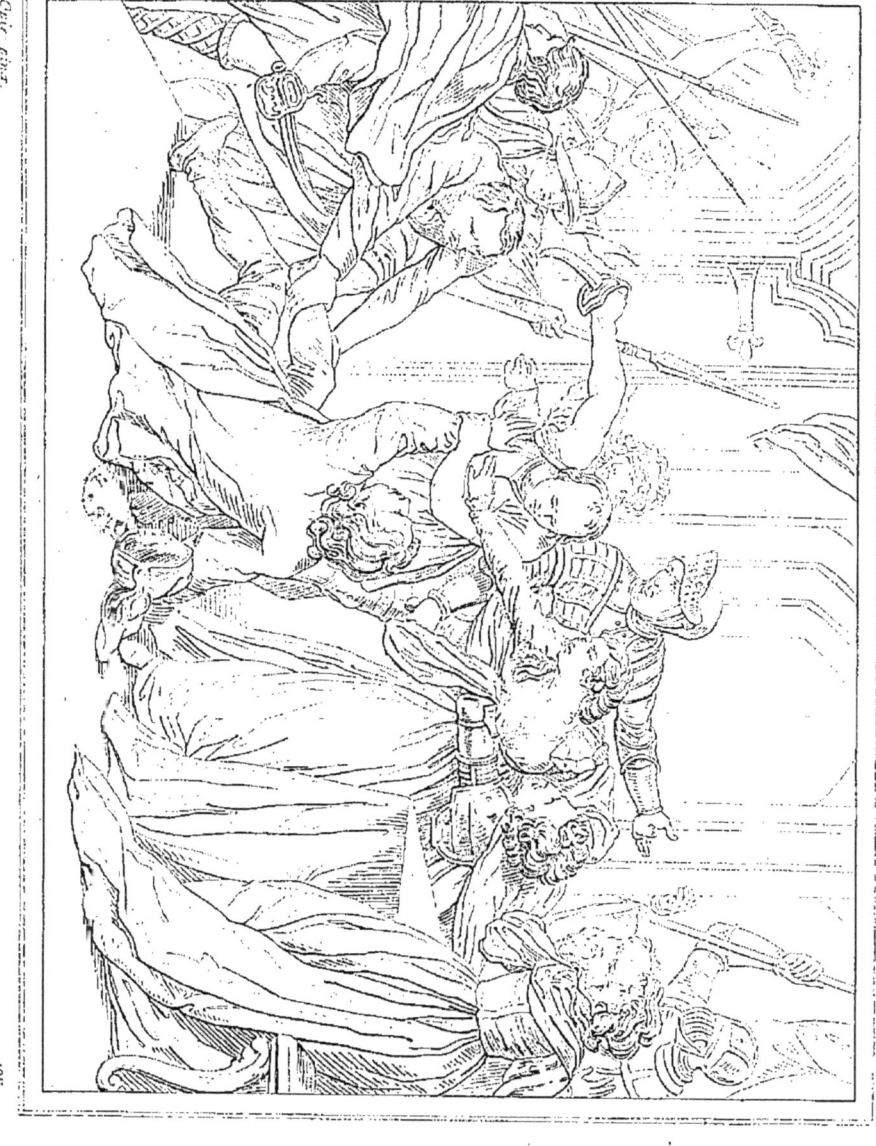

MORT DE RIZZIO

MORT DE RIZZIO.

Les talens de Rizzio pour la musique le firent remarquer par la reine Marie Stuart, tandis qu'il était attaché à l'ambassadeur de Savoie près la cour d'Edimbourg; il devint son favori, et elle le prit à son service comme secrétaire. Sa capacité et son insolence le firent bientôt détester de toute la noblesse; et lord Darnley, mari de la reine, ayant conçu de la jalousie contre le favori piémontais, il conjura sa perte. Voulant même rendre sa vengeance plus cruelle, il le fit assassiner dans l'appartement de la reine.

Marie Stuart était à souper avec la comtesse d'Argyle et Rizzio, le 9 mars 1566, lorsque le chancelier Morton entra à la tête des conjurés, qui d'abord en présence de la reine l'accablèrent d'outrages. Ayant ensuite entraîné Rizzio dans la pièce voisine, il y reçut cinquante-six blessures dont il finit par périr. On fait encore voir dans le château d'Holy-Rood la place où fut commis cet acte d'atrocité, et le plancher en est encore ensanglanté, suivant ce qu'en dit Walter Scott dans *la jolie fille de Perth*.

Le tableau de la mort de Rizzio est une des plus célèbres productions du peintre J. Opie; il offre toutes les particularités de son style, remarquable par une composition simple, une belle expression, un grand effet, une vérité et une beauté de couleur extraordinaires. Ces qualités ont fait donner à l'auteur le titre de *Caravage anglais*.

La mort de Rizzio a été gravée par M. J. Taylor.

Larg., 10 pieds? haut., 8 pieds?

THE DEATH OF RIZZIO.

Quén Mary Stuart noticed Rizzio for his musical talents when engaged to the ambassador of Savoy, at the court of Edinburgh; he became her favorite and secretary. His capacity and insolence caused him to be hated by all the nobility; Lord Darnley the queen's husband was so jealous of this piedmontese favorite that he swore his death, and to render his revenge still more cruel, he ordered him to be murdered in the queen's apartment.

Mary Stuart was at supper with the countess of Argyle and Rizzio on March the 9th 1566, when chancellor Merton came in at the head of the conspirators, and after having at first in the presence of the queen abused Rizzio in a very outrageous manner they dragged him afterwards into the next room, and gave him fifty six wounds of which at length he died. There is still to be seen in the castle of Holy-Rood the place where this horrid deed was done, and it is said the floor is yet stained with blood.

The picture of the death of Rizzio is one of the masterpieces of the painter J. Opie; it displays all the particularities of his style remarkable for a simple composition, a sweet expression, a noble execution and a true beautiful extraordinary colour.

These qualities conferred on the author the title of the *English Caravage*.

The death of Rizzio has been engraven by M. J. Taylor.
Breadth, 10 feet 8 inches? height, 8 feet 6 inches?

NOTICE

SUR

JEAN BURNET.

Jean Burnet est né en Écosse vers 1780. Il a étudié le dessin avec Wilkie et Allan. Quoique résidant toujours à Édimbourg, il est membre de l'académie royale de Londres, et envoie ses ouvrages aux expositions de *Sommerset-House*.

Les tableaux de Burnet sont estimés; il s'est cependant adonné davantage à faire des dessins où l'on trouve de la grace et un effet vigoureux; mais il s'est peut-être distingué encore davantage par les gravures faites d'après ses propres compositions.

NOTICE

OF

JOHN BURNET.

John Burnet is born in Scotland about 1780. He has studied drawing with Wilkie and Allan. Although always residing at Edinburgh, he is a member of the royal academy at London, and sends his works to the exhibitions of Sommerset-House.

Burnet's pictures are much valued; he has however given himself up more to designs, in which are to be seen a graceful vigorous effect, but he has perhaps still more distinguished himself for engravings done from his own compositions.

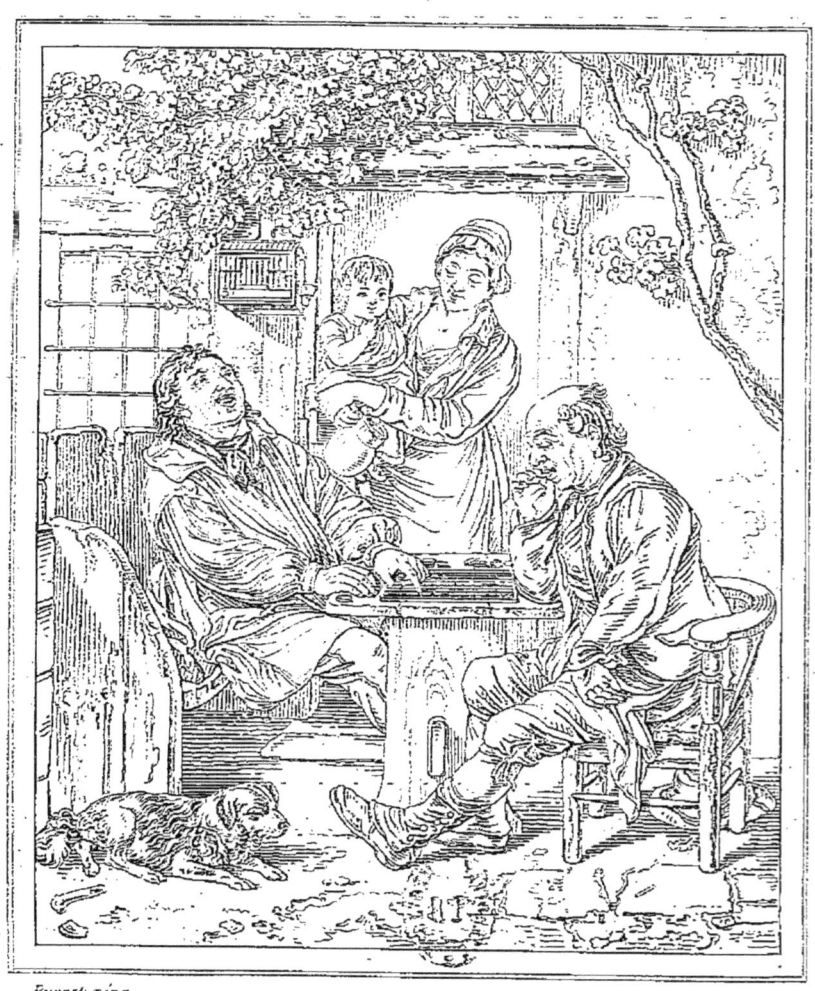

LES JOUEURS DE DAMES.

LES JOUEURS DE DAMES.

Le jeu de dames est répandu également, en tous pays et dans toutes les classes de la société. Le peintre nous fait voir ici deux voisins qui prennent cette distraction au devant de leur maison, probablement après leur diner. Celui qui vient de gagner la partie exprime sa joie de la manière la plus expansive; c'est sans contredit le maître de la maison, puisqu'il a fait à son hôte l'honneur de la chaise, tandis qu'il est assis sur un banc; d'ailleurs, le chien est placé près de lui, et cela démontre avec quel soin l'auteur du tableau est observateur de la nature.

L'adversaire paraît fortement altéré du coup inattendu qui lui fait perdre la partie. La ménagère, qui tient un enfant dans ses bras, regarde le jeu avec attention, et l'expression de sa figure fait voir qu'elle porte intérêt au joueur qui a gagné. Elle tient à sa main un pot qu'elle va emplir de bière, afin de distraire un peu les deux joueurs de l'objet qui les occupe si diversement.

La composition de ce tableau est simple, le dessin en est correct, les expressions variées, et le clair-obscur très-vigoureux. Le peintre Burnet l'a gravé lui-même en metzotinte.

Haut., 1 pied 6 pouces? larg., 1 pied 3 pouces?

DRAUGHT PLAYERS.

Draught-playing is greatly in use in every class of the society. The painter offers to view two neighbours diverting themselves at this play before their house, very likely after their dinner. He who has just won the game, expresses his joy in a most jovial manner and doubtless is the master of the house, having yielded to his guest the honour of the chair, he himself being seated on a bench; besides, a dog is placed near him, which denotes what a careful observer of nature the painter is.

The opponent seems to be quite thunderstruck at the unexpected push which makes him lose the game. The housewife holding a child in her arms beholds the game with great attention, the expression of her countenance shows how much concern she has for the player who has won. In her hand is a pot, which she is going to fill with beer, on purpose to divert a little the players from an object they seem to be so intent upon.

The composition of this picture is simple, the drawing correct, there is a variety of expression in it, and the clear-darkness is also extremely vigorous. Burnet the painter has engraven it himself in mezzo tinto.

Breadth, 1 foot 7 inches? height, 1 foot 4 inches?

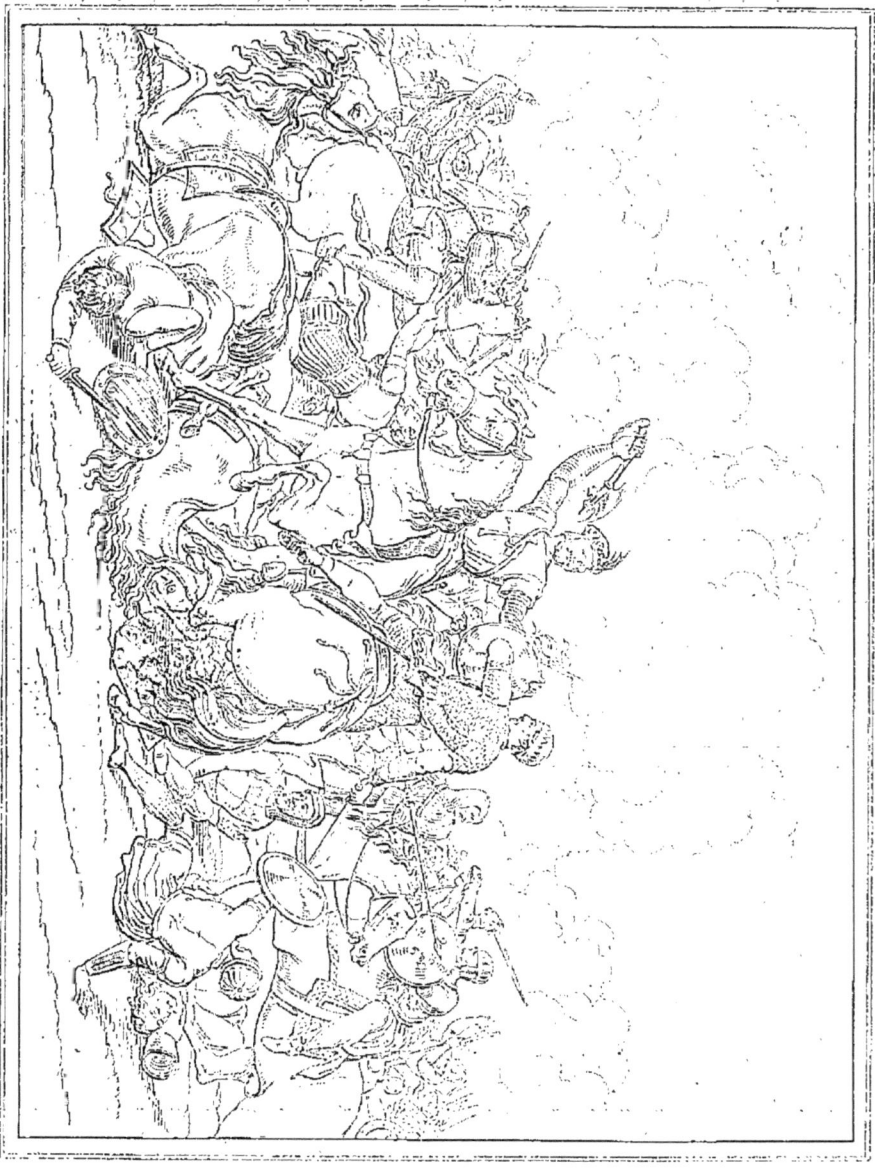

RICHARD 1er ET SALADIN.

RICHARD I^{er}. ET SALADIN.

Lors de la troisième croisade, Philippe-Auguste, roi de France, et Richard I^{er}., Cœur-de-Lion, roi d'Angleterre, arrivèrent dans la Terre-Sainte, en 1191, avec des forces si considérables, que St.-Jean-d'Acre fut obligé de se rendre. Le roi de France revint de suite dans ses états, et Richard, resta seul pour conduire les croisés, qu'il dirigea vers Jérusalem.

Saladin, craignant de ne pouvoir résister, se retira en démantelant les places de Jaffa, Césarée, Arsouf et même Ascalon. Cependant il livra près de la ville d'Assur une bataille, l'une des plus remarquables dans les fastes des guerres de la Terre-Sainte. Le sultan avait 300 mille hommes sous ses ordres, les croisés n'étaient que 100 mille. Déjà les ailes de l'armée chrétienne étaient en déroute; mais le centre, composé des troupes d'élite commandées par Richard, tint ferme, et reprit bientôt la victoire; 40 mille Sarrasins restèrent sur le champ de bataille.

Quelques chroniques du temps assurent que Saladin fut renversé de cheval par le roi Richard lui-même. C'est cet instant que le peintre Cooper a choisi pour son tableau, qui fut exposé en 1828 à Sommerset-House. Il appartient à sir J. Morrison. W. Giller en a fait la gravure en mezzo-tinte.

RICHARD I. AND SALADIN.

At the time of the third crusade, Philip Augustus, King of France, and Richard the Ist, called Cœur de Lion, King of England, arrived in the Holy Land in 1191, with such considerable forces that Saint Jean-d'Acre was obliged to submit. The king of France returning afterwards to his dominions, Richard remained alone, to lead on the Crusaders, whom he conducted towards Jerusalem.

Saladin fearful of not being able to stand his ground, retired, destroying both Jaffa, Cesarea, Arsouf, and even Ascalon. However he gave battle near the city of Assur, and which combat, was one of the most remarkable in the annals of the holy wars. The sultan had 300 thousand men under his command, the Crusaders were but 100 thousand. The wings of the Christian army were already routed, but the centre composed of chosen troops, commanded by Richard, stood firm, and soon obtained the victory, forty thousand Saracens remaining on the field of battle. Some of the Chronicles of that period assure us, that Saladin was unhorsed by King Richard himself.

This is the moment chosen by the artist in this painting, which was exhibited in 1828 at Somerset House. It belongs to sir J. Morrison. W. Gillern has done an engraving of it in mezzo tinto.

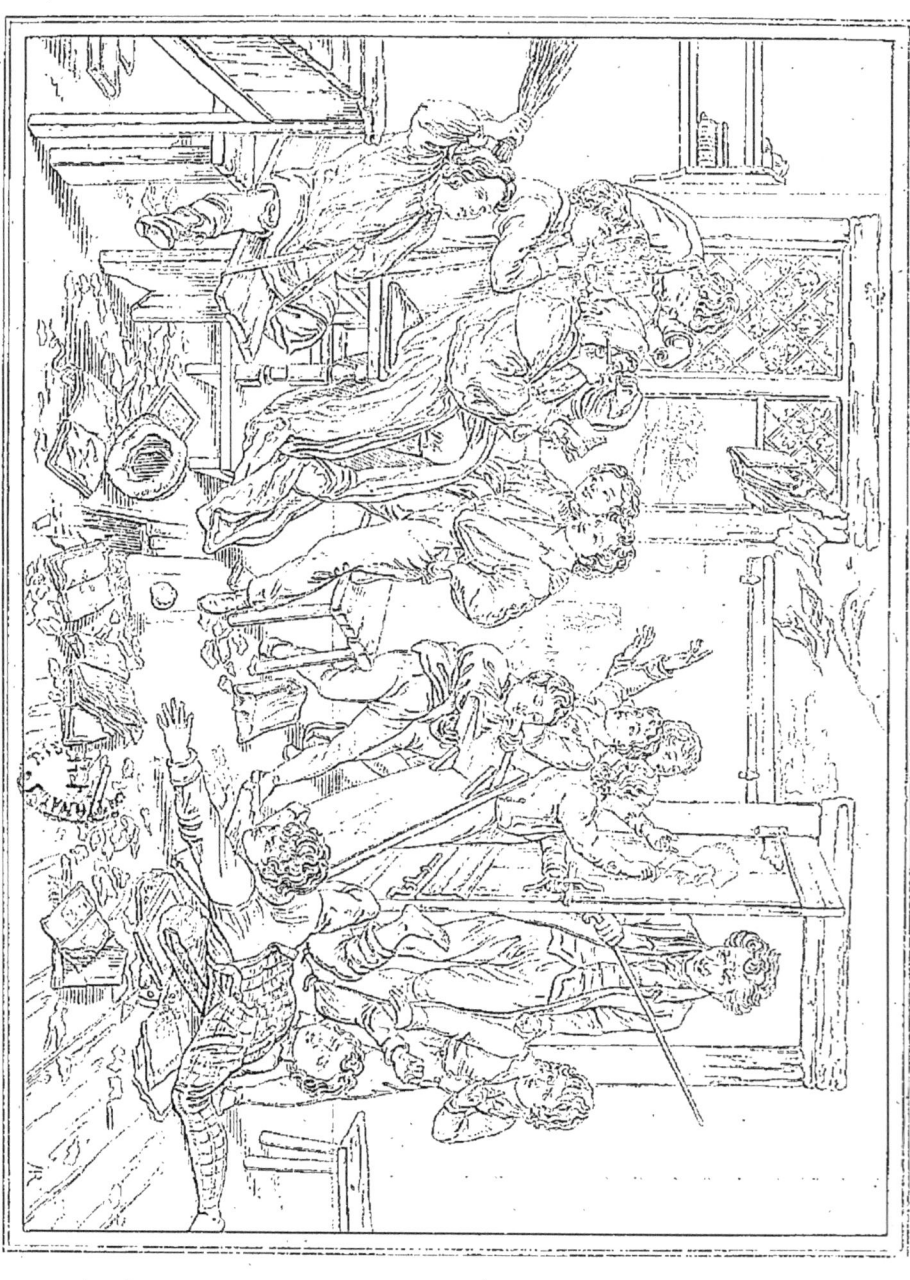

L'ÉCOLE EN DÉSORDRE

L'ÉCOLE EN DÉSORDRE.

Le maître d'une école de jeunes garçons a cru pouvoir s'absenter un moment pendant l'heure de la récréation. Profitant de cet instant de liberté, chacun a voulu l'employer à sa manière; d'un côté on voit un enfant d'un caractère tranquille et jouant seul; il tient une courroie d'une main, et de l'autre des verges pour frapper le banc sur lequel il est à califourchon. D'un autre côté un enfant turbulent saisit les pieds d'un banc; il vient de renverser un de ses camarades qui y était assis, et du même coup en a fait tomber un autre qui jouait avec une pomme. Le plus espiègle de la bande a osé se placer sur le fauteuil du maître : il a pris sa robe, son bonnet, et jusqu'à ses lunettes; il veut faire la leçon à deux écoliers, tandis qu'un troisième, grimpé sur le dos du fauteuil magistral, s'apprête à faire deux malices à la fois; il tient à la main son encrier et le renverse : une partie pourra bien salir le bonnet du maître et l'autre le visage de l'écolier.

A ce moment le maître paraît à la porte; il ne voit pas toute la scène, mais il en connaîtra tous les détails, car il est précédé d'un de ces écoliers doucereux qui savent se faire bienvenir des maîtres, et ne se mêlent aux jeux de leurs camarades que pour en rendre compte. Déjà le maître est armé de l'instrument du supplice, qui dans un instant va rétablir l'ordre; et la justice distributive n'oubliera pas ceux qui se permettent de tracer sur la porte une figure hétéroclite, à laquelle leur malice a donné de la ressemblance avec celle de leur maître.

Ce tableau, peint par Henri Richter, fait partie du cabinet de Gu. Chamberlayne; il a été gravé en mezzotinte par Turner.

Larg., 3 pieds? haut., 2 pieds?

THE SCHOOL IN AN UPROAR.

The master of a Boys School has absented himself for a few moments, during play time. Taking advantage of this opportunity, the youngsters wish to employ it, each according to his own whim: on one side, a boy of a quiet disposition is seen playing alone; he holds a strap in one hand, and in the other a birch to whip the form on which he is astride. On another side, a turbulent boy, catching up one the legs of a form has upset a school-fellow, who was sitting on it, and, he has, at the same time, thrown down another who was playing with an apple. The most mischievous of the lot has daringly placed himself in the master's arm-chair: he has even put on his gown, his cap, and his spectacles: he is lecturing two of the scholars, whilst a third, climbing up the back of the awful chair, is preparing to play two tricks at once; he has an inkstand in his hand and upsets it: part of the contents will smut his comrade's face, and part will dirty the master's cap.

The Pedagogue appears at this identical moment: he does not see all the scene, but he will soon know the particulars, for he is preceded by one of those sneaking youths, who find the means of being favourites with their masters, and never mix in the sports of their schoolfellows, but to carry tales. The master is already armed with the punishing instrument, which will instantaneously restore order; and retributive justice will not forget those who have taken the liberty to draw on the door a whimsical figure, to which their ingenuity has given some likeness of their master.

This picture by Richter, forms part of Gu. Chamberlayne's collection: there is a Mezzotinto engraving of it by Turner.

Width, 3 feet 2 inches? height, 2 feet 1 inch?

NOTICE

SUR

DAVID WILKIE.

David Wilkie est né en 1784, à Cultz, petite ville près d'Andrews en Écosse.

Fils d'un ministre de l'église presbytérienne, il étudia d'abord à l'académie de dessin d'Édimbourg, dont Graham était le directeur; il vint ensuite à Londres, où il étudia à l'académie royale sous la direction du peintre Fuseli.

La première manière de Wilkie était loin de répondre à ce qu'il a fait par la suite, et ses essais ne semblaient pas promettre les tableaux, qui lui acquirent ensuite tant de réputation, à cause de leur couleur brillante et de leur vigoureux effet.

En arrivant à Londres, en 1804, Wilkie n'avait d'autre ressource que celle de son pinceau ; mais avec un caractère intègre et une conduite très-régulière, il ne tarda pas à trouver moyen d'utiliser son talent. Dès 1805 il envoya à l'exhibition de *Sommerset-House* son tableau des politiques de village : l'effet que produisit la vue de ce tableau a placé Wilkie dans une situation très-favorable; et depuis ses ouvrages ont été de plus en plus goûtés.

Wilkie ayant perdu sa mère, il en éprouva un chagrin si vif, que sa santé en reçut de graves altérations. Il fit alors un voyage à Venise et en Espagne. Les études qu'il eut occasion de faire amenèrent de grandes améliorations dans sa couleur.

Plusieurs tableaux de Wilkie ont été rendus avec une grande perfection, par son ami le célèbre et habile graveur Reimbach.

NOTICE

OF

DAVID WILKIE.

David Wilkie is born in 1784, at Cultz, a small town near Andrews in Scotland.

He is the son of a presbyterian minister, he studied at first at the drawing-academy of Edinburgh of which Graham was the director; he afterwards came to London where he studied at the royal academy under the direction of the painter Fuseli.

The first kind of Wilkie was far from answering to what he has afterwards performed, and his essays did not seem to promise the pictures which acquired him some time after such a high fame, on account of the brilliant colouring and vigorous effect.

On his arrival at London in 1804, Wilkie had no other help but his pencil; but with an honest character and a good regular behaviour, he soon found means of making his talent useful. In 1805, he sent to the exhibition of Sommerset-House his picture of the village politicians : the effect that the sight of this picture produced, has set Wilkie in a very favorable light, and from that time, his works have been more and more relished.

Wilkie having lost his mother, experienced such a cutting grief, that it greatly impaired his health. He then travelled to Venice and Spain. The study he then had an opportunity of making, very much improved his coloring.

Many of Wilkie's pictures have been rendered with a high perfection by his friend the famous and skilful engraver Reimbach.

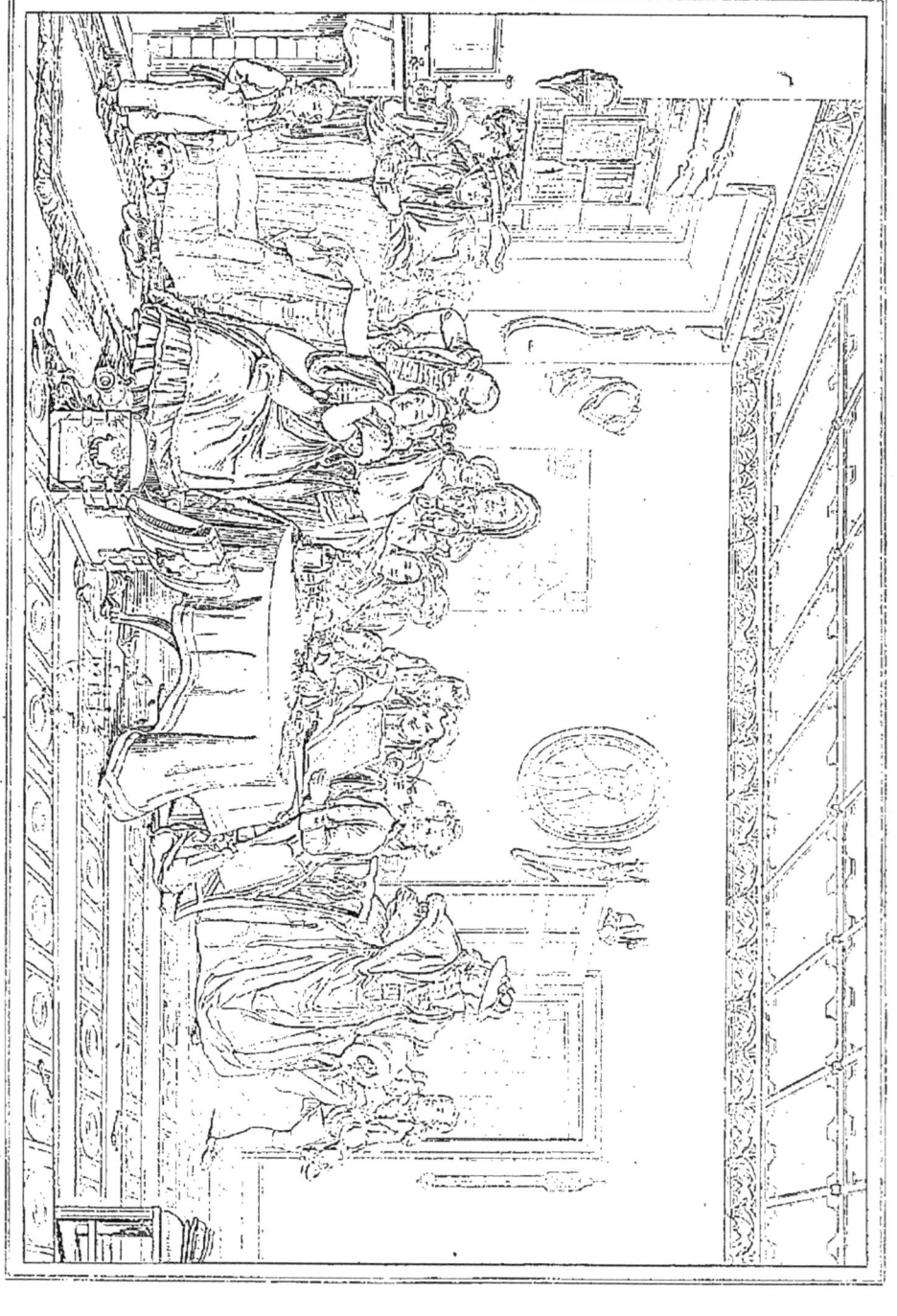

LECTURE DU TESTAMENT.

LECTURE D'UN TESTAMENT.

Les parens d'un vieux militaire qui vient de mourir, et dont le portrait est suspendu dans l'appartement, sont assemblés pour entendre la lecture du testament : le notaire est assis à table ; à sa droite on distingue le frère du défunt, tenant un cornet acoustique, il écoute attentivement, et témoigne son contentement de la manière dont les biens du défunt se trouvent partagés. Sa sœur, vieille demoiselle, éprouve au contraire, une telle contrariété, qu'elle se retire précipitamment, avant que les affaires soient terminées; elle tient encore ses lunettes à la main, et son jeune laquais emporte ses patins et son petit chien : la colère de cette mégère ne produit aucun effet sur le reste de la compagnie. Un groupe fort intéressant, est celui d'un sous-officier de dragons, sa belle-mère, son épouse et leur enfant : la jeune femme vient de recevoir le portrait en miniature du parent décédé, et c'est avec un vif plaisir qu'elle met à son cou ce souvenir d'affection ; sa mère, qui tient l'enfant, partage cette satisfaction.

Tout, dans ce charmant tableau, indique une profonde connaissance de la nature humaine ; le chien fidèle est tapi sous la bergère de son ancien maître ; les sangsues, dans le bocal au-dessus de la cheminée, sont une allusion satirique à l'objet de la réunion. Le coloris et le clair-obscur sont excellens et en harmonie avec la composition, le dessin et l'expression. Ce tableau était dans la collection du feu roi d'Angleterre : il a été fort bien gravé par A. Raimbach.

Larg., 2 pieds 6 pouces? haut., 1 pieds 10 pouces?

THE READING OF A WILL.

The surviving relatives of an aged officer, whose portrait is seen in the apartment, are assembled to hear the reading of his "*Last Will and Testament*" by an attorney, who is seated at a table. He is attentively listened to by the brother of the testator, who is seen on his right hand, with an ear trumpet; the old gentleman's countenance is highly expressive of his satisfaction with the distribution the deceased has made. A strong contrast to this feeling is discernible in the looks and actions of his maiden sister, whom disappointment has prompted to withdraw from the presence of her relations before the conclusion of the business which called them together; the spectacles are still in her hand. Her indignation has little effect on the company who are absorbed in their own affairs. An interesting group is composed of a subaltern of dragoons, his wife, her mother, and child. The younger female has just received a miniature of her departed kinsman, and places this token of his affection on her neck, with evident delight. Her mother, who holds the infant in her arms, participates in her feelings.

This admirable picture, in every part, evinces a close and accurate observance of nature: the faithful dog is seen under the chair of his old master: the leeches above the fire place are a satirical allusion to the business of the scene. The colouring, and light and shade, are equally excellent with the composition, drawing, and expression. It formed part of his late Majesty's Collection, and has been finely engraved by A. Raimbach.

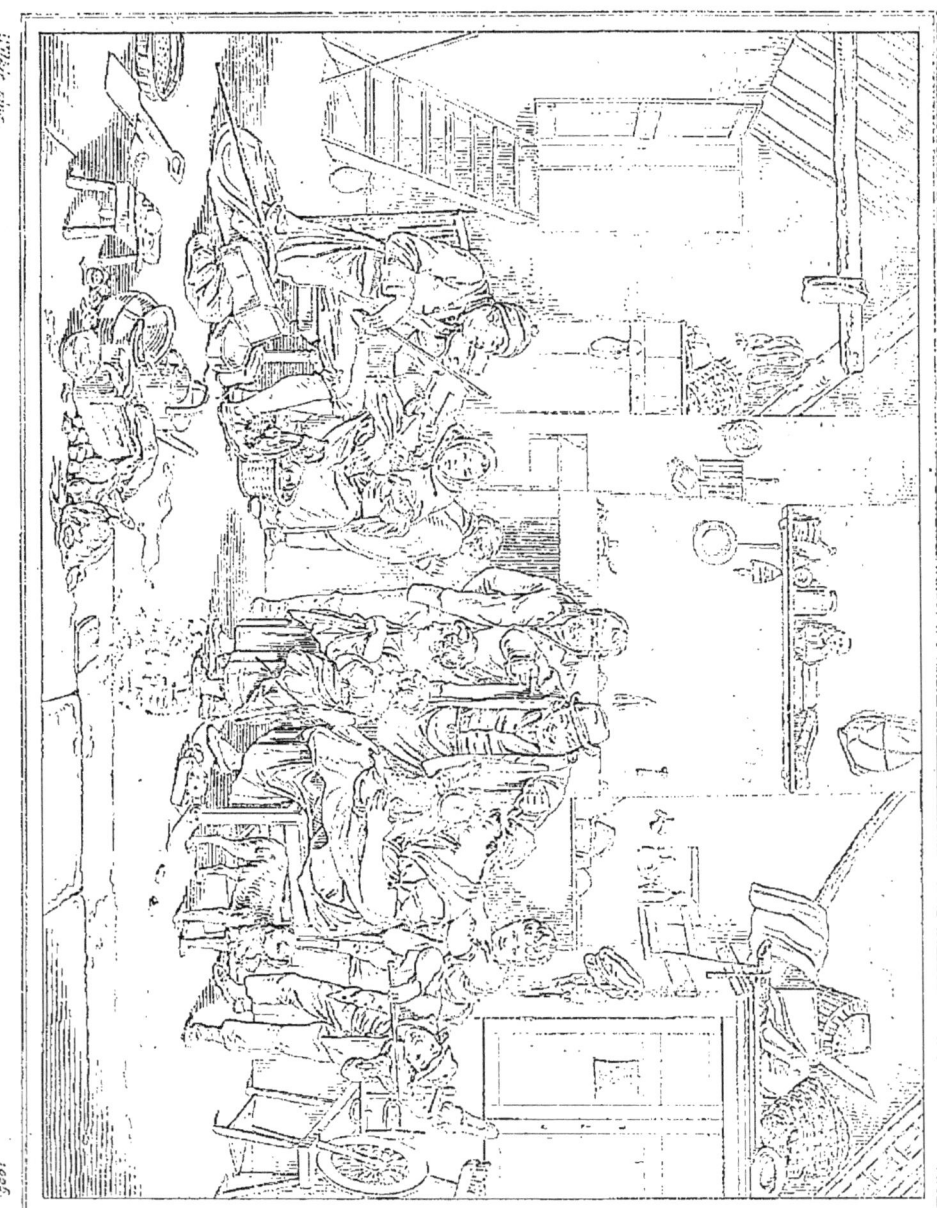

L'AVEUGLE, JOUEUR DE VIOLON.

Un pauvre musicien ambulant, sa femme et deux enfans, arrivent dans la demeure d'un marchant de campagne : on les accueille, et l'humble suivant d'Apollon répond à ce bienfait en jouant ses meilleurs airs. Tous les habitans, depuis le vieux grand-père jusqu'aux plus petits enfans, laissent de côté leurs occupations diverses et se pressent autour de l'aveugle violiniste avec la joie la plus franche. Les traits sévères de ce pauvre vieillard s'épanouissent, et, se rappelant le bon temps passé, il sourit. Le père, ouvrier robuste, marque la mesure avec ses doigts, en même temps qu'il chante et qu'il joue avec l'enfant qui est sur les genoux de sa mère ; la bonne femme a même suspendu les préparatifs du dîner. Un jeune garçon, dans l'excès de sa joie, imite, avec une baguette et le soufflet, les mouvemens du ménétrier : sa sœur aînée voudrait bien lui faire des remontrances de cette interruption, si elle pouvait s'empêcher elle-même de sourire à cette espièglerie. On connaît aussi le talent imitateur de ce petit malin par un de ses dessins qui se trouve sur l'armoire au-dessus de lui. Les deux autres enfans, la physionomie brillante de joie, écoutent avec ravissement ces accords harmonieux, sans pouvoir comprendre comment ils sont produits.

L'ensemble de ce tableau est parfait : les groupes, l'expression, le clair-obscur et le coloris, sont également remarquables. Il fut peint en 1806, avant que l'artiste eût atteint sa vingtième année, pour sir Georges Beaumont. Cet amateur ayant donné sa collection, on le voit maintenant dans la Galerie Nationale : il a été bien gravé par J. Burnet.

Larg., 2 pieds 5 pouces ; haut., 1 pied 9 pouces.

THE BLIND FIDDLER.

A poor itinerant musician, with his wife and two children, have arrived at the dwelling of a country tradesman; they are welcomed by seats at the fire side, and the humble votary of Apollo repays the benefit by some of his choicest airs. All the inmates of the cottage from the aged grand father to the " todlin wee things " abandon their respective occupations, and crown around the blind fiddler with unmixed delight. The old man's rigid features relax into a smile at the vivid recollections of " auld lang syne; " the father, an athletic operative, is keeping time with his fingers as he sings and plays with the infant on its mother's lap; the good woman herself has suspended the preparations for dinner; the boy, in the exuberance of his mirth, mimics the action of the minstrel with a stick and pair of bellows, while his elder sister would remonstrate with him for his interruption, could she forbear smiling at his waggery (by the way, the imitative talent of this urchin is father evinced by a drawing on the cupboard above him). The other two children, with sparkling eyes and smiling countenances, listen with rapture to the harmonious sounds, utterly unable to comprehend the mystery of their production.

All is in keeping in this celebrated picture; the grouping, the expression, the light and shade, and the colouring, are equally excellent. It was painted in 1806, before the artist had attained his 20th year, for Sir George Beaumont, Baronet; and that gentleman, having bestowed his collection on the Bristish Nation, it is now worthily placed in the National Gallery: it has been engraved by J. Burnet.

Size: 1 foot 10 inches by 2 feet 7 inches.

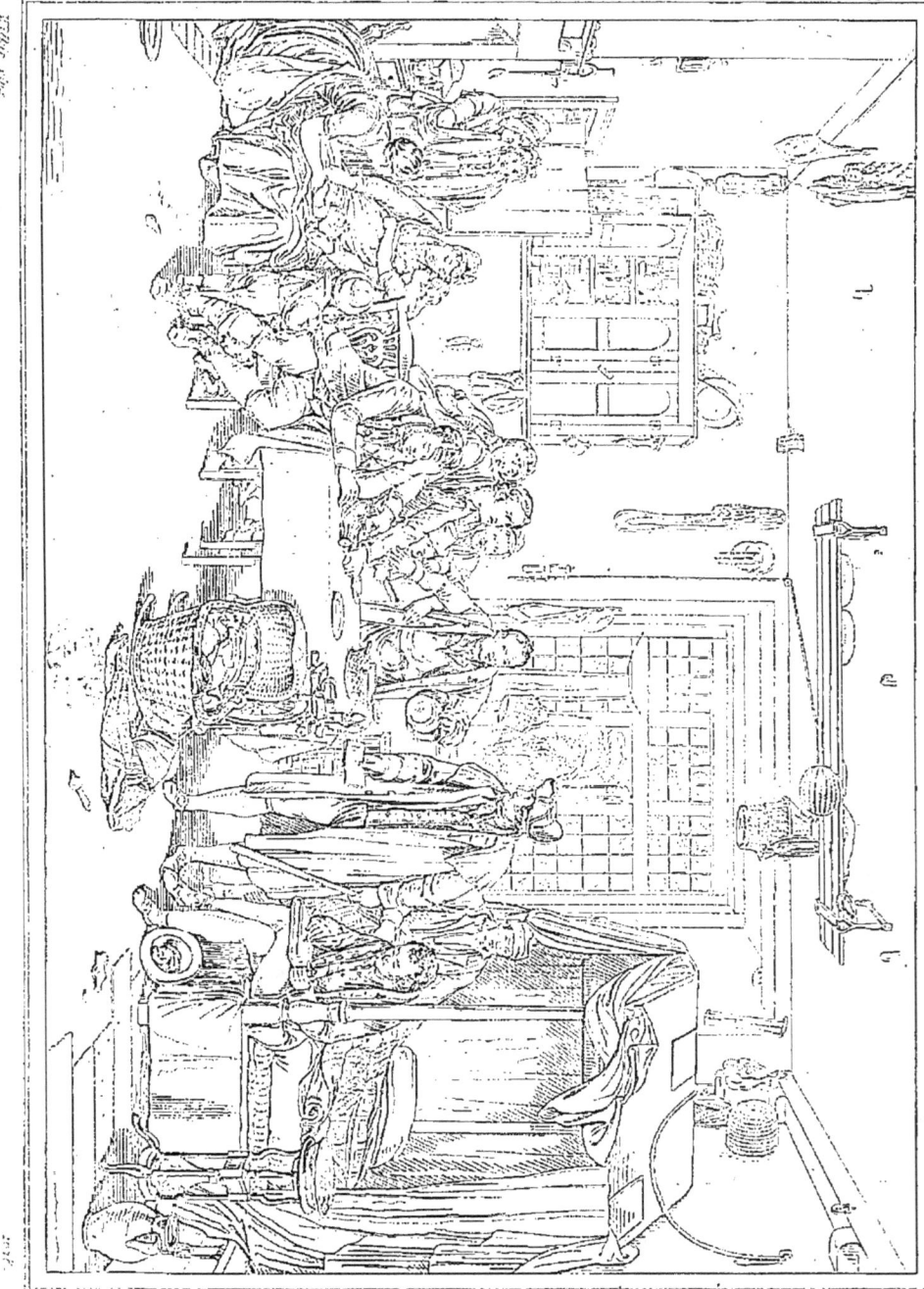

LA SAISIE.

Une famille devenue malheureuse n'a pu acquitter la redevance qu'elle doit à son propriétaire, et par suite un huissier vient saisir ce qui peut se trouver de bon, et servir ainsi à solder les fermages.

Ce privilége, que la loi est obligée d'accorder au propriétaire, occasione des scènes fort douloureuses, puisque souvent, en ruinant tout-à-fait le fermier, elle ne donne au propriétaire d'autre avantage, que de faire cesser une location, qu'il se trouve par là le droit de donner à un autre.

Le malheureux chez lequel s'opère la saisie est assis près d'une table; il paraît absorbé par l'impossibilité dans laquelle il se voit d'éviter le malheur, qui va le réduire à la misère la plus affreuse, ainsi que sa jeune et nombreuse famille. Sa femme, assise derrière lui, paraît s'évanouir, et ne s'aperçoit pas même que sa peine augmente le chagrin de ses enfans. Dans le fond arrive la mère avec une vieille servante, tandis que d'autres personnes de la famille cherchent à attendrir l'officier ministériel. Mais lui, impassible comme la loi, ne prend aucune part à tous les tourmens que sa présence occasione. Son scribe, assis sur le bord du lit, fait le procès-verbal de cette saisie, avec une tranquillité qui n'est partagée que par celui qui le lui dicte.

Ce tableau, du peintre Wilkie, est composé et peint avec beaucoup de talent; il appartient à M. A. Raimbach, qui l'a gravé.

Larg., 3 pieds? haut., 2 pieds?

ENGLISH SCHOOL. WILKIE. PRIV. COLLECTION.

THE SEIZURE.

An unfortunate family who could not pay the rent they owed to their landlord, in a short time a bailiff came and seized upon all that was worth any thing to pay the farm-rent.

This privilege, that the law is obliged to grant to landlords is the cause of very afflicting scenes, since in wholly ruining the farmer, the only advantage that occurs to the owner, after the tenant's removal is to have his premises let to another.

The unfortunate man, at whose house the seizure is made, is seated at a table, sinking under the weight of his grief through the impossibility of eluding his misfortune which is about to reduce him to the most wretched misery, as well as his young and numerous family. His wife sitting behind him appears to be fainting away, and does not even perceive that her affliction encreases her childrens sorrow. At the extremity of the picture the mother with an old servant is seen coming, while other persons of the family are endeavouring to move the bailiff. But he is as severe as the law, and takes no heed of the grief his presence occasions. His scribe sitting on the bed-side, draws up the deed of this seizure with a calm cool blood that nobody partakes of but he who dictates him.

This picture of Wilkie is composed and painted with the highest talent; it belongs to M. A. Raimbach who has engraved it.

Breadth, 3 feet 2 inches? height, 2 feet 1 inch.?

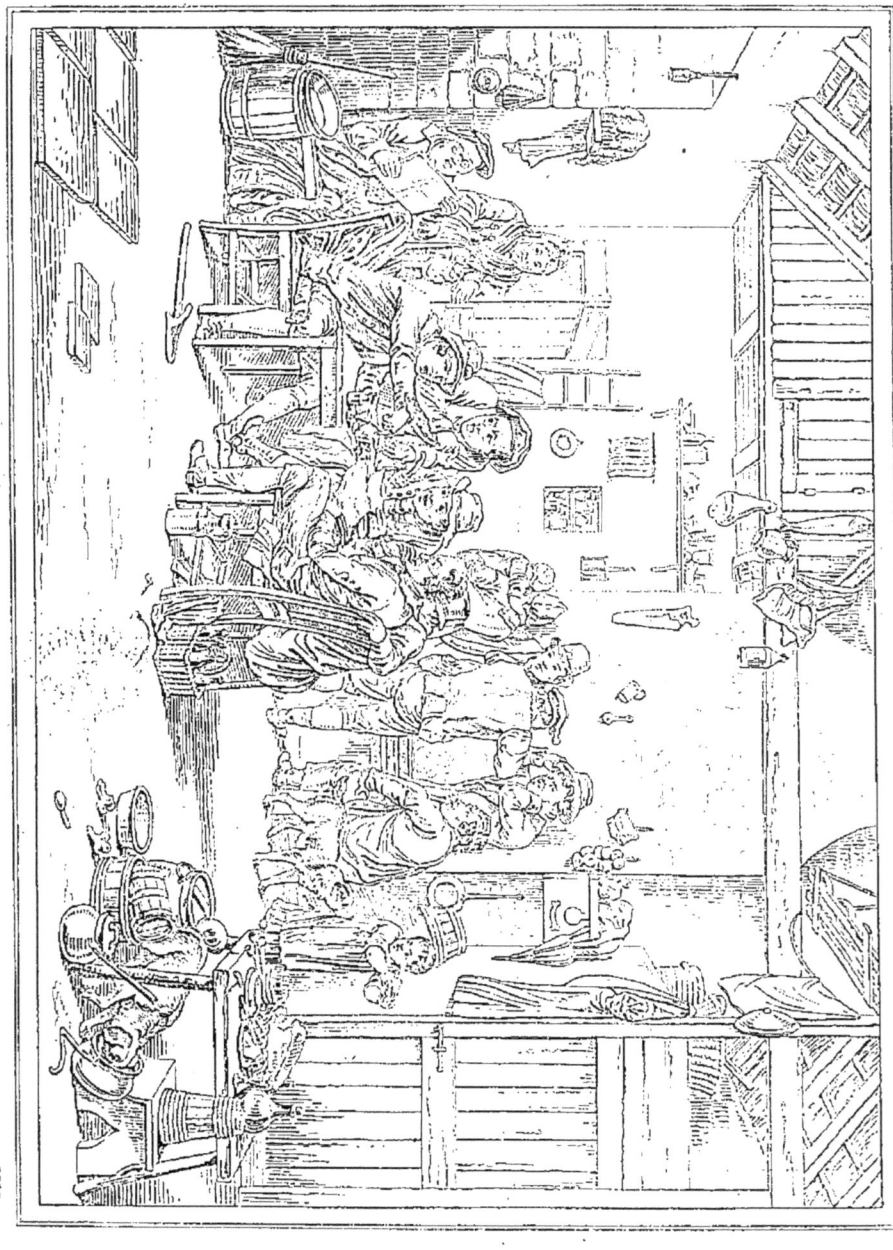

LES POLITIQUES DE VILLAGE.

LES POLITIQUES DE VILLAGES.

Peut-être aurons-nous bientôt en France de nombreux exemples de réunions politiques parmi les habitans des campagnes, mais jusqu'à présent ce n'est que dans quelques cafés ou estaminets des grandes villes que l'on voit s'établir des discussions sur la paix ou la guerre, la marche des armées, ou le départ d'une flotte. En Angleterre, au contraire, le forgeron et le tonnelier de chaque village ont des opinions arrêtées, qu'ils cherchent à faire prévaloir, et la lecture des journaux amène chaque jour la louange ou le blâme de tel ou tel orateur de la chambre des communes.

Souvent même c'est d'une réunion aussi simple en apparence, que sort un orateur qui finit par obtenir que la ville ou le comté cessera d'accorder sa confiance à son mandataire et qu'elle ne le renommera pas, si la chambre est dissoute.

Ce tableau est un des premiers ouvrages du peintre Wilkie; la manière dont il est composé, la vérité et la finesse des expressions que l'auteur a su donner à chaque personnage, l'a placé de prime-abord au rang des artistes les plus recommandables de l'Angleterre.

Ce tableau a été gravé par Raimbach. Il a été fait pour le comte de Mansfield, qui avait acquis précédemment le *Rent-day*, ou Jour d'échéance.

Larg., 3 pieds? haut., 2 pieds?

THE VILLAGE POLITICIANS.

Perhaps there will very soon be in France many instances of political meetings among the peasants, but hitherto, only in some coffee-houses or taverns in great cities are to be heard discussions about peace or war, the march of armies or the sailing of a fleet. On the contrary, in England the blacksmith and the cooper of every village have settled opinions which they intend to be prevailing, and the reading of the news-papers causes every day such and such a speaker of the house of commons to be commended or censured.

Nay, often a like seemingly plain meeting produces a speaker, who, at last obtains that the town or the county ceases to trust any longer to their proxy, or having him nominated again if the house is dissolved.

This picture is one of painter Wilkie's first productions, its composition, the truth and delicacy of the expressions which the author imparted to every personage, ranked him at first sight along with the most commendable artists in England.

This picture has been engraved by Raimbach. It was made for the count of Mansfield who had formerly got the *Rent Day*.

Breath, 3 feet 2 inches? Height, 2 feet 1 inch?

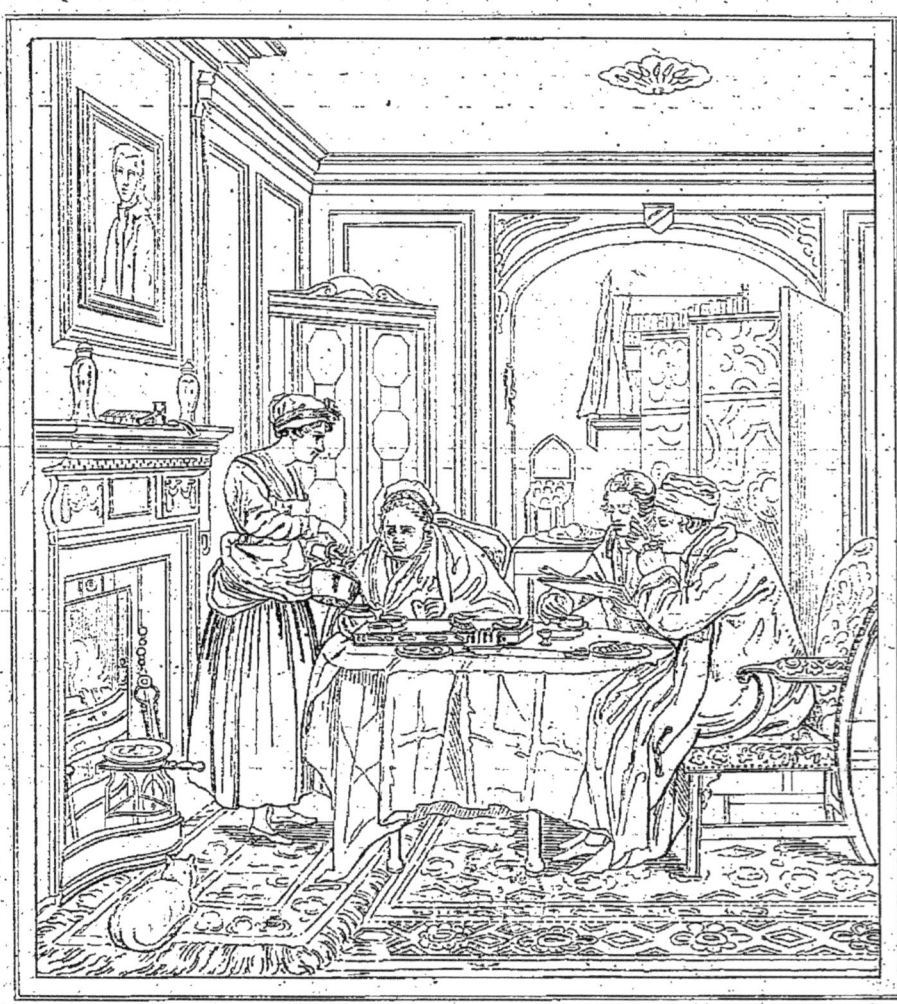

LE DÉJEUNER.

LE DÉJEUNER.

Pour acquérir une grande réputation en peinture, il n'est pas nécessaire de représenter des sujets héroïques et souvent tragiques, qui donnent de fortes secousses; ou bien des scènes gracieuses de Vénus et des Amours, qui causent de douces émotions; on peut également atteindre à la célébrité en représentant des scènes familières; mais il faut alors savoir rendre avec une grande vérité les expressions les plus simples et les plus naïves.

C'est ce que nous voyons dans ce tableau, où le peintre Wilkie a représenté une famille pendant la réunion du matin. Rien n'est plus simple, rien n'est plus vrai. L'intérieur de l'appartement est propre, soigné, mais sans luxe. La mère porte toute son attention à l'une des opérations les plus importantes du déjeuner; elle a mis dans la théière la quantité convenable de thé vert et de thé noir; une servante verse négligemment l'eau dessus, mais rien ne distrait l'attention de la maîtresse, qui saura l'arrêter au point convenable. Le fils de la maison tient une feuille publique, et la lit avec réflexion afin de déterminer ses opérations du jour, lorsqu'il se rendra dans la cité. Le père porte tous ses soins à ne rien répandre de l'œuf qu'il vient de casser; il hume une partie, et l'achèvera avec une cuiller qu'il tient déjà dans sa main droite.

Il est inutile de dire avec quelle habileté est coloré ce petit tableau. Il est peint sur bois, et fait partie de la collection de lord Stafford. Il a été gravé par C. W. Marr.

Haut., 2 pieds 4 pouces; larg., 2 pieds 1 pouce.

ENGLISH SCHOOL. — WILKIE. — PRIVATE COLLECTION.

BREAKFAST.

It is not necessary in order to acquire a great reputation in painting, to represent either heroic or tragical subjects that produce strong sensations; or even graceful scenes of Venus and the Loves, that cause sweet emotions : celebrity is equally attainable by representing familiar scenes. But it then becomes necessary to know how to give, with great fidelity, the simplest and most ingenuous expressions.

It is what is seen in this picture, wherein the Painter, Wilkie, has represented a family at their morning meal : nothing can be more simple, nothing truer. The interior of the apartment displays neatness and comfort, without ostentation. The mother bears all her attention to one of the most important operations of the breakfast table : she has put in the teapot the necessary quantity of green and black, and a maid servant is inattentively pouring the water on it : but nothing can take off the mistress' attention, who will tell her to stop, exactly in time. The son holds a newspaper, which he is carefully reading, for the purpose of planning the day's tactics, when on Change. The old gentlmann, the father, puts all his attention to avoid spilling the boiled egg he has just broken : he sucks a part, and the remainder is to be eaten with a spoon, that he holds in his right hand,

It is useless saying how skilfully this little picture is coloured. It is painted on wood, and forms part of the Marquis of Stafford's Collection. It has been engraved by C. W. Marr.

Height 2 feet 6 inches; width 2 feet 3 inches.

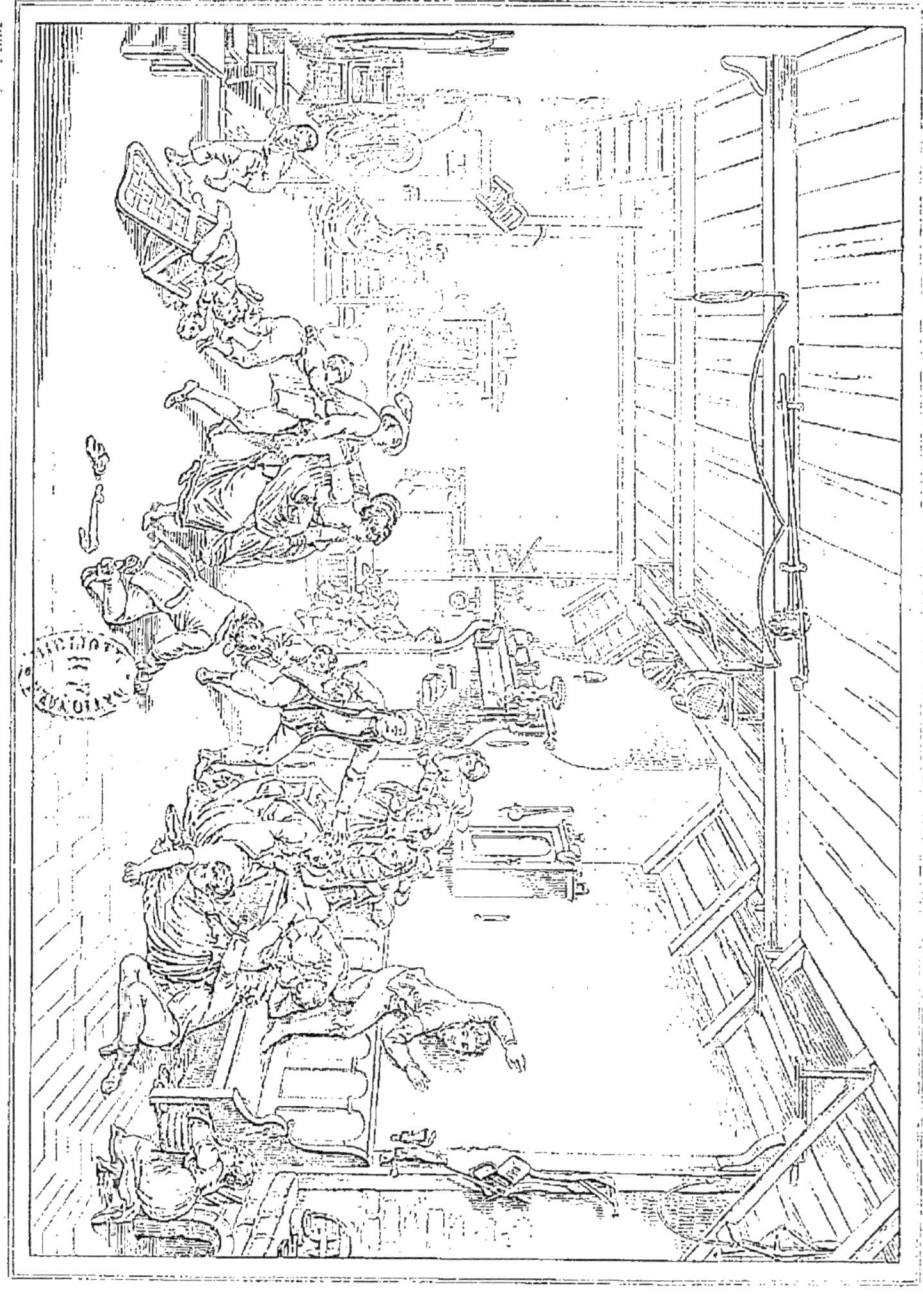

LE COLIN-MAILLARD.

ÉCOLE ANGLAISE. WILKIE. PALAIS DE WINDSOR.

LE COLIN-MAILLARD.

Qui ne se rappelle d'avoir joué à colin-maillard dans sa jeunesse, et qui ne se rappelle aussi que, si les inquiétudes du *pauvre aveuglé* donnent souvent occasion de s'amuser, les agaceries multipliées des assistans donnent encore plus de sujets de s'égayer. Le peintre a donc bien saisi l'esprit du jeu : car, en nous représentant le pauvre Colin cherchant à mettre la main sur un grand gaillard qui se blottit sur un banc déjà rempli de monde, il nous fait voir une petite fille qui s'est jetée par terre pour ne pas se trouver à la hauteur des bras. Un jeune garçon, au contraire, paraît vouloir retenir une jeune fille, qui cherche à se lever pour fuir, et cette lutte pourra bien la faire prendre. Un petit garçon, pour favoriser la fuite de tout ce groupe, cherche à retenir le colin-maillard par la basque de sa veste, tandis que sur le devant un jeune homme, à genoux par terre, tâche d'attirer l'attention du joueur, afin de le turlupiner. Deux autres jeunes gens se sont emparés de la plus jolie personne de la troupe, et veulent la pousser vers le colin-maillard afin de la faire prendre. Plus loin on voit de petits enfans qui, croyant avoir bien besoin de se garantir, courent bien fort, tandis que l'on ne pense pas à eux, un troisième enfant vient de tomber sur un chien.

Il faudrait un long article pour faire apprécier tout le mérite de ce charmant tableau, dont la gravure est fort estimée, et donne non-seulement la composition, mais aussi la finesse de l'expression, et presque le coloris du maître. Ce tableau a été peint pour le roi Georges IV, il a été gravé d'après ses ordres par Raimbach.

Larg., 3 pieds; haut., 2 pieds.

BLINDMAN'S BUFF.

Who does not remember in his youth having played at Blindman's-Buff, and who does not also recollect, that, if the uneasiness of the *poor blind buff* often affords an opportunity of great glee, the multiplied enticements of the company produce yet a greater cause of merriment. The painter has admirably well hit the spirit of the play, for in describing the poor Buff endeavouring to lay hold of a tall fellow lying close on a bench already crowded with people, he shows us a little girl who falls upon the ground, so as to be out of arm's length. A lad, on the contrary, appears to be willing to detain a young girl endeavouring to rise to run away, and this struggle may be the cause of her being taken. A boy, to help the flight of the group attempts to seize the buff by the skirt of his waistcoat, whilst in the front is a young man kneeling and endeavouring to draw the attention of the player in order to puzzle him. Two other young men have laid hands on the handsomest young lady in the company, trying to push her towards the buff, that she may be catched. Farther is to be seen some little children, who, thinking to be in a great want of screening themselves, run very fast, whilst no one thinks of them, a third child is just fallen upon a dog.

A long article might be necessary to set a just value on this beautiful picture, the engraving of which is so greatly esteemed that it not only offers the composition, but the delicacy of expression and almost the coloring of the master. This picture was painted for King George the fourth, and engraven according to his orders by Raimbach.

Breadth, 3 feet 2 inches; Height, 2 feet 1 inch.

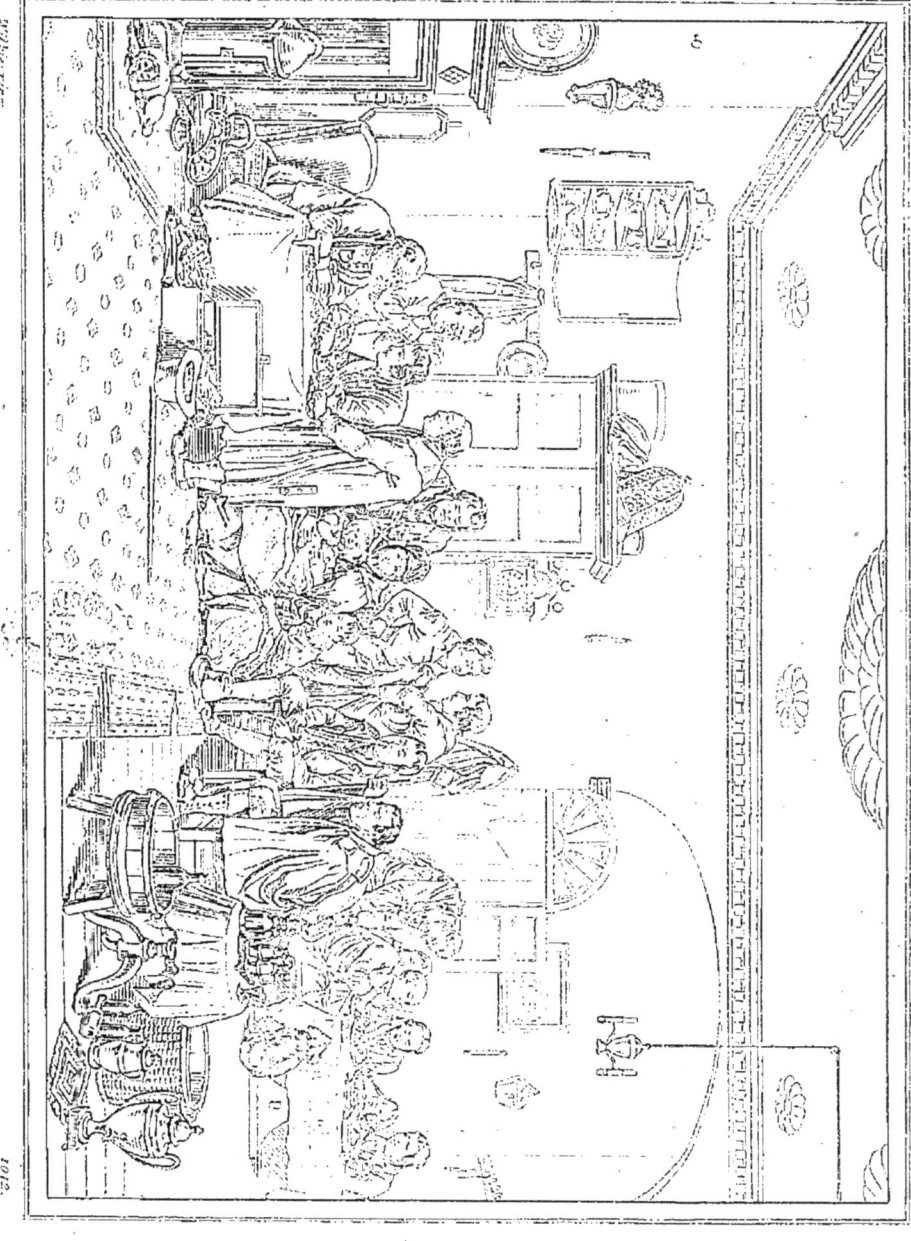

LE JOUR DES LOYERS.

LE JOUR D'ÉCHÉANCE.

Nous n'avons pas en France, comme en Angleterre, des personnages possédant d'immenses propriétés qui cèdent à beaucoup d'individus la jouissance d'une petite portion de leur terre, soit pour l'exploiter à leur compte comme simple fermier, soit pour y former un établissement, ou y élever une habitation, construite aux frais du preneur, et pour laquelle il paye une redevance annuelle pendant un temps, qui varie depuis dix ans jusqu'à cinq cents ans.

Mais en venant pour payer au propriétaire le prix convenu, le preneur a souvent à faire des réclamations, à discuter des indemnités, ou des dommages et intérêts, soumis au jugement d'un tribunal composé d'un seul juge et de son greffier.

Le peintre Wilkie a placé dans ce tableau des personnages dont l'expression et la tournure sont très-variées ; il n'a pas négligé de faire voir dans le fond une salle, où ceux qui ont soldé leur compte, boivent et mangent aux dépens du seigneur suzerain, qui a toujours soin de les traiter convenablement, afin que ces braves gens puissent trouver au moins un point de satisfaction dans leur voyage.

Wilkie n'avait que vingt-un ans lorsqu'il exécuta ce tableau, dans lequel il soutint la réputation qu'il s'était déjà acquise en donnant son Joueur de violon aveugle et ses Politiques de village.

Le tableau original appartient au comte de Mansfield ; il a été gravé par M. A. Raimbach.

Long., 3 pieds ? haut., 2 pieds ?

ENGLISH SCHOOL. WILKIE. PRIV. COLLECTION.

THE RENT DAY.

There are not in France as in England, possessors of immense property who yield up to several persons the enjoyment of a small share of their land, either to explore for their own account as a plain farmer, or, to form there an establishment, or to raise up an habitation built at the expense of the taker, for which a rent is yearly paid during a term which changes from ten years to five hundred.

But in coming to pay the landlord the agreed price, the taker is often obliged to reclaim, and discuss indemnities or damage and interest submitted to the judgment of a court of justice composed of a single judge and his register.

The painter Wilkie has put in his picture personages whose expression and carriage are subject to a great change, he has not neglected to describe at the extremity a room where those who have paid their full account eat and drink at the expense of their Lord Paramount who is always very careful to have them comfortably treated, so that these good people may have a point of content in their journey.

Wilkie was only twenty one years old when he performed this painting, in which he supports the fame he had already acquired from his blind Fiddler, and village Politicians.

The original picture belongs to count Mansfield; it was engraved by M. A. Raimbach.

Breadth, 3 feet 2 inches? height 2 feet 1 inch?

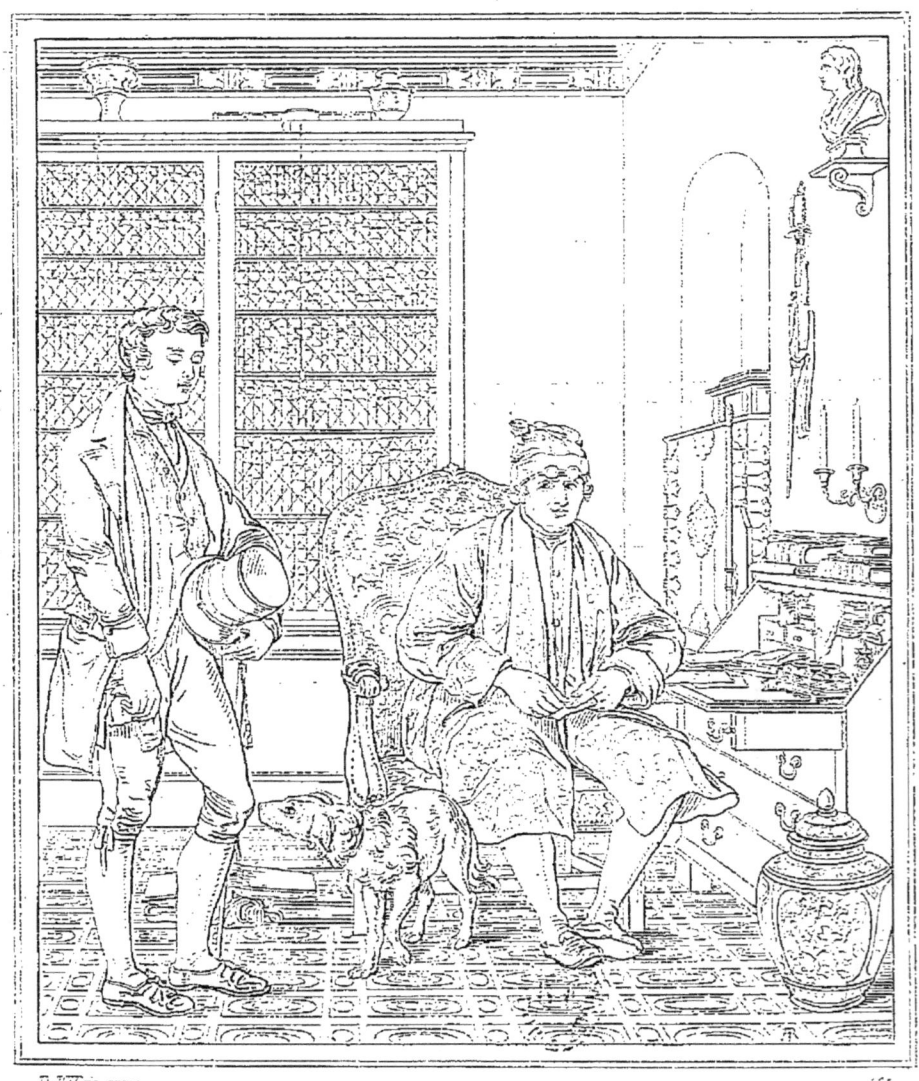

LA LETTRE DE RECOMMANDATION.

LA LETTRE DE RECOMMANDATION.

Le peintre Wilkie peut être regardé comme le Greuze de l'Angleterre; ainsi que notre peintre, il n'a traité que des sujets familiers, mais il l'a fait avec un talent et une supériorité qui rendent ses travaux dignes d'être placés à côté des tableaux d'histoire, souvent même ils peuvent l'emporter sur eux pour l'expression et la couleur.

Dans le tableau que nous voyons ici, le peintre a représenté un jeune homme arrivant dans la capitale avec une lettre de recommandation, que l'un des notables de sa ville lui a donnée, dans l'espérance de lui faire trouver un emploi convenable, qui le mettra dans le cas de faire fortune, comme celui de leur concitoyen à qui elle est adressée.

Le jeune homme, debout, est vêtu simplement, son maintien est plein de modestie; il semble attendre avec anxiété l'effet que produira la lecture de la lettre dont il était porteur. Le chien de la maison s'avance vers lui; il le flaire d'un air incertain, et sans savoir encore quel parti il doit prendre; mais le moindre mot peut le déterminer à traiter comme un intru celui qui peut-être est un parent de son maître.

Le vieillard paraît également inquiet. En décachetant sa lettre, son esprit est fortement préoccupé; il craint que cette visite ne lui occasione des désagrémens, et surtout quelques dépenses, car malgré l'opulence qui règne dans l'appartement, on voit que le patron place l'économie au dessus des autres vertus.

Ce joli tableau fait partie de la collection de Samuel Dobrea; il a été gravé par J. Burnet.

Haut., 1 pied 3 pouces? larg., 1 pied?

THE LETTER OF INTRODUCTION.

Wilkie may be considered as the English Greuze: like our painter, he has treated familiar subjects only; but, with a talent and superiority, that render his productions worthy of being placed on a par with historical pictures: he can be said to often surpass them in point of expression and colouring.

In the present picture, the artist has represented a young man, arriving in the Metropolis, with a letter of introduction, given to him by one of the great men of his native city, in the hope that it will produce him a suitable employment thus enabling him to make his fortune, in the same manner as their fellow townsman, to whom it is addressed.

The young man, who is standing, is dressed very plainly, his deportment is unassumming: he seems to anxiously await the result that will be produced by the reading of the letter, of which he is the bearer. The house dog approaches, smelling him as if undecided how to greet him, but the least sign will determine whether the individual, who is perhaps one of his master's relations, is to be treated as an intruder.

The old man seems equally uneasy. As he opens the letter, his mind seems taken up; he fears lest this visit may cause him some vexation, and, above all, any expence; for, notwithstanding the splendour displayed in the apartment, it is discernible that the owner places economy above all other virtues.

This charming picture forms part of Samuel Dobrea's collection: it has been engraved by J. Burnet.

Height, 1 foot 4 inches? width, 1 foot?

NOTICE
SUR
JACQUES NORTHCOTE.

Jacques Northcote naquit en Angleterre vers 1760. Il est élève de Reynolds, et occupe parmi les peintres d'Angleterre une place remarquable. L'agencement de ses compositions est heureux, l'expression de ses figures est juste; il a de la grâce; peut-être manque-t-il d'invention et surtout de fécondité. Il s'était livré d'abord à la peinture du portrait; mais un voyage en Italie lui révéla ses véritables facultés. A son retour en Angleterre il composa, pour la galerie de Shakespeare, plusieurs tableaux qui le firent remarquer et devinrent la base d'une nouvelle réputation comme peintre d'histoire. Plus tard Northcote voulut rivaliser avec Hogarth; il ne fut pas heureux, et n'obtint aucun succès dans ce genre. Il voulut ensuite joindre le grand style allégorique de Rubens avec le style familier de Wilkie; ces ouvrages d'un genre métis ne furent aucunement goûtés.

NOTICE

of

JAMES NORTHCOTE.

James Northcote born in England about 1760, was a pupil of Reynolds, and ranks a remarkable place among the English painters. He has a lucky disposing for his compositions, his figures possess a right and graceful expression, but perhaps he is short of invention, and above all of fecundity. He at first had taken to the painting of portrait; but a journey he made to Italy revealed to him the power of his true means. On his return to England, he composed several pictures for the gallery of Shakespeare, which caused him to be noticed, and gave him ground for a new reputation as an historical painter. Some time after, Northcote attempted to rival with Hogarth, but was unsuccessful in that kind. He would also unite the great allegorical style of Rubens with the familiar one of Wilkie; but those works of a mixed nature were not at all liked.

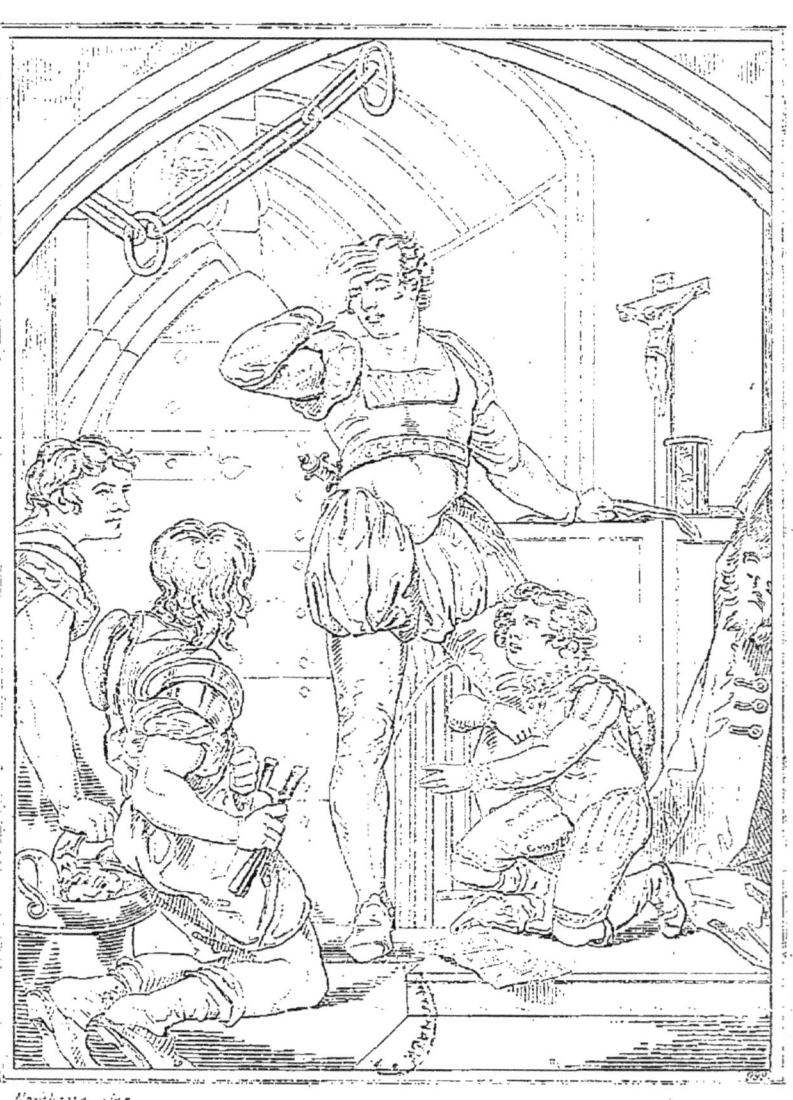

ARTHUR & HUBERT.

ARTHUR ET HUBERT.

La conduite abominable du roi Jean envers son neveu Arthur, duc de Bretagne, a couvert son nom d'une tache infamante. Afin de donner à sa pièce l'effet convenable, Shakespeare a usé du privilége des poëtes, et il a rendu son tyran moins odieux, en lui donnant un caractère moins vicieux et moins vil qu'il ne l'est effectivement dans l'histoire.

On voit ici le jeune Arthur en prison avant d'être privé de la vue, et au moment où Hubert de Burgh, exécuteur des volontés du roi, paraît éprouver quelque indécision ; le malheureux prince, par ses prières et par ses pathétiques instances, parvient à lui faire prendre la détermination de ne point exécuter l'horrible sentence.

Ce sujet est tiré de la tragédie de Shakespeare, intitulée le ROI JEAN, acte IV, scène 1. L'artiste a fait voir le jeune Arthur embrassant les genoux de Hubert, dont la résolution est évidemment ébranlée par la touchante prière du jeune prisonnier, tandis que les exécuteurs attendent tranquillement sa décision.

Fuseli a remarqué que le peintre avait à tort choisi cet instant, et qu'il aurait augmenté l'intérêt de son sujet s'il eût fait voir le jeune prince dans le premier moment où les bourreaux paraissent avec des fers rouges. Quoi qu'il en soit, Northcote a fait ici un tableau généralement admiré sous le rapport de la composition et de l'expression.

Ce tableau a été peint pour la galerie de Shakespeare, publiée par Boydell ; il a été gravé par R. Thew.

ENGLISH SCHOOL — NORTHCOTE. — PRIV. COLLECTION.

ARTHUR AND HUBERT.

The detestable conduct of King John towards his nephew, Arthur, Duke of Bretagne, has stamped his name with everlasting infamy, Shakspeare who for dramatic effect has availed himself of a poet's privilege, and drawn the odious tyrant less vicious, and less contemptible, than he appears from historical records, represents Arthur in prison, and about to be deprived of his eyes, when Hubert de Burgh, the minister of his uncle's villany, is overcome by the pathetic entreaties and remonstrances of the unfortunate prince, and saves him from the cruel sentence.

In the annexed picture taken from Act IV, Scene I, of Shakspeare's King John, the artist has shown Arthur pleading at the feet of Hubert, whose resolution is evidently shaken by the touching petition of his youthful captive, while the executioners passively await his decision. Fuseli has remarked upon this circumstance that the painter has selected the wrong moment, and that he would have heightened the interest of his performance had he represented the instant when the ruffians first appear with red hot irons: be that as it may, Northcote has here produced a picture which has been much commended for its composition, strength of expression, and appropriate treatment; it was painted for Boydell's Shakspeare Gallery, and engraved by R. Thew.

NOTICE

SUR

GEORGES HAYTER.

Georges Hayter est né à Londres en 1792. Ayant étudié la peinture en Angleterre, son talent y fut assez goûté, et son protecteur, lord duc de Bedfort, lui fit faire un grand tableau représentant un événement remarquable de la vie d'un de ses ancêtres, lord Russel. Le peintre a gravé ce tableau à l'eauforte, et on peut y voir l'esprit et la facilité de son travail.

M. Hayter entreprit ensuite différens voyages. Il s'arrêta en France, passa quelque temps en Italie, et, comme la couleur était ce qu'il recherchait avec le plus d'avidité, il alla à Venise pour étudier les habiles coloristes de ce pays. Il voulut en quelque sorte rendre hommage au prince de cette école, et grava, d'une pointe ferme et vigoureuse, le célèbre tableau de l'Assomption de la Vierge, peint par Titien, et qui est maintenant placé dans l'une des salles de l'Académie de peinture à Venise.

M. Hayter revint ensuite à Paris, et y fixa sa résidence.

NOTICE

OF

GEORGES HAYTER.

Georges Hayter is born at London in 1792. Having practised painting in England, his talent was pretty well admired, his protector, his grace the duke of Bedfort ordered him to make a great picture representing a remarkable event of the life of one of his ancestors, lord Russsel. The painter has etched this picture, where may be seen the spirit and ease of his design.

Mr. Hayter undertook afterwards different journeys. He stopped in France, spent some time in Italy, and as he eagerly sought after colouring, he went to Venice to study the skilful colorists of that country. He would in some measure pay homage to the prince of that school by engraving with a firm and vigorous point the celebrated picture of the Assumption of the Virgin Mary.

Mr. Hayter then came to Paris where he fixed his abode.

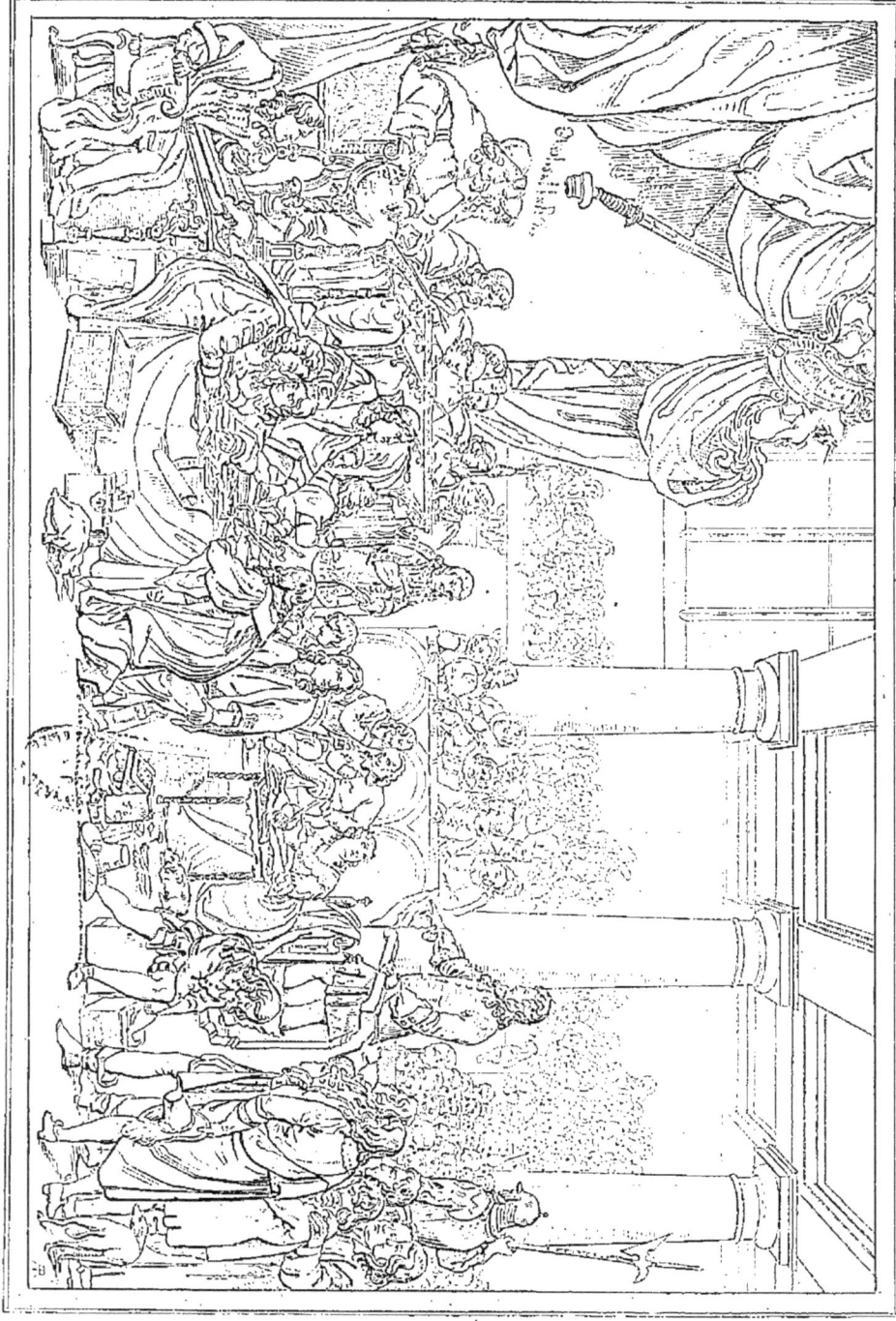

JUGEMENT DE LORD RUSSELL.

Lord Guillaume Russell naquit en 1639; dès l'âge de dix-neuf ans il se fit remarquer par une morale pure et une probité exacte. Au parlement, il se montra fortement attaché à la religion de son pays. La sévérité de sa morale l'engageant à s'éloigner d'une cour remplie de corruption, il se retira dans ses terres, et épousa en 1669 Rachel Wriotherly, veuve de lord Vaughan. Il goûta toutes les douceurs d'une conjugalité où le charme de l'esprit se joignait aux délices du cœur et à la pureté des vertus.

En 1670, Charles II voulant se réconcilier avec l'Église romaine, de vives discussions eurent lieu dans le parlement, et lord Russell prit une part tellement active dans l'opposition, qu'il proposa « d'aviser aux moyens d'éteindre le papisme, et de préserver la couronne d'un successeur papiste. »

Les conseillers de la couronne, pour se débarrasser de lord Russell, le comprirent dans une conspiration à laquelle il n'avait pourtant pris aucune part. Amené à la barre d'*Old Baily*, dans le même jour il connut son accusation, fut obligé de présenter sa défense, et entendit sa condamnation. N'ayant pas de défenseur, mais autorisé à choisir un de ses serviteurs pour écrire et aider sa mémoire, lord Russell dit : « Ma femme est ici pour remplir cet emploi. » Toutes les formes furent violées dans ce jugement. Lord Russell fut condamné à mort, et décapité huit jours après.

A l'avénement du roi Guillaume III, cette condamnation fut cassée, et le roi donna le titre de duc au vieux comte de Bedford, père de lord Russell. Ce tableau de M. George Hayter appartient au duc de Bedford.

Larg., 6 pieds, 8 pouces; haut., 4 pieds, 4 pouces.

BRITISH SCHOOL. HAYTER. PRIVATE COLLECTION.

LORD RUSSELL'S TRIAL.

Lord William Russell was born in 1639: at the early age of nineteen years he became remarkable for his virtues and strict integrity: in Parliament he shewed himself strongly attached to his country's religion. The severity of his morals inducing him to remove from a corrupt court, he retired to his estate, and, in 1669, married Rachel Wriotherly, the widow of lord Vaughan. He enjoyed all those sweets of the connubial state, when the pleasures of the mind are joined to those of the heart, and to the purity of virtue.

In 1670, Charles II wishing to reconcile himself with the Romish Church, warm discussions took place in Parliament, and lord Russell took so active a part in the opposition, that he proposed « that means should be provided to extinguish popery, and to preserve the crown from a popish successor. »

The King's advisers, to get rid of lord Russell, included him in a conspiracy, in which however he had taken no part. Brought to the bar at the Old Bailey, he, the same day, was made acquainted with the accusation, was obliged to make his defence, and heard his condemnation. Not having any counsel, but being permitted to choose one of his servants to write for him and to assist his memory, lord Russell said : « My wife is here to fulfil that employment. » In this trial all form was violated. Lord Russell was beheaded a week afterwards. At king Willam the third's accession, this sentence was annulled. The king then gave the title of duke to the old earl of Bedford, lord Russell's father.

This picture, painted by M^r. George Hayter, belongs to his grace the duke of Bedford.

Width, 7 feet; height, 4 feet 6 inches.